最簡單的音樂創作書 ㉘

阿卡貝拉編曲法

現代**阿卡貝拉之父**的編曲**實務聖經**

ACAPPELLA ARRAGING

迪克·謝倫（Deke Sharon）
迪倫·貝爾（Dylan Bell） 著
顏偉光 譯

▌前言

　　過去幾年來，阿卡貝拉演唱蔚為風潮。原先僅是美國大學的藝術實踐形式，後來逐漸散播到了全國、甚至全世界。除了各團體的全球巡迴以外，《The Sing Off》等電視節目吸引了不少年齡與背景各異的樂團，在節目上展現高水準的表演，也對阿卡貝拉的流行傳播貢獻良多。

　　本書提供一套循序漸進的實務指南，不管是想精進技藝的專業編曲者，或是正要踏上編曲這行的初學者，都能從中獲益。兩位作者匯集多年的阿卡貝拉編曲、製作與表演經驗，編寫出一套格外靈活且開明的編曲方法，既有最前衛的潮流，也兼顧阿卡貝拉音樂的歷史與傳統面向。

　　本書不只詳細說明出色編曲的編寫具體建議，也涵蓋創作過程、嘗試方法、開發藝術潛能等所有音樂人都得面對的課題。作者以引人入勝的筆觸書寫這些課題，印證了他們所具備的兩大創意泉源：幽默感與赤子之心。

　　作者們在書末激勵讀者的一句話「盡情地編寫、歌唱吧！」，出自於他們口中無比真摯。近十年來，他們一直都處在阿卡貝拉改革的最前線，所散發出的熱情足以感染眾人、創下的輝煌紀錄更是毋庸置疑。

約書亞・哈柏曼（Joshua Habermann）
達拉斯交響合唱團（Dallas Symphony Chorus）指揮
聖塔菲沙漠唱詩班（Santa Fe Desert Chorale）音樂總監

▌簡介

　　阿卡貝拉可說是音樂的起源。在樂器出現之前，我們能用的只有人聲；因此，阿卡貝拉就是最早的音樂形式。它推動了音樂記譜法的發展，也在接下來無論是世俗或宗教的音樂歷史裡扮演舉足輕重的角色。或許在你的認知中，現代阿卡貝拉風格相當新穎；但實際上，從牧歌（madrigals）到嘟哇調（doo-wop）——乃至由古貫今的各類無伴奏演唱風格——都曾被用來表演每個時代的流行音樂。

　　隨著音樂風格持續發展，現代阿卡貝拉的編曲風格也不停地演變，以至於對編曲有興趣的學生與歌手找不到一個堅實可靠的指導教材。因此，我們希望用本書來改變這個情況。

目標讀者

　　簡而言之，本書適合任何對阿卡貝拉音樂有興趣的人。

　　進一步具體來說，本書適合想要學習編寫無伴奏人聲，或對這項技藝感到好奇的人。可能包含：

● 不分年齡的編曲初學者。
● 音樂系學生。
● 想自己編曲、找獨特聲音的社區樂團。
● 想在編曲裡加進新的織度與風格、讓聲音更鮮活的專業與準專業樂團。
● 想了解特定阿卡貝拉風格的專業人聲與器樂的詞曲作者、作曲人及製作人。
● 對「現代阿卡貝拉」（contemporary a cappella）的創作技巧有興趣的學者。本書以這個詞彙來形容現代的阿卡貝拉風格，其音樂通常傾向以更複雜的織度與人聲打擊來強調時下流行音樂的節奏根基，並不時融入樂器模仿及延伸人聲技巧，以創造出可媲美正規樂團或專業歌曲的豐富聲響。

　　本書架構符合一門完整的編曲課程，你可以從頭讀到尾。不過，也可以做為隨時翻閱參考的指南。

想認真、扎實地學習這項技藝？……請從本書開頭依序開始研讀；你的樂譜需要一些建議，或編曲遇到一些問題？……請根據自己的需求翻到相應的章節閱讀；在本書中找不到想看的內容嗎？……請前往 www.acappellaarranging.com 和我們聯繫。由於阿卡貝拉編曲是一項持續進化的藝術，我們也會持續在這個網站上補充與本書相關的內容。

作者觀點

我們認為「資訊」太常與「事實」混為一談，人們常不經思考就全盤吸收。不幸的是，不管是報章媒體、非文學作者，或其他個人觀點，都很少明確讓讀者知道這「純屬個人意見」。專家學者往往對自己的觀點堅信不移、發表的各類文章也很少提出開放式、待解決的問題。我們活在一個專家當道的時代，充斥著全知全能的權威人物，一般人只能將其奉為圭臬。

不過，你可沒那麼容易上當；你之所以選擇從簡介開始讀起，除了想了解本書的內容之外，也在意閱讀的方式吧。因為你很在乎知識的脈絡。因此，我們冒著多此一舉的風險，仍要做出以下宣告：

» 本書的所有內容僅是個人意見，請自行斟酌吸收。

或許這句話由我們來說有點奇怪——畢竟我們都投注心力出版這本書了，肯定對自己的想法深信不疑。儘管如此，我們還是得說藝術沒有絕對真理。作品的高下之分由觀者（或聽者）自行評判。說穿了音樂理論僅只是理論，照著理論也不保證能使你創作出成功的音樂作品[1]。

部分讀者可能會被這段話冒犯。他們花了多年時間學習音樂、向老師請教、聽教授講課、閱讀文本，以各種形式分析音樂；若說他們至今所累積的大部分知識並非「正確」，想必令人難以接受。不過真相就是如此，辛苦研讀音樂並不能保證作品能成功或有一定品質，倒不如每週聽交響樂團、到爵士酒吧外頭聽表演，或開車時收聽排行榜前四十名歌曲的廣播……都可能比較有幫助。

[1] 原注：若你從未考慮過這點的話，讓我們舉個例子來說明。巴赫（Bach）所做的曲子被後世學習，從中推導出一套「規則」，再把這些規則當做創造音樂的「正統」傳授給其他人。不過，巴赫本人其實並不守規矩。事實上，他之所以地位崇高不朽，正是因為他經常違背當時流傳的既定作曲手法。

本書音樂慣例

若你具備以下技能，就能從本書得到更多知識。

基本樂理知識
基本記譜技能
簡單的鋼琴彈奏技能

若你沒有這些技能，也別擔心。本書附錄會列出許多補充資源，當你遇到困難時可以隨時參考。

在記譜之外提及音符與音高時，會使用科學音高記號法（scientific pitch notation）的術語，也就是MIDI鍵盤依據的標準。中央C為C4，A440則為 A4。女高音的高音C為C6；男低音的低音E為E2，以此類推。八度音階從C起算——也就是說，C4比A4的音高低。

練習與錄音檔

為了深化書中的編曲概念，我們會不時加入一些問題或練習。請勿直接翻到書末找答案——並沒有標準答案。這些都是開放性問題，目的是激發更多思考與討論。請不要等到你把思緒整理完並得出一個最終結論之後，才要繼續閱讀下去；藝術家在創作過程中，如何處理不同音樂原則之間的相互矛盾，是藝術的一大重點。若覺得一件事就只有一種做法的話，請幫自己一把，找找看有沒有例外情況。

你可以吸收學習本書裡的原則，但除非是自己親耳聽過否則意義不大。你可以至http://www.acappellaarranging.com/?page_id=16 聆聽書中範例的錄音檔。

閱讀樂譜時，一邊聆聽編曲的演唱示範很有幫助。錄音檔連結放在對應的頁面上，閱讀時可以隨時打開來配著聽。即便你可以在腦中聽見樂譜上寫的音樂，有些東西還是難以用紙本呈現。許多細節、樂句劃分（phrasing）與歌曲的靈魂都無法記在譜上，不過，一個人的獨特聲音性格，卻可能是一份編曲的關鍵要素。編曲者有一項極為重要但困難的課題，必須分辨出一首歌在樂譜上與耳朵聽到的有何不同、又為何不同。你的編曲之所以有時跌落谷底，有時卻大獲成功，關鍵往往落在兩種媒介之間的巧妙差異。

致謝

第一次寫書的我們在過程中受到許多人的幫助，他們不只引導我們自身的音樂學習歷程，也一再激發我們的創意精神。因此，我們有一長串的致謝名單。

迪克想感謝的名單如下。麥可・賽庫爾（Michael Secour）（舊金山聖公會聖瑪麗教堂〔St. Mary the Virgin〕）；凱莉・帕克（Carrie Parker）（舊金山唐恩男子學校〔Town School〕）；威廉・巴拉爾德（William Ballard）（舊金山男童合唱團〔San Francisco Boys Chorus〕）；布魯斯・拉莫特（Bruce Lamott）（舊金山學院高中〔San Francisco University High〕）；艾倫・弗萊徹（Alan Fletcher）（新英格蘭音樂學院〔New England Conservatory〕）；基恩・布雷克（Gene Blake）、安迪・克雷寧（Andy Cranin）、瑪帝・費爾南第（Marty Fernandi）、以及我在塔夫茨別西卜阿卡貝拉樂團（Tufts Beelzebubs）的所有夥伴；奧斯丁・威拉席（Austin Willacy）及其他家用千斤頂樂團（House Jacks）的兄弟們；美國當代阿卡貝拉協會（the Contemporary A Cappella Society of America）從過往到現在的每一位理事；蓋比・洛特曼（Gabe Rutman）、喬恩・萊恩（Jon Ryan）及終極阿卡貝拉編曲服務（Ultimate A Cappella Arranging Service）的所有創始工作人員；安・瑞奧（Anne Raugh）及唐恩・古丁（Don Gooding）；比爾・黑爾（Bill Hare）及艾德・波伊爾（Ed Boyer）；美國風格（American Vybe）樂團及律動六十六（Groove 66）樂團；純飲好歌樂團（Straight No Chaser）；《The Sing-Off》電視節目的參與者與工作人員；約書亞・哈柏曼（Joshua Habermann）、大衛・布塔洛（David Buttaro）、艾瑞克・畢加斯（Eric Bigas）及安德魯・洛伏維特（Andrew Lovett）（現實仲裁者的三位原型〔arbiters of reality〕）；最後要感謝凱蒂（Katy）、凱普（Cap）及米米・謝倫（Mimi Sharon），給予我無比的支持、理解與愛⋯⋯還有忍受幾次要寶的家庭帶動唱。

迪倫想感謝的名單如下。一直以來支持我的威廉・貝爾（William Bell）、蘇珊・鮑登（Susan Bawden）、梅根・貝爾（Megan Bell）、以及布蘭登・貝爾（Brendan Bell）；我的老師們瑪莉安・麗絲（Marianne Liss）、熊谷まゆみ（Mayumi Kumagai）、羅賓・華森（Robin Watson）、柯提斯・麥特卡夫（Curtis Metcalf）、凱西、索克爾（Casey Sokol）、以及協助我挖掘自身潛能的恩師泰德・達夫（Tedd Duff）；我在韻律樂團（Cadence）與華麗樂團（Retrocity）的音樂家人們，謝謝你們鍛鍊我的編曲能力；也謝謝史溫格歌手（the Swingle Singers）與尼龍樂團（the Nylons），在我年輕時啟發我，當我老了又雇用我。當然，最後我要萬分感謝我的妻子蘇芭（Suba）為我所做的一切。

第1部分
快速上手

　　這個部分將帶你認識完成一首編曲所需的十個基礎步驟。如果你打算將這本書從頭讀到尾，請將這個部分視為接下來的內容大綱。先見樹再見林總不會有壞處。

　　另外，有些人喜歡將使用說明書丟到一旁，不多加考慮就直接開工。如果你是這類的人，這個部分能給予你一個好的開始。在路途上遇到困難時，也請別擔心，本書中能找到各步驟的大量詳細說明。

第一章 基礎編曲 10 步驟

① 選擇一首歌

你或許在想：「等等……這不是理所當然的嗎？這是先決條件吧？稱得上是一個步驟嗎？」我們希望做為一位編曲者的你，能將選曲視為首要決定事項，因為許多後續決定都將由這第一個選擇推展下去。

你或許也在想：「好的，但選出一首歌不是很簡單嗎？」假設你是一位自由接案的編曲者，或只是基於自身興趣而編曲的你，通常不是有人已經幫你做好決定，就是你沒有任何創作限制，簡單啦。

但如果是為了特定樂團、符合特定需求編曲，便會出現許多細微考量。找出一首編起來很有趣的歌不難。但是，曲目裡需要什麼，通常得取決於目前經常演唱的曲風、樂團的核心風格、團內未開發的潛力、可選擇的獨唱者、表演曲目裡是否有重複的原唱與原作曲者、近期表演的觀眾類型而定。

我們建議避開其他阿卡貝拉樂團經常演唱的歌曲，因為聽眾難免會拿其他樂團的版本來比較，而非單純聆聽你們樂團的演唱。相對的，如果能開創出屬於自己的聲音以及曲目，你的樂團將能更迅速地打響名號。如果是剛起步，地方上很少、甚至沒有其他阿卡貝拉團的話，這個考量就沒那麼重要。不過，若目標是擴展觀眾群和影響力的話，及早開發屬於自己的聲音與風格便是個好主意。

針對目前的曲目，首要應該確保樂團有優秀的開場、結尾與安可曲。通常這些歌是若速度快、能量強的話，效果會最好。你或許會發現，你的樂團最常演唱這些震撼力十足的曲目，是因為有些場合你們只會演唱幾首歌（像是派對、活動、街頭或為朋友演唱），也希望觀眾留下永久的印象。

你的樂團也應該隨時備好一首絕佳的情歌。用活力獲取觀眾關注之後，也得要觸動人心。而阿卡貝拉最優秀的強項之一，就是能演繹出堆疊豐富、聲音優美的和弦。

不用多說，在選定歌曲前，得先確定樂團裡有人可以駕馭這首歌的獨唱（如果你打算在編曲裡加入獨唱的話）。一位實力不夠的獨唱者可能毀掉一首好歌的優秀編曲，且讓聽眾對歌曲和編曲（或是兩者）產生平庸的印象（甚至更糟）。在任何歌曲裡，獨唱者都是最重要的歌手，所以最好確保樂團裡有合適的聲音可以勝任。

② 反覆聆聽原曲

這個原則和學習外語的方式相同：一遍又一遍的聆聽，直到成為第二天性。專注的時候聽，放鬆的時候也聽。你將聽到過去不曾注意的聲音、織度（texture, 音樂元素的結構與密度）、節奏與和弦，其中有些元素很細微，悄悄地混在背景裡。

許多阿卡貝拉編曲的罩門，就是沒有把那些標誌性的細微元素融入到音樂裡。有時候，用理所當然的編曲手法所得到的效果不一定是最好。當你把一首歌聽到能夠在腦海裡憑空演奏出來的時候，便是完全融會貫通了。你應該內化的不只是特定的音符與和

弦，還有對於歌曲中微妙之處的感受。這需要時間。此外，這個步驟也可以幫助你在接下來的工作過程中不必一再反覆聆聽原曲。

③ 觀看、聆聽其他編曲

「什麼？這不是作弊嗎？」這麼說吧：你寧願花時間從頭來過，採譜出原曲的旋律與和弦，還是把時間投注在編曲更具創意的編曲環節上？

沒錯，我們也這麼想。

斯特拉溫斯基（Igor Stravinsky）就承認曾經「竊取」他人、甚至是自己的音樂點子，而且他不是第一個這麼做的傑出音樂家。某個人從一本書裡複製出一個段落的情況，可以稱做抄襲；但音樂織度、慣用樂句以及編曲技巧並不屬於任何人。編曲的藝術在於了解使用各式元素的時機。這不是作弊，而是研究。相反的，如果你想的話，透過聆聽時下流行的風格，便可以刻意將編曲推往另一個方向，以確保你的版本脫穎而出。

你可以找到各種其他編曲的紙本樂譜或是錄音檔案。請上網搜尋不同版本的樂譜（不限於阿卡貝拉，鋼琴與人聲的樂譜可以在沒有阿卡貝拉譜時，為你提供一些想法並節省時間）以及錄音檔案。

買者自慎：樂譜經常出現有錯誤或被簡化的情形（沒錯，包括旋律、和弦，或兩者都是），但你若已經大致記住歌曲，自然會有所察覺。總之，通常也只需要大致正確的獨唱譜，因為獨唱者可能會想直接從原曲學習獨唱。

你應該能夠找到許多不同的錄音版本（再說一次，不限於阿卡貝拉版），它們將提供各種處理素材的方式。這能幫助你辨認哪些音樂元素對編曲較為重要，並從其他人做出的選擇中，收集有問題的選擇並列成清單。這將為歌曲中潛在的陷阱與最精采的部分提供一個初步的路線圖。

其他編曲版本可能收錄在各種阿卡貝拉專輯裡，你可以在幾個地方找到（請見書末的「參考資料」的部分）。雖然不應照搬整個樂段（**這才是作弊**），但你可以觀察編曲者做了哪些決定、體會成功奏效的手法，並從效果較差的段落記取他人的錯誤經驗。

④ 決定一種曲式

有時，曲式（form）不需調整便恰到好處；但有時則需要大量的創意才能去蕪存菁，當歌曲裡純樂器演奏的填補段落過多時，得知道如何將重要的段落綴合在一起。原曲的長度愈長，你就愈有可能需要刪減某些部分。

我們從表演生涯中所演唱及觀賞阿卡貝拉的經驗中學到一件重要的事：聆聽與觀看阿卡貝拉表演是一種震撼人心的體驗。它通常更能令人興奮，但也相對耗費心神。就某個角度來說，每位成員都是主唱；比起一般樂團表演，觀眾的眼光投注在更多張臉、及較多種性格上，但又沒有多得像觀賞合唱團表演。由於這種表演體驗更貼近個人、表演者與觀眾的關係更密切，與大多數純樂器演奏的音樂表演形式相比，觀眾欣賞阿卡貝拉表演時更能全神貫注。這也是為什麼少即是多。請以最動人的方式表達必要的訊息，且避免不必要的重複。

如果不能理解這一點，試著帶計時器觀賞一場阿卡貝拉表演，並將表演裡的歌曲與原曲的長度做比較。台上表演一首三分鐘長的歌曲聽起來就像一首完整四分半長的電臺歌曲（radio tune）。演唱〈Hey Jude〉時，如果完整唱出七分鐘的原版，也會令人極其厭煩。或是查看任何一張阿卡貝拉專輯：就會發現許多頂尖阿卡貝拉專輯長度僅有三十五到四十五分鐘，甚至更少；然而現今有樂器演奏的專輯，其長度動輒超過五十分鐘。你的心更容易被人聲吸引而出神，這可能導致聽眾更容易感到疲乏。

由於許多歌曲是以樂器的角度來編寫，並使用樂器錄製，因此有些樂器獨奏、很長的前奏（intro）、以及過渡樂段（transitional passage）轉譯成人聲後的效果不佳。若你已經完全記住這首歌了（而且你應該要這麼做），請從頭到尾唱一遍，並觀察你在哪個部分失去興趣。觀眾很可能也會對那些段落興致缺缺。

同時也要注意那些難以轉譯為人聲的任何元素。如果你的樂團對用人聲演繹吉他獨奏不那麼熟練，可以選擇將其縮短或乾脆略過整個樂段，除非你能想到其他的處理方式。

如果歌曲的曲式有過多轉折，使你在統整時遇到困難的話，可以藉助科技來整理想法。任何熟悉錄音軟體的人都知道如何匯入一首歌的音檔，並切成獨立的段落。這樣便能將各個段落重新排列組合，創造不同的「電臺編輯版（Radio Edit）」。

» 迪克說：我們在《The Sing Off》[2] 節目裡，每次開始編曲前，都會運用這種電臺編輯版的技巧（尤其，因為通常得從一首四分鐘長的歌裡選出最精華的九十秒）；我們稱其為「修剪版（cut-downs）」。請先剪出幾個版本，再比較哪一個版本的效果最好。

如果你比較喜歡土法煉鋼的話，也可以使用電腦或是手寫字卡寫出歌曲的基本路線圖，並嘗試打散這些片段。現在你對這首歌已經熟悉到看到不同片段，都能在腦中重新對歌曲的片段進行排序、剪輯。

在極少數情況下——也許歌曲的長度太短、缺少橋段（bridge）、或倚賴過多較長的吉他樂段——你會發現有必要採取極端手段。採取的選項包括：穿插另一首可能由同一位藝術家演唱的類似歌曲、或是寫一段簡短的過門（transition）。但你可能會發現無論哪種做法都不管用。這種時候不必苦惱——在想到解法之前先擱置這首歌，暫時選擇另一首歌曲來編排。

⑤ 準備素材

在進行這個步驟前，你應該要知道無論是用電腦、紙本、或是打開錄音軟體將，憑藉耳朵聽到的音樂直接編曲，任何一種方式都行。每種方法都有優點與缺點，也都能夠造就出傑出的藝術。一切在於個人選擇，不管你選擇如何記錄自己的編曲，現在該是打下基礎的時候。

[2] 譯注：美國 NBC 電視台的阿卡貝拉歌唱選秀節目，作者迪克 · 謝倫為該節目的製作人。

在進入下一步之前，得（至少現在需要）決定你的編曲裡要有幾個聲部。

如果樂團編制較小（六位成員以下），大概都已經做好決定了：樂團有幾位成員，就要有幾個聲部，如果只在其中一、兩個聲部分配雙倍的人數，很可能造成不必要的失衡。

如果是中型樂團編制（七到十五位成員，也就是大多數大學樂團的編制）的編曲，除非你真有兩把刷子，否則請先考慮每一個聲部至少分配兩個人。如此一來，得到的聲音將會飽滿許多，也可以在成員不慎走音時，將損害控制到最小。寫出愈多聲部也愈難控管：請從獨唱者／主旋律、低音以及二到四個背景聲部著手，並從這裡將你的創意需求延伸擴展出去。

別忘了獨唱或是額外的聲部也要納入考量，例如人聲打擊聲部和二重唱旋律線。算出最終的聲部數量後，要思考需要幾個譜表（紙本形式），或是需要建立幾個音軌（在錄音程式裡）。獨唱應該放在各個組合譜表的最上方，也可以加入二重唱或是三重唱的聲部。避免在一個譜表裡放入超過兩個聲部，因為內聲部（inner part，多聲部音樂中，音域既不是最高也不是最低的聲部）會難以辨別哪些音是他們唱；如果選擇使用錄音程式，你大概會有自己的音軌管理系統。整理音軌的方式沒有對錯，但按照譜表在總譜上的排列順序來整理音軌是好方法。

假設一個譜表包含兩個聲部，較高的聲部應該從頭到尾以符幹朝上的方式標記，較低的聲部則以符幹朝下標記（如果你需要讓人聲交叉的話，這樣看得比較清楚）。如果總譜需要三、四或是六個譜表，可以使用每頁十二行的譜紙；若是五個譜表的話，也可以找每頁十行的譜紙。使用電腦編曲，通常不需要擔心這點——你可以將每個聲部放在自己的譜表上再進行整合即可。如果使用電腦錄音，則可以事先建立需要的音軌數。

現在你應該已經發現，用電腦編曲（使用製譜或錄音程式）比用紙本編曲方便彈性許多，在編曲過程中也能輕易地做出大幅改動。舉例來說，在電腦上只要按一下滑鼠，便可將整個編曲提高一個半音，但是如果用紙本則必須耗時費力地重新填寫整份樂譜。

做好以上的所有決定後，便可以架構整首歌：計算歌曲的小節數，並在段落（主歌、副歌、橋段等）的起始處做記號。接著，在譜紙上填入譜號以及調號，或是在錄音程式裡命名各個音軌。完成這項作業，便是打下了穩固的基礎，接下來就能按照你想要的先後順序編排不同段落，不管你正在處理歌曲的哪個段落、或是目前的段落在曲式上如何與歌曲的其他段落結合，都不會產生混淆。

⑥ 寫出主旋律

在準備好的譜、電腦檔案或是歌曲檔案上，從第一小節開始將獨唱旋律線完整地寫下或錄唱下來，也包括所有休止。寫下或者錄下主旋律可以確保編曲時不至於迷失位置——它有標記位置、做為路線圖的功用。

此外，對於編制小的樂團，特別是四重唱或是五重唱來說，獨唱者的音高（pitch）與節奏很重要，必須隨時注意。有時候，獨唱的音會是唯一的和弦內音（chord，構成一個和弦的音），這時你得確切地知道獨唱位處的音高、節奏與音節。在這種情況下，值得多花點心力確保主旋律、轉音都完全到位。

請記得，獨唱者有時候不會完全依照原曲的音符與節奏演唱，甚至每次排練的唱法都不固定。因此，編曲時要同時註記哪個段落的旋律必須配合編曲完全照唱，哪些段落可以讓獨唱者加入更多即興元素。

⑦ 寫出貝斯旋律

有了曲式與旋律後，下一個最重要的聲部是男低音（如果是全女聲的話，則是第二女低音〔second alto〕）。你可以隨著其他聲部的增加再回頭更動貝斯旋律，但現在至少得先寫出你想要的貝斯旋律。

如果原曲的貝斯旋律很獨特、或是令人印象深刻（也就是，它有強烈的記憶點〔hook〕或是明顯的對位旋律〔countermelody〕），或兩者皆是，一般都會盡可能地完整複製旋律線。但請記住，有時得需要高或低八度處理（當貝斯旋律線低到無法演唱，或是高到低音聲部無法演唱），所以得留意何時適合採用這個處理方式，避免干擾任何有記憶點的旋律輪廓。

若貝斯旋律沒有特別出眾，就可以自由編寫自己的版本。主要的考量包括音域、和弦根音，以及原曲的節奏感。貝斯旋律是歌曲的「第二旋律」，且通常是獨奏以外最有辨識度的旋律，所以不但要旋律優美、琅琅上口，也要盡可能地讓它唱起來有趣。一名全心投入的歌手是最為優秀的歌手，而無聊的貝斯旋律則可能導致表演索然無味。

別忘了將特定的人聲製作加入考量，例如男低音歌手或男低音聲部的換氣時機、男低音歌手在保持咬字清晰的前提下能夠唱多快，以及他能夠維持一個音符的時長。若不熟悉男低音聲部的音色與限制的話，必須請男低音歌手唱給你聽，並且研究幾位大師，像是鮑伯斯樂團（The Bobs）的理查・格林（Richard Greene）、來個六拍（Take 6）的艾爾文・齊亞（Alvin Chea）、說服力樂團（The Persuation）的吉米・海耶斯（Jimmy Hayes），以及尼龍樂團（the Nylons）的阿諾・羅賓遜（Arnold Robinson）等。每一位歌手的樂句劃分（phrasing）以及咬字方式都十分獨特，他們的錄音作品有許多值得學習之處。

⑧ 寫出和聲

從搖滾貝拉（Rockapella）到來個六拍，再到尼龍樂團，現代阿卡貝拉的編曲通常將和聲（background voices，BGs）整體視為一個元素，不過需要考量的事情非常多——多到無法在這裡深入探討。因此，為了指引出一個正確的方向，在這裡將羅列出幾個考量重點：

節奏變化性：讓這些聲部演唱不同於獨奏與男低音的節奏。

音節聲（syllabic sounds）：選用適合的單字或是有聲音節。

聲部進行（voice leading）：背景旋律要有旋律性，且避免讓音符太突兀地上下跳動。

二重唱／三重唱（duet/trio）：旋律固定使用相同的用字與節奏。

塊狀和弦（block chords）或對位（counterpoint）：所有聲部統一行動，或拆分為獨

立的旋律線。

琶音（arpeggiation）：所有聲部一同運作，但如同吉他撥弦那樣，以一次一個音符的方式唱出和弦。

樂器特性：用人聲模仿樂器的聲音或織度。

音樂風格：運用古典、嘟哇調（doo-wop）、密集和聲（close harmony）、流行、節奏藍調（R&B）等音樂風格的人聲慣例（vocal conventions）。

在這十個步驟中，步驟八最費時耗力，卻是最有成就感的步驟，因為這裡最能夠盡情地發揮創意。

⑨ 最後潤飾

現在是時候回頭將整個編曲盡可能大聲地唱一遍（需要的話，用高或低八度唱某些旋律線）。哪些部分太空虛或唱起來太無趣？哪些部分可能過於忙碌或複雜？不同段落之間的結合度如何？哪裡是呼吸點？**整份樂譜**是否有層層遞進的感覺？哪些樂段最薄弱，又應該怎麼修改？

最初發想點子時，最好關掉內心的「編輯模式」，但是你終究會需要把它打開，好好審視整份編曲，而現在便是絕佳時機（詳細說明請見第四章）。

⑩ 錄音／排練

如果可以實際錄製的話，將自己的編曲錄下來會很有幫助。用比步驟九更詳盡的方式「真唱」每個聲部，便可以察覺是否有無法用的聲部，以及哪些聲部在排練時需要格外注意。你將可以徹底檢查你的記譜，找出音符複製錯誤、不易閱讀，或是標示不當的部分。最重要的是，在樂團收到編曲**之前**，你能夠聽到最終編曲由真人演唱的感覺。你將發現歌曲整體是否編排得當（有需要修改的地方還可以節省時間、避免丟臉），過程中或許也能發現一些演唱上的細節可以與樂團分享。

如果你以為在複印並分送完之後編曲便大功告成的話，那就錯了。一份優秀的編曲會隨著演唱的樂團成長、改變；而一位優秀的編曲者得知道，在編曲完全貼合特定樂團的性質之前，它只是半成品。別讓自尊心影響編曲過程中的關鍵步驟；來自樂團成員的建議，以及自己聽過完整試唱後的修改，都只會使樂譜變得更好。你的靈活應變能力將使你得到尊敬與掌聲。

聆聽排練之後，應該要花點心思在你的選擇、詮釋方式及兩者之間的落差。這首編曲經由人聲演唱後，與你腦海中的樣貌有何差異？哪些部分不符合期待，哪些部分改進了或哪些不如想像的那樣？

對自己誠實，並樂於嘗試各種想法與建議。這是你可以形塑自己風格的時機，也是做為編曲者最寶貴的學習經驗；請妥善地運用這段時間。

深怕你不知道的是，許多著名的作曲家與編曲家享有特權可為世界頂尖的交響樂團及合唱團寫曲，而且寫作上不受任何拘束；不過你大概無法這麼做。無論喜歡與否，編曲者是編給樂團演唱，若曲子無法使用，錯就在編曲者而非其他團員身上。你的任務是

讓他們的聲音完美發揮，因此，透過你的選擇，你有責任使他們的潛力最大化。偶爾可以激發他們的極限，但激發極限的前提是你得知道極限在哪，並在限度內適度激發。

如同激發樂團的極限那樣，編曲者也應該激發自己的極限。世上有很多標準的編曲，而你大概沒興趣如法炮製這類編曲。要成為一名傑出的編曲者，就必須知道如何寫一首標準的編曲，但也要具備創意，開創新的風格形式。大部分的樂器編曲者在初次面對一首歌時都會自問：「我要怎麼做出不一樣的東西？」；而許多阿卡貝拉編曲者則會自問：「我要怎麼讓這首歌改用人聲表達，但聽起來和原曲一樣？」也就是考慮採用一種能充分利用兩種思維的觀點。最好的編曲能維持原版的成功元素，同時為歌曲帶來新意。

一旦完成這個步驟，並且編曲也已安放於曲目之後，便是時候回到步驟一了。

練習

● 選一首你熟悉的簡單歌曲（例如〈Happy Birthday to You〉，並用上述方法為其編曲。請注意與你通常的做法有何不同。是否一向忽略了某些重要步驟？以往的編曲方式有沒有比上述方法更棒的地方？

● 請思考這十個步驟的排序。哪些步驟可以調換順序？或有更偏好的順序？是否要額外添加步驟？

● 試著用不同的記譜方式來編曲。若你通常都用紙本或製譜軟體寫譜的話，試著在錄音軟體上靠著耳朵編曲，反之亦然。不同的記譜方式如何影響你的編曲過程，或是風格？

● 回頭檢視剛開始編曲時的作品，記住那些作品聽起來如何，分析自己現在會怎樣以不同的方式來處理。

● 把你為某個樂團做的編曲寄給別的樂團。兩個樂團對其詮釋有何差異？以及兩者之間有哪些部分本質上維持不變？

第**2**部分
編排原則

　　上一個部分是提供你「快速上手」的方法。在深入探究這些步驟之前，我們先後退一步，綜觀編曲的原則。首先會針對「編曲」一詞提出明確且寬廣的定義，討論不同類型的編曲、說明採譜等相關且必要的實務技術，並提供一些對創意發想有用的想法。最後，我們將打破常見迷思，拉近你與編曲過程的距離。

第二章 什麼是編排？

　　現在我們已經攤開基本的路線圖——如果你想這樣說的話，也可以說是一張小抄，是為想直接開始的人而設計的懶人包——讓我們後退一步，看看編排有何原則。最佳的途徑就是從一個簡單的問題——「什麼是編排？（arranging）」著手。

　　編排這個動作，從最基本的定義來說，就是調動既有元素的位置將效果最大化，並產生使人愉悅，又符合我們需求的順序。編排經常與純粹的藝術或創意行為有關。舉例來說，插花（flower arranging）的傳統源遠流長，尤其在日本是一門極為精緻的藝術，得花上數十年才能熟稔所有細微。

　　在我們身處的二十一世紀、以商業導向的文化中，插花卻也沾上負面印象。一般認為這是時間很多、不用「工作」的人才有的消遣。我們的社會中，將創作視為崇高的藝術表現，而編排卻經常被認為是一種放縱、二流的行為。從著作權法描述編曲的字眼裡便可明顯地看出這類看法。編曲被視為是一種「衍生著作」（derivative work），單就本身價值並不如一首原創作品。根據美國著作權法，在數個案例裡，編曲者甚至不擁有自己編曲作品的著作權；反而，很重要的所有權卻都歸屬於詞曲作者 **3** 。

　　相對於作曲（或是作曲者），人們很容易將編曲（或是編曲者）視為二流。不過，請看過去那些傑出的音樂家：拉威爾（Maurice Ravel）不也是將德布西（Claude Debussy）的音樂編成交響樂版？沃恩・威廉斯（Vaughan Williams）最成功的作品奠基於湯瑪士・泰利斯（Thomas Tallis）的主題，而古諾（Charles Gounod）的〈聖母頌〉（Ave Maria）直至今日都與其靈感來源——巴赫（Bach）《十二平均律曲集》（Well-Tempered Clavier）第一卷的〈C大調前奏曲〉（Prelude in C Major）——享有同等聲名。在爵士音樂裡，獲得最多讚譽的角色往往不是詞曲作者，而是編曲者或表演者。「翻唱」歌曲幾乎成為流行巨星必經的成名途徑，許多唱片歌手第一首熱門歌曲就是翻唱早期音樂藝術家的作品。嘻哈歌曲則格外倚重取樣（sampling）既有的作品。相關的例子不勝枚舉。

　　音樂編排是一門非常獨特的藝術。它集結了作曲者、指揮家、製作人與表演者的元素，以一己之力決定音樂的走向。總之，一首流行歌曲僅是一段旋律（可以更動）、和弦進行（經常更動）及歌詞的組成。其他元素全都由編曲者決定。

　　編曲的任務是提取音樂作品的精華，然後創造和形塑歌曲的其他部分。我們稱之為「創造」是因為事實就是如此。新的對位旋律、節奏與織度等皆出自於編曲者之手；在最終作品中，新的編曲經常是用不同、甚至更深刻的方式來凸顯歌曲的美妙之處。每首歌都像是一個有生命的個體，而編曲的任務便是幫助它成長茁壯。通常一首歌的新版編

3 譯注：台灣著作權法第 6 條規定「就原著作改作之創作為衍生著作，以獨立之著作保護之」；同法第 3 條則規定「改作：指以翻譯、編曲、改寫、拍攝影片或其他方法就原著作另為創作」，與美國著作權法對編曲作品的定位類近。惟針對未經原作者同意的非法衍生著作，美國著作權法有明確限縮其著作權受法律保護的範圍；台灣法律並未明文規定，而各方見解與過往判決的立場也歧異，可大致分為認定其享有著作權的「肯定說」，以及不應取得著作權的「否定說」。

曲往往優於原曲。

　　可想而知，編曲者都是對他們所要編排的曲子著迷不已，但現實往往不如人願。如果你不全是基於興趣愛好而成為一名編曲者，總有一天，你會面臨必須編排自己不喜歡的歌曲，但你的樂團成員也許很想演唱其中一段特別的獨唱，或接到酬勞豐厚但興致缺缺的案子，又或是你得為企業合作案學習這家公司的形象歌曲。

　　你不應該為此苦惱，因為最傑出的藝術往往是在對立中創造出來。請回想那些你看過的都市衰退、工業廢墟，甚至戰爭場面的黑白照片。偉大的真相、甚至美感往往就在普遍被視為醜陋的事物裡。以攝影的例子來說，關鍵是找到對的角度、對的視角、並妥善運用該門藝術的工具（色彩、明暗對照法、框景、構圖，以此類推），藉此尋找此時此地的內在美感。

　　萬物皆美，而最有力的藝術經常以此做為主題。對詞曲作者、劇作家與電影人來說，最引人入勝的幾個主題包括死亡、混亂與邪惡。當然，我們不是要告訴你每首惱人的歌曲都有機會編成《辛德勒的名單》（Schindler's List）的音樂版。有些芭樂流行歌就應該是芭樂流行歌。我們只是想點出：身為音樂藝術家與工作者的你，能定義聽眾以何種方式欣賞這首歌。有時候，過程中備受挑戰反而能促使你端出最好的作品。

　　一首歌最基本的元素是旋律與歌詞。除此之外，其他部分則任由編曲者創作。從某方面來看，你比大多數的音樂藝術家與工作者都享有更多創作自由。你僅需處理幾個核心元素，剩下的全都由你決定。

練習

● 請思考「編排」這個詞在我們的文化裡有哪些不同用法。它們與編曲這個行為有何異同？

● 想想看其他的藝術類型——它們與編曲有何相似之處？並且從工藝角度思考，也就是為了特定目的的藝術，它們與編曲又有何異同？

● 選其他東西來編排——花朵、桌子……任何東西都可以。編排時，請思考每個步驟。為何採取這個順序，並做出這樣的決定？過程中，哪些部分具有創意？而哪些部分較為機械化、或缺乏創意？

● 在用來記錄點子的筆記本上，寫下你對別人的編曲、藝術表演等相關事物的觀察與想法。有些觀察很具體（一個和弦進行），有些則較為普遍（混搭兩首歌時，先從各自的大段落開始，接著再疊合）。筆記愈多，就能在你需要點子、遇上撞牆期，或是猶豫接下來要做什麼的時候幫你一把。

第三章　編曲光譜

　　「編曲」這個詞彙在音樂上的定義模糊到近乎失去用處。嚴格說來，將幾個人帶到同一個房間裡，並給予他們一張導引譜（lead sheet），然後喊「一、二、三、四！」。這時從他們嘴裡唱出的東西就可以稱做編曲。雖然很難想像有人會這麼稱呼。

　　編曲是一種創意發想過程，也是組織過程；不過，簡單來說，編曲就是做決定——非常多的決定，包含藝術面與實務面。由於編曲方式很多，編曲種類也相當多元，因此將它們定義清楚會有所幫助。以下的討論裡，我們將根據編曲過程中所做出的選擇與決策類型，來定義不同的編曲種類。不過，若有人持不同意見，我們也會很乾脆的承認這些定義的武斷。事實上，風格之間的分界線更像是灰色地帶。

　　換句話說，延續本書「沒有規則、也沒有僵化架構」的一貫做法，我們不將編曲「種類」做嚴格分類，而是視為光譜上的不同點。就如同光譜上的色彩，不同的編曲種類即使在同一首歌裡也可以相互混搭、疊加。接下來，我們就編曲光譜上，按照需要決定的數量，由少到多的順序列出以下幾點加以說明。

採譜（transcription）

　　採譜（口語說法是抓歌〔lifting〕）意為聆聽音樂，並逐一把每個聲部的音符寫下來，愈精準愈好。說實話，採譜不能算是編曲。因為採譜者並沒有做出任何決定，僅是寫下聽到的內容。

　　但為何要將採譜納入編曲種類裡？

　　儘管採譜並非編曲的範疇，但對編曲者來說是一項不可缺少的工具。若沒有能力抓出旋律、貝斯旋律線（bass line）、或是副歌一段很酷的合成器記憶點（hook），就沒有辦法編曲。而且，採譜是學習編曲第二有效的途徑（第一當然是本書！）。透過採譜便能一窺優秀樂譜的樣貌，並親手記錄以了解它何以奏效。你可以藉此深入大師視角，學習他們的做法，甚至從他們的決策過程裡尋獲新知。稍後會有更多說明。

　　小叮嚀：僅是採譜而完全不做任何決定的情況很少見。聆聽一首錄音作品時，除非你可以將整首曲子拆分成各個獨立聲部，不然就得決定哪一個聲音或聲部該負責唱哪一個音符、聲部分岔時誰來支援、重複音如何處理……等諸如此類的細節。而這仍在採譜的範疇內，因為幾乎所有的細節都已經底定，你只需要做幾個記譜與分部的決定。

重編（adaptation）

我們將「重編」定義為：選定原為人聲編寫的素材，並更改它的形式。

例子包括：

● 選定一份 TTBB[4]（全男聲）樂譜，將其改寫為 SATB[5]（混聲）。

● 選定一份人聲與節奏組的樂譜，並將節奏組改成「阿卡貝拉版」（舉例來說，在多數情況下，電貝斯的旋律線通常會高一個八度，而人聲打擊（vocal percussion）會被簡化成單一人聲足以完成的節奏，而非一整套爵士鼓組）。

● 用別人的編曲版本來調整，以配合你的樂團使用（男高音在高音域有些薄弱，因此會將女低音分組，將男高音聲部最高的幾個音分配給女低音、或因為別人的版本對你的樂團來說過長，故刪除最後一次副歌等，諸如此類的情況）。

● 將一份多聲部的編曲縮編到較少聲部（對於在錄音室用錄音程式來編曲，也希望能將樂譜使用在現場表演的小編制樂團來說，這是一項基本技能）。

重編時，各種決策的考量點通常是邏輯性多過創意性，很少加入或改動任何新元素：曲式、速度、和聲資訊，以及整體氛圍都維持不變。這些決定與更動可能包括移調，或交換幾段人聲旋律線，以達成更理想的聲部分配（voice allocation）。這麼說吧，如果你先後播放原版與重編版，能說出「兩者基本上是一樣的東西」，這就是重編。對某些人來說，重編或許不太像編曲，因為它含有的創意元素並不多，但任何編曲種類都要具備的實務應用技巧，重編同樣也需要具備才行。

轉譯（translation）

這是我們說明阿卡貝拉編曲，尤其是現代阿卡貝拉這個類型時，通常會聯想到的編曲種類：選一首寫給樂團唱的歌曲，並將其改成人聲版的編曲。大多時候，這類編曲的目標是盡可能重現原曲的感覺與風格，透過人聲演繹，讓觀眾聽到熟悉的旋律時，也能感受到新意。

有些人可能會認為這種編曲種類缺乏創意，但我們不同意。說實話，它或許缺乏創意，但也可以創意十足又充滿樂趣。克羅諾斯弦樂四重奏（Kronos Quartet）曾將吉米‧罕醉克斯（Jimi Hendrix）的〈紫色煙霧（Purple Haze）〉選為表演安可曲，卻也沒有人出聲批評，但那完全是轉譯。

轉譯背後包含許多決定。要選擇重現哪些樂器，又要剔除哪些樂器？要使用哪些聲音與音節？如何持續推進歌曲的能量？我的歌手們該如何重現歌曲橋段裡誇張的音效？⋯⋯這裡有很大的創作空間，儘管本書會傳授一些讓歌曲保有趣味的手法，但頂多只是觸及皮毛。最好的現代阿卡貝拉編曲通常都會先偏離正途，最後帶著前所未有的聲音或選擇滿載而歸。

[4] 譯注：TTBB（全男聲）：配置為兩位男高音（Tenor）加上兩位男低音（Bass）的樂團。
[5] 譯注：SATB（混聲）：配置為女高音（Soprano）、女低音（Alto）、男高音（Tenor）、男低音（Bass）的樂團。

想編出一份有趣的轉譯編曲，可以參照這個簡單的原則：與其花心思想如何把原曲的元素挪到人聲，倒不如先**專注在你的樂團的聲音**，想一想原曲中的哪些聲音可以拿來運用並融入。即便你覺得你只是在進行轉譯，這種方式仍會驅使你做出有創意的決策，幫助你與樂團揣摩出最後作品的聲響。

» 迪克說：製作《The Sing Off》時，我經常對團員說「不要往歌曲靠攏，要把歌曲拉過來！」換句話說，與其勉強自己完美重現原始錄音版本，應該善用你們樂團的主力聲音與風格，按照樂團的長處做出編曲選擇。如此一來，最終的版本才是屬於你們的歌曲，而不是仿作。

轉化（transformation）

轉化或「作曲式（compositional）」編曲是指選定一首歌曲，並大幅改變其音樂風格。這些變化可能來自於新元素的添加、和聲或曲式的明顯改變，或是其他大規模的改動。通常能透過解構與重構來達成：將歌曲拆解成旋律與歌詞兩個基本元素（請注意，貝斯旋律線與和弦並不包含在內），並重新打造改頭換面，或變成完全不同的作品。

編曲者使用這種方式時，若能完全脫離原曲風格，那麼他就是這首歌的第二作曲者。如果收到「我喜歡你處理那首歌的方式」等類似的評價，通常就表示某人從中聽出新的東西，而你的編曲大概也包含了轉化手法。對某些人來說，一首做得很好的轉化編曲，甚至比原曲好聽呢！

混搭不同風格

大部分的編曲都結合了轉譯與轉化兩種手法，而落在編曲光譜中間的某處。一開始可能先保留原曲的「骨架」（轉譯），接著加入全新元素；或是選定一首搖滾歌曲，但用弦樂四重奏的寫法處理人聲（轉化）。即使在同一首作品裡，各種編曲手法也能結合運用。

編曲者的做法通常會隨時間改變。初出茅廬時，可能都會挑選自己喜愛的阿卡貝拉藝術家的編曲版本進行採譜，然後稍微改動編曲以合適樂團演唱。接下來，開始嘗試寫樂譜，讓編曲聽起來貼近原曲。隨著更加熟悉自己所擁有的技能組合，便能開始在歌曲裡添加、改動物件，並融合自己與原曲音樂藝術家的創意。直到擁有專屬的招牌聲音後，編曲就能愈來愈像自成一格的創作。這就是為何人聲編曲能帶來很大的成就感：當你的技術發展到一定程度時，你的編曲可能會成為一首歌曲最知名或最受喜愛的版本。

我們很容易做出這樣的價值判斷：有創意的編曲比較「好」，缺乏創意的編曲則較「差」。但這不僅沒有根據，甚至毫無邏輯可言。音樂感受很主觀，在某些情況下，以採譜為主、簡單直接的編曲便能造就力道十足的表演；而巧妙又特殊的編曲反而得不到預期的效果。

請記住，編曲成功與否並非取決於複雜程度，或風格和原曲有多大差異；判斷基準是編曲結果能否讓樂團唱出有力量、動人又令人興奮的音樂。一名足球教練的訓練方法

與戰術有沒有創意並不重要；重要的是球隊能否贏球。在阿卡貝拉表演中，能讓觀眾起身歡呼便是「贏球」。人們想要聽到與記憶中的聲音相符的歌曲或風格，所以若把歌曲變化到難以辨識的話，他們也不會開心。

　　同時，重要的是，請確保編曲裡的創意元素具有襯托歌曲的效果，而不是讓歌曲淪為自我滿足、炫耀編曲花招或點子的載體。如果你是想展現自己的創作技能，那麼乾脆豁出去、做到底，創作自己的音樂吧！

» 迪倫說：我所屬的阿卡貝拉樂團專門演唱一九八○年代的音樂。觀眾（與我們）最享受的表演環節，莫過於聽到歌曲裡最具記憶點的所有吉他及合成器片段，用人聲一個音不漏的重現出來。我幫這個樂團編的曲子大多較偏向轉譯的方式，但我會運用某些「轉化性」的語彙，以添加額外亮點、去除聽起來乏味的樂段，或用瘋狂的新手法來表現某段吉他獨奏。最後做出來的樂譜既能讓觀眾聽到熟悉的元素，也能滿足我的欲望，創造出有趣、與眾不同又新穎的作品。

編曲形式

　　到目前為止是編曲的基本原則與概念說明。進入到實際的作業流程時，你可以採用的工作方式有幾種。以下將快速介紹每一種方式及其優缺點。了解這些知識將幫助你找出哪種形式最適合你、你的樂團，或是任何特定歌曲與情況。

以聽唱的方式

　　這是最原始的編曲形式：集結眾人共同編排各個聲部。大多數的嘟哇調（doo-wop）樂團都是採這種形式，但現在依不同情況也會使用這個方式。舉例來說，在錄音室中即時編排聲部，或者玩即興合唱（jamming）。有些樂團便是擁有這種現場即興編歌的能力而為人所知。

» 迪克說：幾年前我和家用千斤頂樂團（House Jacks）到德國巡演時，一位喝到爛醉的觀眾不停喊著歌名，要我們演唱。無奈之下，我們決定試試其中一首，接著又試了一首。表演結束之際，我們發現我們有能力接受現場觀眾點歌並即時編歌。這不容易，但也非常有趣；前提是團員要能隨機應變，既無所畏懼又傻得剛好。這邊要提醒躍躍欲試的人：你不需要唱得很完美，其實最好不要，因為表現得太好，觀眾聽了一首又一首之後，會開始不相信你們真的是即興演出。

優點

- 快速、簡單又有趣。
- 不需要理論、和聲或製譜技能，只需要你的耳朵。
- 可以激發自發性或合作性的創意。

缺點

- 編曲通常受限於各種變數，所以較難建構出複雜的音樂結構。

- 少了紙本紀錄很容易忘記聲部是如何編排，也比較難傳授給樂團的新成員（每次練唱時都錄下演唱內容，便可多少解決這個問題）。

若說來個六拍（Take 6）的那些複雜編曲都是透過聽唱的方式進行編曲和傳授，你相信嗎？馬克・基布爾（Mark Kibble）在編曲時通常是坐在鋼琴前，先思考和弦聲位（chord voicing）的配置，然後站起來把聲部逐一分派給其他團員。事實上，在舞台上演出時，他們有時會從觀眾提供的幾個詞及簡單的旋律來一段即興編曲。

以錄音的方式

有時候，記譜或理論、技能有限的人也會使用這種方式，但有些人則因為偏好實際聽到一首歌曲逐漸成形的聲音，而不是在腦袋裡「聽到」完整的架構，所以才選擇這種方式。一般這種做法是使用一台電腦與錄音軟體來完成。編曲者可以先唱出一段主旋律，也許是貝斯旋律線，接著逐步發展其他聲部。

優點
- 結合自然又簡單的聽唱方式，又能錄下演唱的內容。
- 能獲得即時回饋，不用等團員練唱。
- 樂譜通常易於歌手演唱，因為每個聲部都是透過歌唱產生。

缺點
- 過程或許耗費心力：每做出一個小改變，就得把該樂段的每個聲部都重唱一遍。
- 編曲可能受限於編曲者的音域／演唱能力。
- 和「以聽唱的方式」一樣，這個方式也很難寫出複雜的樂譜。

搖滾貝拉（Rockapella）是使用錄音編曲的良好範例，他們是透過錄音的方式創造出有趣且巧妙的編曲。史考特・李奧納德（Scott Leonard）或尚恩・阿特曼（Sean Altman）都習慣利用「一台四軌的錄音機來記錄旋律，錄音完成後便會把每軌分別寄給團員；待排練時再將音軌組合在一起。

以記譜的方式

這是最標準的方法：在完整的總譜上寫下聲部。

優點
- 最具彈性又強大的方法，從最簡單到最複雜的編曲皆適用。
- 是將編曲傳送、分派給其他團員的最佳方法。
- 不像「以聽唱的方式」那樣，必須限縮在特定的時間和地點進行作業，他人能夠隨時隨地學習與演唱你的樂譜。

缺點
- 製譜耗時費力，有時也很乏味。

- 倚賴樂團（或者至少音樂總監）視唱（sight-read）的能力。
- 較難記下複雜的編曲。

　　這些方法也可以混搭使用。以聽唱的方式所完成的編曲可以之後再製成樂譜；或者，以記譜的方式所完成的編曲，在排練時可以將聽到的新聲部修改到樂譜裡。編曲同步錄音可以做為「以聽唱的方式」來發想編曲，到完成樂譜的過渡步驟。還能藉此找出自己偏好的編曲風格。

　　本書主要說明「以記譜的方式」。不過，所有的訣竅、手法與技術皆適用於任何一種編曲形式。此外，工作時不應該侷限於一種方式。當編曲作業進行不下去時，請暫時擱置，並改用唱歌的方式，直到想出行得通的點子為止；或者，把樂段的粗略大綱交給團員，等到排練時再發想。一名優秀的編曲者往往能活用手上所有的工具。

　　最後再提醒一個重點：請不要擋路。編曲並不是為你而生，如果這個決定是為了讓大家注意到編曲者，那麼請不要這麼做。一位自私的電影導演會做出有利展現他的聰明才智的選擇決定，並期待作品觀眾能從作品中欣賞他的技藝與機智；而一位傑出的導演則希望觀眾忘記自己正在看一部電影，並在觀影當下徹底投入其中。可能僅會在往後回顧時，才會好奇是何等人物的才華與技藝打造了如此令人沈浸、打動人心的電影。請協助你的歌手做出傑出的音樂。如此一來，隨著時間推移，人們會慢慢發現你就是那位幕後推手。

第四章 夢想家、編輯與樂評： 發掘你的工具並開發你的「內在 耳朵」

創作過程幾乎不可能用任何富有意義的術語來描述，但愚蠢的是，無論如何人們還是想嘗試。

我們可以花一整天討論理論、知識等可量化的技能，或聲部進行（voice lead）與採譜的能力——這些都是必要技能，如果這就足夠，那我們應該能寫出——只要遵循規則就能造出優秀藝術作品的電腦程式。

有一些比較「玄（fuzzier）」的技能是我們本來就擁有、並且可以持續開發，他們存在於編曲（以及任何其他創作過程）的藝術面與科學面當中。與其將他們描述為特定技能，我們更傾向把他們看做是三個有明顯區別的角色或原型（archetype）。我們的身體裡都存在著這幾個角色，如果可以幫助他們和平相處，三者聯手的效果將不可限量。

讓我們歡迎夢想家、編輯以及樂評進場。

如果你學過二十世紀心理學，那麼這可能會讓你聯想到本我（id）、自我（ego）以及超我（superego），或是榮格的原型，端看你的偏好。

夢想家

夢想家有著很原始、未經雕琢的創意。夢想家是你心裡負責生產各種簡單或瘋狂點子的部分。他毫不實際，不是會搞清楚如何付諸實踐的類型。而這部分可以交給其他角色處理。

夢想家需要大量的空間與時間來發揮。他不理解時程安排或截止期限，有時候只會在感覺來時才工作。而且夢想家生性敏感，只要打擾他、分析他的作品或是批評他，他就會跑出房間，躲避一段時間。而你不會想看到這種情況發生，沒有了夢想家，你就沒有任何材料可用。無中生有的能力也是他的最大強項。

編輯

我們對編輯都不陌生。他能把事情搞定，並確保事情順利進行。他既實際又有邏輯（儘管有時有點古板又無趣）。編輯熱愛東補西補和動手執行，這是他的一大長處。編輯總能綜觀大局，擅長撮合不同點子，讓它們一同發揮作用。

不過如果少了可用的材料，編輯就會失去用處。因為他的任務不包含創作出材料，那是夢想家的工作。有時候，編輯也會缺乏深謀遠慮，僅看得到眼前的事物。為了讓工作順利完成，他需要夢想家及樂評的共同協助——一個創作能使用的原始素材；另一個負責監督、讓作品變得更好。

樂評

樂評的專長是找出錯誤。他就像是隨身攜帶放大鏡的偵探，或是稅務審計員，負責查找任何不對勁的東西。他要找的是弱點——只要有弱點，他就會揪出來。

這角色聽起來真不討喜，為何要把他加進來呢？

乍看之下，樂評給人感覺很負面，但實際上並不是。他和夢想家與編輯有相同的終極目標——盡可能地做出最好的編曲。只是他的工具非常特殊，僅適用於特定時機。編輯只懂得運用手上現成的材料；但樂評卻可以看到缺失的部分，並協助搜尋。不過，他就像是手上拿著電鋸的傢伙，要小心別讓他太失控。

讓他們合作

創作過程中，這邊提到的每個角色都至關重要，關鍵是學會判斷在何時何處派誰出場。我們把創作過程想像成一間能容納兩個人共同做事的房間（偶爾有三個人，但可能太擁擠）。他們會在這場遊戲的不同階段進出場。

讓夢想家負責開局

先讓夢想家進入房間，編輯與樂評晚點再進來。至於何時進來呢？等夢想家點頭才行（除非你有截止期限的考量）。必須給夢想家足夠的創作時間與空間。對你來說，這段時間要盡力發揮奇思妙想，進行抽象、模糊的腦力激盪。並且把所有的點子記錄在紙上或攜帶式錄音機裡，（盡量只用文字的形式記錄，因為這時候還不是明確具體的材料）。別擔心點子不夠完整，也不用著急組合這些不同的點子。最重要的是，**不要評斷好壞**。這些步驟稍後才會進行。過程中，你會想到快發瘋、嘗試蠢點子，並且允許自己想出不入流的點子。不過，**先不要讓樂評進入房間**。儘管夢想家與樂評各有用處，但是他們的立場對立。如果現在讓樂評進入房間，他會立刻對半成型的想法品頭論足，在這些點子有機會成長之前便將其扼殺。這大概是造成撞牆期最常見的原因，也是為何這麼多人會覺得自己根本還沒開始，就已無法前進。稍後我們會討論這種情況的處理策略。

夢想家終究會感到疲累，不再持續產生新的點子。如果一切都按照計畫進行，現在你手上會有一堆模糊、甚至不相關的塗寫。這些就是藝術創作的材料，而現在是時候讓編輯進入房間，動手把它們塑造成形了。

讓編輯進場

在你面前的是一團創意大雜燴，現在讓我們把它塑造成形。你內心的編輯角色可以仔細觀察這些原始素材、建立連結，並決定哪些物件適合一起使用、哪些應該丟棄。夢想家可以留在房間，需要時可以請他解釋初始的想法，或點子的發想由來。這對編輯來說很重要，某個點子就算沒被採用，但產生該想法的動機可能會以別種方式表現出來。

夢想家：我想要某種聽起來閃閃發亮的東西。我知道了！就是天使合唱團（angel choir，指多重人聲交疊，聲音宛若天使的合唱團）的聲音！

編輯：不要天使合唱團……我們的聲部數量不夠。但是你想要閃閃發亮的東西，對

吧？我們借一小節的女高音，讓她們唱些清脆晶亮的東西。男高音在這段接手，幫忙填補空缺。

實際上，聲部編寫大多在這個階段進行，因此過程需要一點時間。但是，隨著塗寫的筆記逐漸變成紙上的實際音符，你也會感受到這個階段有很大的進展。

邀請樂評進場

大致完成一個段落後，就是樂評進場的時候了。現在你必須發揮鷹眼能力找出缺點，例如：聲部進行不佳、歌曲缺乏動態感與能量、或某個樂段很乏味應該剪掉。在這個階段，主要是樂評與編輯在進行對話。

樂評：這個段落的女高音唱得太高又太久。聽起來很刺耳。

編輯：好，那我把她們的聲位調低一點。

有時候，編輯與樂評陷入僵局。舉例來說，樂評雖看到弱點，但編輯找不到解決方法。這時該怎麼辦呢？可以向夢想家請教，並做好心理準備往一個完全不同的方向發展。

樂評：這個段落重複性太高，聽起來跟上一個段落很像。做一些新的東西吧。

編輯：我沒辦法在維持連貫之下，又做出新的東西。我不會！

兩人對坐，正悶悶不樂地大眼瞪小眼。

夢想家：這幾個人都是唱吉他的部分，對吧？要不要試試看新的聲音……像是弦樂之類？

編輯：我可以把這個段落改成人聲版的「弦樂四重奏」。我們試試看吧。

就某種程度上你大概能夠認同每個角色，也可能更傾向其中一個。了解這一點在執行上很有幫助，也顯示出你具有強烈的創意自覺。你是否能毫不費力地想出一堆點子，但實際執行時，卻感到沒有一個點子是行得通？……那你是很厲害的夢想家；或者，你很擅長運用手上的點子，卻覺得萬事起頭難？……那你大概有很強的編輯傾向；又或者，不管是哪一種樂譜，你都能快速指出「待加強」的部分，但往往又否定自己的作品？……那你是很優秀的樂評。請記住，沒有哪個角色比較好，他們各有其價值，在創作過程中扮演至關重要的角色。

上述的比喻說明，在某些人看來可能有點蠢。不過請相信我們——區別創作過程中的不同性格，真的很有幫助。如果能用這種方式區分他們，不僅能使你充分掌握每個面向，**在你需要的時候**也更有能力讓他們發揮各自的強項。這就是創作過程的成功關鍵。

» 迪克說：儘管我編過的歌曲已經超過兩千首，但我還是喜歡在每首編曲中都嘗試新的東西，尤其，當由我教團員如何演唱編曲時，因為我可以根據情況快速做出調整。我通常會用「我這裡的選擇有些風險」，或是「這首歌的橋段有點危險」來向別人講述這些新的嘗試。而且永遠都有一個簡單、無風險的應變備案，當這個風險沒有帶來預期效果的時候便可替換。但是，有時候正是這些風險造就出整份編曲中最棒的樂段。我們用前面的角色比喻來解釋，有時候不管編輯和樂評的抱怨有多大聲，你都得把他們晾在一旁，先試試夢想家的點子。

「內在耳朵」

簡單來說，「內在耳朵（inner ear）」是指在腦中聆聽音樂的能力。這是編曲的必要技能，在不播放聽過的歌曲情況下，你必須喚醒記憶在腦中播放該首音樂（例如：你正在編的歌曲的原始錄音版本），但是，當你在編曲時，也要能夠聽到**自己**的版本。你必須用大腦聆聽你的點子（即便還不是很具體），然後把想法寫下來，邊寫邊改。

許多編曲初學者並不是先在腦中編織聲音，而是直接用鋼琴把想到的點子彈奏出來，或利用電腦製成樂譜並播放出來聆聽，然後以**聽到**的內容做為大部分的決定依據。他們會嘗試一些東西，播放、再試試別的、再播放……不斷持續這個過程，直到感覺對了為止。許多用這種方式的編曲者往往因為作業拖太長又感到挫敗，經常在某個時間點便會選擇放棄；或者，正因為知道編曲很費時，所以也很少編排樂譜。他們把這一切歸因於自己貧乏的編曲技術、甚至是天賦不佳，所以乾脆放棄。

用內在耳朵聽音樂，聽起來像是與生俱來的能力，是只屬於莫札特這等天選之人才擁有的天賦。但並非如此。對某些人來說確實很簡單，但只要經過訓練，任何人都能做到。

» **迪倫說：**在腦中聽到音樂的能力，不一定與天賦或正規音樂訓練有關。有些人不是很懂音樂但覺得編曲並不難。相反的，在我過去所屬的高水準專業樂團裡，有人則覺得編曲跟拔牙一樣痛苦難耐。然而他們比剛說的那些人受過更多訓練，經驗也更豐富。只是他們還沒學會使用內在耳朵編曲。

覺得自己沒有「內在耳朵」的能力嗎？請嘗試下面的練習方式，你大概會很驚訝。

選一首自己最愛歌曲的某個錄音版本。請在腦中播放，也可以前後切換段落。回想這段旋律——現在你大概能夠唱出大部分的內容。接著回想吉他或鍵盤的記憶點（hook）。然後專注在吉他聲音的質感，聽起來是甜美柔和或剛硬憤怒。再來是鼓組，要留意小鼓的脆響聲音，或副歌前那段厲害的過門（drum fill）。還有那些為歌曲增添趣味的「糖果」聲音——可能是歌手的聲音稍微破掉，或吉他回授（feedback），或某個地方出現的酷炫延遲（delay）效果。

這時的資訊量相當龐大，不只是出現抽象的音符與和弦而已，你是真的在腦中播放一首歌的錄音版本。

這就是內在耳朵的運作方式。它像是一台數位錄音機，錄下你身邊的聲音物件——無論有無音樂性——讓你之後可以播放出來聆聽。你可能會覺得，現在能夠記住的僅限於發生在自身周圍隨機組合的聲音。不過，若很常與歌手合作、編曲，就愈能在腦中聽到那些聲音。你也可以採取另一種內在耳朵的使用方式：在腦中建立和弦與聲部，然後把它們寫下來。別擔心，並不是要像獲得神諭那般，憑空做出一整套交響樂曲，然後把它洋洋灑灑地寫出來。日後可以再回頭修改並逐步填補。訣竅是在大腦中**著手**編曲。

所以，我們來練習用大腦編曲。試試這個：

1. 聽見音符

選一個音，用「ahhhh」唱出，再唱一次，然後停下來，記住那個聲音聽起來的感覺。要聽出音符的音高，但也要聽出你實際上唱出來的聲音。你的大腦正在播放你的歌聲「取樣（sample）」。如果沒有馬上發生也不用著急，再唱幾次那個音，直到你不必唱出也能清楚聽見為止。如果用唱的音符感覺太難，可以先從說話開始；簡單地說出「hello」，再重複那個聲音。

» **迪克說：**我在新英格蘭音樂學院（New England Conservatory）讀大一那年，前幾個月都在學習世界各地的旋律，包括不同曲式、不同音階、不同風格。不只是唱出一組音符，也必須正確地唱出樂句劃分（phrasing）、記住即興唱出的樂段等。（這也是爵士樂手學習演奏與即興的方法）如果想要強化音樂記憶，可以從這部分開始。但別只是從你的音樂庫裡選幾張CD。請搜尋世界各地的傳統音樂，並挑選你從沒聽過的歌曲。

2. 在腦中操控那個音符

若是使用電腦做3D建模時，通常會先建置一個虛擬的形狀，然後便可以在螢幕上旋轉它。你也可以對腦中的聲音做同樣的事情。用你剛唱的那個音試試看。在腦中操控它，把它拉成兩倍長，或變成短促的斷奏（staccato）。把它往上移一個半音。接著一次上移一個半音，直到在腦中唱完一個完整的音階為止。讓你的聲音用不同的高低快慢演唱韓德爾（Händel）的〈哈利路亞〉（Hallelujah）大合唱。

3. 加入更多聲部

先從簡單的全音符開始。在腦中用「la」這個音節唱 C 音，持續三個慢拍。當你能輕鬆駕馭之後，試著一邊在腦袋裡重播，一邊同樣用「la」慢慢唱出 E、F，以及 E，每拍一個音。現在，要挑戰在腦中同時聽出兩個聲部合起來的聲音。這不簡單，可能需要練習。搞定之後，再加上 G、A 與 G。若能掌握這一點，你就正在用內在耳朵演唱擁有良好聲部進行的三和弦（triad）。

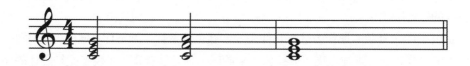

你的大腦就是一個強大的工具，而身為一名編曲者，你將學會一種新的思考方式。但請別指望這能在一夜之間達成，它需要像鍛鍊肌肉一樣，隨著時間增長。不過，如果你完成了上述練習，也表示你開始在腦中編曲了。而且眼見之處連一台鍵盤、一款電腦軟體或一張五線譜紙都沒有。

練習

● 選一首熟悉的歌曲，在腦中播放。你是否聽得到歌曲的和弦進行（chord progression）、歌詞、樂器配置？試著從不同段落（第二段主歌、橋段等）開始，用內在耳朵播放歌曲。

● 選一首一向很喜歡，但沒有很熟悉的歌曲，然後專注的重複聆聽。你需要聆聽幾次才能夠記住那首歌？

● 選一首頗為熟悉的人聲編曲。把男低音聲部的樂譜讀過一遍。不要一邊看一邊唱，而是仔細聆聽你在腦中演唱的聲音。選擇一個獨特的聲音——可能是合唱團裡一名男低音歌手、知名歌手或演員，例如詹姆斯·厄爾·瓊斯（James Earl Jones）（《星際大戰》（Star Wars）電影系列裡的黑武士〔Darth Vadar〕配音員）。別害怕嘗試一些瘋狂的想法，選擇的聲音愈古怪，大腦也愈容易記住。試著讓一名女高音唱低音，或使用卡通人物、某位重金屬歌手的聲音。愈怪愈好！每個聲部都如法炮製嘗試看看。

第五章 採譜

　　自文藝復興時期以降，視覺藝術家的其中一項核心訓練便是模仿藝術名家之作。已經登堂入室的藝術學院學生能透過孜孜不倦地臨摹達文西（Leonardo da Vinci）的作品，學習大師的所有理論與技巧，例如：光影對比、色彩混合、形式及構圖。編曲也同樣適用這個方法。只要選一首傑出的編曲進行採譜，就可以用一種任何課程或書本都無法比擬的方式，學習箇中的編曲技巧。

» 迪倫說：在多年的音樂訓練中，我從未上過人聲編曲的課程。不過，我倒是找了一份暑期工作，負責幫一齣音樂劇採譜人聲的聲部。他們交給我百老匯音樂劇的原始錄音檔，請我編寫四位歌手的聲部總譜。這份工作深具挑戰性、相當累人，但我從中學到很多四部 TTBB 和聲的相關知識，是其他學習管道也無可比擬。大學時，我在爵士合唱團擔任指揮，從那時開始抓來個六拍（Take 6）的歌，也是在那時候學到大部分人聲爵士編寫的知識。

　　採譜基本上是一個從做中學的過程。不過，有幾個小訣竅能讓這個過程更輕鬆。

準備

　　首先，**請購買一副好用的耳機**。你得真的「聽進」音樂，才能抓到夾雜其中的聲部，也能減少外界的聲音干擾。你必須反覆聆聽這五秒鐘的音樂，所以如果沒有耳機的話，可能會招來室友或伴侶的抱怨。

　　接著，**留足夠的時間給自己**。採譜是那種開工一陣子才能進入狀態的工作，一旦進入狀態，就會想在這個狀態待著。在累積足夠的經驗之前，中途一旦離開要再回來接續作業會非常困難。

　　再來，**集結素材**。一大疊譜紙（五線譜的尺寸大一點會更好）、鉛筆（不要用原子筆！這個階段會塗寫或不斷修正）、橡皮擦、以及削鉛筆器。沒錯，這裡必須土法煉鋼，不能用電腦製譜。要能一邊聆聽，一邊在短期記憶流失以前，把聽到的音符快速、潦草地寫下來。就這個步驟而言，就算再怎麼熟練電腦操作，用電腦製譜還是太慢、太笨拙。

　　現在，**準備總譜**。通常，總譜的準備工作包括仔細計算每頁的小節數等，但我們不建議這時候進行。因為這並不是最終內容，只是一個粗略大綱而已。還有，譜面也需要有足夠的空間來記錄較為複雜的小節。請做好基本準備，分配好譜表的組合方式，並寫上歌曲的調性（key）與拍號（time signature）。若這首歌的聲部會變來變去（主歌部分模仿吉他，副歌部分模仿鍵盤）的話，請先不用處理，等到做完接下來的結構性聆聽再回頭處理。

　　接著，**手邊放一台鍵盤待命**。通常檢查一個聲部最簡單的方式是在腦中唱出來，但

你大概會需要用鍵盤做最終確認，尤其是採譜和聲的時候。

選擇你的歌曲

或許你已經決定抓某首歌了，但如果是想將這次採譜當做練習的話，我們會建議選擇聲部數量固定的歌曲或特定樂團的作品。如果你知道歌曲中有多少聲部的話，採譜作業會簡單許多。大多時候，採譜是在填補缺少的物件。因此，如果你已經知道總共要有幾個片段，過程將會更簡單。可以選一些理髮店四重唱（barbershop quartet）**6** 的樂譜，或是尼龍樂團（The Nylons）早期的錄音作品。他們幾乎都是四個聲部，而且和聲部分也很容易理解。有爵士背景、耳朵比較靈敏的人，可以嘗試來個六拍（Take 6）的曲子。他們的寫作架構幾乎一樣，都是男低音、主旋律，再加上四個背景和聲。假設你是嘗試較為複雜、沒人知道製作時疊了幾軌的現代錄音歌曲，經過幾小時後，你可能還在無限循環同一個四小節，這時你的室友或伴侶大概會看到這樣的你——蜷縮成一團、耳機還掛在頭上。

或許你可以在網路上找到其他人的阿卡貝拉編曲採譜，但這個方法不一定合法。若你真的入手一份，在完成自己的採譜前，我們強烈建議先不要看那份譜，頂多是完成一頁之後再參考這一頁範圍的譜。你將受到誘惑，但如果完全拷貝別人的成果，所學將有限。而且，別人採出來的譜也不保證正確。

聆聽

接著，開始聆聽。不同的目標要以不同的聆聽方式執行。

大致聆聽

重複聆聽幾次這首歌曲，只是為了抓感覺。先不要分析，讓大腦不自覺地吸收大方向的歌曲元素，例如形式、調性、織度的任何重大轉折等。潛意識能汲取的內容將超乎你想像，當聽過幾次之後對和弦變化已有一點概念時，貝斯旋律線也會變得很容易掌握。和聲的變化不會讓你大吃一驚，而你會更注意到內聲部的細微變動，或是主聲部在哪裡改變。

結構性聆聽

現在是時候該稍微深入一點聆聽，將各聲部的結構改動筆記下來。在**主調**（**homophonic**）樂譜裡，結構通常比較直觀，因此或許可以略過這個步驟。在以樂器為基礎的人聲樂譜裡，請記下每個人負責什麼、以及總共有多少聲部。因此，思考流程大概是「主歌出現幾把『吉他』……聽起來有三個聲部。副歌又加入一個『鍵盤』聲部——聽起來像是多兩部人聲。橋段全部都是人聲，總共有四個聲部」，你可以慢慢來，

6 譯注：理髮店四重唱（barbershop quartet）：始於十九世紀末美國的合唱編制與音樂風格，編色包括四部密集和聲、特定和弦的運用、尾奏（tag）段落以及主旋律由次高聲部演唱等等。本書第二十一章。

將所有東西列點記錄下來。你必須取得這些資訊才能開始譜曲，這些筆記也可以協助你執行稍後將提到的偵探工作。

抓出外聲部：主旋律，接著貝斯

請先完成這個部分。主旋律與貝斯是歌曲的心臟，既是最容易聽出來的聲部，也是其他聲部的基礎。你可以分段抓出旋律，但大多數的作品則建議一次抓完整首。同樣的，處理貝斯的旋律線時，一次最好專注在單一聲部上。

請注意：拆成小段進行作業是指一次處理短短的大概一兩個小節的範圍。**繼續下一段之前，請先回頭聆聽一遍，以確保正確性。** 大腦是一台相當複雜的預測機器，而這點也是福禍相倚。當第一次聆聽時，你可能只是聽出一點東西，就說「我抓到了！」不過事實上，你的大腦在你**沒有**抓到的部分填入了很類似也符合邏輯，但不完全正確的內容。旋律部分尤其如此，貝斯旋律線也是。舉例來說，你聽出正確的和弦進行，卻用了錯誤的連接方式。請記住：就算寫出來的東西沒什麼問題，但準確度才是採譜的要點。在多年後，你的樂譜可能會被某個沾沾自喜、自作聰明的傢伙嗤之以鼻地說：「哈！有個地方錯了！真是個笨蛋！你看，被我抓到了吧！」

分段進行：抓出背景和聲

你可以一口氣搞定每個背景和聲的聲部，但我們建議分段進行作業。這些內聲部不只較難聽出來，它們通常是相互倚賴。當你花半小時抓出某段的其中一個背景聲部時，其實也默默地聆聽了其他聲部，因此更容易進行其他聲部的採譜。另外，若無法一次抓出整首歌的話也沒關係，至少已經有幾段完整的段落，而不是一整首歌的半成品。如此一來，你會比較有成就感，之後接續進行時也較容易進入狀況。

請先從第二高的聲部開始。這是繼外聲部之後最容易聽出來的聲部，也可以與旋律相互對照。先完成一段主歌（或是一主一副），然後再移到下一個聲部。

如果你正在處理四個聲部的樂譜，現在就剩下一個聲部了。盡情去做吧。

當有更多聲部時，通常最簡單的方式是繼續向下抓出次低的聲部。請不要只是從最容易聽出的聲部開始，它可能不會剛好是次低的聲部，如此一來，就會讓樂譜留下莫名的空缺。某些樂譜則是使用「先外聲部再內聲部」的方式會更容易作業。先從男低音聲部上方那個聲部開始，然後交替處理次高、次低的聲部，直到將樂譜全部抓下來為止。

如果該作品裡有使用人聲模仿樂器的部分，可以分不同樂器進行採譜。先抓出吉他（或其他樂器）的聲部，從高音到低音記錄下來。你應該會慶幸剛才有做很多筆記，對吧？筆記內容可能不是百分之百準確，但對辨識樂器聲部而言，卻是很棒的開頭。

縱向採譜：當一名和聲偵探

你有沒有看過電影裡警察抓壞蛋的場景？壞蛋原本還在警察的視線內，只是經過一個轉角……壞蛋就突然消失，從此人間蒸發。

人聲聲部就像電影裡的壞蛋一樣，你可能很開心地抓出某人的聲部，但突然間卻找

不到這個聲部。這種時候請別擔心，你只需進行一些和聲的偵探工作，大概就可以成功找到它。

大多時候，你可能都是一次跟著一個聲部的旋律輪廓進行**橫向**採譜。當進展到比較複雜的內聲部時，尤其當音樂的性質偏向主調的情況下，可能更難聽出單一的旋律線，因此這時會需要使用**縱向**採譜的方式，改成聆聽和弦及其聲響（sonority），並尋找缺失的那些音。

舉例來說，你正在處理爵士大樂隊風格的樂器合擊（big band-style shot）——既短促又緊密——這種很難採譜的聲響。到目前為止，你已經聽出：

第一女高音　　E5
第二女高音　　C♯5
女低音　　　　？
男高音　　　　？
男中音　　　　G♯3
男低音　　　　E2

是否還記得以前那些看似毫無用處、缺乏脈絡的聆聽訓練？就是音程（interval）唱名、大小和弦那一套學理？現在就是它能派上用場的時候（以前要是有人能夠告訴你，或是自己能夠察覺的話，那些訓練也會更容易被你接受……）。反覆聆聽那個樂器合擊，不用急著辨認出單一音符，先掌握整體的聲音，然後問自己幾個問題。

是大和弦（major）或小和弦（minor）？

答案揭曉，因為男中音是唱大和弦的內音，所以會讓你覺得是大和弦。（如果聽起來其實是小和弦，那麼你的男中音採譜可能有錯。稍後會詳細說明相互對照的方法。）

裡面有沒有七度音（seventh sound）？

如果有的話，聽起來是否像大七和弦（major 7th chord）或屬七和弦（dominant 7th chord）？通常大七和弦都比較快樂、明亮，而屬七和弦則較為厚實、帶有藍調感。假設你是聽到厚實或藍調感，所以判斷這裡面包含了屬七和弦。這看起來像是E什麼的和弦，所以可能是 D 。目前抓到的音裡有這個音嗎？是不是沒有——表示你尚未抓出的其中一位神祕歌手唱的這個音。那是哪位呢？假設那個D聽起來像是被嵌在和弦內某處。當你的第二女高音唱C♯時，D的音就會被擠在它的旁邊。你應該可以清楚聽到兩音摩擦的聲響，所以大概不是女低音（alto）。

用鋼琴彈奏目前抓到的音。這是一個相互對照的好方法，因為你可以實際**看到**樂譜中間的空缺。D適合放在哪裡？在G♯上面如何？這就為男高音（tenor）找到一個合適它的位置，並嵌在和弦裡面，就像你剛剛聽到的感覺一樣。所以 D是男高音演唱。非常好，搞定一個了，還剩一個。

所以，這是一個 E7「什麼什麼」的和弦。剩下的是哪些音呢？

目前已經有三度和七度了，你的第二女高音是唱十三度，所以還剩哪些音呢？九度、二度、四度及五度……或者是重疊音。若你的耳朵已經很熟悉這些聲音，那麼你或許可以聽出來。若非如此，請嘗試以下這個簡單的試誤過程：

你的女低音唱的音介於 **D♯4** 與 **C5** 之間。所以你只要一邊彈出和弦，一邊加上下面這些可能的選項。

D♯4──不合。

E4──有可能，但這個和弦聽起來更複雜。

F4──這個聲音很有趣，跟原曲比對一下……不對，太不協和了。

F♯4──有可能。

G4──跟上面的 F 一樣，很有趣但是太炫了。

G♯4──它沒有任何作用，而且和弦裡已經出現過同一個音了，應該不是。

A4──不合。

A♯4──太不協和。

B4──跟上面的 E 一樣，還算適合……不過就是少了點什麼。

C5──不對。

現在可以知道它若不是重疊音（E、G♯，或是 B），就是 F♯。再聽一次原曲有沒有 F♯，聽起來確實有這個音。所以女低音是唱 F♯。這樣和弦就建構完成了，來開香檳慶祝吧。

但先等一下……保險起見，要重頭到尾把整個和弦再檢查一遍。

我們知道你已經累歪了。但記得那位自作聰明的挑錯先生嗎？別讓他抓到把柄。

相互對照是一件相對簡單的作業。聆聽和弦，然後在鋼琴上彈出來。有沒有聽起來很突兀、感覺有錯誤的地方？……沒有，是嗎？很好。現在聆聽原曲的這個和弦，並一邊輕輕地哼出女高音唱的音。這個音有在樂譜裡嗎？合得起來嗎？合的話，就接著唱第二女高音。要確保沒有加入任何新的音──雖然聽起來悅耳，但不代表一定正確。整個和弦檢查完畢之後，再來拔開香檳的軟木塞。

這個過程或許會讓你感到痛苦，但不太可能需要經常這麼做。而且，有時候從縱向抓完一整疊音符之後，它在整份未完成的採譜裡就如同沙漠綠洲，可以反過來協助橫向採譜的進展。如果你已經知道第二女高音的旋律線結束在 C♯4 上，就可以從那裡來回追溯這個聲部的軌跡──就像是音樂的鑑識員。

沒錯，除非你很喜歡這種需要錙銖必較的細節工作，不然採譜可能很無聊。你也可能在備受打擊之下，怒把鉛筆折斷。不過，就如同初出茅廬的工程師為了觀察引擎的結構而把它拆解開來一樣，如果你想要一窺編曲的內在細節，那麼沒有比採譜更好的做法了。選擇你喜歡的歌曲和一份使你敬畏的編曲，並透過採譜過程了解它的出色之處。

做過幾次之後，你的耳朵會開發出一套詞彙表。你將能夠聽到一個和弦的特性，不用來回試誤。值得慶幸的是，大部分的編曲者都會一再使用相同的**聲位（voicing）**，

因為適用於特定的聲部數量也就只有那幾種聲位組合，而你將得以辨認出聲位整體的聲音。更重要的是，這些聲位、聲音與技巧會進入你創作的東西裡。如果你真的是書呆子的話，就此之後還可能著迷於採譜。

第六章 做音樂的 5 種迷思

　　藝術家必須懂得從零開始。多數人的音樂觀念皆來自各種錯誤資訊與未經驗證的原則。除非你這一百年都過著與世隔絕的生活，否則不可能不受這些錯誤觀念的影響。若是受過高等訓練的音樂家，或許會發現自己被所學的規則與知識壓得喘不過氣，根本無法坐下來好好地創作。如果你的經驗不多，面對眼前的任務可能會感到惴惴不安，害怕違反某些規則、或因做出糟糕的作品而被人拿來評論、嘲笑。總之，這一路上可能出現一些路障、或音樂製作的迷思，使你裹足不前。現在，是時候來破除迷思了。

迷思 1：音樂有好壞、階級之分

　　判斷邏輯如下，最複雜、費解又難以執行的音樂是高級藝術（High Art）。它位於金字塔頂端，而最簡單的音樂則位於底部。其他類型的音樂則次序分明地座落於兩者之間。最頂端是西歐藝術音樂（也就是俗稱的「古典」音樂，但其實許多文化也都有屬於自己的古典音樂），對許多人來說，這一層還包括爵士音樂。最下層則是民謠，或是排行榜前四十名的流行歌曲，此類被視為低級藝術（Low Art）。通常這個次序也隱含了判斷「好」與「壞」的標準。

　　我們將這個邏輯稱之為——音樂與文化上的自以為是。

　　我們要向相信這一套邏輯想法的人下戰帖，也請你仔細審視自己的音樂收藏。除了史托克豪森（Stockhausen）的音樂選集、或一九五〇年代的咆哮樂（bebop）之外，是否沒有其他的音樂收藏？若真如此，我們認為你是畫地自限，侷限了自己的品味。如果裡頭有一些流行音樂的 CD，或創作歌手風格「單純」的作品，便恰好能幫助自己破除迷思了。

　　音樂與食物有其共通點，它能給我們營養、滿足我們的感官，而且每個人都喜愛、需要它。多數人都喜歡享用各種類型的食物，不管是精緻法式料理、簡單的漢堡，或是印度、泰國菜等。很少有人會說：「我只吃北義料理」，然後把其他類型的食物拒於門外。

　　當然，精緻的**高級料理（haute cuisine）**確實有過人之處；但有時候只是想吃一個漢堡。如果它能滿足你、給你營養，它就是「好」東西。很簡單的判斷方式。如果你喜歡流行音樂的話，請不要把它看成是帶有罪惡感的喜好。打開你的耳朵與心靈，巴赫（Bach）的作品可能令你驚喜連連；齊柏林飛船（Led Zeppelin）的音樂也可能讓你蠢蠢欲動；喬許・葛洛班（Josh Groban）則或許使你潸然淚下。請拋開孰好孰壞的偏見，擁抱各式各樣的音樂吧。

» 迪克說：從新英格蘭音樂學院畢業之後，我打從心裡相信音樂有絕對的好壞，也相信我能分辨出其中差異。於是花了好多年才理解到音樂是百分之百的主觀感受。好音樂必須符合音準，不是嗎？……並非如此，實際上我們的西方音樂系統建構於妥協之

上，犧牲完美的調音以換取和聲上的彈性（琴鍵的每個半音〔half step〕的間距都相同，但在自然界可不是如此）。愈複雜的音樂愈好，不是嗎？……並非如此，十二音音樂（twelve-tone music）在概念上非常出彩，但是它們大多都難以入耳，聽起來沒有靈魂。一個人的音樂知識愈豐富，做出來的音樂也愈好，對吧？……並非如此，譬如帕華洛帝（Luciano Pavarotti）與保羅・麥卡尼（Paul McCartney）都不會視譜，回望過去一個世紀以來，不少傑出的音樂人甚至完全沒學過音樂……我還可以一直講下去。總之，請享受你喜歡的音樂，聽到不喜歡的音樂時也可以切掉（除非你有意從中學習什麼東西，就請乖乖坐好）。

» 迪倫說：就讀約克大學（York University）期間，學習範圍橫跨爵士鋼琴、二十世紀的電子音樂、南印度打擊樂器等，幾乎無所不包……另外，我也是某節奏藍調（R&B）樂團的成員。即便我的訓練背景涵蓋很多類型的音樂，但畢業之際還是抱持著「音樂階級」的觀念。隨著職業生涯的展開，當我與我邀請的音樂人合奏、合唱時，才深切認知到，在任何音樂類型中，都能找到大師級的工作者、美與價值。

迷思 2：音樂有規則，要學習規則並照著做

許多人似乎以為音樂理論宛如十誡般不可違反，都依此做為引導並定義音樂製作過程，例如「屬和弦（dominant chord）必須解決」、「不可寫出平行五度進行（parallel fifths）」等。不過，真相是……

» 沒有規則，只有情境。

音樂理論名副其實是用於解釋音樂元素及何以奏效的理論。它是一種工具、一種學術研究，也是一種語言。不過，它不是法則。其實，歷史上最受讚揚、最廣為流傳的音樂通常都刻意違反、扭轉或忽視規則，甚至絲毫沒有察覺規則的存在。而音樂理論家是後來才出現，解釋這首音樂為何具有開創性，並嘗試說明它何以成為一首「好歌」。

音樂理論家好比技術性的歷史學家。通常，歷史學家對於人們的行為準則有一套想法，但都是基於對過去的認識。這些資訊當然很有用，但並不是絕對正確。歷史學家很少是創造歷史的人。創造歷史的人——這裡是指音樂歷史——通常是把規則撕碎的人。

想一想：上次學習「嘻哈（hip-hop）理論」或「死亡金屬（death-metal）理論」是什麼時候？一般想到理論與規則時，你腦海裡會出現的是古典音樂。用後見之明把理論套用到這種特定音樂類型，確實可以好好解析一番——不過，並非所有「規則」都適用於其他音樂類型。至於其他類型的音樂……當迷思1的那些自視甚高、以為音樂有高低之分的傢伙承認它們是「正規」的音樂類型後，音樂理論家就會著手開工了。即便在爵士音樂最流行的那段時期，那些自視甚高的人也不可能把它與古典音樂相提並論，更難以想像有人傳授「爵士理論」。不過，現在大部分的音樂學校都有這類型的課程。

你說你需要規則，少了它們就活不下去？確實，**有**一些指導方針和慣例值得學習，就儘管學習吧。但請記住，它們只是指導方針而已。慣例有其作用，如果永遠不把目光

放遠，你的音樂聽起來就像慣例一樣普通。

迷思 3：音樂應該交給專業

　　這點最令我們感到困擾。這是身處專業當道時代的結果。很久以前，平民百姓在玩耍、工作時都會唱歌。在家閒來無事也會彈奏樂器，有時候聚在一起聆聽彼此的表演。此後，文明進展走向專業化，知識也更細碎化。音樂學院（基本上就是專業訓練學校）及公開演唱會日漸興起，專業表演者在演唱會表演看家本領，在意義與實體上都與聽眾有所分別。而聽眾被降格為專業產品的被動消費者，僅能乖乖坐著聆聽。隨著唱片的到來，這個現象也更加嚴重。音樂變成商品，而不是自己創作的東西。一般人不再那麼常創作音樂；就算有，也肯定不敢像專業表演者一樣舉辦正式的演唱會。

　　我們並不是全然地批評專業心態。某些領域確實需要專家，再怎麼樣你都不會把自己的醫療照護交給業餘人士吧。有些學科必須遵循重要的規則，若一無所知就可能造成危險。不過，音樂並不屬於上述領域。如果和弦的音不夠精準，或旋律線太薄弱，也不會有人因此喪命。當然，我們不否認有些人終其一生投入音樂，當然更有這方面的才華。我們的意思是，這種專業與大眾的分別、以及與之相連的價值判斷，皆屬人為。

　　當思考「專業（professional）」與「業餘（amateur）」時，大部分的人會自動幫它們排序。無論如何，專業會比業餘好。

　　現在，請查詢這兩個詞彙的真正意涵。「專業人士」是為了金錢辦事；而「業餘」一詞則是源自法文「……的愛好者」。從這個觀點出發，將業餘和專業用更精確的意思表達，就是「為了愛好做音樂」以及「為了金錢做音樂」。這樣是否改變你的看法了？

　　你是否曾想過，為什麼卡拉 OK 會流行？民謠（folk）在一九六〇年代初期經歷一次復興是什麼原因？或是，為什麼阿卡貝拉音樂如此令人滿足？它們的共通點是什麼？其實，它們都是平民百姓創作音樂的例子。你有想過為什麼有些文化、國家或是傳統在你的印象中「天生就很有音樂性」？這與生物學、甚至音樂本質無關。如果仔細觀察，在「音樂性較高」的文化裡，每個人都參與了創作音樂的過程。專業與一般人之間不存在絕對的分界。音樂在這些文化裡滲入生活百態，而不是被精緻化、僅存於表演場合中的東西。音樂應該用來創造、表達，而不是被購買或消費。

迷思 4：學習音樂有一條康莊大道

　　每個人的學習方式都不同。有些人從書本學習的效果最好，有些人則需要老師教導，還有人是需要透過實際經驗來理解概念。正規的音樂教育通常包含一個架構完整的學習路徑，著重音樂理論、音樂史及一對一課程等內容。對於想成為交響樂團首席小提琴手的音樂家來說，這個教育方式非常完美。不過，阿卡貝拉歌手、作曲者或編曲者應該不會滿意這種學習方式。他們會把時間花在樂團歌唱、進行好歌的編曲採譜，以及每天寫一首歌。

　　確實有少數幾間學校提供的課程比較彈性，開課主題也比較前衛。不過，為什麼大家都覺得只要花一年四萬美金的學費，乖乖坐在教室裡，就能有醍醐灌頂的效果？我們

建議找一位當地傑出的阿卡拉團體或音樂人，然後付學費請他做你的私人家教。這樣一來，費用不但便宜許多，還能學到更多與音樂、技巧相關的內容。

若觀察二十世紀以來音樂上的重大突破，便會發現沒有一個是與音樂學院的訓練有關。路易·阿姆斯壯（Louis Armstrong）之所以能融合不同音樂形式創作爵士樂，是透過動手實作，而不是單靠學習。許多傑出的藝術家都不會視譜，包括已故的傑出阿卡貝拉編曲家基恩·普爾林（Gene Puerling）。理髮店（barbershop）與嘟哇（doo-wop）四重唱這類樂團則是透過即興來創造和聲，而且幾乎全部都由業餘、未經訓練的歌手組成。相關的例子不勝枚舉。

當然，你永遠都找得到有正規訓練背景的傑出音樂人，但他們受過的訓練與展現出來的開創性並無明確的關聯。而且，每出現一位拿到正規音樂訓練學位的人，就會有三位能力與他比肩，但不曾進過教室的人。

我們並不是完全屏棄正規指導。在我們的文化中，正規音樂訓練有一定的用途——尤其是，學生的生涯目標是研究、保存並推廣具有歷史價值的音樂，便是有其必要性。

舉例來說，如果少了一些地方可以研究、了解並爬梳過去幾世紀的音樂，古典阿卡貝拉樂團的品質與精確度必然會降低。這些地方之所以叫做音樂學院（conservatories）——也就是保存（conserve）事物的地方——有其道理所在。

大部分的阿卡貝拉歌手都還在探索新的領域。在某所學校開設一個很棒的阿卡貝拉不分風格的主修課程之前，教室以外的地方能學的東西還是比較多。不過，若真的有這種課程的時候，就會明白——在所有創作好音樂所需的工具裡，這只是其中的一小部分而已。

» 迪克說：在塔夫茨大學與新英格蘭音樂學院（Tufts and NEC）畢業前的暑假，我自知對組建專業阿卡貝拉樂團的知識仍有不足。雖然當時我擁有參與校內巴力西卜阿卡貝拉團（Beelzebubs）四年的經驗，以及音樂學位，但這兩項都無法幫助我找到團員，或帶來表演機會。於是，我決定召集一些朋友，在暑假組一個五重唱（quintet）組合，到舊金山的灣區各處演唱。這個計畫沒什麼壓力（因為它有明確的結束日期，而且沒有非做不可的需求或目標）、非常好玩，是我做過最棒的學習經驗之一，沒有書本、沒有規則，只有幾個想要唱歌的傢伙。順帶一提，我們的團名是馬赫五號（Mach-5，動漫《馬赫GoGoGo》〔Speed Racer〕裡的賽車名稱）。

迷思 5：創意可以測量

這個迷思是假設創意可被量化。你可以有更多或更少的創意。如果缺乏創意，你還是有辦法得到它、學習它，或是購買它。

或者——這種想法更糟糕——認為某些人的創意是與生俱來，就像有些人的大拇指可以往後彎，或天生擁有綠色眼珠。某些人有幸擁有創意的天賦；但其他人就沒那麼幸運了。所以還不如現在就放棄吧。

我們的意思是創意不能學習嗎？或是就算沒有與生俱來的「創造力」，難道永遠也不可能有嗎？絕對不是。

創意是創造、嘗試新事物的行為，所以不一定是從來沒有人嘗試過的東西。其實，大部分的創意都沒什麼新鮮感。我們在孩童時期成長茁壯、學習閱讀、書寫、歌唱、繪畫、跳舞等事物時，也同時經歷了無數大大小小成功的創意。

如果你很挫折，覺得永遠無法想出有創意的點子的話，請記住幾乎沒有一件事情是獨一無二，幾乎所有的點子也早有前人使用過。重點不是創造出一個全新的風味、顏色或詞彙，而是把既有的元素重新排序。這麼做既沒有憑空生出新的元素，編排本身也不是什麼新的嘗試；不過，就像小孩子花一個小時玩樂高的成果一樣，最終能得到一些不同以往的東西。千里之行始於足下，如果你決定繼續前行，繼續做出許多微小的選擇，那麼最終的結果很可能既獨特又極具創意。

» 迪倫說：我會把創意比喻成一種力，像是重力或電力。如果你是《星際大戰》（Star Wars）的粉絲，這麼說吧，創意有點像是原力。它既存在於我們體內，也環繞在我們周遭。即使不能像學習數學或地理那樣學習創意，你也可以學習怎麼運用這股充斥在身邊的力量。

» 迪克說：請聽清楚，用原力比喻創意的那位是務實的加拿大人，而不是從小受喬治‧盧卡斯（George Lucas）影響、在一群嬉皮（hippie）附近長大的北加州人。我原本要舉章魚學開罐的例子，但現在我想還是往後進行下去比較好。

創意存在於我們的 DNA，它是身而為人的關鍵特徵：創意是使人類將第一件石製工具發展成今日所見的技術與創意奇觀的動力。如果不覺得自己很有創意，請回想一下上次想出好點子，或找到送給愛人的完美禮物時的情況。你肯定有創意，只是需要一些「訓練」，學會如何在需要的時候使用它。在接下來的幾個章節裡，我們準備了一些幫助你起步的工具。

啟程前的最後統整

上述任何一點迷思若曾經讓你信以為真，我們完全能夠理解。我們也曾在某個時間點深信這個那個迷思。有時候，接受的訓練愈多，這些迷思就愈真實，因此嘗試創作或表達時愈會感到受侷限。我們花了很多時間才學會放下包袱，而且，直至今日也沒有完全捨去這些錯誤的想法（是的，有時候還是能聽見我們碎念：「那真是史上最爛的一首歌……」）。

如果你相信音樂是一種語言（我們是如此相信），請想一想：不要把所有時間都花在扮演語言學家的角色，為文法、句法及拼音苦惱不已，或是如何當一名傑出的語言學家。相對的，把你的時間花在學習如何表達「我愛你」，然後每天對一個人說出這句話。

練習

● 選一本音樂書，隨機翻一頁，並閱讀一個段落。現在，請想像完全相反的內容才是正確。這個觀點有可能是正確嗎？除了作者的觀點以外，你能不能找到其他站得住腳的觀點？

● 選擇一首你覺得不好聽的音樂，並重複聆聽。對你來說，它不好的地方在哪？有誰會同意你的想法，又有誰會不同意？反覆聆聽後，你覺得它有比較討喜，或是更不討喜嗎？

● 別人對你喜歡的音樂抱持什麼想法？對你來說是否重要？你能夠享受所有朋友都討厭的音樂？你的音樂品味有多少成分是純美學——又有多少成分與你的形象或自我認同有關？

● 下次編曲或寫歌卡住時，請考慮嘗試一些你不應該做的事情（讓人聲很「糟糕」地跳來跳去、加上芭樂或沒意義的歌詞，或不協和的和弦）。你有辦法讓它行得通嗎？

● 坐在鋼琴前，或是拿起吉他或其他樂器，然後完全不按照音樂規則開始彈奏——唯一要考量的是你的情感。用手肘彈奏、用拳頭按壓和弦。做一首兩分鐘長的作品，表達幽默、憤怒、或引人沉思等情感。不被任何規則限制，只透過情感引導。

● 查爾斯・艾伍士（Charles Ives）的爸爸會讓兩個行進樂隊一邊朝彼此行進，一邊表演不同的音樂。約翰・凱吉（John Cage）曾將數台收音機擺放在一起，同時播放不同電台頻道的聲音，混合各種聲音來組成一首歌曲。嘗試組合既有的音樂並進一步創作，把 CD、電台頻道與街道的聲音交疊在一起。聆聽它們如何相互作用、互動。

● 請抱著「研究」音樂的動機，聆聽一場你喜愛的音樂表演。就像大學聽課一樣，專心聆聽音樂是如何被創作、表達和表演。思考聲音如何說出真相，及描述音樂的文字如何盡可能地貼近那種經驗。

第七章　人聲慣例：音域、換氣與「甜蜜點」

這部分在大多數的書裡只會列出幾張樂譜，展示不同樂器及各自的音域。這種東西很容易從網路取得。這個章節，我們將深入探討阿卡貝拉的獨特之處。不只單純談論音域，也會談到人聲的細微差別，帶你認識人聲編曲的一些常規與界線。

跳出（人聲的）框架

對某些人、尤其是很熟悉樂器編曲的人來說，相較於為大樂隊、交響樂團或是任何純樂器的樂團編曲，人聲編曲會有受到限制的感覺。不過我們難以苟同。

大部分在討論「人聲音域」時，心裡想的都是標準的合唱式歌唱及相關技巧。但是，現代阿卡貝拉編曲大多把人聲當做樂器。這遠遠超出演唱的範疇，還包含了樂器模仿。也因此，阿卡貝拉開闢了一個充滿著令人出乎意料、新奇聲音的世界。它也包含前衛與世界音樂裡存在的「延伸技巧」，例如：圖瓦喉音（Tuvan-style throat singing，亦稱呼麥）以及現代阿卡貝拉的唇顫（lip buzzing）（讓低音往下延伸到電貝斯或是低音長號的音域）、口哨音（whistle tone）（高至短笛的音域，請想像瑪麗亞・凱莉〔Mariah Carey〕早期的聲音）、泛音（overtone）演唱（讓一位歌手能夠同時唱出數個音）、喀答聲、啵啵聲、嘰喳聲，還有尖叫聲。類似的例子不勝枚舉，而且別忘了還有人聲打擊（vocal percussion），從模仿標準的鼓組一路延伸到受電子（eletronica）、嘻哈音樂影響的節奏口技（beatboxing）。

沒有比人類聲音更有活力、更萬用的樂器了。首先，撇開功能強大的合成器不提，人聲可產生的聲音種類是任何樂器都無法比擬。就算合成器可以又怎麼樣？有任何樂器能跟人聲一樣表達情感嗎？只有人聲才能以此等速度、力道與細微差別，讓你歡笑、哭泣，或感受任何其他的情緒。音樂是一種表達方式，就算用上所有樂器，都無法觸及人類聲音的力量。

如果你仍未被說服，不認為人聲的彈性有過人之處，那麼請考量這幾種樂器的取捨和優勢：

- 鋼琴與吉他等和弦樂器（chordal instrument）可以同時彈奏數個音符，不過大多受限於十二平均律（twelve equal-temperament）的半音。鋼琴無法彈出滑音（sliding）、顫音（vibrato）或是轉音，在按下琴鍵後也無法控制彈出的音高。吉他雖可以做出一點滑音，但彈出音符後不太能改變力度（dynamic）或音色（timbre），就算加了效果踏板也是如此。
- 銅管與木管樂器有音高變化，力度對比也很強勁，不過人聲也做得到。整體來說，銅管樂器的音域更廣，但是大多都有音高與調音上的限制。以物理的角度來看，人

聲是「完美樂器」，它可以在音域範圍裡的任何位置連續做出滑動的效果。

- 打擊樂器的聲音具有強烈的存在感，但大多的聲音都可以用人聲模仿得唯妙唯肖，音量擴大後尤其如此。近二十年來，人聲打擊與節奏口技都有很大的進步，有時甚至很難分辨聲音究竟是由人或鼓發出。

- 弦樂器可以發出近乎無盡的音符長度和令人激昂的音色表現，但它們的力度與音色與人聲相比仍較為受限。

- 別忘記人聲還有這張王牌，我們能夠唱出字句。找找有沒有別的樂器做得到！ [7]

簡而言之，人聲可以取代或接近任何你講得出來的樂器。從低至次聲波的大鼓聲到幾乎高至超音波的口哨聲，人聲基本上可以囊括整個音樂光譜上的音符，以及人類聽覺光譜上的大部分頻率。這種樂器不受限制——反而是最有彈性。

人聲音域慣例

首先，我們要提出免責說明。這邊列出的慣例只是建議，當中每一項都能找到例外。如果你不太熟悉正要編寫的聲部，這些指導方針可以幫助你。只要跟隨這些建議，基本上就能保證任何人都可以演唱你的樂譜。我們暫時假設你要編的是混聲、全男聲、全女聲，以及其他風格會在本書後段詳細說明。此外，雖然我們方才討論過人聲音域的無限可能性，但現在，我們要把內容限縮在標準合唱的範疇。因為許多延伸技巧都是很獨特的技能，總不可能假設每個合唱團都有一名擅長圖瓦喉音風格的歌手吧！

接下來說明一些專有名詞的定義。這些定義是假設業餘歌手有受過一些訓練與經驗。專業歌手通常有更加開發的聲音。也就是說，擁有幾乎聽不出真假音的**轉換點**（**break**），不管是能唱的音域，或甜蜜點、有力點都更寬廣。

全音域（full range）：表示每個聲部最大極限的安全範圍。

正常音域（average range）：表示編曲音域的建議集中範圍。你可以偶爾「跑」到更高或更低的音域，但是不應該離開正常音域太久。尤其是，當音量不會擴大時，就要特別注意低音的音域。

轉換點：雖然每位歌手的情況都有所不同，但這裡所列是一個合理的平均值。通常，往上或往下唱到轉換點、或者跳過、突破轉換點時，往往表示音色將會改變。舉例來說，你可能會避免在主旋律的聲部製造這樣的效果；或者，你可能反過來運用這個效果，例如：當原曲歌手刻意地在轉換點上卜跳動，反覆切換胸聲（chest voice）與頭聲（head voice），以產生像是約德爾調（yodeling）的聲音。

甜蜜點（sweet spot）：一個特定聲部聽起來最自然、最有歌詞性的範圍，很適合旋律寫作。

[7] 原注：你說什麼？聲碼器（vocoder）／鍵盤也做得到？確實如此——但你仍然需要一個人聲先把那些字句「說」進機器裡。

有力點（power spot）：人聲剛開始聽起來飽滿到**胸聲**感覺有點勉強的範圍，很適合強力搖滾或流行樂主唱，這部分通常會用胸聲音域的最高音來演唱。

　　這些音色範圍很值得做為分配各聲部音高時的參考，因為聲部之間有頗多重疊範圍。女低音唱起來悶塞的音，由男高音來詮釋可能既清亮又搖滾；而女高音唱起來甜美的音，由女低音詮釋可能會更飽滿、更有力。只要了解這些差異，就可以根據想達成的聲音做出富有藝術性的選擇。

女高音

　　全音域：G3－C6

　　正常音域：C4－G5

　　轉換點：G4－B♭4（有些音域較高的女高音在D4附近會有第二個更高的轉換點）

　　甜蜜點：G4－E5（主要是**頭聲**）

　　有力點：G4－D5（胸聲）

女低音

　　全音域：F3－G5

　　正常音域：G3－D5

　　轉換點：G4－A4（有些音域較低的女低音，或是唱男高音的女性在 A3－C4 附近會有第二個更低的**轉換點**）

　　甜蜜點：C4－A4

　　有力點：F4－C5

男高音

　　全音域：A2－A4（假音〔falsetto〕可以唱到 D5－E5）

　　正常音域：C3－G4

　　轉換點：D4－F4

　　甜蜜點：G3－F4

　　有力點：C4－G4

男低音

　　全音域：D2－F4（F2 以下的音需要經過音響擴大音量，或由多位男低音演唱才聽得清楚）

　　正常音域：F2－C4

　　轉換點：C4－D4（有些音域較低的男低音在 F2－G2 附近會有第二個更低的轉換點）

　　甜蜜點：A2－A3

　　有力點：F3－D4

看到這裡，你會發現第二女高音（soprano 2）、第二女低音（alto 2）、男中音（baritone）等「過渡」聲部並沒有明確的定義。一般來說，會將正常音域做為這些過渡聲部的全音域，然後比較極端的音域會留給它們的上下聲部。你也可以把第二女高音、第二女低音這些過渡聲部的「正常音域」往下降三度，並把男中音提高三度。

以上是一般歌手的普遍音域。但是，當與專業歌手合作時，應該了解他們的特定音域。舉例來說，一名搖滾風格的男高音唱在標準的女低音音域的時間，會比唱在男高音音域的時間長。實際上，許多流行音樂對男性來說都落在較高的男高音音域，對女性則是女低音音域——基本上就是同一個音域。這就是為什麼通常女性比男性更容易哼唱出電台播放的歌曲。

練習

● 調查樂團歌手的音域，並按照上面的格式羅列出來。請他們在自己音域的每個範圍唱一個音，藉此更加熟悉他們的音色。

第3部分
拓展 10 步驟

本書開頭是引導你「快速上手」。現在要深入探討真正的細節。我們假設現在要編一首符合西方當代流行形式的歌曲，這包含（但不限於）流行、搖滾、民謠、爵士……甚至是波爾卡舞曲（polka）。同時，會預設至少有四個聲部的混聲合唱。這裡說明的內容大多也適用於其他類型的音樂，但並非全部適用。舉例來說，主旋律＋低音＋背景和聲的形式可能不適合用來編排牧歌（madrigal）、新世紀音樂的聽覺聲景（new-music aural soundscape），或是各種世界音樂（world music）。在本書後段，我們會深入探索不同音樂類型及樂團配置。

話不多說，我們開始吧！

» 迪克說：主旋律＋低音＋背景和聲不一定是組成歌曲最好的選擇，但是它是一種思考現代阿卡貝拉基本聲音的簡單方式。牧歌與理髮店合唱（barbershop）都高度依賴主音音樂（homophony，大多時候所有聲部都用同個節奏演唱同個字）；而嘟哇調（doo-wop）通常有一個主旋律翱翔在背景聲部上空，背景聲部在編曲中則被視作一個整體。現代阿卡貝拉的架構是為了創造出與現代流行音樂相似的飽滿聲音；而這類音樂的核心，就是貝斯旋律線要與其他聲部做出節奏對比，以免整首歌聽起來太過樸素。為了創造飽滿的聲音，歌曲中需要添加層次，最起碼低音與背景和聲必須分別做不同的事。

第八章 步驟 1：選歌

你不是每次都有機會選擇要編的歌曲。或許你的樂團會提出編曲需求，也或許某個樂團已經選中一首歌才來委託你編曲。儘管如此，如果想創造一首流芳百世的編曲，第一步便是了解選歌的重要性，以及常見、應該避免的雷區。

這首歌適合嗎？

首先，選擇的歌曲最好與你的樂團或目標樂團的表演曲目裡的其他歌曲相襯。你不會想選跟另一首雷同的歌曲，但大概也不會想選與其他曲目天差地遠的歌曲。

此外，應該思考這首歌轉譯到人聲後的效果。這也是新手編曲者在編曲初期階段最想知道的事情之一，我們完全能理解。雖然沒有簡單明瞭的答案，但原則上是可以預測。如果選擇的是原本就以人聲為主的克羅斯比、史提爾斯、納許與尼爾·楊（Crosby, Stills, Nash & Young）的歌曲，會相對容易轉換成阿卡貝拉的版本；若想成功演繹一首吉他為主的重金屬歌曲，在編曲技能及樂團的延伸人聲技巧上便有更多要求。

重要的是，身為編曲者應該讓自身能力保持務實的態度，編曲前能夠明確認知樂團有何限制。選擇的歌曲必須保有挑戰性，但也別選擇根本唱不出來的歌。找一些「有點難度，但可以駕馭」的歌曲，這麼一來，你與樂團都可以持續成長並發展。選歌時需要考慮的因素包括：歌曲的和聲與節奏複雜度、和聲節奏（和弦轉換的頻率是每八小節換一個和弦，或每小節換六個和弦）、原曲的編制（聲部數量、樂器及音效）、以及你對歌曲的熟悉度。千萬不要認為編曲愈複雜，效果就愈好；最好的編曲是能夠有效地詮釋一首完全適合特定樂團的歌曲。

最大的問題是：「這會好聽嗎？」，而答案永遠是，至少有部分必須取決於表演樂團的能力。換句話說，請找一首能夠讓樂團揚長避短的歌曲。

» **迪克說：**《The Sing-Off》第一季時，我們原先考慮把決賽前的最後一輪比賽設定為「評審挑戰」，由評審選出對各樂團來說很困難的歌曲。當我被問到選歌建議時，我的回答是：「是想看看起來很難，但其實唱得了的歌，還是對樂團來說極為困難的歌？」經過多次討論後，我們決定將此環節改為「評審選歌」（選擇一首能讓樂團發揮實力的歌），說實在的，誰會想花一個小時看阿卡貝拉樂團們一再碰壁的演出？

為什麼是那首歌？

除了「我的樂團想唱」之外，選曲的背後永遠都要有一個理由、一個核心想法。相較於其他類型的編曲，阿卡貝拉編曲肯定有更大幅地改動，但是編曲裡一定要有某些面向是以原曲為基礎加以改良，或從原曲提取出來。有時間的話，請在選完曲後花幾天的時間，用不同的視角審視這首歌及所有聲部。你或許會發現，突然有想針對特定的樂段或動機（motif，樂曲中反覆出現的一小段音樂想法），進一步拓展其音樂性；也或許你

的編曲概念來自某個特定的母音、和弦聲位或節奏。你的核心想法能夠幫你將編曲塑造成一件真實、獨立的藝術品，避免只是把一首歌轉譯為人聲。

初次編曲時，受歌曲吸引是因為你喜歡它們。請深入觀察一首歌的運作方式與背後傳達的訊息，感受自己受其吸引的原因，並在自己的編曲裡做出同樣可以使其他人著迷的選擇。

愛它，不然就別選它

你會發現，有些歌曲在你的腦中充滿無限可能，其他歌曲卻讓你興致缺缺。如果歌曲的選擇權在你的話，就請不要選自己不喜歡的歌，因為你到頭來八成會照本宣科、敷衍了事，而聽眾也能聽得出來。請相信我們，如果你不喜歡選出來的歌，就讓提出選曲建議的人自己來編曲。

話雖如此，若一開始就不喜歡某首歌，請先給它一個機會。因為熟悉度是很值得考量的因素。有時候，當有人說「我不喜歡這首歌」，其實是想表達「我對這首歌不熟」。所以請將這首歌反覆播放幾次。有時當你深入聆聽一首歌，也能從中找到愈來愈多喜歡的部分。你的品味會隨著編曲經驗而拓展。還是覺得它不合適（或你依然不喜歡它）時，就把它放下吧。

如果你**一定得**編某首歌，就試著喜歡上它。就算它不是你的菜，也至少考慮這一點：總會有**某個人**喜歡它，如果這是熱門歌曲，歌曲裡肯定有某個讓許多人著迷的元素。你的工作便是搞清楚這令人著迷的元素究竟是什麼——是歌曲律動（groove）、一個旋律記憶點（hook），還是歌詞意涵。如此一來，你不只可以更加欣賞（假設你不是真心喜歡）這首歌，隨著逐漸發掘它的招牌元素與內在優點，你做出的編曲選擇也會更加到位。

而且比起原曲，那些與你氣味相投的人，或許會更喜歡經你辨認歌曲弱點後、所創造出的新版本呢！

廣泛思考——而且要與眾不同

熱門歌曲不是最完美的選擇嗎？這可不一定。你的樂團可能想要表演現在排行榜上的歌曲，但這個策略有一個內在風險。既然都選了這麼熱門的曲子，通常都會想做出與原曲相仿的風格，但聽眾免不了會與原曲比較——這可不是你樂見的情況。而且，歌曲愈熱門，聽眾愈可能更快感到厭煩，演出後六個月，這首歌的用處便所剩無幾。就算把新發行的歌曲改編成阿卡貝拉的版本，傳唱度也不高；在這首歌成為經典之前（如果有機會的話），你也很難迴避它被過度播放的那段「洗腦」期。

你可能會想找一首——既有知名度又尚未被過度使用——兩全其美的歌曲。當聽眾聽到那首歌時，由於對它雖有點印象但還沒聽膩，因此能在不與原曲比較之下，單純欣賞你的版本。從這個切入角度還有另一個好處，愈不熱門的歌曲，尚未被其他阿卡貝拉樂團過度使用的可能性也愈高（對於把阿卡貝拉當做樂趣的樂團來說，不是問題，但對於校內有十幾個阿卡貝拉樂團的大學樂團，或是想打響名聲的專業樂團來說，這是值得

注意的一點）。

» 迪倫說：尼龍樂團（The Nylons）是從重新演繹知名歌曲（例如〈Happy Together〉與〈The Lion Sleeps Tonight〉）發跡，他們的版本甚至與原曲一樣有名。所以，我們為尼龍樂團的最新專輯選歌時，必須小心確保歌曲雖廣為流行卻不落俗套。我的解決方法是：先找出成員們喜愛的藝術家，列出藝術家的十大名曲，並拿掉前五首。第六到第十首仍然是很有名的歌曲，但它們有潛力被重新包裝成尼龍樂團的版本。

在心裡預想一名獨唱者

僅僅因為沒有人能夠駕馭，就讓一首極佳的編曲最終虎頭蛇尾地結束，這真是令人喪氣。樂團裡可能不只有一名成員的音域適合演唱這首歌，但請確保至少有人能駕馭。尤其是一些看似簡單，實際上卻高到不像話的搖滾男高音歌曲更要特別注意。如果你不太確定，請在編曲前有禮貌地請幾位團員單獨唱給你聽。這樣做可以解決你大部分的疑問，也可以提前知道歌曲速度或升降調是否需要改變。

而且，音域還不是最主要的問題呢。更重要的是一首歌所蘊藏的情緒與影響力。在你的樂團裡，誰（如果有的話）最適合詮釋這首歌？並不是每個人都能駕馭每一首獨唱，如果沒有適合的人選，就選擇別首歌吧。

蓋比・洛特曼（Gabe Rutman，南加州大學的阿卡貝拉樂團南卡阿卡〔SoCal VoCals〕的前編曲家、以及迪克的公司──TotalVocal的草創編曲家之一；現在則是受人敬仰的洛杉磯作曲人、製作人與拯救者樂團〔The Rescues〕的團員）直言不諱地說：「就算你這首歌裡有全世界最好的背景和聲。只要在樂譜上頭放一段糟糕的獨唱，就等著看聽眾按下『跳過』鍵吧。」

從另一方面來看，世界上每個人都有一首適合他的獨唱，關鍵是要找到它。透過反向操作──從歌手的性格、音域與風格──將更可能讓你找到一首有條件成為極具影響力的歌曲。

多變性是表演的調味料

阿卡貝拉樂團天生就擅長在一場表演裡演繹許多不同風格的音樂。有些樂團能妥善運用這個優勢，但許多樂團並非如此。一首好歌可以讓樂團建立良好形象，而沒有什麼比多變性更能提升樂團的形象。如果你們大多都是演唱流行歌，請考慮選一首爵士曲；如果是鍾情於七〇年代的經典歌曲，也請嘗試去年排行榜上的熱門歌曲。演唱單一類型的歌曲不只會讓樂團停滯不前，也會扼殺編曲者的創意。在編寫不同類型的歌曲時，你會遇到平時少見的問題，進而迫使你尋找嶄新、有趣又有效的解決方法。

請記得，世界有數不盡的音樂類型可任你挑選，從搖滾樂到理髮店四重唱；從爵士樂到南非村鎮捷舞舞曲（township jive）；從鼓打貝斯（drum-and-bass）到因紐特喉音（Inuit throat singing）。你可能想說：「我們已經表演很多種風格了呀」，但在下結論之前，請先做足功課。

補充說明：這並不代表一個古典風格的阿卡貝拉樂團必須演唱超脫樂團（Nirvana）的歌曲，才能證明自己的實力。每首編曲都應該為樂團的風格及需求量身打造，而一首遠遠超出樂團能力的歌曲，更應該經過審慎考量與處理，以免樂團的表演淪為笑話——還不是刻意要搞笑。

我什麼都想不出來！

音樂是如此容易取得，以至於面對數量龐大的選項反而讓人不知如何選擇。如果你卡住了，想破頭也想不出可行的選歌方案，這裡提供幾個管道幫你節省搜索過程：

- 自己的歌曲錄音。
- 朋友的播放清單。
- 爵士歌曲的偽譜集（fake book）[8] 或是收錄「經典名曲」的鋼琴樂譜。
- 平常很少聽的電台頻道與網站。
- 觀眾的建議。
- iTunes 的「Ping」社交平台[9]、Pandora 電台、以及其他音樂基因體（Music Genome）計畫開發的搜尋工具。
- 團員的建議。

世上有數千首絕佳的歌曲正等待初次被編曲呢。

儘管前面已經說明很多一首歌成為最佳候選歌曲的必要條件，但實際上是這樣的：

» 任何歌曲只要做得夠好，都可以成為絕佳的編曲。

不過，將上述所有要素納入考慮，肯定會讓你的工作更輕鬆。

» **迪克說：** 當樂團在尋找新的曲目時，首先我會建議他們：「在安靜的夜晚去卡拉 OK 酒吧，例如星期一晚上（這樣你們就可以獨占場地）。先請每位團員唱一首自己唱得好的歌曲，再請他們為另一位團員選一首稍微有挑戰性的歌。你大概能藉此過程想到幾首很棒的歌，也能更深入地了解每位團員的獨唱表現。」

[8] 譯注：偽譜集（fake book）：是一種美國二十世紀中期流行的歌譜，裡面收錄的歌曲通常屬於當時流行的爵士風格。之所以稱做 fake 的意涵有二：第一，fake book 裡面的歌譜形式並非完整編曲，而是通常僅包含主旋律以及和弦進行的導引譜。因此，使用 fake book 的樂手沒有辦法單純「照著譜彈」，必須要參考原曲當場決定如何演繹（fake it）；第二：fake book 起初都是由樂手私下製作與傳播，並沒有合法版權，而且許多內容也錯誤百出。因此，隨後有人推出 real book，雖然內容仍是導引譜，但標榜具有合法版權，而且經過校稿後的內容也較為「正確」。
[9] 譯注：Ping 社交平台：該平台已於 2012 年關閉。

10 步驟實戰演練

　　光說明這些步驟而不實際示範一遍有什麼意義呢？因此，我們各自選了一份編曲，將你帶往幕後，用十個步驟解說我們從頭打造一首編曲的過程。

　　傳統節慶音樂不僅知名普及，最棒的是沒有版權問題。迪克選擇〈We Three Kings〉的一首編曲版本，而迪倫將解說他改編的〈Go Tell It on the Mountain〉。兩份樂譜都完整收錄於本書的附錄A。

〈We Three Kings〉迪克 ・ 謝倫編曲版

　　我接到唐恩・古丁（Don Gooding，耶魯大學 SOB〔為避免不必要的誤解，這是指奧菲斯與酒神社團〕的前團員及 a-capella.com 等許多阿卡貝拉組織與計畫的創辦人）的電話。他通知我大西洋唱片（Atlantic Records）正在為純飲好歌樂團（Straight No Chaser）的第二張聖誕節專輯徵求一首新的編曲。他們演唱〈聖誕節的十二天〉（The Twelve Days of Christmas）的影片爆紅後被唱片公司簽下，想要在下一張專輯裡放入一首同樣出其不意、荒唐又好玩的編曲。

　　我當時從來沒和這個樂團或大西洋唱片合作過，所以僅能從既有資訊推測出一些東西。關於這個樂團，我所知道的⋯⋯樂團有十位成員，全部都是男性，在印第安納大學就讀時組成樂團。樂團大概可以歸類為一九九〇年代中期的大學樂團（collegiate）風格；也就是說，他們歌曲的織度雖然複雜，但是製作方式與聲音仍然以人聲演唱為主，也許有加上較輕盈的人聲打擊，不過也沒有大幅使用目前提過的延伸人聲技巧。

　　不管想出的絕妙點子有多麼荒唐都沒關係，重要的是它至少要有點酷。我對男子大學阿卡貝拉團的認知就是——他們絕對不會擠破頭地爭取當眾出糗的機會。簡單來說，我知道任何點子都必須拿捏分寸。

　　而為了符合唱片公司的需求，我最好選擇一首公眾領域（public domain）的歌曲。為什麼呢？首先，這代表唱片公司不需要每售出一張唱片就支付將近十美分的授權金。第二，編曲彈性更大，因為音樂版權公司若不喜歡旗下哪首歌曲的某個改編版本，或該版本偏離原曲太多（而這次編曲的目的本來就是要偏離原曲），音樂版權公司可以拒絕授權這個發行版本。選擇流行歌曲時，幾乎不可能將公眾領域的歌曲納入選項。但是，節慶音樂中則有多達數十首完全沒有版權限制的知名歌曲，這能省去許多麻煩。最重要的是，據說大西洋唱片的執行長想要一首音樂上有不停變化的歌曲（例如〈聖誕節的十二天〉），因為聽眾才會不斷對歌曲接下來的發展感到好奇。

　　所以我開始認真思索，試著激盪出一個既符合主題，音樂走向又明確動人的聰明點子。我並不排斥站在前人的肩膀上，因此，唐恩從既有的阿卡貝拉專輯裡提了幾個建議，其中一個建議是用《不可能的任務》（Mission Impossible）主題曲的曲調來演唱〈We Three Kings〉（表演者是人聲波普〔VoxBop〕樂團）。這個想法確實很巧妙，但這個亮點太過單一，因此很快就失去新意，聽眾在第二段、第三段主歌之後，完全能夠預料後續內容。不過，我喜歡這個點子在視覺上的可看性，而且還可以想像它成為 MV 的樣子，團員們會扮演「東方三博士（Kings）」，爭先恐後前往伯利恆，而《不可能的任務》主題曲則提供詼諧戲劇感。

而且，這首歌曲適合不斷改變風格。實際上，為了保持趣味，**必須**不斷改變音樂風格。儘管這個想法聽起來很滑稽，《不可能的任務》的音樂主題其實很酷（至少比波卡舞曲〈polka〉酷多了吧！），音樂性也頗有趣味（5／4拍是一大挑戰，不是能輕易執行的音樂點子，但能夠證明樂團的實力。）

大家都喜歡這個點子，而我正搭上前往紐約的班機準備開會。接下來，我的任務就是搞清楚到底怎麼將想法實現出來……

〈Go Tell It on the Mountain〉迪倫・貝爾編曲版

這個編曲是一個來自美國中西部，叫做自由之家（Home Free，https://homefreemusic.com/）的阿卡貝拉樂團的委託案件。他們很欣賞我為加拿大韻律（Cadence）樂團所編曲的作品。想請我幫他們的新節慶專輯編一首歌。他們期待的節慶歌曲大概與我改編自史提夫・汪達（Stevie Wonder）的〈I Wish〉風格相似，這首歌收錄在韻律的專輯《Frost Free》。

這個案件的選歌過程相對簡單。首先，我們的目標是節慶音樂，是成千上萬首歌中非常特定的一小部分。音樂總監克里斯・芮普（Chris Rupp）對他想要的編曲有幾個明確規範：

我要一首速度快、有點節奏藍調感的歌……以律動為主。可能類似表演開場曲那種歌，要有點浮誇、律動和節奏鮮明，聽起來很商業化的聲音，像是出現在排行榜前四十名的歌曲，不像純正爵士風格——來個六拍（Take 6）的歌曲那樣艱澀難懂。當然我很喜歡來個六拍那種爵士風格，但這首歌必須接近觀眾的喜好，稍微遠離硬蕊（hardcore）音樂人的路線（大概就是你編〈I Wish〉的那種程度……那首真的達到很棒的平衡）。

這些指示給了我確切的方向。我請他們寄一份簡單的候選歌單過來，他們寄的歌曲包括〈Santa Claus Is Coming to Town〉、〈Joy to the World〉，以及〈Go Tell It on the Mountain〉。〈Santa Claus〉做為開場歌曲有點太可愛了，而〈Joy to the World〉……呃，雖可以使用，但直覺告訴我，如果把它編得很有放克感的話，給人的感覺會有點牽強。由於〈Go Tell It〉源自於福音（gospel）與黑人靈歌（spiritual），我想它可能天生就更適合做成節奏藍調的風格。而且，歌詞本身就很明亮、具有宣告意味，所以很適合做為專輯或是舞台演出的開場宣言。所以最終決定就是〈Go Tell It〉！

第九章 步驟 2：聆聽原曲

你的編曲大概主要根據一個錄音版本，無論是原版、最知名的經典版本（definitive version，例如：艾瑞莎·弗蘭克林〔Aretha Franklin〕的〈Respect〉，雖然不是原版但卻是最經典的版本），或可能是一個知名度沒那麼高的詮釋版本，但你想讓更多人聽見。無論你的選擇為何，第一步毫無疑問地就是學習那首歌。

如果你想寫一首轉譯性（translational）的編曲，那麼最重要的步驟就是聆聽。假設已經選出表現這首歌的**這一個特定版本**，現在你得由內而外、由上而下徹底了解，才能知道你想表現什麼、及該如何表現。如果你想要寫一首轉化性（transformational）的編曲，那麼聆聽會占最大部分。學習一首歌的精髓，並從中汲取更多意義與創意。這種情況下，我們會建議**不要**花太多時間在學習原曲上。不要讓原曲占滿你的腦袋，這樣會阻攔你的創意。若還不確定要使用哪種方式，在聆聽過程中或許能做出決定。

不知道或忘記「轉譯性」與「轉化性」是指什麼的話，請翻到第三章。

如何聆聽

想一想聽見（hearing）與聆聽（listening）的差別。聽見通常是一種被動行為，不管你想不想，隨時都能聽見各種聲音、對話與音樂；聆聽則是一種主動行為，需要具備專注與目的。再想一想「我聽見了」（我接收到你說的話），與「我正在聆聽你說」（我正在專注聆聽你說的話）的差別。你也可以將看見（seeing）與觀看（looking）進行相似的類比。

此外，聆聽既然是一種有明確目標的行為，就代表你可以用許多種方式聆聽同一個東西，因此，每一次的感知也有所不同。想一想不同的人會如何聆聽一首歌的錄音。

- 音訊工程師可能會聆聽它的**聲響**（sonically），並自然而然地觀察混音選擇，或是殘響（reverb）與壓縮（compression）的使用。
- 表演者可能會聆聽它的**執行**（execution）層面，注意到音訊工程師可能不會察覺到的音樂句法及調音。
- 編曲者、作曲者或音樂總監可能會聆聽它的**結構**層面，專注在人聲的使用及和弦選擇。
- 一般聽眾可能會聆聽它的**情感**層面。或許不會注意（或在乎）前三類聆聽者關注的事情，只是單純欣賞這首歌的感覺。

真的要比較的話，最重要的大概會是情感層面，因為其他所有的聲響與音樂面向都是為了造就聆聽者的情感體驗。

由於音樂可以用不同方法、不同視角聆聽，因此通常需要反覆聆聽這首歌。至於大概多少遍呢？除非你的音樂記憶非常準確，否則至少聽三到四遍以上。對編曲初學者來

說，專注聆聽十幾次將很有幫助。為避免誤以為聽太多遍反而是多此一舉，以下會詳細介紹一些該關注的元素、以及如何集中專注地聆聽。

整體性聆聽

前幾次只要聆聽，還不用專注在任何東西上，讓音樂播放完畢。信不信由你，大腦潛意識會汲取音樂的許多層面，在你進入更扎實、專注聆聽的階段之前，音樂中的大部分基本資訊便已經存放在你大腦的某處。

這時候很適合以不是技術性的面向來觀察音樂，例如：它所創造出的感受、氛圍與情感。你可以一邊聆聽，一邊寫下自由聯想（free association）的筆記。當你開始專注這首歌的音樂特定面向時，便很容易見樹不見林，忘了是什麼打動你（或他人）。

如果這首歌是你選擇的，請反問自己它有什麼吸引你的地方；若它對你來說是一首新歌的話，請和它交朋友；如果這首歌不是你喜歡的歌，那就盡量保持開放的心態接近它，想像一下這首歌的什麼地方或許能吸引其他人。

令人訝異的是，用這種方式聽音樂並不容易，而且受過愈多訓練反而愈難。（如果你受的訓練不多，就這點來說可能很有優勢！）我們經常直覺地想要分析並拆解事物。請試著用「赤子之耳」來聆聽──保持開放，別讓內心的小劇場擾亂你。想一想大人與孩童的學習方式，相比之下孩童學習新事物的方式既輕易又迅速。他們並不會分析並總結得到的資訊，而僅僅只是吸收。現在，這就是你在聆聽過程裡的階段性目標。

在聆聽音樂的整體性時，若需要一點輔助的話，可以試著一邊做其他事情一邊聆聽，例如：開車、慢跑、煮菜或洗衣服的時候，用音響或 MP3 播放器播放這首歌。做其他事情所需的額外專注力剛好可以使你分神，因此能使你用更開闊的方式聆聽。

這個階段還處於**模糊**，且不具可分析性的狀態，但是一件好事。如果你有確實記錄下感受、氛圍等面向，請把它們想成這首編曲的「任務宣言」，未來在你卡住，或需要靈感時，這些字句或許能引導你，並幫助你重返正途。

終究，你可能發現自己無意間開始關注更偏音樂性的面向。這通常代表著，你已經準備好往下一步前進……

結構聆聽

到目前為止還是屬於歌曲整體大方向（big-picture）的聆聽，但現在要開始關注實際具有音樂性的東西，像是……

調性中心（key center）與調性改變：以和聲的角度來說，調性中心（key center 或 tonal center）就是這首歌的「家」，所有和弦都以大致能夠預測的方式與之關聯。從聽覺上找出這首歌的調性（有些歌曲會避開主和弦〔tonic〕，因此找起來可能有點棘手）和任何暫時轉調的地方（例如：從大調轉換至小調的段落，甚至是新的調性中心），以及任何調變（modulation，例如：在接近歌曲結尾時升一個、或更多個半音以提高歌曲能量，經常使用在流行歌曲中）。

音樂曲式（musical form）：意指組成歌曲的基石，例如：主歌、副歌、橋段、獨奏（獨唱）、間奏、前奏與「尾奏（outro）」、以及它們串連起來的順序。

和聲節奏：意指和弦改變的頻率快慢，例如：每幾個小節一次、每小節一次、每小節好幾次。聆聽時，請注意主歌與副歌的和聲節奏是否不同、以及它如何影響歌曲能量。你現在還不需要抓出和弦，先觀察歌曲的流動即可。

基本「編曲」：這只是大概的樂器配置（instrumentation）——樂器的位置與使用方式。舉例來說，這首歌的主歌可能有一段鋼琴旋律、以及只在副歌出現的幾段吉他旋律。

到目前這裡都還沒做筆記的話，那麼是時候開始了。我們建議你老派一點，用紙筆做筆記。這樣比較容易塗鴉、草寫、塗改、畫小圖表，或採用任何你喜歡的作業方式。做筆記時不用像寫大學課堂筆記那樣井然有序（下星期一沒有要考試），用速寫、列點整理觀察到的東西、寫到紙張的邊邊角角都是筆記也可以。

若能夠做到下列幾件事，也表示聆聽階段可學到的所有東西，你都已經學會了：

● 在不參考原曲錄音檔的前提下製作出這首歌的基本路線圖（例如：「ABABCAB[10]」，或是「主歌–副歌」）。
● 在路線圖中加入你對歌曲流動與能量的籠統觀察（第一段主歌比較輕柔，一路堆疊到副歌，結尾時變得非常快、歌曲能量非常高）。
● 了解這首歌的基本樂器配置。
● 了解這首歌的調性中心及任何的調性改變。

學習歌曲

如果這個步驟稱為「學習」，上一個步驟——重複播放這首歌難道不是學習嗎？當然，那也是學習的過程，但這裡是指傳統上對於「學習」一首歌的定義，也就是了解並記住旋律、歌詞與和弦。同時，也是指學習這首歌的編曲，例如了解編曲中有哪些聲部、各聲部又各自做些什麼事情。

現在，你可以輕鬆達成這個階段，因為你已經掌握歌曲的大部分資訊。舉例來說，若已經知道副歌是接在主歌後面，或進橋段前的第二段副歌只有第一段的一半長，就能更容易記住歌詞。現代音樂的和弦改變通常都在意料之中；以和聲的角度來說，如果知道進入另一段主歌的時間點，對和聲節奏也有所掌握，就更容易知道如何接到那一段。

[10] 譯注：ABABCAB：在歌曲架構裡用來描述不同段落的排列方式。A 段、B 段、C 段通常分別代表主歌、副歌與橋段。

到目前為止,我們都把歌曲視為一個整體,從頭到尾聆聽一遍又一遍。現在,我們要深入細節,所以會不停地播放－暫停－倒帶,每次只聽一個小片段。準備鍛鍊你的手指吧。

歌詞

即使有歌詞本或歌詞網站可以參考,但我們還是建議你用聽寫的方式學習歌詞。為什麼呢?一部分原因是歌詞可能很難記住,把歌詞熟記可以幫你節省時間。此外,歌詞往往決定了旋律的節奏和形狀。旋律中難以記住的微小變化,通常是主歌或副歌採用不同字詞所導致。如果你不知道旋律為什麼出現變化,便很難記住這些變化。但只要照著歌詞唱出旋律,那些變化就會自然發生。

需要證據驗證一下是吧?試試看這個小練習。選一首自己頗為熟悉的歌曲,並哼出旋律。歌詞可能浮現於大腦中了。現在,請試著刪除歌詞的記憶。你真的辦得到嗎?如果辦得到的話,這時若要你想起旋律是不是會感到有點沒頭緒?或者選一首自己還算熟悉的歌曲,並唱出旋律。或許你記得大部分的旋律,但在唱的同時,很可能錯失幾個旋律細節或變化。為什麼呢?因為那些細節與歌詞緊緊相連。

» **迪克說**:儘管大多數現代阿卡貝拉歌手都倚賴獨特的人聲及人聲的延伸技巧,但編曲裡,效果最棒的往往是背景和聲改唱歌詞之處。隨著愈加深入學習歌詞,你會發現自己被那些最好與最有趣的字詞所吸引,這有助於你之後編寫背景和聲的質地時做出最佳的選擇。

如果你還沒試過,我們建議用老派的方法學習歌詞——用手寫。原因很簡單,這是一種幫助記憶的方法。「寫」這個動作能讓大腦專注在歌詞上,專注在你剛寫下及正準備接著寫的內容。手寫與打字相比,過程更緩慢、更有助於學習。此外,手寫還有物理上的連結感。筆碰到紙、形塑出每一個字母,再拼湊出單字,無形中真的能幫助你把這個過程刻進大腦裡。

» **迪倫說**:我發現在手寫歌詞的過程中,也差不多把它們記住了。一邊聆聽原曲,一邊逐段(或逐句)將歌詞抄寫下來,然後在另一張紙上默寫一遍,藉此測試自己是否真的將歌詞記熟。這麼一來,你就永遠不會忘記了。

旋律

在寫下歌詞的過程中,也要同時將旋律記起來。這部分的學習過程很簡單。請將旋律分段處理,並依序完成以下這些步驟:

● 聆聽。
● 唱給自己聽。
● 再聽一遍,並檢查你唱的和原曲旋律有多接近。重複這些步驟,直到自己清楚在做什

麼為止。

● 接著，為了確實確認自己是否已經掌握住旋律 ，請播放歌曲並跟著唱。 記住你唱錯的地方，然後再唱一次。

搞定一個段落後，就繼續往下一個段落進行。

用這個方法可以獲得相當精確的訊息，但你仍須注意，我們的最終目標**並非複製**原曲的表演。歌手對旋律經常有自己的詮釋方式；有時候，尤其是受節奏藍調影響的歌曲，旋律涵蓋太多歌手自己的風格，以至於我們幾乎不可能確知作曲者到底寫了什麼。這可能是一首非常具有個人特色的表演，不僅根本無法記譜，讓其他歌手詮釋也會不自然。在這種情況下，你得猜測並思索怎樣會是最好的呈現方式。只要用你的音樂直覺就夠了，稍後在步驟三學到的其他範例也能給你一些幫助。

重點是，你最終定案的旋律必須貼近原曲的歌詞、旋律的弧度（melodic arc）、以及大致的音高。這段旋律要能夠寫在樂譜上或用樂器彈出來，並依然可以辨認出是同一段旋律。如果原曲的旋律相對簡單的話，就照著模仿；如果聽起來像是即興創作，就試著自己推敲出一個貼近原曲的版本。

就算不是經驗豐富的編曲者，只要已經有一段時間的演唱經驗，或生活中充滿音樂，那麼你會發現自己擁有不錯的旋律記憶力。若真如此，你或許可以很快完成聆聽旋律的學習過程，因為它早已完全刻入你的內在耳朵了。

和弦

由於和弦變化的速度比旋律與歌詞慢許多，因此學習和弦不會花太多時間。現在，你已經對和弦改變的頻率，以及它們如何影響這首歌的流動有些概念了。接下來只要學會辨認它們。

調性中心：目前你已經可以辨認出所有的調性中心，而在大多數的西方音樂裡，和弦改變與調性中心有明確且可預測的關係。大多時候，你會遇到的是一級（I）、四級（IV）與五級 （V），也就是主和弦、下屬和弦與屬和弦。它們是「三個和弦打天下」的流行歌所使用的經典和弦。

貝斯旋律線：貝斯大多時候都彈根音（root）。如果貝斯旋律線改變太快，不管是做為重複的貝斯旋律或走路低音（walking bass），大概都會在每小節的強拍彈奏根音，並且在移動的同時彈出和弦的輪廓。透過聆聽根音的動向，你將獲得大部分所需的和弦訊息。

和弦性質（chord quality）：和弦分為大（major）、小（minor）、屬（dominant），或是增（augmented）／減（diminished）和弦（後兩者較少見，但它們的聲音特別突出，通常很容易辨認）。

增色（colors）：這個術語代表增加的音符，像是七度、九度、十一度及十三度。這些額外音符通常只在本身成為旋律的一部分，並且需要被相應的和弦「支撐」，使整體聲響更合理時，才有使用的必要。不過，這些增色音通常是賦予歌曲個性的重要元

素，所以對增色有所了解是件好事。

　　熟悉固定（C、F、G）以及移動（相對於調性中心的一級、四級與五級）這兩種和弦改變的方式會很有幫助。你也可以把它們稱為「字母」與「級數」系統。如果用絕對或字母術語來理解這些和弦，整體來說會更容易書寫（寫「C」而不是寫「新的調性中心的一級」，後者寫多了會讓你頭痛），但是用移動或級數術語來理解有時則更簡便，在學習如何構成歌曲的和聲基石時也是一種更好的方式。如果需要移調的話，使用級數術語會簡單許多。

» 迪克說：回顧新英格蘭音樂學院的求學階段，在我們記下了無數個旋律之後，下一步就是接受嚴格的耳朵訓練課程。我們得在鍵盤任何一處迅速辨認出音程（interval，每秒一個），接著是三和弦（大、小、增與減和弦），最後則是延伸和弦，從半減和弦（half-diminished）到升十一和弦（♯11）。這並不容易而且需要時間，但是受過訓練後能力會增長許多，非常值得。請尋求教授、朋友或線上軟體程式幫你進行耳朵訓練測驗。

樂器

　　不是非得知道樂器分別有何作用才能了解一首歌；但是，若要想理解這首歌的編曲，就必須了解歌曲的樂器配置。

　　辨別（identification）：歌曲中出現了哪些樂器？或許你在結構聆聽的階段就已經抓到所有樂器了，而如果你辨認不出某些聲音，也可能是加了很多效果的樂器，或某種合成器組成的聲音形式。只要能夠分辨出它們的聲音，是什麼樂器並沒那麼重要。

　　位置（placement）：它們被放在歌曲中的哪個位置？通常會透過在不同段落裡增加或減少樂器來增添多樣性。你可能會問：為什麼某個特定的樂器被放在那邊？接下來就來說明……

　　功能（function）：這個樂器負責哪些音樂性的層面──也就是說，它在歌曲裡的「工作」是什麼？有些樂器提供紮實的和聲鋪墊、有些樂器主要賦予歌曲節奏，有些則是可增添旋律的素材。大部分的樂器在某種程度上會同時做到這三件事，不過你會發現，每個樂器都有一個特定的工作。學習這個面向有助於了解如何將所有元素融合成一個連貫的整體。

　　角色（role）：這個面向有點類似於「功能」的概念，但是它更抽象、更主觀。樂器可以營造氣氛、創造戲劇張力、推進或收束歌曲能量，或者提供一抹色彩、幽默感、陽光或黑暗。歌曲或編曲裡帶有額外效果的實際元素與如何將它們轉譯成情緒能量之間，存在著很大的差異，而認識樂器扮演的角色便是彌補兩者差異的好管道。這往往也是好編曲與偉大編曲之間的差別。

» 迪倫說：我經常把樂器想成舞台劇裡的角色。你可以有男英雄或女英雄、浪漫主角、跟班、笑柄、大壞蛋……等各種類型。你會發現，樂器就像這些角色一樣，可以彼此

互動、相互輝映，或是透過對立創造出緊張感與戲劇性。處理角色的能力和處理樂器（或人聲聲部）的概念相近，這或許是身為編曲者或音樂製作人最強大的能力，所以要格外關注這點！

» **迪克說**：我在指導樂團時，有時會建議他們從電影導演的角度思考如何表演。導演的工作是將觀眾的注意力引導入每一幕裡的重要元素上，同時創造出一個能持續支撐主要劇情，並使劇情符合故事脈絡的背景架構。聆聽音樂時，請觀察音樂製作人（基本上就是這首歌的導演）如何用類似的手法、運用聲音引導注意力，並將學到的東西應用到編曲選擇裡頭。

　　這是聆聽過程中最累人的階段。當你能夠做出以下幾件事的時候，就代表你已經大功告成。

● 製作這首歌的「導引譜」，包括旋律、和弦與歌詞。你不一定要真的做出來……只要需要時做得出來即可。
● 可對某人描述所有樂器如何相互契合，並能大略說出每項樂器的功用。
● 看著眼前的筆記「表演」這首歌。如果你會鋼琴或吉他之類的樂器，而且可以不看譜、只用聽的方式彈奏的話，可以做一個適合營火晚會彈唱的簡單版本。
● 在腦袋裡播放這首歌的錄音檔。或許你沒辦法聽到每一個細節，只要播放過程中不會跳掉、跳過或留白就好。

細節與點綴
　　到了專注聆聽過程的尾聲，現在是時候粗略地分類那些雖不構成歌曲或錄音的基礎部分，卻為這個版本增添趣味與區隔性的細節與「耳朵糖果（ear candy，為了使歌曲更動聽而添加的小巧思）」。
　　如果你的目標是轉化性編曲的話，這個步驟就沒有那麼必要。不過，請注意那些細小音效與聲音的使用方式，也可能為你提供一些有用資訊，協助你定調自己版本的整體性格。但如果你的編曲更偏向轉譯的話，了解錄音裡的細小元素如何影響整體聲音與氣氛就非常重要。若你的人聲版本想完整呈現原曲的性格，有時候就必須倚賴這些小元素。
　　對某些人來說，用人聲準確複製這些「微小時刻」的能力，就是阿卡貝拉最令人感到新奇的地方。當然，音樂永遠都不應該僅止於求新求變，但是也不應該完全屏棄讓觀眾露出笑容的機會。
　　至於「微小時刻」是指什麼？接下來會逐一說明。

　　變化（variations）：現在是觀察樂器在不同段落間的微妙變動等各種變化的好時機。你可能在前幾次聆聽時沒有觀察到；或其實有聽出細微的不同，卻誤以為每次彈法理應相同。有時候，這些變化很隨機，可能也不太重要，就只是樂手在那個當下剛好彈

奏出的內容。但有的時候,這些變化是刻意為之,目的是帶給歌曲有趣的轉變。除非仔細聆聽,不然只會感受到有所變化、卻不一定能聽出細微差異之處。請仔細關注這些變化。通常是由某個人投注許多心力,才得以創造這些小改變。請觀察並使用這些變化(或加上自己的創意——稍後會細談)。如此一來,能使編曲更具「可重複聆聽性」,持續為表演者與聽眾帶來新意,也使你的編曲作品更加長壽。

力度:哪些段落比較大聲、輕柔、能量更高或較低?如果你的潛意識裡早已掌握這些東西,那就花點時間寫下來,讓它們進到你的意識中。這會協助你在接下來的編曲過程裡做出聰明的選擇。

招牌元素:歌曲中一些無法用來定義歌曲,卻是聽眾熟知也喜愛的東西。當中包括了特定的器樂重複樂段、鼓組律動,或管樂旋律線等。當然,少了這些仍然還是這首歌,但如果拿掉它們,你會感覺歌曲被切掉了一大塊,因此聽眾也可能有所察覺。

效果與耳朵糖果:這當中包括音效(刷碟、嘻哈歌曲裡的取樣元素、類似披頭四〔the Beatles〕的〈Back in the USSR〉裡的噴射飛機噪音),或是趣味性質的延遲(delay)、殘響、合唱(chorus)或鑲邊(flanger)[11] 等錄音室效果。這也可以包括一次性的音樂元素,例如一段只出現在第二段主歌的額外吉他樂句。這些刻意的小選擇可以使你會心一笑,並欣賞樂團的創意。

偶然片段:這些片段可能並非刻意為之,但它們真的可以帶來獨特的韻味。或許是主唱的高音破音了、吉他音有一點回授,或有一個聽起來錯誤的音被留在錄音裡,或是鼓手在有趣但出乎意料的位置敲了一下碎音鈸(cymbal crash)。大部分的人都不會記得這些偶然片段,但真正的粉絲與愛好者大概可以記住歌曲裡的每個砰(pop)、喀(click)和吱(squeak)等聲響。

這個階段要記下這些片段究竟是什麼、在歌曲的哪邊出現。先把每件事都記下來有其用處,但也應該在心裡排出「必需」與「非必需」的優先次序。當你進展到紙本製譜時,就會對要保留其中多少個片段更有概念。

你不需要把每個聲響都牢記在心,但完成上述步驟之後,也可能真的記起來了。現在,你的大腦大概可以完整地播放這首歌的錄音。因此,你不只是從裡到外的學完這首歌,並且將其內化,也開發了前面所提到的內在耳朵。你已經準備好前進到下一個步驟了。

» **迪克說:**如果你是經驗豐富的編曲者,我們就開誠布公地說:接到案子時,你不可能每次都有時間先把原曲聽十幾遍再開工。說實話,有些案子由於時間太緊迫,我甚至都沒聽過原曲,只參考樂譜與 MIDI 檔就把編曲完成。編曲者有時不是在慢火料理菲力牛排,而是一邊煎漢堡排,同時還要站在得來速窗口為等到不耐煩的顧客服務。這也沒問題,做得好吃的漢堡是無比美好的東西。不過,當需要創造出很特別、獨一無二的東西時,請不要忘記聆聽的重要性。

[11] 譯注:鑲邊(flanger):合唱是透過延遲效果讓一個訊號源聽起來像有很多個訊號源在「合奏」,故得其名。鑲邊同樣是透過複製出一個訊號源的延遲時間,「干擾」原本的訊號源,並透過操控延遲時間,讓最後產出的聲音凸顯出不同的聲音頻率。

十步驟實戰操演：〈We Three Kings〉

那時，我正前往紐約開會，心裡想著要怎麼把「用《不可能的任務》主題曲的風格來演唱〈We Three Kings〉」這個想法發展成從頭到尾都具有說服力的音樂作品。

我先聆聽人聲波普合唱團（VoxBop）的錄音版本。他們的編曲想法很聰明，但以音樂性來說還不到位。這個混聲四重唱的節慶專輯是將主題設定在一九四〇年代的電台節目，因此編曲非常著重人聲演唱，而且有一種安德魯斯姐妹（Andrews Sisters）的特質，不太符合純飲好歌合唱團（Straight No Chaser）的音樂風格。這個版本很可愛，但不怎麼酷，而且在演唱完最初的音樂想法後，整首歌就開始原地打轉，毫無變化性。對他們來說的確可以獲得很好的效果，但不適合純飲好歌合唱團。

這首編曲需要添加許多不同的風味，是時候從其他地方找靈感了……

十步驟實戰操演：〈Go Tell It on the Mountain〉

由於這是一首傳統節慶歌曲，因此沒有確切的「原版」可供學習。我找到幾份標準的編曲樂譜，並確保我能學會並記住這首歌的旋律與歌詞。

但因為這首編曲在風格上參考了另外一首編曲（也就是史提夫・旺達的〈I Wish〉，由我編曲的版本），於是我再次聆聽也查看我編的〈I Wish〉，並把它當做原版。這是一個有趣的練習，很明顯地我不是聆聽那些常見的面向：旋律、貝斯旋律線、曲式等，而是聆聽編曲的「本質」。案主究竟喜歡這首編曲的什麼地方？是什麼讓他們從我的編曲聯想到〈Go Tell It〉？其中有哪些技巧適合這份編曲使用？我想出了以下幾個共通點：

- **歡樂感**：〈Go Tell It〉是一首實實在在的福音歌曲（gospel song）。一首透過耶穌誕生的喜訊來散播歡樂的「好消息」歌曲。〈I Wish〉則是一首史提夫懷念兒時回憶的歡樂歌曲。
- **感覺與律動**：〈I Wish〉有自己的招牌律動；〈Go Tell It〉則通常用有跳動感、帶有福音色彩的搖擺（swing）或是拖曳（shuffle）律動詮釋。這兩首歌的律動並不同，但是〈I Wish〉的律動能簡單套用到〈Go Tell It〉上，而這似乎也符合他們的期待。
- **聲部分配**：韻律樂團（Cadence）有四位成員；〈I Wish〉的樂譜編了六個聲部；自由之家合唱團（Home Free）則有五個聲部。很明顯的，他們聽得出自己的聲音要怎麼唱〈I Wish〉的譜。或許我可以用類似的聲部分配來做這首編曲。

把這些東西搞清楚之後，我就可以聽聽其他版本，從中尋找一些酷點子。

第十章　步驟 3：聆聽其他版本

　　既然都投注如此多的心力學習並掌握這首歌的其中一個版本了，何不聽聽其他版本呢？以下有許多值得這麼做的好理由。

其他錄音版本

　　多虧網路上隨處可得的錄音，你只需要按幾下滑鼠，就可以輕易取得各種不同的錄音版本。從維基百科查詢是一個簡單的方式。雖然維基百科並不是可信度最高的參考來源，但它的歌曲條目通常包含了歌曲其他版本的資訊，包括藝術家與錄音版本的發行日期。另一個很好的查詢錄音檔案的管道是 iTunes。只要用歌名搜尋，就能輕易在上面找到各種版本的歌曲，你得滑上整整一分鐘才能將所有版本的資訊瀏覽完畢。第三個管道則是 YouTube。有些業餘音樂人會上傳自己表演這首歌的影片。當中，很多不是平淡無奇，就是不具啟發性，甚至兩者皆是；但是，有時你會偶然發現一個巧妙又有效果的版本。

　　一旦找到最吸引你的版本，就把它下載下來開始聆聽。想要聽聽看其他阿卡貝拉編曲的話，可以用網路搜尋「〔歌名〕阿卡貝拉」，看看會搜出什麼樣的資料。如果搜到二十個、甚至更多的版本該怎麼辦呢？原則上，你至少要聆聽其中三首，最好選擇風格、樂器配置或是年代上相差甚遠的版本。

　　聆聽其他的樂器錄音版本能讓你對同一首歌有更多不同的看法，就像看到一棟建築物的不同面，或一個人的不同個性。聆聽不同版本時，請問自己這幾個問題：

- 每位藝術家在歌曲的大框架上做了哪些不同的選擇（情緒、感覺等），及如何反映在細節選擇（樂器配置、曲式等）上？
- 所有的版本有什麼共通點？如果每位藝術家在某些地方所做出的選擇都相同的話，那裡可能就是歌曲的「靈魂」所在。（或許，這代表藝術家們缺乏獨創性，但這就是另一回事了）。
- 你被哪些部分吸引？以及為什麼被吸引呢？有時候，你很難徹底分析出偏好某個音樂選擇或表演的原因，但還是值得找出可能影響你偏好的元素。
- 哪些音樂選擇鞏固了這首歌的意義？哪些選擇感覺格格不入？專業音樂人也並非完人，有時候他們會做出愚蠢的選擇。所以，請不要害怕批評那些過去可能合理、但如今已是過時的音樂選擇，或基於任何原因讓你聽起來或感覺上有問題的選擇。

　　像這樣用不同方式聆聽一首歌也可以幫助你建立一個包含各種選擇的詞彙庫，讓你對不同音樂的走向保持開放心態。如果它可以用許多不同的方式執行，又仍然好聽的話，那它就是一首能橫跨各種音樂類型的藝術作品，這代表它也能做為一首效果好的阿卡貝拉編曲。在你把那首歌的某個版本烙印進腦海後，現在稍微鬆動一下大概會是件好事。

» 迪倫說：我曾經聽過某個樂團用鄉村（hillbilly）、藍草（bluegrass）的風格翻唱一首王子（Prince）的歌曲。保羅・安卡（Paul Anka）、白潘（Pat Boone）等幾位經典低吟歌手（crooner）都錄製過用拉斯維加斯大樂團風格演繹搖滾與重金屬歌曲的專輯。最後的成果無比瘋狂、出乎意料……好極了。

聆聽阿卡貝拉的版本（或知道有這些版本的存在，即便你找不到錄音檔）也有幫助。如果一首歌被許多阿卡貝拉樂團翻唱過，那很可能已經有「轉譯」的版本了。如果不會執著於要編出自己的版本，也可以試著聯繫轉譯過這首歌的樂團或編曲者，詢問是否可以使用他們的版本。如果你想做出自己版本的編曲，現在也知道這首歌已經存在許多版本，那麼可能會影響你的選擇。如果你對自己的編曲技術有信心，這時你或許會格外勤奮，以確保自己能做出市面上最出色的轉譯版本。你也可能選擇另一條路，確保你的編曲創意十足、與眾不同且富原創性。無論哪種方式都可以幫助你提升對自己作品的要求。

» 迪克說：戴夫・布朗（Dave Brown）與克里士多福・狄亞茲（Christopher Diaz）製作了一個優秀的現代阿卡貝拉 podcast 節目《Mouthoff》，裡頭常有一個橋段叫做「死對頭」（Head to Head），節目中會播放由兩個樂團演唱同一首歌的不同版本，接著分析哪個樂團的版本比較成功。你可以從他們的評論中學到一些優秀的洞察與分析，然後試著自己做做看。

樂譜

儘管相對較難取得或掌握，但已發行的完整編曲可以給你有價值的洞見。對作曲者、編曲者與音樂總監來說，研讀總譜都是訓練中關鍵的一環。它可以讓你一覽編曲的全貌，並且用自己的步調觀察。已發行的編曲大概都有一定的品質水準，所以你可以從中觀察自己編這首歌時，有哪些手法會得出好（以及不好）的效果。

姑且不論好壞，你也可能學到一些可以用來記錄音樂的方法（我們將在下一章討論）。同時也能溫習自己閱讀與研究總譜的功力，這兩者對任何編曲者來說都很實用。

拿走你喜歡的東西，然後避開你不喜歡的東西。請記住，這不是抄襲。和弦變化並不在著作權保護範圍，而聲位只是組織音符的不同方式，況且，當我們翻唱歌曲時，就已經在使用其他人的作品了！只要不是完全複製某首編曲的整個段落，就可以到處借用其他編曲的幾個技巧。完成後，它仍然會是你的作品。

MIDI 檔案

MIDI檔案雖然算是一種過時的科技，不過仍是很實用且省時的工具。做為旋律與和聲的器樂呈現方式，MIDI檔案可以幫助你以一種精簡、抽象化的視角來檢視一首歌曲。你可以只聽音符與和弦，忽略掉字句與特定的製作技巧，用一種空白的狀態面對這首歌。想像你的想法疊加在檔案上的樣子，且不受花了幾小時聆聽、已刻入腦海的經典

版本所影響。

　　你可以用任何速度自由地播放MIDI檔案，藉由放慢速度來掌握複雜的聲部，或想像歌曲的速度大幅改變後的感覺。還可以將同樣的手法使用在你的錄音上，但是它的實用性就沒那麼高。許多點子與樂器配置一旦用更快或更慢的速度播放便不好聽，也可能因此過度影響你的決策。而且，偏離原本的速度愈多，錄音檔的音質也會變得愈差。如果不好聽，也就較難從中發想出好的點子。

　　若是用電腦譜曲的話，MIDI檔案還有一個附加好處。把檔案匯入製譜軟體時，可以得到一份某些元素已經部分記譜完畢的粗略版本。打譜作業相當乏味，如果有人已經幫你做好了，又何必自己動手呢？

　　我們談到紙本樂譜與MIDI時都會一再提醒——不敢保證創造它們的人完全不會犯錯。但真的有錯的話，現在你也大概能夠輕易地找出來。

十步驟實戰操演：〈We Three Kings〉

　　我聽了幾首其他版本的〈We Three Kings〉，並試著抓住旋律與和弦結構運作的感覺。但是，當我消化完這首歌時（其實我本來就很熟悉這首歌），再繼續聆聽的用處就不大，因為如果要改成5／4拍，就得徹底修改旋律。

　　在聽完《不可能的任務》的原版主題曲、以及原作電影裡的4／4拍重製版本之後，我得抓到這些版本的感覺——但我心裡明白，如果我的編曲與《不可能的任務》主題曲的相似度超出建議的範圍，大西洋唱片就得多付一首歌的版稅。因此，我得在不完全納入原曲的情況下，呈現出它的本質。有時候，聆聽的價值就在此，你能藉此明確知道自己應該避開哪些東西。

　　在處理完上述的所有問題之後，我會擱置這些錄音，讓大腦消化各種音樂元素，並挪出一些空間來思考還要把哪些東西添進歌曲裡。我需要新的音樂點子，才不會讓聽眾太容易猜透接下來的內容。

十步驟實戰操演：〈Go Tell It on the Mountain〉

　　從為了報聖誕佳音而臨時組建的合唱團，到富有非洲中心色彩的室內古典合唱團（加拿大優秀的奈森尼爾・戴特唱詩班〔Nathaniel Dett Choral〕），我在各種場合裡都唱過這首歌。我也讀了從這些樂團拿到的樂譜。大部分的合唱版本都很標準，沒有提供太多有趣的點子。

　　其中，我在奈森尼爾・戴特唱詩班演唱的版本雖與當時我的風格相差甚遠，卻是各個版本裡較有創意的，不只開頭與結尾的氛圍較為「沉穩」，也靈活地使用背景人聲，與女高音獨唱做出對比。另一個有趣的發現是，它比其他版本多出好幾段詩節。傳統靈歌作品可以新增、減少，或用不同順序演唱詩節。這也是為何要研讀其他版本的另一個原因。你得確保自己能掌握歌曲的全貌！

第十一章 步驟 4：曲式與概念發想

假設你已經選好一首歌，並且聽到滾瓜爛熟、將其完全內化了。現在，你對這首歌的重點和發展方向有了一些好點子，迫不及待想要埋頭寫下音符。但在你決定要採用什麼和弦聲位之前，最好先畫出一張藍圖。

寫一首編曲和蓋房子有點相似。旋律線、貝斯旋律線與背景和聲是不同的建材，也是會留在最終成果裡的元素。不過，如果沒有先畫出藍圖，決定房子裡每個部分的尺寸與形狀，最後可能會發現副歌的比重太多，沒有被整體的曲式支撐；或歌曲結構不足以支撐這麼多段主歌。

概念發想

就如同偉大的建築是藝術與科學的微妙平衡，概念發想也必須將創意與邏輯巧妙地融合。先將編曲的整體曲式、形狀與方向設定清楚，你在接下來的過程中面對和聲複雜度與織度等特定選擇時，就會更有所根據。套用上述的建築比喻，這時候該決定建築物要蓋成什麼樣子，例如海灘小屋、教堂或平房。這部分有許多因素需要納入考慮。

轉譯或轉化

你的編曲很可能同時包含轉譯與轉化兩個面向。但在概念發想階段，你大概會更偏向其中一個。你想要這首歌呈現出大多數聽眾熟悉的樣子，直來直往的編出既正宗又誠懇（還希望很酷）的版本嗎？或是你想要把這首歌帶往不同方向，重塑旋律與和聲，創造出新穎的音樂宣言？

當然，這兩個目標只是一條連續線上的不同點，最後的選擇毫無疑問地會落在兩個極端之間；但一開始先把其中一個當成目標大概有些幫助。

你的編制

編曲風格會影響聲部分配；反之亦然。如果你是替特定樂團編曲，手上能使用的聲音在你決定第一個音符之前，就已經把編曲推往特定的方向。你能夠運用的聲部數量、每位歌手擅長或唱起來舒適的風格、團員的音域及大致的音樂能力都會定義出你在編曲時，能夠做出的決策範圍；在不同的條件下，這個範圍可能寬廣，也可能受限。如果你忽略樂團的強項與技能，最後只會自作自受；有時候，挑戰樂團極限可以造就出一些精彩的時刻，但是把他們推到舒適圈外面太久，注定會失敗。

如果你把編曲當做練習，沒有特定替誰而做，便可以在人聲編制上發揮天馬行空的想像；或者，你可以策略性地維持標準的聲部數量與音域。如此一來，這份樂譜就可以在日後被各式各樣的樂團有效地用來表演。

從彼岸到此端

在聽過很多次其他版本之後，或許會發現自己已不自覺地把真實樂器分給不同的人聲聲部，無論分配方式多抽象。這可以幫助你釐清轉譯與轉化的選擇問題。如果你發現自己經常將樂器分配給人聲，那你可能更偏好使用轉譯。如果你不經常忽略樂器細節，主要專注於情緒與氣氛，那你可能更偏好使用轉化。

» 迪克說：請記住，既然所有音樂都是一種溝通形式，你就得考慮音樂在說什麼、由誰述說，又如何述說。打個比方，如果編曲是一場演說，那應該考慮你想在這場演說傳達什麼樣的訊息、觀眾是誰、有無演講說服力等。我鼓勵你思考編曲所傳達的整體情緒與訊息，並在做出音樂性選擇時，將更宏大的目標納入考量。

你可以大致把歌曲裡的聲音聯想為人聲。這麼做的同時，你可能也會對聲部如何分配，或人聲如何詮釋這些聲音有更多想法。

若真如此，表示你的概念發想變得更加清晰。現在還不需要知道所有的答案，因為你的想法會逐步進化，即使到了記譜階段也會不停改變。

決定曲式

你有可能會保留原曲的曲式。流行歌曲的設計就是可以立刻抓住你的注意力，直到歌曲結束。隨著錄音技術的問世，流行歌曲演變成三分鐘至三分半長的傑作。儘管表面上看來簡單，這些歌曲其實都是經過精心雕琢（雖然這種曲式發展早於錄音技術，可以在十九世紀的樂譜，甚至是古典藝術歌曲裡找到根源）。時間長度原本受限於播放的媒介，這個長度對於七十八轉（rpm）的留聲機唱片（phonograph discs）、以及後來的四十五轉唱片來說恰到好處。但就算限制已經解除許久，這依然是標準的歌曲長度。約定俗成的歌曲長度（以及日漸低下的專注力）使得三分鐘長的金曲在今日依然活躍。

若照著原曲的曲式也可以的話，就太好了。你已經完成這部分了，接著前往下一個階段吧！

但是，等等……還要考量幾件事情。

我們在前面也提過，阿卡貝拉是格外激烈、高昂的音樂聆聽體驗。我們的耳朵會自然受到人類聲音的吸引。在一般樂團裡，大概只會有一個（或少數幾個）人聲能吸引你的注意力。在阿卡貝拉音樂裡，所有的內容**都是**人聲，就算有些聲部較為被動、重複，你還是會被它吸引。

這也為阿卡貝拉編曲者帶來兩項重要考量點。第一，如果聽眾的注意力可能更容易分散到不同聲部，那麼編曲者就得讓每個聲部都保有一定的趣味性。一段彈奏綿延長音（droning）的琴鍵音會隱入背景，其織度只有在潛意識中才能察覺；但如果人聲聲部做了同樣的事情，反而可能很惱人。同時，編曲者也得把聽眾的注意力維持在主旋律與歌詞上。這種平衡毫無疑問必須經過細心地維持。

這表示阿卡貝拉音樂對其聽眾的精神層面有更高的要求。也因此，聽眾更容易感到疲累，長度只有兩分鐘的歌曲可能聽起來像四分鐘，標準的三分鐘金曲卻像有五分鐘

長，至於五分鐘長的歌曲，聽眾可能會覺得沒完沒了。

» 迪倫說：説來慚愧我是很糟糕的聽眾，聽歌時太容易感到無聊。但是，這項特質對我在編曲與曲式的編輯過程中肯定有所幫助。我不想聽眾跟我一樣聽歌聽到索然無味，所以我會確保每分每秒都精彩無比！

壓縮曲式

這並不是說阿卡貝拉的世界裡，每首歌都要經過大幅剪裁才能使用。但確實值得好好地審視你的歌曲，想像一下前面提到的注意力平衡，以及使聽眾聆聽阿卡貝拉時有更加激昂的體驗，同時反問自己有什麼需要更動的地方。

下面幾個例子是你可能會想刪除的地方。

樂器獨奏：有些樂器獨奏改用人聲演唱的效果不錯，但有些聽起來很呆板、油膩。有時候，獨奏是歌曲的關鍵一環（請記住我們在步驟二的提醒）——如果刪掉的話，聽眾可能會翻臉。雖然獨奏曾經是歌曲的常見元素，有趣的是，現在大多的流行歌曲都很少使用樂器獨奏。這要怪我們日漸減弱的專注力。也可能，現在的流行歌曲在三分半鐘裡頭轉而塞入更多歌詞與旋律性的素材。

重複的段落：前面已經講過，但可能有必要再講一次，或換一種方式來說明。重複的部分應該剪掉，用一遍就夠了。請容我們重述：同一件事不用講兩次，沒有必要重複，因為人們已經懂了，不用再說一次。重複性通常不是必要。又或許你是喜歡額外重複的類型，那我們得提醒你：請把多餘的重複部分拿掉。這樣比較合理，對吧？

那段額外的主歌：如果這段主歌是故事的一部分，那麼把它切掉就如同歌曲截肢了一般。但如果這首歌已經很長，而且這段主歌無法為歌曲增添太多光彩（或因為某種原因而不喜歡歌詞）的話，就忍痛放手吧。

長的結尾與漸弱：這些段落可能有點多餘或不必要，尤其是寫給現場表演的時候。特別是現場表演做出漸弱效果，這大概是你能想像到最尷尬的編曲選擇。

動手刪減其他人的作品是不是感覺很奇怪？但這件事其實不足為奇，而且動手的人常常是藝術家（或他們的製作團隊）本人。同步推出「專輯混音（album mix）」（較長的版本）以及「電台混音（radio mix）」（較短的版本）是常見的做法。在電台節目裡，很少會把歌曲的長結尾與漸弱放完。在歌曲即將播完之前，DJ 就會開始說話，或接著播放下一首歌。有時剛結束最後一次副歌就會馬上被切掉。現在你才是編曲者，別害怕做出大膽的選擇。

一個簡單的練習是把歌曲唱過一遍，跳過你想要拿掉的段落。如果會使用錄音軟體的話，可以試試看我們前面提到的「電台編輯版」方法。還沒定下歌曲長度的話，就編長一點，讓你的團員試聽整首歌。假若那份編曲感覺太冗長，可以討論是否要修剪一些段落。

» 迪克說：《The Sing Off》經常只給參賽者九十秒來呈現一整首歌，因此讓我學會如何無情地對一首歌曲下刀。如果你不確定如何讓一首歌即使變成只有三分鐘也依然成

功的話，我建議你看YouTube或Hulu上的一些節目表演。讓觀眾聽完之後還想要聽更多是很有用的策略。這麼一來，他們就會再次觀看／聽，甚至挖掘你們樂團的更多作品。

拓展曲式

有時，爵士標準曲（jazz standards）等歌曲本身太短時，需要被拉長才會有完整歌曲的感覺；或在其他情況下，這首歌曲本身可能有一個很美好、節奏緊湊的故事，但你想要創造出時間更長的體驗。如果聆聽一首歌時發現自己說出：「它還沒開始就結束了！我還想要聽更多！」，那它可能值得加以延伸。以下提供幾個拓展曲式的方法。

延長前奏：如果歌曲的氣氛很好，或許你會想要充分營造氛圍，並邀請觀眾踏入你所創造的聽覺空間。你可以把前奏拉長，或許每幾個小節就多疊加幾個聲部。此時，獨唱者可以選擇在其他聲部上頭即興演唱。拉長的前奏也可做為一種表演手法，由一人負責介紹歌曲、獨唱者、樂團成員，或講講話，例如「這是我們的最後一首歌」。

增加獨唱段落或是間奏（interlude）：如果原曲的段落排列過於緊密，你可以透過在段落之間增加短間奏，或安排段落讓個人或團員輪流獨唱，藉此創造一些呼吸空間。你可以在任何位置嘗試這些想法，最常見的地方應該是橋段後面（有的話）；或放在副歌後面、在另一段主歌前，或者在緊鄰的兩段主歌中間。通常不太適合在副歌前置入一個段落，這是因為緊接在副歌前的任何段落一般是做為副歌的鋪墊。如果把這個段落拿走，副歌就有可能失去能量，而副歌往往是一首歌曲的核心。

還有一個增加間奏的有趣手法——置入另一首作品的某個片段。這招特別適合用在曲式相對不太有趣的歌曲（例如：只有主歌與副歌、沒有橋段，甚至是只有主歌的情況）。新增片段的用意與橋段在歌曲中扮演的角色類似，就是把你帶往別處呼吸一下新鮮空氣，再把你拉回來。

當「置入」的片段與歌曲其他部分有明確連結時，效果會最好。新的片段可能是來自同一位藝術家，或同樣的音樂風格。但是最好的連結往往來自於歌詞。從下面的例子可以看到，披頭四的經典歌曲〈Let It Be〉第三段副歌某段歌詞改成「and when the night is cloudy, there is still a light that shines on me」。這個置入的片段選自靈歌〈This Little Light of Mine（I'm Gonna Let It Shine）〉。它的歌詞與情感明顯與披頭四的這首歌相稱，在同一個調性、速度與時間感之下，搭配效果也很好。

重複主歌或副歌：如果是很重要的訊息，或許就值得用重複副歌或重唱同一段主歌來強調一遍。許多歌曲都使用過這種手法，若還沒有機會採用的話，試試看也無妨。

如果你有很強烈的衝動想要拓展曲式，那麼就跟隨你的直覺吧。在你進展到步驟九與十的時候（或許更早，當你正在編寫實際聲部時），就會感受到這麼做究竟適不適合了。萬一不適合，也可以回到原本的曲式（或是加以縮短）。

Let It Be

編曲：迪克・謝倫（Deke Sharon）

詞曲：約翰・藍儂（John Lennon）
保羅・麥卡尼（Paul McCartney）

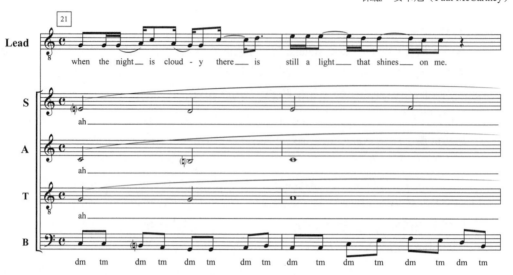

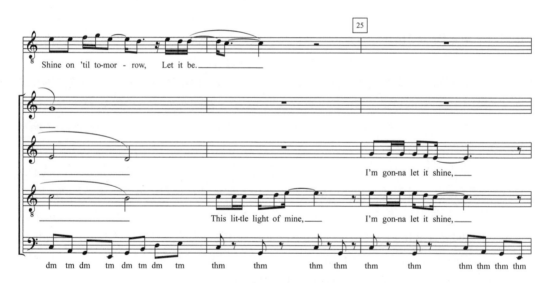

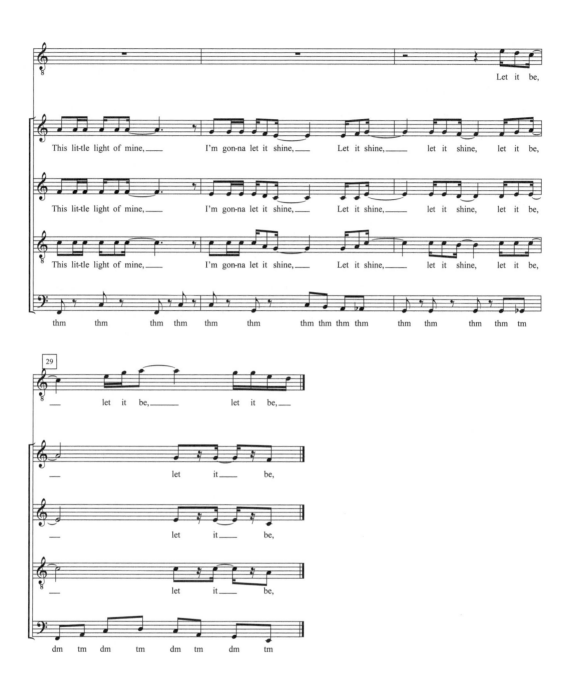

做些轉變

重新排列曲式可以是很強大的工具。它可以更動歌曲傳達的訊息，或是凸顯一段特定的歌詞。對觀眾來說，這也可能是有趣的變化——聽到熟悉的東西以不同的方式呈現。例如：把副歌拉到開頭，可以直搗黃龍，做出歌曲的「論述主題」，而不是逐步鋪陳。這部分並沒有所謂的慣例，就直接實作看看。許多選項很明顯不適用，但有些可能會讓你低吟思索，有些會讓你拍案叫絕。

練習

● 分析你最愛的十幾首歌，把它們拆分成前奏、主歌、副歌、橋段，以此類推。歌曲的整體流動如何影響你的聆聽體驗？你可以剪裁歌曲、重組成自己更喜歡的曲式嗎？

● 雖然現今大多流行歌曲的曲式，通常都是在主歌－副歌－橋段的基本架構上做變化，但其實五十年前，「歌曲曲式（song form）」（AABA）更為常見（例如：〈Somewhere Over the Rainbow〉），而在那之前則是藍調與 AAA 曲式（例如：〈Bridge over Troubled Water〉等歌曲採用的民謠結構）。平時聽廣播時，請試著分析每首歌的架構，並尋找最少見的曲式。

十步驟實戰操演：〈We Three Kings〉

〈We Three Kings〉原本的曲式很簡單：

> 第一段主歌（「We three Kings……」）
> 副歌（「star of wonder」）
> 第二段主歌（gold）
> 副歌
> 第三段主歌（frankincense）
> 副歌
> 第四段主歌（myrrh）
> 副歌
> 第五段主歌（behold, hallelujah）
> 副歌

沒有橋段，也沒有其他音樂元素。我知道如果直接套用這個曲式，不做任何變化的話，歌曲會很無聊。若是聖誕報佳音時這麼唱可能還算有趣，但做為一首有說服力的表演作品，我知道歌曲一定要經過剪裁，也可能得增加其它內容。

首先，我需要加上一段簡短的前奏，營造出《不可能的任務》的氛圍（但不直接照著電影主題曲）。開頭用電影裡點燃火柴搭配小提琴顫音（tremolo）的招牌片段是一個好主意。而原曲的低音型態只需唱過兩遍，便足以在進入副歌前確立歌曲整體的聲音與

感覺，剛好也讓高音的聲部有機會堆疊出充滿張力的和弦。

第一段主歌應該開門見山，確立歌曲核心的意圖。我想，既然這首歌是與東方三王有關，就應該要有三位獨唱者，用三部平行和聲一同演唱第一段主歌。

第二段主歌屬於第一位國王，所以我們應該用一位高亢的男高音，比擬國王昂首走出城門的感覺。

到了第三段主歌應該做點變化，不如讓男低音負責演唱？國王通常形象莊嚴，在歌劇或音樂劇裡也常由男低音擔綱，所以這個想法應該行得通。

但是，等等……這時已經有三段主歌很明顯是5／4拍負責創造張力。不過整首歌都是5／4拍有點太老套。不如在副歌營造不同的感覺？如此一來可以釋放張力，把歌曲安放在更溫暖、悅耳的律動上。原曲副歌的拍子以三為單位，但是3／4拍聽起來太輕快。或許改用6／8拍，做成類似大人小孩雙拍檔（Boyz II Men）那種適合跟著彈指的靈魂流行（soul-pop）風格？旋律搭配上沒問題、三部和聲也行得通（大人小孩雙拍檔的副歌本來就會使用平行和聲），而且可以暫時脫離原本的荒唐戲劇感，給團員一些耍酷的機會。

到了第四段主歌，我覺得5／4拍已經完成階段性任務了。我們已經把它發揮到淋漓盡致，發展出三重唱、男高音及男低音三段主歌。這部分已經沒有其他事要做了，這裡把歌曲完全推往另一個方向應該有不錯的效果。

這段音樂故事是講述關於來自異域的國王，因此可用在這裡的詮釋風格相當多元。不過，團員們耍寶已經花很多時間，我們想用比較酷的內容平衡一下。所以，哪種音樂風格最酷、最適合用在這裡呢？當然是雷鬼（reggae）！另外兩位國王演唱時已經充滿張力與壓力，所以我們讓最後出場的國王更放鬆一點。在描繪三位國王的肖像畫裡，其中一位通常是非洲人。如果我們使用雷鬼風格的話，把第三位國王設定為牙買加人何嘗不是一個好選擇呢？

緊接的副歌呢？不需要回到6／8拍，乾脆就延續雷鬼的感覺吧，就好像國王踏入馬棚，眾人隨之起舞、熱鬧非凡。

第五段主歌呢？沒有必要將這個段落放入，而且再唱一次副歌會顯得多餘。收尾只要放幾句重複演唱，可能最後用四級和弦接到一級和弦的變格終止（plagal cadence，或稱「阿門終止」〔Amen cadence〕），增添教會福音感。這麼一來，就設定出一套在不同氛圍間穿梭跳躍，最後再來個出人意料的大轉彎，在結尾處使觀眾會心一笑的曲式。

你可能會好奇，為何我沒有在每段主歌與副歌都使用不同的音樂風格？我的確考慮過這個方案，但是我想觀眾聽完這麼多種風格改變後，可能只會頭昏腦轉。我希望這首編曲襯托的是樂團，而不是我自己。如果一首歌不斷轉換風格，編曲會搶走表演的風采。他們演唱〈聖誕節的十二天〉〈The Twelve Days of Christmas〉獲得好評的原因之一，我想是因為儘管編曲偏離正軌、大膽嘗試各種走向，仍然會時不時返回歌曲的核心並進行定期「重設」，直到結尾走到一條大岔路，一去不返。類似的公式也適用於這首歌。

我已經設定好核心的曲式及許多粗略的想法，但一切都尚未成形，所以該開工了。

十步驟實戰操演：〈Go Tell It on the Mountain〉

〈Go Tell It〉的原曲曲式同樣也很簡單：

> 副歌（「Go Tell It……」）
> 第一段主歌
> 副歌
> 第二段主歌
> 副歌

……以此類推，並以副歌結尾。最大的問題是，究竟該有幾段主歌？我在前一個步驟聽其他版本時，發現至少有五段不同的主歌。大部分的版本都用了其中三、四段，並用任意順序排列演唱。那要怎麼理出頭緒呢？

好消息是，這首歌的每段主歌都是四句的迷你故事，本身的結構大致完整，不像其他許多歌曲是經由逐段主歌堆疊出一個故事。這也表示你可以自由地增加、切換或刪減主歌，不用擔心會毀掉這首歌。（如果用同樣的方法處理〈We Three Kings〉的話，最後其中一位國王可能會被打入冷宮，這不是好點子。）

我做的第一個決定是選出我想使用的主歌。由於這首歌以現代爵士與放克的框架發展，因此，我的直覺是參考現代歌曲的慣例——使用三段主歌。接著是選擇喜歡的主歌。這首歌的核心主題基本上就是「耶穌誕生了，萬歲！快告訴大家！」。而我選出的主歌是我認為最能襯托故事的段落。

我留下的主歌

第一段主歌：「While shepherds all were watching……」。我喜歡這段，而且它帶出了故事的基本設定。

第二段主歌：「In a lowly manger……」。從牧羊人看守羊圈的情境發展到這段的過程非常合理，而且它形容出故事的「主要事件」。

第三段主歌：「When I was a seeker……」。有幾段主歌都是從說書人的角度訴說，這也是我最喜歡的段落。而且它很適合做為歌曲結尾（「I asked the Lord to help me, and He showed me the way」，而其他段主歌會讓故事有種未完成感。

我刪去的主歌

還有第二段關於牧羊人的主歌，但它沒有為故事帶來太多進展，所以把這部分拿掉了。

有一段主歌也是從說書人的觀點出發，歌詞是「The Lord made me a watchman……」。意義上不僅與「When I was a seeker」重疊，感覺上也有點像〈Onward, Christian Soldiers〉那種較有侵略性的聖歌。雖然這首歌帶有明顯的基督教色彩，但我盡可能讓節慶歌曲能觸及到各類聽眾。而且這段主歌也並沒有為整體故事增添太多內容。

我現在有三段主歌與四段副歌（一段做為開頭，一段做為結尾）。單純交錯編排主歌與副歌有點無聊，所以我決定用以下幾種方法進一步拓展曲式：

1. **加入八小節的前奏。**前奏可以奠定律動感，讓歌曲開場的能量十足。
2. **在副歌與主歌之間加入一點緩衝素材。**可以是四到八小節，這取決於想要多快進展到下段主歌。這首歌沒有橋段或其他段落，我也不想再加入樂器獨奏或置入其他的歌曲段落。反之，我借用了前八小節的前奏律動，並結合流行音樂常用來提升歌曲能量的手法——升半音。
3. **在結尾加入一些額外的放克素材。**對我來說，以副歌做為結尾總是不夠帶勁。因此我們把它做得像是「上教堂（go to church）」的感覺[12]，用更上一層的能量讓歌曲迎向高潮收尾。
4. **先營造懸念再上教堂。**我在貝斯旋律線與人聲動機（motif）的鋪墊上放入一段精彩的鼓奏。這就像投手投球之前的抬腿動作，先創造張力，再於結尾完全放開，盡情「放克」起來。

　　現在已經集結所有元素，並在腦海裡唱過一遍，也很喜歡自己編排出來的粗略曲式。原本是副歌－主歌－副歌結構的聖歌（hymn），現在則充滿流動與向前推進的感覺。這也完美符合團員們想要做出「技驚四方」的效果。

[12] 譯注：上教堂（go to church）：形容教會福音樂手演奏到全曲高潮、律動感激烈的狀態。

第十二章 步驟 5：準備材料

　　現在，已經選定歌曲並聽過不同版本。而且也想好大略的創意走向，及曲式設定了。接下來，是時候開始用書寫、錄音或演唱的方式編曲。

　　第一步：準備素材及工作環境。如同我們在第二章提到，這取決於你選擇的編曲風格。

用聽唱編曲

　　如果你打算用聽唱編曲，那麼整理素材的過程將很簡單——把歌手聚集在一個房間裡（有時說的比做的容易）。把這個過程當做排練，選擇安靜的地點，最好準備一架鋼琴、鍵盤或其他和聲樂器，然後空出至少一小時的適當時間。

　　用聽唱編曲時，最好一次從頭到尾搞定。想法是從互相堆疊而來，如果突然暫停可能會很難重啟創意的發想過程。當然，中間休息一下無妨，但如果發現自己得重啟一個星期前停下來的進度，有可能就得浪費編曲一半的時間來記住自己的聲部，並回到創意的節奏裡。

　　「聽唱」不代表「完全不將內容寫下」。所有的團員們應該攜帶筆記工具，在聽唱時一邊做筆記。筆記形式可以是五線譜上的音符、音名、路線圖，或是任何符合特定歌手的筆記方式。此外，每個人也應該攜帶錄音設備，唱自己的聲部給自己聽（利用手機的語音備忘錄也可以）。同時也要準備用來錄製整個樂團的錄音設備。你可以用它錄製你們完整唱完的歌曲、試唱編完的單一段落、或放慢速度演唱特別難的樂段，以輔助接下來的記憶與學習。

» **迪克說**：我在指導迪士尼（Disney World）的美國風格（American Vybe）樂團、以及迪士尼樂園（Disney Land）的律動六十六（Groove 66）樂團時，我對團員的要求就是每個人都要有錄音設備。新團員經常需要在一週內記住二十至三十首新歌。無論他們有多棒的經驗與天賦，都需要這些錄音檔案，才能在每天開車上班時反覆聆聽、演練，並熟記自己的聲部。如果你有看譜能力，透過樂譜來學習音樂會比較簡單。但是，假設你需要重複播放的話，錄音檔肯定還是最有用。

　　小編制樂團與大編制樂團的準備過程有些差異，兩者需要的結構層次不同。如果你的樂團編制較小，每個聲部僅有一至兩人，而且每個人的角色也有明確的界定（例如：四部SATB樂團），那麼編曲過程可以比較自然。可能會有一位「主要編曲者」（雖然對小編制樂團來說沒有必要）大致分配每個人該負責什麼，例如：「你唱吉他旋律；他唱主旋律，然後我負責鋼琴的部分」，接著歌手再各自鑽研細節。對於單純的嘟哇調編曲來說，可以只有一位主唱、一位低音歌手，其他歌手則負責三和弦和聲：一高、一中、一低。在這種情況下，合適的音符通常會自己冒出來。

對於大學樂團或社區合唱團等編制較大的樂團來說，用聽唱編曲會稍微難一點，也需要更嚴謹的編制架構。在集合大家之前，你可能得做更多準備，大概想好每個聲部扮演的角色。請和音樂總監合作，一起教不同小組唱各自的聲部，或反過來鼓勵每個組別自己找出聲部，讓小組長代表整組負責編自己的聲部，可能會有幫助。與其讓每個人錄製自己的聲部，你或是音樂總監可以代為錄音。讓每組分別按照自己學習這首歌的版本演唱，並一段一段錄下來。或是集合所有小組，全體一起逐段或整首演唱。若把錄音設備放在低音組面前，那麼錄到的低音也會特別明顯。請如法炮製錄下每個聲部。

» 迪克說：大家的時間都很寶貴。跟一大群人在一個房間裡創作編曲非常有趣，不過，讓各聲部推派一人，把他們集合在一起編曲，等想好整首編曲後再教給所有團員，通常是更有效率的方法。有一種情況則是例外，像是鮑比・麥克菲林（Bobby McFerrin）常做的那種圍圈創作歌曲（circle songs）：那是一種將即興編出的每個聲部，立刻教授其他人的創作過程。許多不錯的影片都有記錄他的過程，包括《The Sing Off》第一季決賽時，他在九百萬人觀看的現場節目裡即興編曲。這種編曲方法真是膽魄十足。

結束編曲之後，你應該以某種方式把編曲錄起來。我想沒有什麼比下週練團時聽到「所以我的聲部要怎麼唱？」及「等一下，你唱了我的音！」更令人洩氣錯愕。如果樂團編制較小，那麼歌手可以自己錄製語音筆記，再參照編曲者錄下來的整團錄音；如果樂團編制較大，編曲者就要負責錄製每個聲部。當然，如果歌手沒辦法取得錄音檔的話，這一切都沒有意義。

所以請把錄音整理成一個排練資料夾，在裡頭加進一、兩頁的筆記及路線圖的資訊，再透過電子郵件寄給所有人。請確保筆記與錄音都清楚易懂。想像一下沒來排練的團員只能靠筆記與錄音檔來學習這首歌，而有人錯過排練的機率可不小呢。

還有一個選項：找人幫你們的編曲採譜，下次排練時帶著紙本樂譜（前提是團員都會看譜）。

用錄音編曲

若是利用錄音編曲的話，「整理素材」的意思就是建立一個歌曲檔案，確保你的麥克風與硬體設備運作正常，接著在錄音軟體裡展開所有音軌。你可以一邊進行一邊添加音軌，但是提前展開所有音軌會更好作業。

● 即便只是模糊的潛意識作祟，看到音軌展開的樣子確實可以幫助你想像如何分配聲部。
● 一旦開始演唱，當新的想法出現時就會想馬上錄起來。如果還得停下來添加新的音軌，不只會拖慢過程，也可能在點擊滑鼠與煩惱檔案管理的時候，突然想不起剛才的點子了。

- 要改變一個聲部，大概也得改變它附近的聲部，所以你必須知道每個聲部的位置。如果一切都一目了然，那麼在第二段副歌錄了七個聲部後，便能不加思索地確知第二女低音的旋律線在哪裡。
- 錄音完成後若想釐清成千上萬個未經整理的小片段是很令人煩躁的工作。這不是什麼錄音室版本──最終會有真的歌手即時演唱這些聲部。你可以花一點時間整理這些片段，或留到錄音完成後花較多的時間來整理。

　　整理方法的關鍵是要有彈性。好消息是，音軌就像總譜上的譜表，可以即時顯示一位歌手在做什麼。你可以用以下幾種不同方式整理「錄音總譜」。

　　總譜風格：這種方式遵守製譜的普遍規則。獨唱旋律線放在軟體裡最上方，接著是任何二重唱和／或三重唱、以及「耳朵糖果（ear candy）」，再來是背景和聲，最後則是低音。

　　功能性／工程師風格：音訊工程師通常會以由下至上的順序整理音軌。先放鼓或貝斯，再來是較低的聲部，接著是較高的聲部，最後才是獨唱。如果你的樂譜是根據樂器呈現，那麼也可以把音軌命名成「吉他一／二／三」，編曲完再改回人聲聲部，甚至保持不動也行。

　　有條理的總譜可以在一行譜表上記錄數個聲部及／或**分奏（divisi，用來指示單一聲部分為多聲部演奏）**，而一個錄音音軌一次只能容下一部人聲。所以請預先準備額外音軌，並依序排列（第一女高音1、第一女高音1a、第二女高音2、第二女高音2a……以此類推）。如此一來，就可以隨時增加聲部數量。

手寫製譜

　　若是選擇手寫製譜的話，就需要花更多心思整理總譜，詳細做法請見第一章。由於手寫樂譜在編曲中途很難修改，因此，下手前最好對整體聲部的功能與分配已有具體概念。如果是編寫固定數量的聲部，像是 SATB 等標準格式，那麼現在大概可以開始列出譜表的數量。但如果你的聲部分配取決於編曲的發展，那麼在確定好譜表順序之前，或許可以先用別的譜紙，寫下初步想法或粗略的聲位。或者可以先為自己設定一些規則，例如「最多分配三個聲部給吉他」，然後依據定下的規則工作。

» **迪倫說**：出乎意料的是，限定在特定範圍內的創作，反而較為自由，而非受限！我幫尼龍樂團（The Nylons）的上一張唱片編曲時就已決定，就算編曲裡可以塞入無限個聲部，我還是會先設定一個固定數字（通常介於五到八之間），然後遵照這個設定。它可以讓我避免掉各種選擇、決策點、毫無意義的分奏等問題，只需要專注在寫作及向前推進下去──當你要在短時間內寫出十幾首歷久不衰的大師級編曲時，這點就非常重要。

電腦製譜

電腦製譜與手寫製譜的準備流程相似，只有以下幾個差別。

● 電腦製譜可以隨意增減譜表，所以你不需要馬上確定譜表數量。與前面的錄音編曲先展開音軌一樣，在創意發想過程中，你不會想花太多時間在操作程序上。所以最好先多建立幾個譜表，稍後再把用不到的部分刪掉。

● 大多製譜軟體都有連續滑動檢視的功能。你大概會想先用這個模式做好大部分的工作，等到寫譜作業結束之後再來排版。

● 就算是使用電腦製譜，手邊有幾張譜紙可以隨時記下想法也能有些幫助。你可以把電腦製譜當成編曲進度的工作用副本，稿紙則拿來寫下粗略的想法。

» 迪克說：我和艾德‧波爾（Ed Boyer）一起製作執著樂團（Commited） 的專輯時，我發現他在一張紙上潦草地寫下一連串英文字母。他被我問了之後，向我展示紙上的大網格（假設是六乘六），上面寫著很多音名，標示著歌曲接下來的六個和弦裡，他希望每一位團員分別唱哪些和弦組合音。艾德有兩個大學學位，又執教塔夫茨別西卜（Tufts Beelzebubs）阿卡貝拉團多年，而且他幫《歡樂合唱團》（Glee）做的編曲有數首都被認證為金唱片（gold records，銷售超過 50 萬張的唱片）；儘管如此，當他想要寫一段簡短的和弦進行時，倚賴的是一個簡單、不大標準的記譜系統。

既然目前正在說明記譜，順帶一提⋯⋯

音樂記譜大誡

這裡不是記譜理論速成班，或教你如何正確地寫出調號與節奏。我們預設你已經會這些東西了，若需要，本書後面列出的資源能夠協助你複習這些內容。這裡是列出我們花了上千小時閱讀記譜品質優良（及糟糕透頂）的樂譜以後，總結出來的實務考量。

也就是說，這個段落是討論「記譜的禮儀」。若不想看到歌手因閱讀你的譜而出現腦部受創的現象，就得遵守這些禮儀。請記住，你的編曲愈難搞懂，就需要花愈長時間學習。相對的，歌手能花在琢磨及完善這份編曲的時間也會愈少。

我們將會討論一些記譜的細節，由於我們連一個音符都還沒寫下來，這或許會讓你覺得本末倒置。不過，防患未然方為上策。比起在打磨編曲的階段被迫修改，現在先考慮這些禮儀會省去很多麻煩，而且你會好心有好報。

不可濫用路線圖

編曲者必須花很多時間在腦中獨自思考，大部分的情況下，在一段時間內通常只處理一首歌。既然都花了十幾個小時在這首歌上，你肯定已經摸透它了。許多段落（例如每段副歌）基本上完全一樣，可能只有幾個小變化。所以把一份只有兩頁的樂譜交到歌手手上，而上面只有寥寥幾段記譜還算清楚的音樂段落，和類似以下這種說明⋯⋯

- 主歌－副歌－橋段（小變化）－副歌（只唱一半）主歌－主歌（只有男低音）－獨唱－間奏－主歌（用新的調）

　　應該很好懂，對吧？

　　錯。

　　不是說你懶惰。你只是認為不在樂譜上放太多說明，才是表達樂譜更實際的方法。但這個想法成立的前提是你已經摸透了這份樂譜，事實上，你的團員們對這份樂譜根本一無所知。寫路線圖對你來說很方便，但對於不熟悉這首歌的人來說真的麻煩透頂。就算這個段落與另一個段落完全相同，也最好將整個段落再完整地寫一次。

　　這得回到步驟四來說明。選擇曲式及如何用音樂記譜表達這種曲式，與其說這過程很科學，倒不如說更像是一門藝術。傳統的音樂記譜法有三種方式可以跳回一個段落，分別是反覆記號（repeat dot，重複演奏一次這個段落）、反始記號（da capo，從頭開始演唱），以及連續記號（dal segno，從標記處繼續演唱）。另外，有兩種方式可以跳過段落或結尾，即是結束記號（Fine，「在這裡結束」的意思）和尾奏記號（to Coda，意思是歌手應該跳到結尾段落）。儘管這些方法很老派，但是它恰好可以限制我們不在樂譜裡來回跳動太多次。若不知道怎麼使用這些記號清楚表達，必要的話就將段落再寫一次吧（或用電腦製譜軟體複製貼上）。以下提供我的經驗做為你的判斷依據。如果我不在場，團員可以自己讀懂這份樂譜嗎？我需要解釋它嗎？如果答案分別是「不行」及「需要」，請用別的方式寫譜。

　　當然，規則總有例外。如果你的編曲很容易背熟，而且重複的段落較少（例如只有兩段或三段），那麼用路線圖的效果應該不錯，尤其是結合音樂總監的手勢與每個段落的提示。

» 迪克說：我在別西卜樂團（Bubs）擔任音樂總監時，偶爾會發給團員後來被稱做「單頁（one-pager）」的譜，也就是僅用一張手寫譜紙（因為那時的電腦製譜軟體還不管用）寫出一整首編曲——沒有獨唱、主歌八小節、副歌八小節，背景和聲的三個聲部都呈現於同一張譜表內。它不算優美，但能在很小的空間裡表達很多訊息，和推特（Twitter）有異曲同工之妙。而且，只花三十分鐘就學會一首編曲，再花三十分鐘調整一些細節，就可以納入下次表演的內容，你會感到相當有成就感。我知道我犯了誡，但大學時期有時就得叛逆。

不可過度擁擠

　　假設有三個聲部一定是同時演唱（例如：主調音樂的背景人聲和聲或樂器聲部）。所以你很自然地把它們寫在同一根符桿（beam）上，並放入同個譜表中。請參考以下範例：

　　你可以清楚看出譜上的三和弦，甚至可以用鋼琴彈奏。這麼做就夠了，對吧？

現在試試只看中間的聲部。眼睛是不是變成鬥雞眼了呢？

» **迪倫說**：我花太多時間解讀記譜很糟糕的編曲了。我得在樂譜上用鉛筆把音符的圈圈連起來，永遠不知道我唱的究竟是不是正確的聲部。剛剛範例中把三個聲部寫在同一個符槓的做法會讓中間聲部的歌手覺得自己就像家中排行中間的孩子，上下為難，找不到自己的定位。

幸好這很容易修正。只需使用兩組符槓，並將中間的音符固定和比它更高或更低的音連在同一個符槓上。超過三個聲部時則改用兩個譜表。

用兩組符槓確實沒那麼簡潔，但每個人都會知道自己在唱什麼，這才是重點。你也可以更清楚的觀察單一聲部的移動。

不可跨譜表
好吧，我們會修改成「盡量少跨譜表」。在聲部數量固定卻有許多織度的樂譜裡，確實很可能需要這麼做。你可能會想在某個段落「借用」一個聲部。舉例來說，你可能想讓第一女低音（原本唱的是吉他的高音部分）唱到副歌時與女高音一起演唱「甜心女伶」的人聲部分。你**可以**幫第一女低音另開一個譜表，但或許在這個情況下，讓他們看到自己的聲部與其他人的互動，會更有助於讀譜與學習。

如果是這樣的話，那就儘管做吧。當某個聲部跨譜表演唱時，請考慮以下幾點。

- **以歌曲段落或樂句為單位**：對歌手來說，不管是視覺上與音樂上都必須突然「換檔」，不僅要改看譜表上的另一個位置，也得改變樂句的唱法。如果只有一兩個小節跨譜表，聽起來很可能既生澀又凌亂，樂譜也很難閱讀。以段落為單位的話，最後的成果樣貌及感覺、聲音都會更加流暢合理。上面跨譜表的例子就做得很合理。在女高音開始唱真正的字，而不是「嗚」時，就是女低音加入的時機。
- **讓它簡單一致**：本範例裡，女低音先在第一個段落唱吉他，下一個段落則唱甜心女伶，接著又回到唱吉他——簡單、好記又好唱。如果你要女低音先唱吉他，再跑去跟女高音一起唱甜心女伶，接著與男低音合唱低音號（tuba），聽起來就會很突兀。女低音的聲音鑑別度蕩然無存，搞得她們在剩下的演唱會頭暈腦轉、迷失自我。
- **別讓所有人都跨譜演唱**：如果樂譜看起來已經很怪，那麼實際聽起來也可能很怪。任

何跨譜的需求都必須限制在一個聲部上，或至少一次只使用一個聲部。

如果真的很想要這種跳來跳去的做法，還可以考慮添加一個「遊走聲部（floater part）」，負責補唱各種漏網之魚……**記得提供演唱者獨立的譜表**。

避免無意義的分奏

這條誡律仍無定論，但來了又走的單音分奏（divisi）是我們一致認為的眼中釘。通常會發生的原因是，編曲者是根據音樂來編曲，把自己在腦袋裡聽到的聲音寫出來；而不是根據聲音來編曲，想像這首音樂要如何由樂團演唱。第一個思路並沒有錯，但是後者肯定更加務實。

試想你要的織度是由每個聲部只有一兩位歌手的小編制演唱。在小樂團裡，人聲的增減是最明顯的改變，來來去去的額外人聲可能影響歌曲的織度。在出現分奏的那個和弦裡，其中一兩個音很有可能是重複音。如果重複音剛好是分奏的音，那麼它大概是多餘的。如果你真的很想保留分奏添加的色彩音，即便會微調前後的部分，也請試著調整既有聲部的聲位以容納色彩音。反之，也有可能就是想讓歌曲的織度短暫變厚實，再恢復到原本的樣子。如果這是你的意圖，那就做吧。

第三小節的女低音分奏中，較高的音只是重複了女高音唱的音，而第二個分奏，也就是最後一小節的A這個音，但是說到底，這不過是在平衡良好的和弦上重複一個根音而已，根本毫無意義！

原則上，偶爾出現的分奏應該要讓歌曲更好聽，但仍然停留在一種「可有可無的」選項。也就是即便沒有分奏，和弦還是要發揮它的功能性。如果在十頁的四部合唱樂譜裡，就有兩個不可或缺的分奏，那這就不是四部合唱，而是有一堆多餘重複音的五部合唱。你可以調整這兩個和弦的聲位，讓它們在沒有分奏的情況下也能被唱出，或善加利用那個「必要」的第五個聲部，讓樂譜更加豐富。

這全都與聲部效率（vocal efficiency）這個更宏觀的概念有關，也就是充分利用你手上有的聲部。聲部效率不一定必要，但它是好技能，對小編制樂團的編曲更是關鍵（本書稍後會細談）。聲部效率通常會帶來更好、普遍來說也更容易唱的樂譜。所以，

如果你的樂譜裡有分奏的蹤影，請確保它們真的有其必要性。

» 迪克說：我剛接手別卜樂團的音樂總監一職時，差點被編曲裡的分奏逼到抓狂。只要有一位團員因隔天大考而缺席演出，我就會忘記第二十三小節那個和弦的三度音到底還在不在。因此，後來我相當排斥在編曲中加入任何分奏，這樣就可以保證表演一首八部合唱的編曲時，只要每一部都有團員在場，就能順利演出到結束。

避免無意義的變化

　　最讓歌手感到挫折的莫過於編曲缺乏邏輯。變化有其必要，但請合理使用。我們看過或用過的編曲中，許多在整首歌裡連一個重複小節都沒有，每段主歌之間的差異很小，使得樂譜反而難以背誦。如果你要讓一個段落有些不同，請以好記又合理的方式做出改變。如果沒有必要改變某個東西，那就不要改變！你的曲目裡可以有十首符合邏輯的編曲，或五首不合邏輯、胡亂變化的編曲，因為學習並熟記它們所需的時間完全相同。

　　這麼說吧，你的歌手（不是你，是他們！）得能夠理解，並用一句話解釋出一個變化的用意。如果他們不懂你的用意，你必須解釋為何要放入這個變化。如果你也不知道，或不記得原因，就把它拿掉，很明顯地它並不重要。如果團員在聽完解釋後還是不懂的話，請思考這個可能性——對編曲者來說重要的事情，對表演者來說不見得重要，更別說聽眾的想法了。這或許是編曲者必須放手，讓音樂本身發揮作用的時機。

標記段落的方式必須易讀好懂

　　流行音樂的曲式通常很容易預測。主歌與副歌的長度通常是八、十六或三十二小節；人聲樂句則是二到四小節。因此很容易標記段落。請盡量用新的一頁開始一段主歌、副歌，或其他段落，尤其如果你稍後遇到反覆記號還必須翻回來這個段落的話。試著按照樂句的建構單位來劃分小節線。如果樂句以三個小節為單位，試著把每行分成三個小節。如果樂句以奇數（例如五）小節做為單位，可以每行分成五個小節，或二加三個小節。請把樂句想成音樂性的文章段落，在新的一行或一頁開始書寫一個點子，不只更容易閱讀，排練時也更容易找到某個特定小節或段落。歌手花在尋找樂句或段落起始點的時間累積起來將很可觀，所以請讓他們方便閱讀。

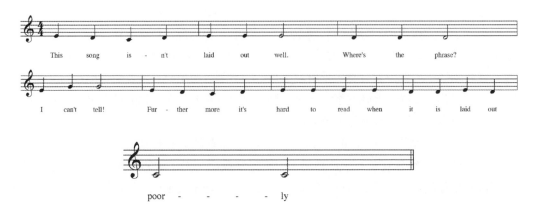

不確定就寫出來

　　這項普遍的建議可以用來引導許多其他建議。你可能很順理成章地認為音符與頁數愈少的樂譜，就愈容易看懂。團員若看到較長的樂譜可能會被嚇到。不過，閱讀一份樂譜時，其實有三點是同時進行，也就是唱出樂譜的音符與字句、詮釋力度（dynamic）、咬字等表達性的資訊、以及解讀非音樂性的資訊，例如：掌握曲式的不同段落，或讀取樂譜的指示（例如「只適用第一遍」）。在樂譜裡塞入太多同時出現的指示會讓人難以閱讀。

　　這條誠律需要由你自行判斷。以一個常見的經典例子來說，第二段主歌是由第一段主歌變化而成。原則上，這兩段是一樣的東西——旋律及和弦變化都一樣。現在再仔細想想，並專注在相異而非相同之處。你會發現：

● 兩段的歌詞不同，所以節奏與旋律的幾個音可能略有改變。
● 你決定在第二段的背景和聲加上一點節奏變化。
● 第一段主歌後面接的是副歌，但是第二段主歌接到其他段落。

　　以上每個變化各自都可以用重複記號，或文字指示加以說明。但如果全部都加在樂譜上，樂譜就會變得很複雜。從音樂性來看，這兩個段落看似相同，但實際差異卻足以分別寫成不同的譜。

　　另一個例子是，每次都用同樣方式演唱副歌，但每次銜接的段落都不同。假設副歌一共唱兩遍，你可以使用標準的「D.S. al Coda」符號接回副歌段落，結束後再跳到第二次副歌後的段落。如果這種情況很常出現的話，就可以改用文字表達。例如：將「D.S. al Coda」改成「回到第 X 小節（副歌）」，然後在副歌的最後，寫上「第一次接到第Y小節，第二次接到第Z小節」。若編曲編排得當，新的段落都從新的一頁開始，那麼也可以用更容易看見的頁碼來代替小節號碼。不過，重寫一遍副歌通常比較容易閱讀。總之，如果沒把握的話就用文字表達。最終你的歌手會感謝你。

十步驟實戰操演：〈We Three Kings〉

　　我是使用Finale軟體製作樂譜，所以需要打開電腦作業。

　　我知道團員們對人聲打擊又愛又恨，而且他們的第一張專輯幾乎沒有任何人聲打擊。所以沒有必要在這裡說服他們使用，只要維持他們單純由「十個男生聚在一起唱歌」的核心聲響就好。

　　不過，我也決定要挑戰他們做一些過去不曾嘗試的東西。我真的很想幫他們寫一首十部編曲。三位獨唱者在第一段主歌和所有副歌裡演唱三部和聲，再加上一個貝斯旋律線、以及三部背景和聲……這樣就已經有七個聲部了。我可以再放一組三部和聲，總共就會有兩組三重唱的背景和聲。如此一來，它們就能在適當的時機加入，與原有的三部背景和聲疊在一起，呈現出兩個層次的聲音。這種安排在現場表演時很震撼人心，錄音時聽起來也更飽滿。

　　最上面三個聲部會是三位獨唱者。再來是第一、第二組背景和聲三重唱，最後是男

低音。由於我打算在某些段落使用琶音，於是決定為每位歌手製作各自的譜表，讓樂譜更容易閱讀，也更容易拿來製作「學習用的聲部」（細節詳見第十七章〈步驟十：錄音／排練〉）。

　　長達十行的組合譜表表示樂譜的頁數會很多，不過比起長度，容易學習才是最重要。我並不期望整首歌有太多重複的段落。演唱者是專業的歌手，而這首歌需要透過編曲講述並推展故事。因此，這比起原本的傳統節慶齊唱（singalong）的版本多出許多變化。

　　一切準備工作都就定位了，唯一還要斟酌的就是調性。我打算寫一段第一男高音的獨唱、一段男低音獨唱、一段雷鬼主歌及一段副歌。因此調性的部分還需經過深思熟慮，所以我最好從彈奏旋律開始。

十步驟實戰操演：〈Go Tell It on the Mountain〉

　　我也是使用Finale軟體製作樂譜，從這一步開始進一步推敲決定聲部數量等細節。以下是我的思考流程。

　　自由之家（Home Free）是一個五部人聲樂團——兩位男高音、一位男中音及男低音（TTBarB），加上專屬的人聲打擊（VP）。在沒有鼓奏的部分，人聲打擊也會負責背景和聲。這個是錄音室版本的編曲，換句話說，理論上我有無限的聲部數量可以使用。不過，團員都希望現場表演時有機會演唱這首歌。所以我決定在這首歌使用所謂的「暗門」（trap doors），也就是在歌曲中預先決定特定的位置，以便現場演出時縮減聲部使用。團員們是來個六拍（Take 6）的粉絲，而這首歌參考的〈I Wish〉也是寫給六個聲部的編曲。不過，要把六個聲部縮減到四個並非易事。而且，這首歌更偏向節奏藍調風格，而不是爵士，所以我不需要寫很多經常出現在爵士樂中的厚重和弦。於是我決定妥協，讓這份樂譜大多時候都保持五個聲部。現場演出時，則可以透過以下三個策略的搭配以縮減聲部數量。

- 男低音歌手可以改唱「節奏貝斯（beat-bass）」，也就是一邊唱貝斯旋律線，一邊打小鼓的二四拍（backbeat）。這首歌有切分音的貝斯旋律線，剛好與小鼓的拍子錯開，讓這種唱法可以容易地執行，也可以將人聲打擊空出來改唱音符。
- 所有分奏都非必要，並統一放在男中音的聲部。而且，大部分的分奏都放在主唱較空閒的地方。也就是 ，如果主唱想要的話，他可以一邊唱主旋律，一邊兼唱這些分奏的音。
- 我在錄音版本裡加進一些「團體人聲（gang vocals）」，為編曲多添一層織度，並讓主唱在比和聲高的聲部演唱一些節奏藍調風格的樂句。現場演出時不一定要採用這些聲部，或者主唱也可以捨棄那些樂句，改唱團體人聲的部分。

　　我按照歌手整理出所有譜表，包括主唱、「補充聲部」（主要是團體人聲）、三個和聲聲部各有一個譜表，再加上男低音，總共六個譜表。由於人聲打擊的內容僅是很固定的二四拍律動，便沒有放進樂譜（請參見第二十章〈人聲打擊〉的建議與慣例）。真

輕鬆！

　　我受到編曲委託時，尤其是小編制樂團的委託，一定會要求對方提供每位歌手的詳細資料。不只是音域，還包含音色細節、人聲的轉換點（尤其是男子團體）、強項（盡量彰顯）與弱項（盡量迴避）。

　　消化完這麼多資訊後，我決定將歌曲的調性設為 B♭，並轉調到 B。這可以將男高音獨唱的**主要音域**（tessitura）框定在 B♭3－F4 的中高範圍，也有機會唱到較高的胸腔共鳴，大約在B♭4－B4 之間。而且，我算是一個「調性宅」，不同調性在我耳裡聽起來有不同的性格。這大概有一部分是受到不同音樂風格慣例的影響。以管樂為主的爵士與靈魂樂通常落在降記號的調，而吉他與弦樂為主的搖滾與民謠歌曲則傾向落在升記號的調。所以就決定是 B♭ 了。前進到旋律！

第十三章 步驟 6：旋律與歌詞

第六個步驟是寫出旋律。旋律是任何歌曲裡最有辨識度，也最重要的元素。所以最好從它開始編曲。

對大部分的歌曲來說，旋律都是最核心的骨幹與泉源。編曲時，請別忘了把旋律當做最重要的一部分。除非你有特別的理由，否則別讓其他聲部把注意力搶走；而且就算有，也別讓它持續太久，因為其他聲部的唯一任務就是支撐並推展旋律。

這點你應該早就明白了，但我們要再次提醒你，以免你沉迷於酷炫的和聲型態或複節奏（polyrhythmic）織度，不再把旋律視為優先考量。

改變旋律：位置與時機

雖然我們說旋律是歌曲的心臟，但是這並不代表它神聖不可褻瀆。旋律可以被編曲者或主唱改動，但過程必須要優雅細心且具有目的。舉例來說，你重配了某個段落的和聲，因此需要改動旋律的某個音符或節奏，以配合新的和弦改變，這時就必須確保改動的那個音在「橫向」的旋律流通方面也要行得通。意思是它需要和原曲一樣有旋律性，讓不熟這段旋律的人不會察覺任何差異。如果旋律改動做得不到位，觀眾可能會從歌曲體驗中「出戲」，被迫動腦思考編曲背後的運作方式。而一般聽眾可能會嚇一大跳，心想：「那是什麼東西？！」

獨唱者永遠能在表演時即興發揮，重塑旋律。不過那麼做也需要足夠的細心與品味。基本上，你應該指示獨唱者：歌曲前段還是要按照原本的旋律，直到每一個段落都用原本方式唱過之後才能進行改動。這就像是從單一主題出發，再延伸出不同變化所建構出的聽覺體驗。但想帶給觀眾這種聆聽感受，就必須讓歌曲先有一個主題，也就是原本的旋律形式、節奏及形狀。

這可能是老生常談，但請確保獨唱不會為即興而即興。當主唱興致來的時候，能將「上教堂」盡情發揮，其威力無可比擬；相反的，並非自然流露，只是為了炫技而隨便即興哼哼的樂句，其擾人程度也無可比擬。

有時可以更動旋律，但請記得：觀眾對旋律的注意力凌駕於其他一切元素。所以，請小心對待任何更動，並確保改變的背後有正當的理由。

如何處理旋律

你的編曲將圍繞著旋律打造，而確切執行方式將取決於歌曲的風格、以及你打算讓旋律有多少比例是由一位歌手演唱、多少比例由整個樂團齊唱。

旋律的音符與節奏有多大的可變動性是一個重要的考量，這與其他歌手扮演的角色也有關係。例如：密集和聲的四部編曲不只會具體寫下旋律的固定唱法（做法是精準記下節奏及每個音符的長度），而且其他聲部唱的每個音也都是根據每個旋律音做出的相對選擇。

相反的，如果是節奏藍調風格（R&B）的編曲，你可能不會把旋律寫出來（或是寫一個簡化、象徵性的版本，而歌手永遠不會照著它唱）。這種風格取決於歌手的表演，是預設獨唱者會即興詮釋歌曲的旋律，而且每場表演都有大幅度的改變。背景和聲也會依此來編寫，背景節奏與旋律節奏一搭一唱，但不至於太過緊密，而且編寫關鍵和聲時，和弦不需依賴主旋律便能完整呈現。

因此，把你對這首編曲的期待寫進樂譜非常重要。通常主旋律放在最高的聲部，並由獨唱者演唱時，如果希望每個音符與節奏都按照你的記譜來唱，就必須在譜上寫出「照譜演唱」的指示。少了這個指示，有些獨唱者就會自然而然地自由發揮。如果擔心獨唱者完全按照樂譜演唱，以至於歌曲的呈現過於死板，便可寫「自由演唱」的指示。若原曲錄音裡的主唱就像比莉・哈樂黛（Billie Holliday）、雷・查爾斯（Ray Charles）等人的唱法那樣，擅於在節奏、音調與音色間的縫隙自在穿梭，以至於傳統西方音樂記譜法幾乎無法捕捉其精髓，也可以指示歌手「按照原曲的音樂句法」來演唱。

針對即興哼唱的部分，如果有一個段落本來就預留給自由即興（例如：某段副歌由其他團員負責唱主旋律，主唱則在上頭「自由揮灑」），就寫「即興」的指示，不要納入任何音符或節奏。如果想要讓這段即興聽起來與某一個錄音版本相仿，或你心裡已經有一個特定的旋律形狀，也可以寫出你想像中的旋律線，並在一旁寫上「即興」的指示。

最後一點，雖然沒有人會希望歌手被太多指令搞得昏頭轉向，不過，在樂譜各處加上短短幾個字可以幫助你解釋改動的目的。舉例來說，「即興哼唱，最後兩拍開始往上唱到高音F#」，這樣的註記既清楚又有用。許多業餘歌手不太習慣即興演唱，而這些小提醒可以給他們一些幫助。當你與演唱你編曲的樂團之間的交流機會愈少，就愈需要倚賴編曲中的註記（旋律以外的其他編曲元素也適用這一點）。

歌詞的角色

除非僅是為一首純樂器旋律的作品編寫人聲，不然編寫旋律時也得顧及歌詞。一般來說，一首歌的定義就是「旋律與歌詞」，它們是歌曲裡唯二絕對受著作權保護的部分。貝斯旋律線、和弦進行、吉他樂句等都可以改動、增減，雖然改動這些元素會影響歌曲的感覺，卻不會改變歌曲本質。相反的，如果大幅改變歌詞與旋律，那麼最後的成果也很難被視為同一首歌。

歌詞做為編曲的靈感來源

旋律可以喚起靈感，也往往會影響編曲選擇。而歌詞對歌曲也有相同的影響力，有時效果比旋律顯著。旋律往往是用很抽象的方式與聽眾對話：一段美麗的旋律可能會讓你哭或笑，但除了形容旋律很美，或是它有多打動你之外，大概沒辦法精準地說出它感動你的原因。

另一方面，歌詞可以訴說故事。它可能是訴說一個特定的故事，也可能同時講述許多故事，並廣納各種解讀方式。這可以成為編曲靈感的一大來源，而歌詞與編曲也可以

印證藝術作品間微妙的共生關係。一段開心的歌詞可能導出明亮、有跳動感的編曲；或者選擇用另一種方式解讀，將乍看清新的一段歌詞，搭配較為陰沉的編曲，藉此探索故事更陰暗的面向。

» **迪倫說**：克萊兒・維勒（Clare Wheeler）在史溫格歌手（Swingle Singers）的《Ferris Wheels》專輯裡，對海灘男孩（Beach Boys）的經典歌曲〈God Only Knows〉進行重新編曲及人聲演繹，是歌詞影響編曲的成功例子。這首歌通常被詮釋成一首甜美、溫柔的情歌。但我們與克萊兒錄製這首歌時，她反而錄下情感豐沛、意象強烈的編曲，我們也藉此探索這首歌的黑暗面，喚起依賴、渴求與絕望等複雜情感。

　　歌詞也可以成為編曲裡許多部分的素材來源。背景聲部的內容可以是從歌詞擷取出的片段，或從歌詞衍生出的文字遊戲與自由聯想（稍後會進一步解釋）。

　　當你寫下改編的旋律時，或許可以一邊記下一些關鍵字或樂句。也許它們也可以成為背景聲部演唱的內容，因為它們耐得住重複演唱，而不會使人煩躁；又或者它們很值得用二重唱與三重唱的方式強調等。若想要聚焦某一串特別重要的歌詞，最好的方式之一就是讓所有人同時演唱，特別是如果樂團原先堆疊出的歌曲織度更偏向器樂的話，這麼做能有更顯著的效果。

　　如果是想找與歌詞的關係更隱晦的想法，某些特定的字，例如：「no」與「you」，交織在音樂裡可以創造出很好的音效。當你放慢「no」這個字時，第一個音節（裡面的「n」）會變得很輕，而後頭會接著「oh」母音及最後的「oo」聲（美式發音）。如此一來，重複用四分音符唱「no，no，no」的話，就會有種濾波器正在掃頻（filter sweep）的人聲效果，聽起來很像輕輕地重複播放聲音被調變（modulate）過的「oh－oo－oh－oo－oh－oo」。如果是既想凸顯「no」這個字，又想控制歌手發出雙母音（diphthong）聲音的頻率，就應該在連續八分音符上交錯寫上「noh」及「oo」。

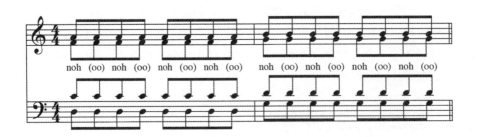

　　用這種方式重複歌詞可以創造出某種迷幻的質地，一種介於樂器與人聲中間，基本上只能在現代阿卡貝拉裡找到的聲音。

　　在本書後面的部分會花更多時間討論這類型的質地。在此舉例的目的是讓編曲者明白，不只要將歌詞視為帶有意義的字句，也要把它們視為可以被拉長、仔細剖析等的複雜聲音組合。透過重複使用及改變用途，你可以創造出前所未有的聲音與質地，並同時

強調關鍵的歌詞，強化這首歌傳達的訊息與效果。

　　有時候，用人聲模仿樂器既好玩又能使聽眾留下深刻印象，但創造嶄新的聲音與質地卻有無與倫比的力量。身為編曲者的我們，就是要用這些選擇來證明阿卡貝拉不只是一種為了引人注目的把戲——它是貨真價實、獨樹一格的音樂風格。

如果我想改變旋律或歌詞該怎麼做？

　　在你改動歌曲的核心元素之前，請先確定你有充分的理由這麼做。**13**

　　如果你選擇將某首特定作品重新編曲（而不是寫出一首歌），其中一個原因大概是這首作品的知名度高，且受到你、你的樂團及觀眾喜愛。但請記得——旋律至上，它是聽眾稱自己「知道」這首歌時，實際上能夠辨認的元素。如果改變旋律，聽眾理解並欣賞這首歌的能力可能也會受影響。

　　話雖如此，改動旋律在某些音樂類型裡其實稀鬆平常。爵士歌手演唱標準曲時，經常玩弄旋律的節奏，在不同位置添加裝飾音或即興變化樂句。你會發現，大多數情況下旋律的基本內容並沒有太大的改變；你可以在該音樂背景下哼唱原本的旋律，聽起來沒有太大差別。

　　當你聽過這首歌的不同版本後，就代表你應該也聽過不同版本的旋律了。你可能會發現有些句子由不同歌手詮釋會有不同的唱法，也有些句子無論由誰來唱基本上都差不多。這是一個重要的線索：可清楚知道旋律的哪些部分必須保留；哪些部分容許不同的詮釋。

　　如果歌詞描述了一個故事，當你改變歌詞時，同時也會改變故事的內容。有時歌詞的修改很簡單，變動也不大。例如：依照獨唱者的性別，把歌詞中的「他」改成「她」，或把歌詞提到某個城市或團名的部分，換成你們的故鄉或團名。把歌詞裡的「你」改成「我」可以巧妙又深刻的扭轉歌曲的故事，例如：指控愛人偷吃的怨歌，可能瞬間變成不忠愛人的流淚告解。如果歌詞恐冒犯人、乏善可陳，或歌曲太長的話，也可以進行刪減。

　　自己寫替代的歌詞會是在改編歌曲的過程中最大的變動。若改動太多，就不是原本的那首歌曲了。「怪人奧爾」揚科維奇（"Weird Al" Yankovic）的滑稽模仿歌曲是一個極端（又搞笑）的例子。他透過改寫熱門流行歌曲的歌詞達到嘲諷效果。

13 譯注：根據美國著作權法規定，如果一首歌的翻唱版本不符合原曲意圖或詞曲作者的標準，原曲的詞曲作者及發行公司有權拒絕樂團錄製該首歌。這個權利很少實際被實行，但你應該要知道，有幾位藝術家——例如傑斯（Jay-Z）——曾經因為一首歌的改編與原曲差別太大，而收回強制機械重製授權（compulsory mechanical license）。另外，歐文‧柏林（Irving Berlin）還在世時，也不允許他的歌曲以與原曲不同的曲式發行或錄製。舉例來說：〈白色聖誕〉（White Christmas）必須從主歌的「The snow is snowing……」段落開頭，並銜接到副歌的開頭「I'm dreaming of a White Christmas」。不過，他的遺產繼承人則抱持較為寬鬆的態度。如果主要是為了一般現場表演編曲，以上這些都不會有太大的影響。但如果你有發行作品的打算，就應該小心不要隨意更改旋律與歌詞，除非你已經向原曲作者或代理人取得必要的許可。

» 迪克說：我在大學時期，和學校裡一個混聲樂團——塔夫茨聯合（the Tufts Amalgamates）的團員想出一個很妙的點子。也就是用酷炫、節奏較慢的律動來演繹披頭四的〈Day Tripper〉，並依照這個風格進行編曲。但當他編了大概三分之二的時候，便覺得這首歌曲需要一段橋段。因為這首歌本身沒有橋段，所以他決定自己寫。至於這首編曲的成效如何呢？大家的反應兩極……最大的問題在於，你會想在編曲裡加入一段會吸走聽眾注意力的樂段嗎？你有勇氣在上個世紀最偉大的詞曲創作樂團之一的歌曲裡，加上一段自己寫的橋段？由此可知，大幅改動歌曲需要考量的面向往往不只音樂而已。

旋律與歌詞是歌曲的靈魂與心臟，之於你的編曲也是如此。用細心與創意對待它們可以激發出許多靈感。如果編曲過程能謹記在心並放在首要考量，最後的編曲成果肯定更上一層樓。

練習

● 試著在編曲裡只寫兩個聲部——主旋律與對位旋律（countermelody）。你必須做哪些選擇來達成目標？

● 選定兩段旋律，並試著將它們編寫在一起。例如：將賽門與葛芬柯（Simon & Garfunkel）的〈Scarborough Fair〉與〈Canticle〉兩首歌編寫在一起。

● 試著在編曲裡只寫三個聲部。仔細注意對位旋律如何在三個聲部剛好形成三和弦（triad）時，成為和聲的一部分。

● 選定一首知名歌曲，並調換歌詞裡的代名詞（「他」變成「她」、「我」變成「我們」，以此類推）。請思考如何以新的觀點來編寫這首歌。

十步驟實戰操演：〈We Three Kings〉

這首歌的主歌旋律形狀頗為明確，由於我改變了歌曲的韻律感與拍子，所以我知道歌曲中特定旋律形狀與音符必須貼近原曲。前半段的主歌旋律唱了兩次五度下行（descending fifth）的輪廓是一般做法。第三句從前兩段旋律線的中間開始，接著上行至前一個高音再往上三度的音，藉此唱出大七和弦的輪廓。音符的範圍沒有太大，編曲上也較有彈性可以發揮。

副歌旋律的輪廓是六度，沒有唱上去主歌的最高音。所以從音域的角度來看，我決定把能量集中在主歌。

我沒有和這個樂團合作過，儘管樂團裡肯定有男高音，但是否有飆得上去的團員？為了營造張力並保持歌曲吸引力，會希望最高的音是用扎實有力的胸腔共鳴來演唱，而不是力道短小的**假音**。我不能預設他們能用胸腔共鳴唱到高音B，因此改用比較安全的高音A，肯定有團員能唱到這個音。如此一來，主歌旋律的開頭會是F#，穿透力又不會太高。那麼，這首歌就會落在B小調，讓男低音歌手可以往下唱到低五度的音（F#），

甚至可以往下到四度（E）。此外，若樂團裡有貨真價實的男低音（結果有兩位），選在一大早嗓子還沒全開時錄音的話，應該可以讓他們唱到低音B。一切都可行。

不如把低音獨唱往下降八度？完美，聲音較低所以也較為厚實，但沒有下降到一般男低音音域的最低五度。因此音量不會太小，也不會使和聲變得混濁。

至於節奏方面，由於我們從3／4拍改成5／4拍，所以旋律一定得改配另一個節奏。我沒有沿用原曲旋律的強－弱－強－弱節拍，而是參考《不可能的任務》，讓旋律改採強－強－弱－弱，也就是和貝斯旋律線一樣的附點八分音符－附點八分音符－八分音符－八分音符型態（請見第六小節）。

至於主歌的第二句（第七小節），在嘗試不同唱法後，我覺得最適合的節奏是八分音符－四分音符－附點四分音符－二分音符。決定好這兩個小節的做法後，剩餘旋律的節奏就依此順理成章的推展下去。

另一個考量是我已計畫好的三部和聲。在主歌會是第一獨唱者唱主旋律，第二、三獨唱者唱平行和聲，三者用一致的旋律形狀唱出自然音階（diatonic scale）的輪廓。不過，因為歌曲的調性是小調，第二小節結束在五級和弦時會需要一個A♯。這個音分配給第二獨唱最為合理。如此一來，旋律與和聲會帶一點中東風味。我很喜歡這種感覺，並且想進一步凸顯，所以決定在第三獨唱加上小小的十六音符翻轉（第六小節的「L3」譜表）。中東音階裡最具辨識度的元素之一，就是從主音往下跨到這裡的降六度。所以我選擇只讓這個聲部翻轉。

副歌的開頭是相對大調（第十四至二十一小節），而旋律從較低的和弦三度開始。如果讓另外兩個音繼續在背景和聲中唱平行和聲的話，聲音會太混濁，所以我決定讓第一獨唱繼續唱主旋律（為求聽覺延續性），然後讓第二獨唱唱比第一獨唱高的音。這個手法在大人小孩雙拍檔（Boyz II Men）或其他節奏藍調流行歌裡很常見，而且將聲位重組可以提供聽覺線索，暗示歌曲風格在這裡有了轉變。第二獨唱被放到高音B的位置，這裡用假音演唱並無不妥，反而還有不錯的效果，事實上，藉此做為一種聽覺與風格的轉換也很不錯。副歌聽起來相對緩和，比起使出力氣用胸腔共鳴唱高音，用假音詮釋更為恰當。

到牙買加風格的主歌（第五十四至六十一小節）之前都沒問題了。看來是時候改用搖擺的4／4拍，同樣的，旋律也必須因應新的拍子與律動做出調整。

我不想花時間醞釀新的律動，所以旋律必須立刻有律動感。我覺得最好的做法是先用四分音符－四分音符－四分音符的節奏，短暫休止後再接一串八分音符。這與巴布‧馬利（Bob Marley）的經典歌曲〈Jammin'〉中，在前兩小節交錯彈奏普通的直行（straight）四分音符與搖擺八分音符有幾分神似。要比雷鬼誰也比不過巴布！主歌後段再添上幾個三連音，旋律的節奏便定型了。

我把〈Jammin'〉風格的四分音符與搖擺八分音符交錯延續到副歌（第六十二小節至結尾）。其中，第一小節用四個四分音符（「Star. Of. Won. Der.」），接下來的強拍（和巴布一樣）用八分休止符，再加上連續三個八分音符（「star－of－night」）。

我想在副歌第六小節使用三連音，效果應該不錯，也可以避免節奏過於單調。至於和聲間隔（harmonic spacing）基本上與前面的副歌相同。音符一樣，聲位也一樣，唯一

需要改變的就是節奏。確實有所不同，但不至於天差地遠。

旋律雖然已經就定位，但離建立不同風格還有一大段距離。若想從拉羅·西夫林（Lalo Schifrin）接到大人小孩雙拍檔，再接到巴布·馬利的話，沒有什麼比建立貝斯旋律線以創造出不同的感受更重要。

十步驟實戰操演：〈Go Tell It on the Mountain〉

天呀，迪克真是接了份苦差事！面對沒有合作過的歌手，再加上各種拍號、人聲織度與風格的大雜燴，他得考慮的東西可多了。我這首編曲的旋律部分就相對簡單。

我收到樂團每個聲部的詳細資訊與一些錄音檔，藉此已經大致掌握獨唱歌手和樂團的實力。上一個步驟選擇B♭調（中間轉至B調）會很合適。副歌旋律的音域範圍是F3到G4，大概橫跨一個八度，也剛好落在男高音的音域內。主歌旋律的音相對更高，但是音域範圍較窄：從B♭3到G4。上頭還留出一些空間可以讓歌手即興飆高音。

由於旋律主要由一位獨唱者演唱，也沒有被改動太多，因此，這首作品的大部分段落裡，旋律的節奏都沒有太多需要考量的地方。不過，旋律本身不算有趣，歌曲結構也是基本的副歌－主歌－副歌架構（加上我先前改動和額外添加的部分），如果每次都只是單純重複旋律的話，想必很快就會膩了。因此，我選用幾種技巧做出變化，讓歌曲有向前推展的感覺。

第一次副歌（第五至十二小節）：照常演唱，但是只有一位獨唱者唱旋律。唱到「ev'rywhere」與「Jesus Christ」時加入背景和聲，和獨唱者一起演唱，並負責旋律的和聲。

小改旋律／曲式（第十二至十五小節）：在前面討論曲式那一章提過，我加入了一些緩衝素材，基本上是副歌與主歌間的一些律動。此外，拿掉了副歌中的一個小節。所以副歌不是八小節，而是七小節的長度，並接到四小節長的律動段落。副歌最後唱「born」的那個音剛好也是律動段落的第一拍。換句話說，副歌的最後一個小節與律動段落的第一個小節重疊，這創造一種把歌曲往前推進的感覺。

第一次主歌（第十六至二十三小節）：基本上照常演唱。旋律有一些節奏切分音（syncopation），有時往前「推」，使它與歌曲風格維持一致；旋律唱得太直反而格格不入。為了編寫這個旋律的節奏，我一邊唱出旋律，一邊利用「身體鼓」——手拍打大腿的方式來創造鼓的律動。這就是最後的成果。沒有太複雜或精巧的內容……就只是恰到好處的節奏感。

第二次副歌（第三十四至四十一小節）：與第一次副歌大致相同，只在第二十七小節放進一個小小的旋律與節奏變化，以添加額外風格。

第二次主歌（第三十四至四十一小節）：大致上照常演唱，只有在結尾（第四十至四十一小節）做了小變化。

第三次副歌（第四十二至五十二小節）：歌曲在這裡提升一層能量。這段副歌的旋律不再單純由獨唱者演唱，加進一層團體人聲（放在「補充聲部」的譜表）負責演唱旋律，獨唱者則搭著旋律即興演唱一些樂句。

第三次主歌（第五十三至六十小節）：到目前為止，我們已經將歌曲轉調並提升能量了。我決定讓旋律一開始就用類似史提夫・旺達（Stevie Wonder）那種高音演唱「when I was a seeker」（第五十三小節）。旋律的後半段（第五十七至六十小節）則加入一些藍調風味，並在最後一句往上跳一個八度，藉以獲得額外的刺激感。最後這段主歌雖是經過編寫而成，但想要聽起來有即興的感覺。

第四次副歌（第六十一至六十七小節）：與第三次副歌使用同樣的手法。

上教堂（第七十二小節至最後）：到了派對的尾聲，原本的旋律早就不見蹤影。獨唱者只顧著即興炫技。但是我在裡面放入兩段基本的對位旋律。一段是背景和聲用一種藍調／詹姆士布朗（James Brown）的風格演唱：「Go tell it! Get on up and⋯go tell it! Get on up and tell it on the mountain」。在那之上，團體人聲用大致固定的音符演唱「Jesus Christ is born」。

整體而言，編寫旋律的重點就是獨唱者與背景和聲之間的工作分配，並加入變化來保持趣味。不過，少了好的貝斯旋律線，可沒辦法讓歌曲律動起來。那麼，請進到下一個步驟吧！

第十四章 步驟 7：貝斯旋律線

在十八、十九世紀的四部和聲編寫裡，低音聲部被認為是作品裡僅次於主旋律的第二要素。低音聲部負責拼出和弦的根音、呈現作品的音調結構，並奠定基礎，做為其他聲部調音的參考。最低的聲部也是聽覺上的立足點：既然耳朵會受到最高音吸引，同樣也會注意到低音。因此，它經常被當做對位旋律（countermelody）使用。簡而言之，貝斯旋律線同時能做為和聲的基底及一段旋律。身為編曲者的我們通常謹記前者，卻忘記後者的存在。

男低音也是人

並不是世界上所有人都有幸（或不幸）擁有大量的睪固酮，但還好他們的人數足以延續阿卡貝拉的薪火（甚至使其柴火興旺）。比起其他聲部，男低音總是被分配到最單調重複的工作，也很少有獨唱的機會，而且九成五以上的時間都被迫演唱呆板的音節。他們經常被交派相同的工作，唱出一段又一段既單調、音樂句法也欠佳的貝斯旋律線。不幸的是，很多編曲者寫出的貝斯旋律線都離不開這些通病：它們不是難唱或乏味，就是照搬原曲、音程距離荒謬，或只是模仿電貝斯彈奏旋律線。低音是讓樂團聲音豐厚共鳴的基石。所以，我們必須在其他團員忙著唱有趣的背景音節或旋律線時，投注額外的心力讓低音聲部既有趣又好玩。

熟悉你的低音部

當然，遇到抒情歌時，有時低音歌手還得演唱一頁又一頁的全音符。但就算是緩慢悠長的貝斯旋律線也應該有一個旋律形狀。如果這樣還不能說服你，就請你身邊的低音歌手唱幾段他最喜歡的貝斯旋律。你聽到的不只是記在樂譜上的旋律，歌手會用獨門的重組句法、調整母音，讓貝斯旋律躍然紙上。這與獨唱歌手依照自己的聲音與編曲性質，對獨唱段落做出個人化調整的方式並無不同。請盡量確保你寫的貝斯旋律線也能獲得低音歌手的青睞，這麼一來，他們一定能把樂譜底部的那堆圓點串成一首佳謠。

比起其他聲部，編曲者要更加熟知這團的低音歌手有何能耐，因為多數時間裡，低音歌手的演唱範圍都落在音域的邊緣。低音歌手被迫唱得太低或太大聲，會使樂團聲音不穩，更可能對歌手嗓音造成永久傷害。若要讓你的樂團音調和諧、維持低音歌手的健康，第一步就是辨認他的音域。我們都知道，若在新年的早晨唱歌，基本上每個人都能唱到低音C2，但男人和男孩的不同在於，男人偶爾可以身負演唱低音C的重責；而辨識真男人的方法，就端看他們能否穩定演唱低音C，對吧？

那可不是。

只要你對合作對象的特質瞭若指掌，**不管合作對象是誰**，都能讓他聽起來都像在唱低音C。觀眾聽到溫暖渾厚的低音時會讚嘆連連，但他們聽不出那個音是C還是往上五度的G。身為編曲者的你，最重要的工作就是呈現樂團的最佳聲音。這代表你在編寫低

音歌手（或低音組）的段落時必須揚長避短。要達成這點就必須先認知並熟悉歌手的習性。偶爾挑戰一下歌手的極限確實是好事，但還是得先知道極限在哪。如果不確定要寫給誰唱，不妨從第七章提過的建議，從音域著手。

當面對一整個低音組時，請考慮它的「臨界質量」（critical mass），也就是實際上能夠投射出來的最低音。我們建議不要太依賴最低的低音歌手能夠唱到的最低音，因為如此一來樂團的聲音將會失衡，音量與音色也會有劇烈變動。至少要確定一半的低音組能夠乾淨、清楚唱出你所設定的最低音。在開始編一首曲子之前，請花幾分鐘確認低音歌手的能力範圍。讓他們沿著音階往下唱，最後落在低八度。試試看不同母音的聲音，記下他們各自的最低點，這樣就永遠不會再聽到歌手說「我真的唱不下去」了。

你也可以謹慎運用八度分割，以最大化低音組的聲音效果。低音C、低音D、甚至低音E都可以做為替代音符，或者直接在貝斯旋律線註記上八度分割。你也可以把低音分成低八度及五度，但如果把低音組的歌手均分成兩組來演唱的話，低音G2很可能蓋過C2，聽起來會變成六四和弦（第二轉位），使聽覺穩定度大幅降低。八度分割的效果通常比較符合你的需求。

» **迪克說**：一般來說，各個聲部演唱音符之間的間隔，最好要按照泛音列（harmonic series）的方式排列：最下面放一個八度，聲部愈往上，聲位愈緊密。不過有一種情況下，低音五度才是正解：搖滾吉他的強力和弦（power chord）。你可以把低音部拆成兩組，或讓男中音照著低音部的音符與節奏，高五度演唱。通常都是唱四分或八分音符，最好用模擬吉他聲音的音節（「jm」、「zhum」等）。我們在家用千斤頂樂團裡常用這招，結果可見，聲音擴大以後威力十足。

jun jig-ga jun jig-ga jun jig-ga jun jig-ga　jun jig-ga jun jig-ga jun jig-ga　JAH JAH

低音部：不只唱貝斯旋律線

你已經記下低音部的極限，現在要考慮如何自由地運用整個低音部。若能花時間好好思考如何充分利用每位歌手的話，樂團裡有一位以上的低音歌手會是一件很幸運的事──你可以創造深沉響亮的大鼓、跳脫傳統人聲，甚至做出混合織度等各類聲響。確實編曲很少使用一個以上的低音聲部，歌曲裡也不可能出現整整兩小節的低音組即興過門。不過，少了個體解讀自由，低音組換來的是聲音織度的無限可能。所以請不要自我限制只能同時使用一個低音音符與聲音。

還需要一些靈感？在慢歌裡，試試讓低音歌手們在不同時間演唱同一個低音音符。例如：樂團有四位低音歌手，而你寫的貝斯旋律線包含四個相連的四分音符，那麼就可以讓每位歌手負責唱四拍中的其中一拍。

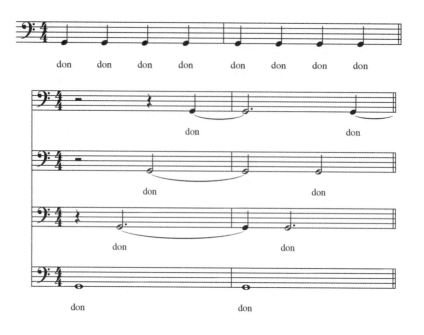

　　若想營造空靈飄渺的聲效，就請歌手們拉長音演唱，讓他們不用顧慮拍子，隨意地斷開續唱；或請低音組唱很長的音符，同時讓他們在不同的時間點變化母音的聲音，藉此創造一種鑲邊的泛音（overtone）效果。至於如何為母音做出鑲邊效果呢？讓歌手們從某個母音開始唱，例如「oo」，接著變化到「oh」、「ah」、「ee」、「eh」，以此類推。只要歌手認知到自己可以在不同的母音聲音之間自由移動，便能脫離語言裡使用的特定母音，善用舌頭的完整動態來徹底形塑聲響，強調出更多泛音。如果把歌唱內容寫下來，會有點像「oooorreeeaayyiiiiiooo」（重複循環）。這種方法創造出來的音效可以模擬出合成器、迪吉里杜管（didgeridoo，木製長管樂器，是澳洲土著部落的傳統樂器之一），甚至是滿屋西藏僧人的梵音。

　　別以為用大音程或極度迅速的節奏是不可能的事情。你可以拆分低音組，讓每組負責唱其中一半。這招特別適合用在節奏複雜的放克貝斯，或上下八度跳躍的迪斯可（disco）旋律線。為了創造流暢無縫的聲音，請寫一段乍看持續不間斷的旋律線，讓歌手輪流換氣——也就是說，讓每位低音歌手能在小節裡的不同拍點換氣，如此一來，聲音的流動就會綿延不絕。

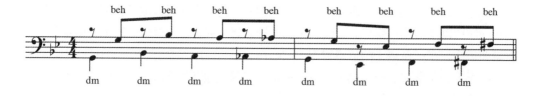

　　你也可以考慮讓整個低音組演唱同一條旋律線，唯獨一個人是慢一拍——錄音室延遲效果立即產生。

單一低音歌手

　　如同為樂團編曲有其優點一樣，樂團只有一名低音歌手也有獨特優勢。或許你會發現，習慣獨自演唱的低音歌手通常會開發屬於自己的聲音與風格。他們經常改動樂譜的節奏、音樂句法，甚至文字，使自己的聲音能有最好的發揮。不要和低音歌手唱反調，應該好好加以利用，了解他能夠做到的事情，並提前做準備。如果他擅長唱較有敲擊感的母音，就可以開發一些沒人用過的聲音。當只為一位歌手編曲時，也能更隨意地留白特定樂段，讓他即興表演。此外，我也發現在所有聲部中，只有男低音覺得隨心所欲地改動演唱內容是他們的權利。請把這想成是男低音的報復，畢竟他們太常被逼著唱無聊或呆板的聲部了！把某些部分留白，交給他們定奪，你就更有機會保留其他更重要的樂段。

　　» 迪克說：除非我要出版一首編曲或為一整組的人聲編寫，否則我不會寫出低音要演唱的音節；因為我知道我寫的東西很可能會被自帶獨特聲音與風格的低音歌手改掉。
我幫家用千斤頂樂團（House Jacks）編寫時，不只不會將音節寫入譜中，甚至只會寫出最粗略的核心節奏，例如：整段都是全音符，中間留出空白小節讓低音歌手唱過門。基本上，一位專業的低音歌手與貝斯手需要的東西一樣：導引譜上的和弦記號及必要時刻才加上的特定音符。我的意思並不是要編曲者把所有決策都交給低音歌手；反過來說，你應該清楚地傳達哪些是必要的元素，哪裡有自由發揮的空間，無論是自由選擇節奏、即興一段過門，或自由根據貝斯手的手法來演唱。

　　雖然大部分低音人聲樂手唱的都比弦樂貝斯（string bass）或電貝斯高一個八度，其實有一個辦法能在低頻的情況下再往下唱一個八度：唇顫（lip buzz）。就像低音號手會用嘴唇碰著吹嘴（mouthpiece）震動來創造低音音符，唇顫也能發出比低音歌手的音域低一個八度以上的音。而且，女性也可以做到，藉此唱出遠超出原本音域的低音音符。此外，簡直像在嫌棄超低的次諧波（subharmonic）音高還不夠酷似的，唇顫還可以發出第二個音，產生八度相疊、八度與五度、或八度與三度。一個人可以同時唱出兩個音符，這樣根本無敵了。唯一考量是這個聲音不擴大的話，音量會小到幾乎聽不見（「pppppppp」，有點像發出微弱的吭聲），所以你需要麥克風與音響設備才能讓效果完整呈現。

女性低音歌手

　　對於音高較高的男性背景聲部來說，在寫出音符之前先塑造旋律形狀通常很重要；對於女性低音歌手和第二女低音的旋律線來說，這更是**關鍵**，因為女性音域的最低點與第一女低音的主要音域之間的距離更短。如果你可以任意依照女性的低音音域塑造旋律線的話，通常不會遇到問題。不過，有些情況下，你必須保留某個旋律形狀，否則編曲會失去原曲的特色。這時，如果原曲剛好特別重用某個重複型態或動機，而它的最低點音高又太低的話，問題就會相當棘手。

當發現這個問題時，請選擇下列任一種方法解決：

1. 把這個型態的其中一部分轉位，保留節奏與功能特性，但讓某些音符上移一個八度。當低音聲部的形狀特別重要時，這個方法再適合不過。沒有人會在意某幾個音是高八度演唱。

2. 讓他們將整個段落都高八度演唱。如果還是想有重低音的效果，就讓其中一個歌手使用**八度音效果器（octaver）**演唱。

3. 如果原曲不是以貝斯旋律線做為主軸，請試著重寫整段旋律。

4. 將整首歌移調。

5. 當你覺得這首歌需要足夠低的貝斯旋律線，**而且**也不認為以上的方法管用時，那麼這首或許就不太適合全女聲的樂團。請及時止損，改選一首更適合的歌曲。

不管你選擇怎麼做，這都會影響到其他的聲部，所以在開始寫譜前務必要考慮貝斯旋律線的形狀。

聲音、音節與樂句劃分

大部分的人聲貝斯旋律線都是對照豎貝斯（upright bass）、電貝斯、合成器或低音號等樂器，用「dm dm dm」、「bowmp bank bank」等嘴型來模仿。無論是依照慣例，根據相應的樂器編寫貝斯旋律線，或創造與樂器演奏截然不同的聲音，認識這些常見的做法都有助你拓展創意。

走路低音（walking bass）、放克貝斯及弦樂貝斯撥奏（pizzicato）等彈奏手法都曾被大略轉譯為「bm」、「doom」等易於記譜的音節。你可能傾向自己寫更精準的轉譯，這樣的話你不只需要聆聽原曲錄音，也得聽同張專輯的其他歌曲或不同歌手的類似作品。這將幫你找出更多適合做為轉譯成人聲貝斯旋律線的聲音。如果有認識的貝斯手，也可以請他彈奏你寫的低音聲部，把它錄下來，並選擇喜歡的元素加以運用。如此一來，你便可以建立一整套新的聲音與樂句劃分。

» 迪倫說：我會彈電貝斯，也遇過好幾次低音歌手請我對照人聲的編曲來彈奏貝斯旋律線。我會先按照樂譜彈一遍，也會以貝斯手的角色來感受，有時加入幾段過門、跳過幾個音符、或用一些身為人聲編曲者從來不會考慮的貝斯句法。我在製作上一張史溫格歌手的專輯時，低音歌手托比・霍格（Tobi Hug）就請我做這件事。他分別錄下我用貝斯照彈低音部的譜、以及憑感覺彈奏的版本，並在我彈奏時一邊學習。最後他唱出來的貝斯旋律線不僅富有生命與能量，而且有種難以定義但很純正的人聲特質。

這些慣用的音節與音樂句法廣獲使用，也通常可以達成你的目標。不過，如果你的思考方式從不跳出框架，也未曾想過自己的歌手能自然發出的各種聲音，吃虧的可是你

與你的低音歌手。別忘記，你的編曲要能夠激勵歌手盡全力演唱，這通常代表編曲的旋律線得打動歌手的情感、激發他們的才能。

音節選擇沒有一體適用的方法；說實話，除了你、你的樂團及聽眾以外，也沒有人有權利對你指手畫腳。因此，你得擔起責任，透過聆聽、探索並記錄下成功的做法，開發屬於自己的低音聲音庫。請務必將發現的聲音記錄下來，這樣就不必不斷從頭尋找新的聲音了。

從做中學

無論是模仿特定樂器或創造獨特聲響，想創造新的低音音節和詞，最好的做法就是跟著錄音一起唱。通常你得高八度演唱錄音裡的貝斯旋律線，但別因此分心，請專注唱出錄音裡的確切句法與點綴。當熟悉聲部之後，就可以放開一點，不用專注在特定音符上，讓想像力自由揮灑。實驗看看嘴唇的不同變化、英文以外的母音聲、雙母音，或各種子音。最後便能將你的聲音調色盤限縮到幾種聲音選擇上。現在你得把低音歌手抓來，讓他重唱一次新發現的聲音。一開始他們可能會困惑皺眉，但若能篤定地演唱，這些有趣的新聲音就能讓整首編曲錦上添花。

當然，你創造出的新聲音可能難以用筆記下。我們建議把自己的人聲版本錄製下來並分享出去，同時也寫下幾組子音與母音的組合，避免使用看起來容易發音的單字，否則歌手只會根據他們讀到的聲音，而不會試著模仿你的語調。

另一個選項是從單字裡提取出聲音。你可以使用更接近人聲的擬聲（scat）音節（例如「bah-doot'n-doobie」），或從獨唱、背景聲部中選出一部分的歌詞。挑戰寫一首低音歌手從頭到尾都只唱單字的編曲。編寫低音對位旋律並不難，真正的挑戰是讓它在整首編曲的脈絡裡行得通。別害怕嘗試你最古怪的想法：理查・「鮑伯」・格林（Richard "Bob" Greene）在鮑伯斯樂團版本的〈Helter Skelter〉裡，突發奇想唱了一句「yiddish bow dip」[14]，還因此獲得葛萊美最佳編曲的提名呢。

融會貫通

有了旋律形狀與聲音之後，就該來施展魔法了。在強拍或旋律碎片之間填入低音音符的程序，並沒有固定的做法，取決於你的品味及樂團的聲音。如果你在這部分卡關，可以試著再聽一次錄音：通常到了第三段主歌或副歌之後，有趣的變化才會浮出水面。

如果這招不管用，就回頭聆聽在步驟三找到的不同版本；如果還是不滿意，或許是因為你還沒有將這首歌完全內化。請再多聽幾次，專注在貝斯旋律線，直到你不用聽錄音也能在腦中播放的程度。接著就擱置錄音，專注在自己的編曲上。你應該將目前已記下的內容在腦中想像出來，因為它才是樂團最終表演的版本。當鎖定好歌曲速度與大概感覺，就可以把原曲錄音的貝斯旋律線，調整至符合新編曲特定的要求。有些樂段轉譯

[14] 譯注：「yiddish bow dip」三個英文字連在一起並無特定意義，透過這首歌的低音歌手創意運用、產生奇效。

過後的效果不錯，有些可能效果不彰。請保留你喜歡的部分，並思考喜歡的原因——是節奏、音程，還是旋律形狀？也要考慮其他樂段裡哪裡行不通。你應該可以藉此定義出一些標準，以助在編寫困難的段落時做出決定。

若以上的方法都不管用，就先暫離工作，睡一覺。隔天沖澡時，演唱這首歌的貝斯旋律線給自己聽。不需要用太多技巧，也別太受心中編輯的角色影響。只要放鬆唱歌、盡情享受，某個可用的想法應該就會自己鑽到你的聲帶裡，讓你進一步記錄琢磨。

如果還是卡住的話，可以打電話給低音歌手。他在聽到詳細的歌曲內容後，很可能會有一些想法。

增添趣味

當你寫完之後，要從頭到尾將貝斯旋律線唱過一次。除了上述的考量之外，也別忘記最重要的事：它唱起來有多吸引人？確實有些貝斯旋律線沒那麼有趣，但必須有正當理由才能使用它們，而且就算用了最好也要讓情緒能量強一點，才不至於讓低音歌手呵欠連連。

不知為何，大部分的編曲者都不是低音歌手，而大部分的低音歌手都不編曲。請設身處地為低音歌手著想，想像你需要一遍又一遍地演唱那段貝斯旋律線。這麼說好了……這些傢伙通常都孔武有力，敢怒敢言又言行合一。你應該不想因為一段無聊的貝斯旋律線，搞得他們不開心，對吧？

» **迪倫說**：身為貝斯手與歌手，我對阿卡貝拉的貝斯旋律線情有獨鍾。由於我是從樂手的角度聆聽貝斯旋律線，所以不常發想大膽的音節選擇；但我更在意貝斯旋律線中是否有扎實的音色與律動。我會一邊寫貝斯旋律線，一邊大聲地唱出來，這時腦中就會出現各種既能模仿貝斯句法，且易於人聲演唱的音節選項。以下是幾段透過這種方式想出的貝斯旋律線。

第一段貝斯旋律線很簡單，但是唱起來很有趣。雖然它是一小節四拍的簡單型態，但我加入兩個元素讓它更有趣。第一，我放入一些過渡音符，以銜接和弦變化。第二，低音歌手可以演唱幾句歌詞——這是能讓低音歌手開心的好方法。請注意，我也在譜上加上和弦記號，讓低音歌手可以隨心「脫稿演出」。

演唱示範

http://yt1.piee.pw/4tzxuw

» 第二段稍微複雜一點，來自一首爵士藍調作品。它的律動是拖曳放克（shuffle-funk）而不是搖擺，概念是基於已故貝斯大師傑可·帕斯透瑞斯（Jaco Pastorius）的原創貝斯風格。我一樣在譜上加上和弦記號，以便低音歌手在既有的貝斯旋律線上靈活變通。

演唱示範
http://yt1.piee.
pw/4umykd

練習

● 下回聽歌時，請從頭到尾專注在貝斯旋律線上。它是否有十足的旋律性，還是僅彈奏每個和弦的根音？如何讓旋律線更有趣？

● 找一首已經完成的編曲，並重寫貝斯旋律線，讓它更有趣、更令人享受。

十步驟實戰操演：〈We Three Kings〉

第一小節開始的貝斯旋律線就相當有挑戰性，因為得讓聽眾聽到這首便會想起《不可能的任務》的主題曲，但相似程度又不能高到需要另外取得原曲的機械重製授權（mechanical license）。我做了各種嘗試，最後讓貝斯旋律線（第二至三小節）的前三個音符與原曲一樣（B－B－D－E），但是在後半段做了一些調整（B－B－D－C♯）。

主歌部分，我決定在主和弦保留招牌的第 小節，然後維持相同的節奏與形狀，往下走到五級（屬）和弦。不過，由於這小節的後半部會回到主和弦，所以第三個音是B，再放入C♯可以往下解決至銜接小節（第六至九小節）一開始的B。第十小節的和聲節奏開始加速，每個小節有兩個和弦，因此我決定和原曲一樣唱每個和弦的主音，讓和弦進行更清楚。

進到副歌部分（第十四至二十一小節），6/8拍是用搖擺的十六分音符。因為我打算讓上聲部純唱歌詞，但這首歌又沒有人聲打擊，所以我得讓貝斯旋律線演唱十六音符，才能明確建立起新的律動感。副歌第一小節是刻意致敬大人小孩雙拍檔（Boyz II

Men）的歌曲〈End of the Road〉，後半部分會往下進行到四級（下屬）和弦——這裡是G——在第二小節會回到一級和弦，結尾用十六分音符唱一個常見的「5-6-1-6」型態。因為歌曲的風格變化很快，所以我想讓音樂更朗朗上口，才能自在建立起新的律動感。

副歌走到一半（第十八小節），也就是貝斯旋律線下行的起點，上聲部很明顯正在建立四分音符－八分音符、四分音符－八分音符的型態，所以我決定讓低音聲部每一小節的第一個十六分音符都與前面的四分音符連在一起，只在第二個十六分音符斷開。這麼一來，產生的持續音可以創造出空間，讓旋律三重唱成為焦點，等他們唱完八分音符之後，低音才往前推進到下個小節。

至於雷鬼風格的段落（第五十四小節至結尾），同樣想用一個簡單的貝斯旋律線建立律動感，所以直到它需要對應和聲之前，我都只使用主和弦、屬和弦與下屬和弦（一級、五級與四級）的根音。我還沒開始寫背景和聲，但我已經知道我想要在第二與四拍放入搖擺的八分音符，大略模仿雷鬼音樂的招牌「skank（弱拍斷音）」吉他，所以我讓貝斯旋律線跟和聲唱的節奏錯開來。一般來說，貝斯旋律線很少會避開小節裡的強拍。但是這一段我想要與之前的節奏做出明確區別，所以我用第四拍的旋律空拍、以及再下一拍的貝斯旋律線空拍創造互動。至於雷鬼風格的副歌，貝斯旋律線大致維持之前的旋律形狀，只是改成四四拍的八分音符的旋律。

接著履行承諾，在最後一小節放入一個低音D。

搞定四個聲部，還剩下六個……

十步驟實戰操演：〈Go Tell It on the Mountain〉

身為一名貝斯手，最讓我樂在其中的事情，莫過於寫出好聽的節奏藍調／放克貝斯旋律線。

我知道我的編曲和〈We Three Kings〉不同，〈We Three Kings〉有一個人聲打擊負責基本的二、四拍律動，讓低音歌手可以更自由地演唱跳動感的切分音。節奏藍調／放克歌曲好聽的重點在於鼓、低音與背景和聲之間的互動：它們各司其職，但各個角色在段落與段落間又可以相互交換。

我從開頭的節奏和弦循環（vamp）開始。基本上第一小節奠定了貝斯旋律線整首歌的主要節奏模板。你會發現它是一段能量十足的切分旋律線，唱在二、四拍的**周圍**，而不是唱在拍子上。這不只讓低音和鼓有所互動，也滿足我的編曲需求，能夠視情況縮減聲部：低音歌手可以在沒有人聲打擊時改唱「節奏貝斯」，只在二、四拍打小鼓。有時一段好的貝斯旋律線的能量來源，反而是低音歌手留白不唱的地方；這些留白、微小的聽覺空隙可以創造強大的能量與流動。

至於那些通常在後半小節出現的旋律性貝斯過門，它們在節奏藍調／放克歌曲裡很常見。我用了兩種方式想出過門的唱法：第一是重複演唱基本的低音律動，加上一點即興的低音點綴，然後寫下我喜歡的部分；第二是拿起我的電貝斯實際做出同樣的操作。有時候一段貝斯旋律線彈起來和唱起來的感覺不同，或許能藉此激發出哼唱時想不到的點子，讓我能加入編曲中使用。

副歌（第五至十五小節）的貝斯旋律線基本上是跟著和弦的變化演唱第一小節的基

本律動。從第八小節起，低音脫離上述律動，跟整個樂團一起用四個四分音符的簡單節奏演唱「ev'ry-whe-re」。這樣可以巧妙地改變織度，從多重節奏互動變成融為一體，有種強力和弦的感覺。第十一小節裡，低音在屬和弦（F）上面演唱重複的八分音符。這是不錯的技巧，可以逐漸提升能量，推進到下一個律動段落。

　　主歌（第十六至二十三小節）沿用相同公式，一邊保持基本的貝斯律動，一邊跟隨和弦變化。另一個織度上的變化是在第二十二至二十三小節使用切分的八分音符。這個技巧與前面提到用空間創造能量相反；現在，貝斯旋律線推著整個樂團向前，背景和聲則在上面用二分音符演唱節奏固定的塊狀和弦，就這樣推進到下一段副歌。

　　接下來的主歌與副歌基本上也沿用相同的公式，直到第四十九至五十一小節才出現變化。低音在這裡演唱的是**持續音（pedal tone，一個段落裡持續彈奏同一個音）**，在同一個音高上演唱切分的八分音符：這種手法可以創造張力，暗示新元素即將出現——這裡則是暗示歌曲即將轉調。第六十八至七十一小節，隨著背景和聲留出更多空間並開始進行人聲打擊獨奏，低音再度演唱切分的八分音符，並持續到第七十二小節至結尾的「上教堂」段落。隨著背景和聲愈來愈複雜，低音仍然繼續演唱踏板音、踩穩基礎，直到結尾時才與整個樂團的節奏統一。貝斯旋律線寫得好的話，就能為編曲創造／導入能量。

第十五章 步驟 8：背景和聲

到目前為止，我們已經處理完編曲裡最重要的兩個部分：主旋律與貝斯旋律線。本書將兩者**均視為**旋律線：一個是主要旋律，另一個則是負責連接主和弦與其他主要音符的次要旋律。

還有哪些部分待處理呢？其餘的歌手、缺少的和弦組成音、以及尚未加進編曲中的節奏。換句話說，你已經完成整幅畫的前景了，現在得把它安放到背景裡，補足音樂與情緒的動能與脈絡。

由於一般都是使用既有的主旋律，而貝斯旋律線（不管有沒有改動）的織度往往也比較單一、穩定，因此編寫背景聲部嚴格考驗個人的編曲技能，你在這個階段可能耗上最多時間。

我們不能幫你寫背景聲部，但可以提供一些寫譜時的考量點。首先，請參考我們列的聲位與聲部進行的準則。若你上過傳統的和聲課程，或基於其他原因已經有一定的了解，也可以跳過這幾頁，或做為複習大致翻閱。

聲位與聲部進行

在本書一開始已提到，編寫和聲「沒有規則、只有脈絡」——我們也是真心這麼認為。不過，音樂家已經花了數百年研究人聲和聲編寫裡哪些東西管用、及哪些東西不管用，好不容易歸納出幾個明智而萬無一失的準則，若我們直接略過不提豈不是相當愚蠢。並不是所有規則都一定適用於現代音樂（甚至，許多傳統合唱音樂裡的**禁止事項**，在現代音樂裡反而變成**建議事項**），但是不妨先按這些規則，它們在你找到打破規則的正當理由前，能提供一套優秀明智的準則。

聲位

你應該聽過泛音列（harmonic series）吧？我們聽到的任何音符都不只有一個音高（pitch），而是包含以那個音為基音按照數學規律往上延伸出的一連串音高。用低音C2來比喻，你可能覺得聽到的是單一音符，但實際上那個音的**內部**是這樣組成：

泛音：
二等分、三等分、四等分，以此類推……

基音

有注意到最主要的音（也稱做基音）之上的前幾個泛音是什麼嗎？C、G、C、E、G。沒錯——是一個大C和弦。泛音列是西方音樂音階的基礎，從中得出了音程（interval）與音高。

但對於人聲編曲有什麼意義呢？這表示若要善用大自然的法則建立優美、飽滿、平衡，又容易調音的和弦，就應該參考上面的泛音列來分配聲部間隔，讓較低的聲部間隔寬一點、較高的聲部則密一點。

比如一個SATB的編曲，如果男高音落在和弦低五度的音就沒有問題，可以產生飽滿的聲音；但如果讓男高音往下唱到和弦低三度的音（除非貝斯旋律線的音特別高），便會發現和弦聽起來既混濁，也很難調音。

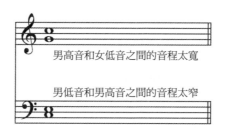

高音域適用的原則相反。若將女低音與女高音的旋律線拉開超過八度的距離，他們一定會覺得很難調音，就算調音成功，聽起來也會像是和弦中間開了大洞。

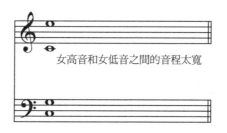

幸好，人類天生的音域已經幫我們排除許多欠佳選擇。通常，編曲初學者應該把較高的三個聲部視為一個單位，每個聲部各為三和弦的三個組成音之一，貝斯旋律線則大概平均放在比和弦根音低八度的位置。只要遵守這個原則基本上不太會出錯，而你終究會自己琢磨出行得通的做法。

雖然這個原則適用於編寫音域範圍分配較平均的SATB樂團，但不一定適合團員全部都是同性別的樂團。有關編寫TTBB或SSAA樂團的更多資訊請見第十九章〈編排其他人聲形式〉。

目前有四個聲部，但三和弦裡只有三個音。所以應該重疊其中的哪個音呢？除了偶爾會出現的例外，最明智的選擇是重疊根音。前面提到的「三加一（也就是三個聲部加上一個貝斯）」模型也是依據此原則，主要是因為流行音樂裡九成五的和弦都把根音擺在最下方。不過，也要留意一些例外的情況，像是有些貝斯旋律線會強調其他和弦組成音，或在一個和弦進行之下持續彈奏一個音（稱為持續音〔pedal tone 或pedal〕）。但如果一首歌的錄音或樂譜的低音音符與和弦根音不同，那麼你應該從善如流，除此之外，除非清楚自己在做什麼，否則就讓低音待在和弦的根音上。

當遇到更複雜、多達五個組成音的和弦，以至聲部數量少於要唱的音符時，也可以捨去和弦的五度。如果把根音放在最下面，在它的泛音列裡最顯著的音除了自身就是五度，所以耳朵最不掛念的音很可能就是五度。別忘了，特別是樂團裡每個聲部有一名以

上的歌手時，演唱的旋律經常都是其中一個和弦組成音。若發現時常需要捨去超過一個以上的音符，很可能是因為使用的和弦太過密集，也或許是樂團需要招募更多的團員。

把根音重疊，可以反映出泛音列裡基礎音重疊次數高於其他音的情況（如同前面的例子）。比如，在C和弦裡放入超過一個C，就可以更確實的調準其他音符，而且多出來的C會創造出屬於自己的泛音，並且可以用來強化根音。使用根音以外的音符常是為了刻意創造和聲張力，和任何一種不協和音（dissonance）一樣，需要小心使用並解決。

解決不協和音

西方和聲的核心想法是解決不協和音，有時也稱做「動態與靜止」或「緊張與放鬆」。最常見的例子是正格終止（perfect cadence），也就是屬和弦解決到主和弦（用羅馬數字表示是V－I）——這是古典音樂裡和聲發展的基石。簡單來說，音符會這麼移動：

B（G7 和弦裡的三度）自然會想移動到C（C和弦裡的根音）；F（G和弦裡的七度）自然會想往下解決到 E（C和弦的三度）；而三全音（tritone，也稱做增四度；這裡是指 F－B）這種未完成、嗡嗡作響的聲音，會解決到優美而協和的六度音程（E－C）。如此一來就有回到家的安定感。

請試試以其他方式解決和弦——像這樣：

少了三度，和弦聽起來有點空泛。或試試看這樣：

這樣的好處是F－E的解決方法聽起來很優美，而且是用三個音符的和弦（加了五度）來收尾。不過，不知為何它聽起來就是沒有第一種的解決方法來得圓滿。這與兩個基本原則有關：聲部進行與反向進行（contrary motion）。

聲部進行

前面提過和聲是由演唱不同的旋律線發展而來，因此，聲部未曾被迫在音符之間大幅度的上下跳動。實際上，對位法在古典音樂的樂禮中就已載明：除非必要，否則人聲旋律線不會跨超過五度。就算超過，接下來的音也應該回到原本的音高。

請記住八度比七度或九度肯定好唱，而且超過九度的音程基本上不是凡人能駕馭（這也證明鮑比・麥克菲林〔Bobby McFerrin〕確實不是凡人）。除了不讓歌手演唱的音域有太大的跳動以外，也需要記住歌手們的轉換點，依此調整出容易達成的跳動位置。

基本上，最好讓人聲在音符間垂直移動的距離小一點。若有些和弦組成音在下一個和弦也會出現的話，就讓同個聲部延唱或重複唱，其他聲部則負責剩下的音裡最接近自己聲部的音。當三個音都不一樣時，就讓各聲部都唱接近自己聲部的音。有時候可以把整體和弦往上或往下移來創造特殊效果。但請記住，如果太常使用這招，就會導致歌曲很難演唱和調音。

反向進行

以上的聲部進行原則可能讓你誤以為最好的方法通常是平行動態（parallel motion）。舉例來說，要從大C和弦移到小D和弦，最簡單的方法就是讓各聲部上移一個音，像這樣：

照這樣唱，八度相疊裡比較高的聲部（在這裡是男高音）會被泛音蓋住導致聽不見。如果和弦以平行的順序相連，這個重疊的聲部就會過度強調比它低八度的聲部，兩者合在一起就會壓過其他旋律線。平行八度或五度在某些情況下聽起來很棒，例如：搖滾樂的強力和弦。不過它們在四部阿卡貝拉編曲裡的效果就不一定好。

使用太多平行動態所產生出的聲音會顯得空虛匱乏，或聽起來感覺過於劇烈跳動。

要躲過這個陷阱就得強調外聲部的反向進行。在三加一模型裡，假設任何一個上聲部與貝斯旋律線的方向相反時，通常其他兩個聲部也會跟著它的動向走。如此一來，這一連串的聲位就可以做出區別，使聲音更飽滿。

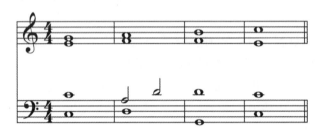

這裡請注意第二小節的男高音多了一個額外的音。男高音在第二拍往下移動到A，可以避免與低音形成平行動態。但是，這麼一來就重疊到最差的選項：五度音。為了解決這個難題，可以讓男高音接著移動到D，藉此重疊八度音又躲過平行動態。這種額外的移動能使歌曲的流動更加順暢，帶來錦上添花的效果。在建立良好聲部進行的過程中，大多時間都得解決這類小問題。如果你很容易鑽牛角尖，或許會一頭栽進這門學問裡。

以上只是和聲編寫原則的簡短介紹。若有不清楚的部分，或想進一步了解的話，請考慮花點時間學習傳統的對位法與四部和聲編寫。即便目前就讀的大學並沒有音樂系，或系上沒有開設這類歷久不衰的課程，外頭也有許多優秀的書籍與網路資源可以利用。

不同的織度：建立素材庫

編曲者在選擇背景和聲的織度時，有無限多種難以抉擇的選項。這裡不會鉅細靡遺地列出所有選項，而是列出幾個核心想法，幫助你開始思考背景和聲的可能方向。

當然，每個樂團與不同編曲者對織度型態的描述各有詮釋。這樣很好，畢竟我們無意把阿卡貝拉編曲者全都導往同一種聲音或風格。現代阿卡貝拉之所以能夠逐步發展，正是有賴許多背景殊異的音樂人，讓同一個問題有了各式各樣的解決方法。假設現代阿卡貝拉的聲音被標準化，勢必會遭人唾棄，更可能逐漸衰退乃至消失。我們希望編曲者們可以持續探索新的織度、找出新的聲音，並跟緊時下流行音樂的腳步。這麼一來，現代阿卡貝拉就能在可見的未來依舊有新鮮感與存在感。

下面包含了貝斯旋律線的搭配，和其他可以獨立使用的點子。在獨立使用的情況下，請盡量沿用原曲的貝斯旋律線，或是編寫自己的版本。

塊狀和弦

塊狀和弦（block chord）是嘟哇調的基石——三和弦、全音符，以及一堆「oo」與「ah」。相對而言，這種織度更常搭配（也因此更仰賴）強而有力的獨唱。若你是不屑使用這麼簡單的織度，也請記住，幾乎所有成功的阿卡貝拉歌曲都非常重用它。最簡單的織度幫助許多編曲者寫出最有力且動人的片刻。

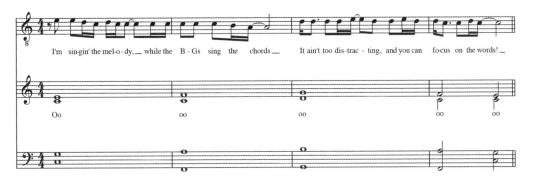

若從電影導演的角度來想，全音符的塊狀和弦就像是把聚光燈打在獨唱身上。乾淨、開放的和聲結構能襯托出主唱的旋律動態。這種織度的效果顯而易見，尤其可以和後面樂譜會出現的、更複雜的節奏型態形成對比。

運用歌詞

這大概是僅次於上一個例子、最直截了當的織度了。這個方式簡單有效，而且比塊狀和弦多加了一個織度與節奏的可能性。它顯然是一種強調特定歌詞的好方法；而如果你剛好想玩玩看這段歌詞所對應的特定節奏型態，這個方法也很管用。

Gringo Samba

詞曲：迪倫・貝爾（Dylan Bell）

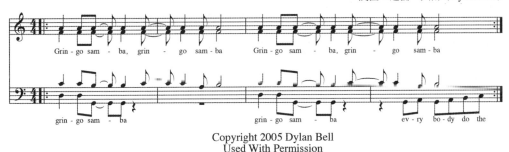

這樣的織度是和聲編寫中的普遍用法，海灘男孩（Beach Boys）的〈Barbara Ann〉是其中一個著名的例子。重複演唱「Ba－ba－baaa, Ba－ba－bra Ann」可為歌曲帶來引人入勝的節奏與和聲基礎，獨唱也能藉此進一步地發揮演唱實力。這種織度可以當做編

Dive Into You

詞曲：奧斯汀・威拉席（Austin Willacy）、
加爾斯・克拉維茨（Garth Kravits）
編曲：迪克・謝倫（Deke Sharon）

演唱示範
https://pse.
is/4upk7g

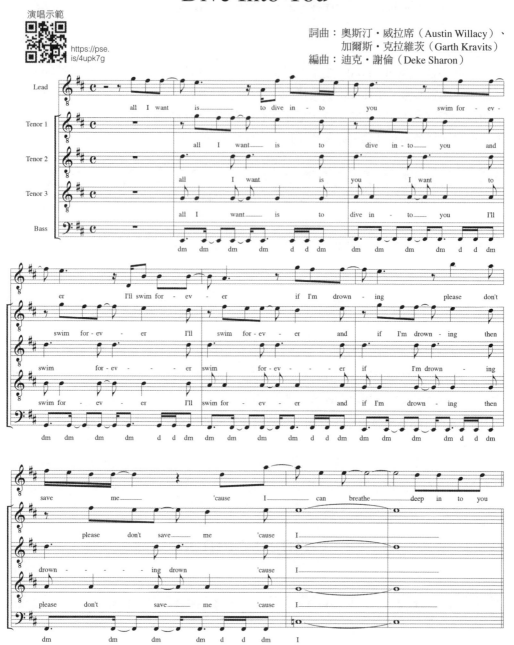

曲時關鍵節奏的記憶點。獨唱者還沒開口，只要聽到「Ba－ba－baaaa」就會知道這是哪首歌。

反覆演唱同一句歌詞可以創造出一種迷幻的效果，上頁我們用迪克的原創作品〈Dive Into You〉示範這個技巧。這種做法曾被有效地運用在民謠〈Shenandoah〉的許多人聲編曲版本上。不過，並不是任何民謠都適用這個做法。例如：〈Danny Boy〉這首歌就有三個音節不容易使用反覆演唱的方式，尤其是「boy」裡頭的雙母音。

二重唱、三重唱與四重唱

聽聽看克羅斯比、史提爾斯與納許（Crosby, Stills, and Nash）、迪克西女子合唱團（Dixie Chicks），或艾佛利兄弟二重唱（The Everly Brothers）的聲音。他們的旋律線在移動時仍持續對應著和聲，可以創造出很有力的聲音。你很少會看到一首歌從頭到尾都使用這麼厚實的織度，但是平行和聲可以用來與獨唱的旋律線對比，產生變化。這種織度尤其適合主歌超過三段的歌曲（通常是情歌或民謠）。

我們在本章前面提過，平行和聲不一定適用於編寫SATB的樂譜。不過在這個例子裡，現代阿卡貝拉能夠把古典和聲中的**禁忌**化為**可行**的手法。

若不確定如何創造可行的平行和聲線，請先跟著原曲錄音演唱。試著在主旋律上面唱高於旋律音的平行三度，並調整幾個不合適的音。或許你會發現二重唱為第三條旋律線帶來了靈感，或為了達成平衡必須在比獨唱者更高或更低的音高增加一段旋律線——這樣就寫出一段三重唱了。

比起其他的編曲風格，基本上二重唱與三重唱更需要一邊編曲一邊反覆演唱，嘗試使用細微的音高及和弦變化，直到重唱的旋律線彼此契合，也與背景和聲達成良好搭配為止。最好把這個步驟放到最後，因為稍稍改動背景和聲的聲位就會影響整體的平衡，你也得重新思考這個樂段。

假若膽子夠大也可以嘗試編寫四重唱。不過，請特別注意最高與最低聲部間的平行聲位進行，太倚賴三和弦就很容易出現這種情況，因為我們的耳朵可以清楚聽到最高的旋律線，再來是最低的旋律線（尤其兩個旋律線中包括獨唱的話），但幾乎聽不清楚內聲部。若編寫的歌曲中和聲更複雜、和弦也更密集，多寫第四部和聲可能會有不錯的效果。

照理說，幾乎所有編曲中都可以加入二重唱或三重唱，前提是得在情緒層面和音樂性上，仔細考慮額外聲部的切入點。有些是一群人一起說比較有力量、有些則是適合一個人娓娓道來。

有些情況適合拿旋律三重唱組合來發揮，像是下面這首歌是迪克為《The Sing-Off》（阿卡貝拉電視選秀節目）編的〈With a Little Help from My Friends〉。迪克讓女聲——第一女高音、第二女高音及女低音——以三部合唱的形式演唱旋律，再把男高音與男中音組成第二組三重唱，做為填補女聲與貝斯旋律線之間的空隙，並演唱三部的對位旋律。請注意，他讓低音演唱的音節是「da」，因為標準音節「dm」的音量不足與如此龐大的雙倍合唱團聲音抗衡。

With A Little Help From My Friends

編曲：迪克謝倫（Deke Sharon）
《The Sing-Off》第二季第四集開場曲

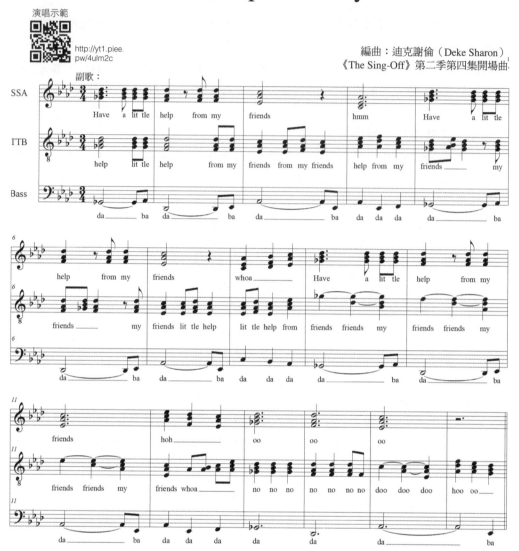

在這首非洲風格的原創作品裡，女聲的三重唱負責唱主要的旋律主題，而男聲則演唱類似節奏吉他的部分。過了幾個小節後，角色轉換。男聲用三重唱的形式演唱來回應，女聲們則接手吉他的節奏。

Obama, Twa Wakaribisha
(Obama, We Welcome You)

詞曲：迪倫‧貝爾（Dylan Bell）

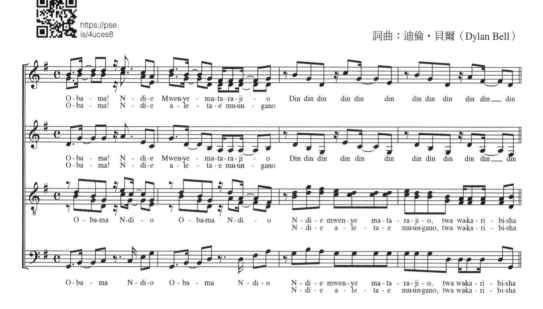

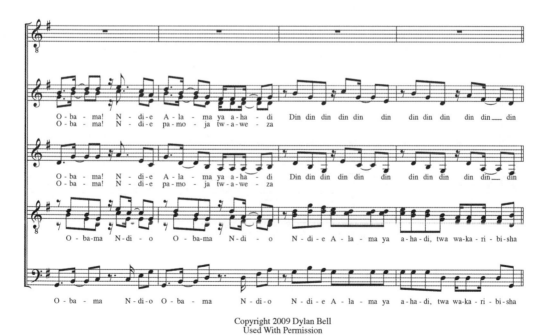

琶音

　　說到琶音（arpeggiation），大多編曲者腦海裡都會浮現一九五〇年代的經典歌曲〈Mr. Sandman〉的甜膩前奏。但是，實際上琶音用在慢歌的效果較佳，因為你可以使用簡單、重複的型態，避免表演時發生音樂停止的失誤。你不必只是單純依著和弦上下移動；其實效果最好的琶音樂段通常唱的內容都「不太遵守規矩」。琶音也很適合用來組建不協和、有多重組成音或聲位很特別的和弦。觀眾將不再只是聽到一團難以辨識的音高，而是有機會分別聽出每個和弦的組成音，也因此更容易「聽懂」那個和弦。琶音這種織度很適合用來呈現靈巧移動的鋼琴聲部，或指彈的吉他聲部。

Show Your Face

詞曲：奧斯汀・威拉席（Austin Willacy）
編曲：迪克・謝倫（Deke Sharon）

演唱示範
https://pse.is/4ujuvp

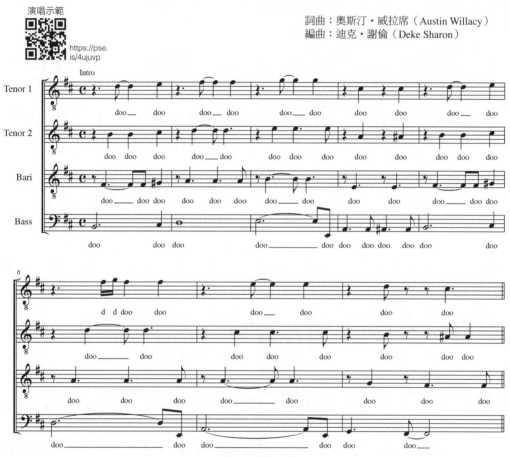

©2009 None More Black Music
Arrangement ©2009 TotalVocal/Saucy Jack Music

Don't Fix What's Broken

演唱示範
http://yt1.piee.
pw/4ukufc

詞曲：迪倫・貝爾（Dylan Bell）

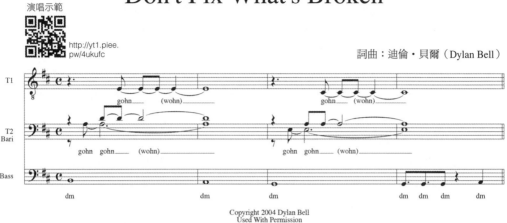

樂器特性

有愈來愈多樂團開始挑戰一些幾乎要逼著他們模仿樂器的歌曲。用阿卡貝拉模仿小號、長號、弦樂貝斯等樂器的聲響已有長達數十年的歷史；但直到最近，樂團們才開始正視電吉他與爵士鼓組的聲音模仿。此外，現代阿卡貝拉的表演者也比前人更努力嘗試創造樂團、交響樂團，或專業歌曲的效果，讓觀眾誤以為聲音不只來自人聲。這種想法的背後目的是要創造飽滿、令人信服的聲音，使聽眾沉迷其中；獨唱者便可以在其上盡情表演獨唱，而觀眾從頭到尾都不會覺得演出的聲音過於簡單、空虛，或太像傳統的合唱方式。

樂器的樂段應該如何編寫呢？這取決於樂器的特性與你想達成的效果。想要弦樂四重奏的感覺？搖滾樂團的感覺？或一九七〇年代的放克風格管樂組效果？這世上有多少種音樂風格，就有多少種不同的織度。雖然無法將全部的音樂風格塞進這本書裡，但我們可以提供一些概念，幫助你進一步探索。

- 先聆聽你想要複製的曲風，若能取得樂譜也要讀譜。
- 由於人聲無法囊括所有樂器的音域，所以盡量把聲音移到能用人聲唱的範圍裡。若不確定該把某個聲音放在哪個八度，或分配給誰的話，請以歌手在哪個音域最能複製出這個音色做為選擇的依據。舉例來說，人聲的小號通常在男聲唱假音的音域最悅耳。聲音高亢的高音小號最適合讓女高音模仿，男高音與女低音則能夠唱出好聽的吉他聲。
- 請注意，不一定每個人聲都要與某個樂器完全相同，整體的聲音才能成立。加上愈多層次，聽眾的注意力也會愈容易分散，不會注意到特定聲部的聲音。尤其在錄音階段，可以任意疊加不同層次的聲音時便能善用這點。
- 我們在步驟二時稍微提過，稍後也會有更詳細的說明。除了樂器實際上發出的聲音，也要投以同樣的心力思考樂器所扮演的角色。要呈現一段背景的弦樂襯底長音（pad），簡單用「oo」與「ah」來呈現，效果可能不遜色於精心複製弓弦相碰的聲音。

我們需要再花點時間解釋最後一點，希望這會讓你在編寫人聲聲部時更不受拘束。

　　大腦以各種方式處理資訊，由不同中樞負責處理數學、空間推理、語言、音樂等資訊。當你聽歌手唱歌時，便會啟動語言與音樂的中樞，讓大腦可以同時處理歌詞與樂句。不過，在只有樂器演奏、沒有歌詞的情況下，大腦只會啟動音樂中樞。

　　如果你有聽過人聲小號與真實小號合奏的話，大概也會對兩者的差異感到驚訝。人聲並不是銅管樂器，因此在音量與泛音方面都有顯著的差異。但對於阿卡貝拉編曲來說，這並不是問題。歌手的聲音不需要聽起來與樂器完全相同；只要騙過聽眾的耳朵與心智，使其將聲音歸類為樂器而非人聲即可。

　　因此，很重要的一點是，要避免使用有明顯語言關聯或基礎的聲音（例如「dum」，因為聽起來太像「dumb」；或「doo」，因為聽起來太像「do」……諸如此類）。不同的母音就是一連串連續變化的聲音裡不同的位置，所以你可以從中選出與口語差異較大的聲音。訣竅是要製造出不只與特定樂器相像，也明顯不具有語言性的聲音。這大概是「大學樂團（collegiate）」風格最大的短處，因為歌手們太常把音節當成字詞來唱，因此聽眾也這麼解讀。乍聽之下「Jin jenna-jenna joh」很適合用來模仿吉他的聲音，但如果發音太過字正腔圓，這串聲音聽起來就像一種酒精飲料的品名加上一男一女的名字：Gin、Jenna、Joe。現在你知道為什麼聽起來很愚蠢了吧？

　　至於如何才能找到適合的音節呢？得透過反覆嘗試、或從他人身上學習，加上盡情地探索、聆聽，並從中得到樂趣。用自己的聲線玩這些聲音，也想看看歌手能夠做些什麼，並大膽用在編曲裡。通常很容易就能想出安全的替代方案，所以你應該先寫出一些古怪的織度，待排練時再嘗試把它轉變為可用的東西。就算不行也沒關係，當做累積經驗，下次再嘗試新的東西。

» 迪克說：我相信有些讀者買本書的目的，是為了替人聲搖滾樂團找某種很酷的吉他織度。不過我必須說一個壞消息：神奇公式並不存在。事實上，我做過的編曲裡最簡單、最不為人稱道的部分，大概就是人聲吉他聲部。為什麼呢？因為它們聽起來沒什麼特別的地方。不外乎就是平行八度或五度，然後配個簡單的節奏。關鍵是音色——也就是歌手的人聲經過擴大後能夠產生的聲音。若想要有好聽的人聲吉他音色，就得拿著麥克風反覆嘗試，只要找到適合的聲響，就讓吉他編曲的選擇保持簡單。

　　下面是一個吉他織度搭配獨唱與和聲的例子，來自〈Black Horse and the Cherry Tree〉。較低的四個聲部被視為一個整體來編寫，彼此唯一區別在於，較高三個聲部的聲位進行很密集（而低音則為了維持唱和弦的根音而跳一個五度）。「zhm」這個音節重現了彈奏吉他時開頭的刮弦與扎實的刷弦聲。尤其在搖滾樂裡，吉他和弦最適合使用平行的開放五度聲位，但這首歌是重現木吉他，所以我使用的是三度疊加的聲位。

Black Horse And The Cherry Tree

編曲：迪克・謝倫（Deke Sharon）　　　　　　　　　　　詞曲：凱蒂・彤絲朵（Katie Tunstall）

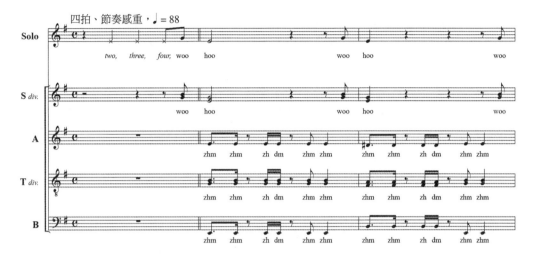

　　接下來是迪倫的原創曲之一，由韻律樂團（Cadence）演唱的〈Don't Fix What's Broken〉。編曲構想的聲音是有兩把吉他的搖滾樂團。「節奏吉他」部分用「jn」的音節演唱開放五度與六度，而「主奏吉他」的聲部更有旋律性，並加入琶音，用「gn」或「goh」演唱。

Don't Fix What's Broken

演唱示範
http://yt1.piee.
pw/4ukufc

詞曲：迪倫・貝爾（Dylan Bell）

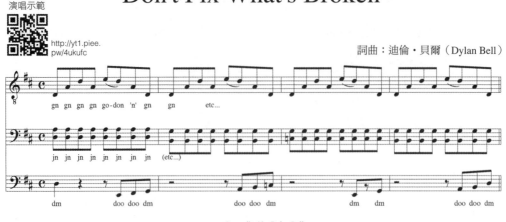

樂器獨奏

　　許多流行歌曲裡都有樂器獨奏的段落，它們曾經是許多編曲者的剋星，但現在已經相當常見。唯一惱人的副作用是，很少歌手受過訓練或職涯中模仿過樂器的聲音，所以編曲者及音樂總監得自己培養團員這方面的天分。這是水很深的領域，但我們可以給剛起步的你一些建議：

● 沒有所謂的「錯誤」做法。一切取決於想要達成什麼及歌手做得到哪些事。因此，標準的人聲編寫規則基本上不適用於此，你的參考來源應該來自樂器，而非人聲編寫。

● 先從精準模仿一種樂器開始，之後再考慮疊加更多元素，或把它塑造成其他聲音，否則很快便會迷失方向。此外，若非經驗豐富的現代阿卡貝拉歌手，不然最終呈現出的音色與樂句劃分很可能會令人困惑、缺乏說服力。

● 別害怕依賴聲音擴大的部分。幾乎每種常見的樂器在表演時音量都會被擴大，並在過程中大幅改變音色。請嘗試用麥克風加上各種音效，你會發現人聲無法發出的聲音非常少見。

● 若知道是為哪個樂團編曲，請善用該樂團歌手的特定聲音與天賦，而不僅以普遍的方式編曲。這部分的人聲製作還很新穎，並沒有特定標準，所以最好先了解歌手的特殊能力，再做編曲決定。

● 若不確定是寫給哪個樂團，或想將編曲提供大眾使用的話，請考慮在樂譜上加入簡單但明確的指示與聲音參考（例如寫上「加上弱音器的邁爾斯・戴維斯（Miles Davis）風格小號」），不用寫出音節，讓歌手自己琢磨如何達成那種效果。

　　迪克在編寫披頭四的〈Girl〉獨奏段落時，不直接以搖滾背景和聲複製大鍵琴（harpsichord）的聲音[15]，而是選用較不標準但容易演唱的「nung」音節，編寫女高音

[15] 譯注：〈Girl〉的錄製作品事實上並沒有出現大鍵琴，作者可能是指吉他手喬治・哈里森（George Harrison）使用移調夾之後的十二弦吉他音色。

與男高音的旋律線，這與大鍵琴敲下琴鍵時發出的細微共鳴聲有幾分神似。女低音則是演唱比較悠長持續的旋律線，用「noo」音節可以使其更加綿延（用「nung」的敲擊感太重，並容易被另外兩段人聲旋律線蓋過）。低音聲部則模仿弦樂貝斯的音色，用「thm」演唱。

當某段樂器演奏是家喻戶曉的樂段時，刪掉的話，聽眾肯定會掛念；而且，在沒有橋段的歌曲裡，這些樂段也可能剛好是進入最後一段副歌前必經的轉折。這兩種情況在披頭四的經典歌曲〈Drive My Car〉中剛好都有出現。因此，迪克編寫這首歌的出版樂譜時也感到格外棘手，畢竟若以為每所高中樂團都有可信賴、可以唱出絕佳人聲吉他獨奏的歌手，未免太天真了。

此外，披頭四原曲錄音裡的獨奏音域很廣，無論迪克分配給哪個人聲聲部都會出現問題。因此，他決定把獨奏拆分成三段人聲旋律線——女高音、女低音與男高音——將男低音空出來，負責填補原曲裡保羅·麥卡尼（Paul McCartney）的招牌貝斯旋律線的節奏與旋律。

每段兩小節長的樂句中，吉他旋律線都是用幾個接近音當開頭，接著拉高音調（迪克知道這段需要交給女高音），再往下解決到一個大概橫跨四度的型態。他把相似的音交給男高音，已解決的部分則交給女低音，讓每個聲部各司其職。

迪克也知道最高的聲部會吸引最多注意，因此，若想讓聽眾聽見內聲部的主要旋律型態，就得把女高音的旋律線寫得較為鬆散。所以他只讓女高音演唱一個延續兩小節的音。至於負責完成樂句的女低音，光是在旋律線的結尾持續唱的音，戲份就夠多了。他不想讓G與下一個小節出現的主和弦產生衝突，所以就讓女低音往上滑到和弦的五度音，也就是A。相較起來，男高音旋律線的編寫更需要仔細考量，因為他們簡單地唱完吉他旋律線開頭之後便無事可做。只要迪克不要寫太複雜的東西給男高音，上面的女低音接手演唱時便容易抓住聽眾的注意力，所以他決定用一連串附點四分音符，既可提供一點動能，又不會太過搶戲。

針對音節的部分，他先嘗試讓所有人都唱同個音節，但這麼做太無趣了，而且不管用什麼聲音來模仿吉他，樂團所有歌手同時演唱就會顯得呆板。既然原曲的吉他獨奏如此知名，於是迪克就為每個聲部寫出不同的音節組合，這樣便能保持整體的旋律吉他型態，又不至於直接模仿原曲：女高音唱歌詞、女低音唱具有六〇年代晚期風格的「na－na」型態，而男高音負責唱披頭四經典的「yeah yeah yeah」歌詞。最後產生出一段不同時代的旋律線拼貼畫，它們各自獨立成型，合在一起時則呈現出更宏觀的意圖與效果。

這並不是透過模仿來處理樂器獨奏樂段的唯一方式，但我們希望它能讓你大致了解：在不流失原曲風味的前提下，編曲者可以很大膽地處理人聲吉他獨奏。

Girl

詞曲：約翰・藍儂、保羅・麥卡尼
（John Lennon and Paul McCartney）
編曲：迪克・謝倫（Deke Sharon）

Drive My Car

演唱示範
http://yt1.piee.pw/4udbqm

詞曲：約翰・藍儂、保羅・麥卡尼
（John Lennon and Paul McCartney）

編曲：迪克・謝倫（Deke Sharon）

若目的是準確地模仿樂器的話，要考量以下幾件事情：

● **樂器的起音（attack，到達最大音量所需時間）**。是用撥弦、吹奏、拉弦，還是刷弦？音色是軟或硬？起音是最能識別樂器的方式，所以它會決定要用什麼子音做為音節開頭（我們稍後會詳細討論音節的選擇）。

● **樂器的音色**：音色是厚實或單薄？高亢或低沉？固定或不停變動？

● **演奏特色**：這點剛開始較難掌握，但只要仔細思考並聆聽不同樂器，便會逐漸釐清頭緒。舉例來說，小號和薩克斯風的聲音寬闊飽滿，但音色變化不大。因此「bah」會比「doing」適合；弦樂演奏的聲音力度持續變化，但起音的音量不大，也不具敲擊感，所以試試看「dee－dee－deeEEE」，但不要用「bonk」；鋼琴的起音清脆、也有敲擊感，但彈不出顫音，因此可以使用「ding」或「den」，但不要用「vooooooOOOOOOO」。

● **其他面向**：在編寫「樂器」時也要一併考量的細節。例如：薩克斯風與鋼琴的跨度可以很寬，但小號的旋律線應該更像音階。弦樂器適合綿長、持續的和弦及迅速演奏的旋律線，但是它們輕柔的起音並不適合節奏性較強的短奏。

» **迪克說**：樂器模仿沒有特定的學習管道。我曾開班授課或共同教過幾堂課，可以在casa.org或YouTube上找到影片，當然也有別人做過類似的事。最好的學習方式是，在同空間內面對面上課、從中學習各種技巧（阿卡貝拉的活動可以找到有意願的老師），並將其融入自己的人聲樂器。當奠定自己的核心聲響後，便可以跟著樂手演奏的錄音練習，藉此鞏固你的樂句劃分與演唱技巧。

單一的旋律線與對位旋律

你或許會發現，寫給樂團編制只有四或五位歌手的編曲，性質都很相似。這可能是因為目前為止，你的編曲作品的聲部分配都一樣是由獨唱聲部、低音聲部，再加上幾個不管節奏還是音節或歌詞都統一編寫的和聲聲部所組成。

如果你想要創造出不同的織度，可以先幫每個背景和聲編寫獨特的旋律線。和平

常一樣寫出該有的和弦組成音，但是讓每個人唱不同的字詞與節奏。你將發現樂團的聲響會從主音拓展成複音。你可以為每個聲部分配一種特定樂器，或把樂段切開讓每個聲部有自己的節奏型態或重複的歌詞。無論你最後選擇哪種處理方式，都會讓聲音更加細緻。多頭進行時必須格外注意聲音力度，凸顯最為重要的旋律線，並避免聽眾因接受太多訊息而不知所措。

　　韻律樂團的《Twenty for One》專輯裡收錄的〈Sunshine〉原創歌曲，原本是用鋼琴構想出來。主要的編曲者凱文・福克斯（Kevin Fox）大多使用「doot doot doot」的鋼琴和弦主題，但凱文與迪倫想用不同的方式收尾。最終，迪倫想出一個點子，提取主旋律的一個片段，讓三位歌手演唱對位旋律，低音則維持基礎的節奏。這首歌的和弦變化相當頻繁，這是一首爵士流行歌曲，所以凱文與迪倫想要保留歌曲裡優美的爵士和聲──但要在對位旋律上做到這件事可不簡單！最終的效果令人耳目一新，剛好適合做為歌曲的收尾。

Sunshine

演唱示範
http://yt1.piee
pw/4uesqn

編曲：凱文・福克斯、迪倫・貝爾
（Kevin Fox and Dylan Bell）

詞曲：吉莉安・史黛西克（Gillian Stecyk）

　　如果整段都用對位旋律就有點過頭了，要在平行和聲編寫與純粹的對位旋律之間找到平衡點。家用千斤頂樂團的五位團員裡，有兩位分別負責低音與人聲打擊，再加上第三位主唱，就代表其他內容都得由另外兩個聲部包辦。較高的旋律線是獨唱，另外兩條旋律線的平行和聲則交織於主旋律與彼此之間。最後的人聲型態聽起來層層交疊，彷彿不只三位男高音在演唱。請注意，最低的男高音有時會為了延續一段旋律線，而越位到中間的男高音上面，例如在第一與第二小節的連接處。

　　編這段副歌感覺像解謎題。迪克他主要想使用平行三度與六度。因為四度與五度聽起來太「方正」了；而二度與七度又太不協和，在只有三個聲部可使用的情況下，用八度會浪費掉原本可以放入其他和弦組成音的機會。再加上這段的和聲節奏是每兩拍就換一個和弦，所以男高音們需要在不同和弦組成音之間快速切換，以包辦每個三和弦裡面的全部三個音──而且在發揮和聲功能之餘，還得兼顧旋律性。

Athena

詞曲：迪克‧謝倫（Deke Sharon）

切換音樂風格

切換風格的手法一不小心就可能用得太超過，也容易使聽眾感到厭惡。不過，只要小心別玩過頭，適度的風格切換可以巧妙有趣地為作品注入新意。用紙筆寫下所有你能想到的音樂風格。從葛利果聖歌（Gregorian chant）到嘻哈音樂，許多風格都可以用人聲複製出來，也可以選擇用與原曲截然不同的風格編寫整首歌。國王歌手合唱團（The King's Singers）的專輯《The Beatles Connection》就是一個好例子。專輯收錄一首慢板卡利普索（calypso，源自千里達及托巴哥的一種音樂類型）風格的〈Ob-la-di, Ob-la-da〉，還有一首巴洛克風格的〈Can't Buy Me Love〉。這兩首翻唱歌曲不僅概念巧妙，音樂效果也很好。重點是要找到適合的風格搭配。另一個選項是先沿著原曲走向，然後在某個樂段再切換到另一種風格。容我們再次提醒：切換風格這招若是使用過頭，編曲會奪走觀眾的注意力。

編曲絕對不能只是有巧妙的概念而已。即便你有一個很可愛的編曲點子，它也只能支撐表演或錄音的前四個小節（如果真的很巧妙的話，或許能支撐八個小節）。當聽眾的笑聲漸退，並逐漸理解這個點子之後，就得靠你兌現承諾，讓聽眾有充足的理由關注接下來三分鐘的音樂。若做不到這點，就得為你的編曲想出更好的核心想法，或許可以偶爾放入你原本的有趣點子，但不要太過依賴它。

模仿其他編曲者的風格

阿卡貝拉沒有所謂的正規教育，因此我們以四海為師。大部分的阿卡貝拉團體都從模仿其他團體的金曲開始，並在過程中學習阿卡貝拉的唱法與句法。而編曲者最好的學習素材就是他人的編曲。如果你覺得這是卑劣或不正當的學習方式，也就拒絕了唯一能增進理解編曲與作曲的有效方法。我們都是這樣學習編曲。此外，就算有辦法去上阿卡貝拉學位的課程，難道上課內容還能有別的方式？

從巴赫到艾靈頓公爵（Duke Ellington），每位傑出的作曲家與編曲家都曾透過模仿來學習，現在輪到你了。試著用基恩·普爾林（Gene Puerling）的風格來編寫抒情歌曲，或模仿默文·華倫（Mervyn Warren）編一首爵士標準曲，或用理查·格林（Richard Greene）的風格改編披頭四的歌曲（更多關於這些編曲者的資訊請見附件B）。到頭來，你的成品聽起來大概也會與他們不同，而且這個過程可以鍛鍊你的各項編曲工具，同時在日漸拓展的聲音調色板上添入新的人聲色彩與技巧。

創造新的聲音

無論編什麼樣的曲子，大概都曾侷限於既有的音調系統：旋律、和弦進行及重複使用許多元素。從根本上就不可能創造新的和弦或節奏，因為幾乎所有方法都被使用過了，而且其中一大部分對於普遍聽眾來說，不是太不協和，就是太複雜。尚未被探索完畢的最後一片淨土就是音色（timbre）。在音樂歷史上，樂器有可能做出的音色大部分都已經完成過了，但人聲還是只被用來唱有歌詞的旋律。過去一千年來，西方音樂使人類聲音畫地自限，也就是說僅僅發揮百分之一的潛能。現在，我們把人聲當做樂器，是時候該掙脫這些束縛，大膽探索並活用其他可能發出的聲響。

» 迪克說：在尋找新的聲音，或樂段的新方向時，要留意聲音僅具有四種基本性質：音高（超過一個音高的組合便形成和聲）、持續時間（分割後便形成節奏）、音量（透過對比形成力度）、以及音色。在我的音樂教學裡，有九成九的時間都花在前兩項性質，第三項偶爾出現……但幾乎從不討論第四項。請聆聽梅芮迪斯‧蒙克（Meredith Monk）及其他人類聲音表現的開創人物。

只要是用身體發出來的聲音都不算犯規，而且大多編曲裡已經有不少固定的元素，偶爾加進一些怪聲通常效果都不錯。請與歌手們一同實驗，看看他們能夠發出什麼樣的聲音。只要有一個人能夠發出，其他人就可能學起來。若你不方便召集一堆歌手發出怪聲的話，就只能自己坐在房間裡，把窗簾拉上開始胡搞瞎搞，直到找出一些下一首編曲用得到的基礎素材為止。

既然都聊到這個主題，順便說明一下……

音節

起初，至少在西方音樂的最一開始，只有字詞唱——真正有意義的字詞。在西方合唱音樂裡，所有人都是演唱文字，沒有任何演唱內容是純粹為了表現聲音而唱。只有一個例外就是花唱（melisma）：有時一個詞裡的某個母音會用好幾個音符演唱——通常都是用嘴型舒展、音色開闊的母音，像是「ah」、「oh」以及「oo」。有時候這種做法是用來繪詞（word-painting）。想像把「fly（飛行）」、「soar（翱翔）」等類似意象的字，用攀升的長音來演唱。產生的聲音或許有點抽象，但它仍然與詞的意義有所連結。

在二十世紀早期，歌手們開始從樂器尋找聲音的靈感。路易‧阿姆斯壯（Louis Armstrong）等爵士歌手會演唱「擬聲音節（scat sylables）」。基本上，他就是用唱的方式來吹奏小號。米爾斯兄弟（Mills Brothers）等早期人聲團體則開創充滿新意的貝斯與管樂模仿唱法。

人聲爵士合奏與嘟哇調的到來，促使人們更廣泛、更系統化的使用這些「無意義音節」（附帶一提，我們一直對這個說法頗有微詞。這些聲音有其獨特的意義，它們應該叫做「有聲音節」之類的詞）。近年來，阿卡貝拉演唱儼然演化成「人聲樂團」，經常直接以人聲詮釋樂器的聲音，運用的音節種類也大幅拓展。

一個好的背景音節詞彙庫在編曲過程中是相當重要的一部分。只使用「oo」跟「ah」的編曲很可能使歌曲織度單調、動態凝滯、味如嚼臘。不過，相反的操作也可能一樣糟糕。過度使用古怪的音節，聽起來可能不自然、愚蠢，還會使聽眾聽歌曲與旋律時分心，整體的音樂性也會大減。

首先對英語裡的基本聲音要有基本概念。我們把以下內容稱做「音樂語音學（musical phonetics）」（對語言學家而言，這在語言學上並不正確，我們的發音指南也可能使語言學家咬牙切齒。但我們是創造音樂，不是謄寫方言，所以請忍耐一下）。

以下說明與表格內容是來自一篇論文〈背景和聲音節專論〉（A Treatise on Background Syllables），我們已取得原作者，阿卡貝拉編曲者葛萊格‧馬丁（Greg Martin）的同意。

子音

以下囊括了我們在英文裡使用的大多數子音。位於同一列或同一欄的子音共享某些特性。

ng	n	m		哼聲子音
g	d	z	b	有聲基本子音
k	t	s	p	無聲基本子音
ch	th	sh	f	無聲送氣子音
j	thh	zh	v	有聲送氣子音
y	l	r	w	流音

這些子音大多都是以此表格的型態出現在英文詞彙裡，唯二例外是〔thh〕與〔zh〕。〔th〕和〔thh〕的差別在於，〔thh〕的發聲會用到喉頭（larynx），〔th〕則不會。〔th〕聲用在thin、cloth等詞，而〔thh〕聲用在this與clothe。〔zh〕聲則是代表measure這個詞裡的s。

簡單來說，基本子音代表的動作就是有聲或無聲的從嘴巴噴出空氣，而送氣子音發聲的長度則更持久，像是發出嘶嘶（hissing）或嗡嗡（buzzing）的聲響。有聲子音會使用喉頭，但無聲子音不用。哼聲子音與流音（liquid）不用噴氣或送氣，只需使用喉頭並調整唇舌位置來發音。哼聲子音的氣流會從鼻子送出，流音則從嘴巴送出。同一欄的子音發聲時使用的嘴型非常相似。

這個表格省略了兩個重要的子音：無聲送氣子音〔h〕，與喉塞音（glottal stop）這個基本無聲子音，這裡我用一個上箭頭符號〔^〕來表示。顧名思義，喉塞音就是藉由快速擠壓聲門（glottis，喉頭的一部分）以暫時阻絕空氣。舉例來說，在uh-oh裡，每個音節的開頭都包含一個喉塞音；當我們含糊地說出button這個字時（也就是不發出t 的音），就是用喉塞音替代：〔buh^n〕。

母音

說明完子音之後，現在輪到母音了。下表左兩欄是英文母音（記號裡的音節），以及舉例常用單字。右兩欄則是雙母音。

〔ee〕	beat		
〔ih〕	bit		
〔eh〕	bet	〔ay〕	bay
〔uh〕	but		
〔aah〕	bat	〔ow〕	bough
〔ah〕	Bach	〔igh〕	bye
〔aw〕	bought		
〔oe〕	book		
〔oh〕	boat	〔oi〕	boy

〔oo〕	boot		

這些母音的排列順序有其意義。若從上至下發音的話，嘴型會愈來愈窄。〔ee〕是最寬的母音；〔oo〕則最窄。而且，嘴型在中間最長；在兩端最短。所以〔ah〕是最長的母音，〔ee〕與〔oo〕則最短。（若有被蜜蜂螫得大喊「YEEEOOOW!」的經驗，這串音就是順著順序快速唸出了這十個母音。）右兩欄的雙母音就只是中間沒有間隙，或是不被子音干擾的母音組合。具體來說就是〔ay＝eh＋ee、ow＝aah＋oo、igh＝ah＋ee、oi＝oh＋ee〕，所以它們才放在對應的列上。不足為奇，雙母音的寬度和高度也和純母音的變化順序一樣，所以〔igh〕是最長的雙母音，〔ay〕則最寬。

一個音節基本上由三個部分組成：起音（一開始的子音或子音組合，除非這個聲音是「ah」開頭的基本母音聲）、母音（基礎聲音）、以及維持音（sustain）或停止音（stop）。「維持音」可以是母音、哼聲子音或有聲子音；停止音可以是用來收住聲音的子音，像是stop裡面的p。

這些東西乍看之下深奧難解，尤其是沒有學過語音學的話。但是，它們其實相對容易拿來實際應用。若你愈快放手自由探索不同母音與子音的組合，就能愈早發現自己喜歡的新組合。

樂器模仿

阿卡貝拉愈來愈常用音節來模仿樂器。要想搞懂模仿樂器的方法，最簡單的做法就是自己試試，也請歌手嘗試。你不必有什麼驚人創舉，現在的歌手早已開發出許多種樂器模仿方式了（像是小號、長號、單簧管（clarinet）、薩克斯風、長笛、小提琴、大提琴、貝斯、口琴（harmonica）以及電吉他）。

不過，發出好笑的噪音或當模仿大師並不是每個人的第二天性。若你不是這類編曲者的話，你可以用更系統化的方法。我們用起音－母音－維持音的系統來分析一些樂器的聲音。

鋼琴

起音：敲擊感從適中到重度：或許用 b-或d-。

母音：取決於聲音力度，並沒有一定規範，例如：e-、i-，或uh-。

維持音：或短或長，但有漸弱（decay）；可以用-p等無聲子音，或-m、-n、-ng 等維持音。

這麼一來，就會產生：

bep	bip	buhp
dep	dip	duhp
bem	bim	bum
dem	dim	dum
ben	bin	bun

den	din	dun
beng	bing	bung
deng	ding	dung

　　現在試著唸出或唱出來。其中有些行得通，有些則無法使用。最後你大概只會選出其中一兩個音節而已，但光是一種樂器，你就發想了至少二十四種可能的音節，而且還沒有結束，你還可以試著用「k」或「g」來模仿敲擊感特重的鋼琴，這樣又多出好幾種音節選項了。

　　我們再用這個流程處理性質不大相同的樂器。

弦樂器

　　起音：從輕柔到非常緩慢，而且要有「琴弓聲」：v-、z-……或是不要有起音的子音。

　　母音：從陰沉到明亮，可用的母音範圍很廣：-oo、-ih、-ee 等。

　　維持：長又慢的漸弱：結尾沒有子音的開元音，或是像靜音的-p 這種緩和漸弱都適合。

這樣就得出了：

oo	ih	ee
voo	vih	vee
zhoo	zhih	zhee
oop	ihp	eep
voop	vihp	veep
zhoop	zhip	zheep

　　上面這些例子我們都是用單一子音開頭，但是有些擬聲效果很好的聲音，也會使用數個子音當開頭。這裡有一個明顯的例子：試著用「strum」（刷弦）這個詞來模仿吉他。開頭「str」三個字母的組合可以精巧地模仿出吉他撥片刷過一條條弦的聲音。

　　用這種方式來發想聲音可以帶來無限可能性。你終究會發現有些想法重複了，而這也有助於縮小選擇的範圍。請將品味原則牢記在心：就因為你可以發想出某個聲音，並不代表你應該這麼做，而且首要服務對象永遠是歌曲。不然乾脆反其道而行，運用瘋狂的音節來誇大、反諷，或是創造搞笑效果。

　　» **迪倫說**：別過度執著於用音節！我看過太多編曲者想破頭只為了找出「最新潮的音節」，但結果往往做作又油膩。我自己的樂譜使用的音節通常種類有限，大多都是純粹模仿樂器聲響，可以簡單又自然地透過人聲演繹。對我來說，音節之於編曲就像是詞彙之於語言。有寬闊的詞彙庫當然很棒，但你不會因此變得更聰明，你的任何發言

也不會更有份量。明明簡單的詞就夠用卻偏要選擇多音節的詞，這樣的編曲不僅顯得自命不凡，也讓人滿頭問號，覺得編曲者有些愚蠢。音節的運用也是同樣道理，應該以音樂為重，有餘力再來滿足自己的創造力。

製造你的聲音

誰說我們只能模仿樂器？人類聲音最厲害的特徵之一，就是能不受限制地結合樂器的許多面向。你可以幫「鋼琴」加上顫音、或讓「弦樂器」聽起來像被錘子敲擊……或製造出連功能強大的合成器都無法重現的獨特聲響。想創造自己的聲音，單純地反覆實驗方為上策。若需要有人推你一把，可以使用前幾頁的表格、以及起音－母音－維持音的組合技巧來創造新聲響。為了避免思考受限，可以試著做一個「音節三明治」：隨機選擇一個起音、一個母音與一個維持音，看看能做出什麼聲音。這種方法有助於擺脫慣有的聲音發想方式，其中可能包含聽起來很蠢但至少是你不曾想過的東西。

或許你會覺得重點不在於精準地模仿樂器，而是重現樂器對整首歌曲的功用。那麼，與其專注在樂器的聲響，你可以結合半分析式的描述、以及模糊、比喻性的主觀想像。舉例來說：

● 「鋼琴是歌曲中最重要的部分，它是奠定和聲的地基。」
● 「木吉他的撥奏讓整首歌閃爍發亮，像是加了音符的沙鈴。」
● 「管樂與主唱似乎形成一種來回呼應，很有節奏感。」
● 「電吉他刷弦的軋軋聲獨自推動整首歌前進。讓我對這首歌產生亮橘色的印象。」
● 「弦樂的情緒有點悶，像是一團漆黑的霧。」

通常，要讓作品脫離轉譯、離作曲與轉化更進一步，首先得用這種方式聽出樂器的角色。說不定這個過程會使你更自由呢！

請記住──比起其他樂器或器樂編制，阿卡貝拉音樂更能有效、迅速地轉換音色。別害怕大改原本的發想，所謂編曲就是無論改得再誇張都沒有問題。

十步驟實戰操演：〈We Three Kings〉

這首歌裡，隨著我們在風格之間切換，背景和聲所扮演的角色也包山包海，唯獨不唱單調的背景和聲。我想不到更好的代稱，姑且把其中一組三部和聲叫做「trio」、另一組則叫「schmio」。

若真要解釋每個和弦聲位與節奏選擇會沒完沒了，我講幾個重點。

● 我寫的「dung」並不是按照英文發音來發聲，更像是「dng」的乾淨鳴響。但我想讓它暗藏「uh」而不是「i」的母音──有點介於手搖鈴與教堂鐘聲中間。
● 若觀察從第六小節開始的三重唱型態，你會發現它是刻意連結到《不可能的任務》主題曲的下行旋律。我想在這個部分下面加一個更有合唱感的和聲襯底，但是這樣會使歌曲的推力不足，所以我讓一位男中音演唱跳動的八分音符型態。當三重唱在

第十小節轉唱「oo」時（這是兼具實務與音樂考量，也就是歌手們用封閉母音唱了那麼久的高音，需要稍作休息），我讓schmio改唱鈴聲（「dung」）與撥奏弦樂器（「thm」）組合而成的琶音，延續交響樂的聲響。

- 寫了很標準的三重唱之後，副歌很明顯需要多加一點色彩，所以我讓其中一個聲部（trio 3）改唱一連串的增色音。我想那是最安全的做法：即便我還沒完全掌握歌手的聲音與能力，也至少能確定有些歌手可以駕馭這幾個自然音階的和弦音，不會被副歌旋律及和聲聲部的平行動態牽著走。

- 除了在主歌的高音「dung」琶音以外，其他聲部都穩穩地停留在標準男性音域裡面。這是刻意為之，畢竟我還不熟悉歌手的聲音，俗話說小心駛得萬年船。

- 我很推崇重複使用元素，除非有很堅定的理由需要做出改變。以這首編曲來說，我覺得第二段主歌的背景和聲可以跟第一段一樣，因為光是獨唱這個聲部的變化就已經夠豐富了。到目前為止，我沒有聽過有人評論「第二段主歌是整首編曲的敗筆」。

- 第二段副歌倒是需要來點變化，所以決定讓最高音的獨唱者在唱完主歌之後，回到三重唱之中，讓三重唱用較標準的福音風格唱背景和聲把持住和弦；獨唱者則用旋律填補空隙。schimio唱的器樂型態可以增添層次。所有人在副歌的最後一個小節合在一起唱歌詞（「perfect light」），因為我想創造出每個聲部快速移回器樂質地的那種對比。

- 第三段主歌與第一段主歌（及第二段）維持相同，我也沒聽過有人抱怨這種做法。光是低音歌手唱旋律這點就足夠吸睛了。現在的流行音樂完全就是用駭人的速度把音樂段落複製貼上，所以這種做法也不會被人揪出來。

- 第三段副歌與第二段副歌相同。這個變化我們只聽過一次，而且只有八小節長，所以再唱一次也不顯得無聊，而且維持相似的聲響還有助於好整以暇地準備接下來的⋯⋯

- 雷鬼段落。schmio在唱弱拍斷音（雷鬼節奏）的吉他，三重唱則擔任背景和聲。我不想讓背景聲部唱得太滿；如此一來，獨唱者便能自由地揮灑、幾乎不按照節拍來建構樂句，用半說半唱的即興填補空隙。

- schmio聲部從主歌到副歌幾乎都保持原樣，我只把叮噹作響、用來模仿吉他的「jng」音節改回「dung」。這裡我想要改變音色，而在吉他型態維持不變的前提之下，沿用前面已經用過的聲音，讓這段與前段的聲音更加契合。

- 尾奏部分需要一點重複感，我想讓各個聲部放下在整首歌裡所負責的角色，放輕鬆，回歸人聲旋律線，然後完全放開來高歌，特別是最後兩小節（大部分聲部唱福音和弦，其中幾個人則即興哼唱——因為有相當多重疊的聲部，借幾位歌手出來也不為過）。現場表演時，我希望有一個片刻可以讓他們脫稿演出、做回自己，和觀眾共享當下。

寫完最後一個小節之後，就可以回頭順過一遍，加上一些小裝飾。

十步驟實戰操演：〈Go Tell It on the Mountain〉

我手上可以用的聲部相對少很多。低音、鼓及主唱都處理完畢了，還有三個背景和聲必須負責剩下的部分。我想讓他們的聲部充滿變化、唱起來或聽起來趣味十足。

我決定不把背景和聲當做真的樂器來編排。在只有三位歌手的情況下，我很難同時編排好幾種器樂質地，而歌曲進行到一半突然換樂器也可能顯得突兀。這麼做也沒問題，但我決定改以樂器在樂隊裡扮演的角色來定義背景和聲，使其更貼近人聲的聲響。

我的節奏組已經有了低音和鼓組。對於這種節奏藍調／放克的樂譜來說，我想像背景和聲可以填補這幾個角色：

鍵盤／吉他：不引人注目的「doot-doo」音節，蘊含著一絲節奏生命力。

管樂／背景人聲：這種聲部通常穿梭自如、節奏感強，和主唱的聲部之間來回互動。

漢蒙德電風琴（hammond organ）／合唱團：唱「ooh」與「ahh」，通常做為襯底長音的和聲或織度，聽起來有厚實感。

背景和聲的功能可真多！實際上它們是這麼運作。

前奏（第一至四小節）：背景和聲的「Go tell it!」旋律線確立了這首編曲的主題或性格，並反覆出現在整首歌裡。它的功能跟管樂合擊（horn shot）或福音合唱團有點類似。

第一段副歌（第五至十二小節）：歌詞內容是一段語氣堅定、氣氛歡樂的宣示，而且旋律相當有趣，優美地拼出和弦變化。這樣還需要唱和弦嗎？於是我決定把背景和聲變成慷慨激昂的全男聲齊唱，讓他們像在足球比賽場上用力吶喊出「Go!」。為了加強力道，我在兩處添加和聲：第八小節的（「ev'rewhere」）及第十一小節（「Je-sus Christ」）。

間奏（第十二至十五小節）：和前奏一樣。重複的效果在這裡有很好的表現。

第一段主歌（第十六至二十三小節）：該將鎂光燈打在獨唱者身上了。我決定給背景和聲較為緩和的部分，幾乎像是Rhodes電鋼琴或節奏吉他那種音色。不過，他們仍有機會和主唱稍作互動。在主唱的旋律線之間，背景和聲會根據歌詞的內容做出回應。這是我在寫人聲風格的背景和聲時，很喜歡玩的自由聯想小遊戲。當主唱在這裡唱「牧羊人在夜裏看守靜悄群羊」（While shepherds kept their watching, over silent flocks by night）時，背景和聲就唱「噢，聖善夜」（O Holy Night）來回應，再回過頭唱鋼琴和聲。接著要一路堆疊到副歌時，背景和聲改唱開放、上揚的「ahh」，這與合唱團或電風琴的角色很像，並用額外的一句「Tell it, Tell it」推往副歌。

第二段副歌（第二十四至三十三小節）：迪克的「重複就是好」哲學在他的樂譜裡表現得特別出色，因為他已經透過輪流獨唱與風格切換等其他面向的編排手法，向觀眾與表演者丟出各種變化了。我的確可以讓這段副歌照用前一段副歌的內容，但我一向喜歡讓編曲隨著歌曲進行而持續推展；我也喜歡編寫各種元素，讓聽眾每次聆聽時都有新發現。為業餘樂團或未知對象編曲時，我通常會多寫一些重複段落，但這次是寫給專業級歌手，所以我可以稍微來一點不一樣的東西。

第二段副歌保持了那種在足球賽場上歡呼的氛圍，但我在「ev'rywhere」這句的下一個小節放了一句延遲的「Go!」，為這個段落再添一點額外能量。這段接的不再是間奏或節奏和弦循環，而是另一段主歌。所以我在「Jesus Christ is born!」這裡用三連音的型態切進，再加入額外幾個小節（第三十二至三十三小節），做出一個靈魂樂風格的

「迷你分解間奏（breakdown，通常先把歌曲元素簡化，再逐步堆疊的一種間奏）」。這個部分唱得很柔和，逐步推展到較為緩和的馬槽降生情景的第二段主歌（我沒記在譜上，但鼓在第三十二至三十三小節也會收掉）。

第二段主歌（第三十四至四十一小節）：這段主歌與第一段主歌基本上相同，但加了一點變化。不用人聲呼應主唱的歌詞，而是埋了一個音樂彩蛋。聽眾不一定會抓到這個有趣的小巧思（也可能好幾個星期後才聽出來）。有看出來嗎？小提示：請看克里斯（Chris）在第三十五至三十七小節的譜表。

由於主旋律的歌詞是「謙卑耶穌誕生於卑微馬槽」（In a lowly manger, the humble Christ was born），所以我讓克里斯唱《馬槽聖嬰》（Away in a Manger）這首聖歌的旋律，其他人則負責合音，貼緊和弦變化。我大可讓背景和聲唱出「馬槽聖嬰」這句歌詞，但這麼做就喧賓奪主了，也會讓這個小玩笑太過明顯。就算不知道自己聽到的是另一首聖歌的句子，這個下行型態本身也很好聽。

第三段副歌（第四十二至五十二小節）：我們現在已經有各兩段的主歌和副歌。是時候讓編曲更上一個層次。我的做法是多加入一層織度。我沒有再用一次同音齊唱的副歌，而是把旋律交給團體人聲的聲部用乾淨且直接的方式演唱。若比喻成樂器的話，是像薩克斯風組那樣負責鋪墊，讓銅管自由跳動揮灑；或者團體人聲也可以是交響樂團裡演奏連弓（legato）的大提琴組。正常的背景和聲這裡則負責營造動態感。

他們唱的節奏型態幾乎都取自前奏或主歌，這樣有助於段落之間的連貫，主唱也可以在這上面盡情地飆唱樂句。接著，我運用上一章提到的持續低音，讓歌曲再拉高一個層次，背景和聲則演唱更多類似前奏與vamp的內容。

第三段主歌（第五十三至六十小節）：回歸正軌，從副歌的派對氛圍稍微降下來，進入與第一段主歌很像的下一段主歌。旋律有一些變化，背景和聲以「尋覓，就會尋見」（seek and ye shall find）回應主唱的「我曾尋尋覓覓，日夜禱告」（When I was a seeker, I sought both night and day）。但是，背景和聲在第六十小節變成唱「上山去宣揚吧」（tell it on the mountain），而不是原本的「宣揚，宣揚」（tell it, tell it）。這是為什麼呢？

其實我可以保留「宣揚，宣揚」就好。但是「在山上宣揚吧」這句可以前後呼應。因為自從前奏出現這個型態之後就沒再出現，所以我想再次用到這裡。而且它也預告了最後一段的「走上山去宣揚吧」「get on up and tell it on the mountain」。

第四段副歌（第六十一至六十七小節）：第三段副歌已經為編曲迎來新氣象，我覺得這裡值得把第三段副歌再重複一遍。

鼓獨奏以及尾段（第六十八至七十六小節）：沒有加入新元素，當鼓獨奏時，背景和聲只唱整份譜都有使用的「go tell it」主題。到最後上教堂的部分，背景和聲躍升成為焦點。他們不再唱「doo-doo」，而是搖身一變成了管樂組／福音歌手，還加上一些詹姆斯‧布朗（James Browm）風格的人聲段落。團體人聲演唱又長又高的音符，好像弦樂的襯底長音一樣黏合所有部分。最後一小節的節奏統合為一，以大滿貫作結。

第十六章　步驟 9：最後潤飾

現在已寫完旋律、貝斯旋律線及背景和聲，感覺樂譜大致上完成了。是時候來做最後潤飾。

在編曲過程中，夢想家與編輯是領銜主演，現在輪到評論家大展身手，編輯則擔任副手。不管是在腦中唱出聲部，或把它們錄下來，這個步驟的過程與目的都一樣，也就是進行地毯式的搜查，連一個八分音符都不能放過。揪出任何水準不夠的元素。

這個調整過程就和評論家這個角色一樣，很容易給人負面觀感。但是我們有充分的理由稱之為「精煉」（refinement）：精煉的意思是去除雜質，讓成品呈現最堅強、純淨、完美的狀態。過程乍看之下雖然負面，卻能朝精益求精的目標邁進。

換句話說，這個過程就像是「產品測試」。通常汽車設計師會模擬車子撞擊情境，這麼做不是要把車子毀掉，而是必須在車子送到駕駛手上之前，找出它的弱點，並加以強化。只要用相同的正面態度看待精煉過程，你一定會以成品為榮。

通常，最聰明的做法是從大方向的觀察開始，再往下細看，但評論家經常是挑到毛病就下手，有些會從頭開始、有些則偏向從最看不順眼的地方開始挑起，怎麼進行並不重要，但從某個階段開始，最好結合從頭開始的線性步驟，以及由淺入深、逐步深入的步驟，藉以確保精煉的過程做到徹底。若整個段落都需要從頭來過的話，就沒必要揪出其中一小段寫不好的聲部進行。

以下提供幾個通用原則，將有助於用批判的視角處理樂譜：

結構：你喜歡曲式結合起來的樣子嗎？段落之間的連接是否流暢？

能量：編曲的推進感好不好？它有被拖著走的感覺，或進行到一半就失焦？順過樂　　　譜的過程中已開始覺得無聊嗎？

執行：它好不好唱？聲部進行適當嗎？想像把這份譜交到樂團手上，裡面有沒有讓　　　他們唱起來感到吃力的地方？段落唱起來具有挑戰性是好事，但從音樂性　　　來看，挑戰也得值得我們付出努力。若努力能取得音樂上的收穫，那就太好　　　了。反之，或許就該稍微調整。

技術：有任何錯誤的音符或節奏嗎？有沒有更好的排版選項，使樂譜更容易閱讀？　　　有沒有打破〈第十二章 步驟五：準備材料〉提到的任何「誡律」？如果有　　　的話，這麼做是否有充足的理由？

當你察覺到錯誤時，第一直覺會是立刻試著修正它。這就是急性子編輯的特徵！請先讓評論家完成他的工作。每一個編曲決定都會影響到下一個決定，所以雜亂無章地修正一些小細節可能不太有幫助。當你在順過整首編曲時，也可以仿照導演排戲時的習慣，一邊做筆記。在梳理筆記內容的時候，你就可以排出問題的優先處理順序。你可能會在修正一個東西時，順道解決另一個問題。又或者必須同時修正幾件問題，才會確保它們前後一致。

事不過三原則

事不過三原則既簡單又有用。試唱樂譜時，若某個樂段卡住三次，大概就得改掉它。為什麼呢？

你是這首編曲背後綜觀全局的規劃者。正因為自己知道（或應該知道）放置每個音符的原因；形塑出這個樂段的所有選擇也都是自己決定。所以若連**你**試了三次還無法唱時，那麼團員很可能——在缺乏你所具備的一切背景知識與深刻理解的前提下——會需要試上五次、甚至十次才能學會。或許這個段落雖然複雜，卻很有挑戰性，音樂刺激有趣；反之，它也可能純粹就是寫得很糟糕，例如只因為某個音不協調所以難唱，或根本沒必要寫到那麼複雜。

請先檢查那些顯而易見的部分：音符與節奏是否正確？或許你讀到的（實際寫下）和你想到的（你原本**打算**寫下）是兩回事，所以才會讓你卡關。若並非筆誤的話，請考慮將這部分重寫一遍。而如果這是直接採譜某個錄音，或許這首並不適合用人聲詮釋，就應該放棄。

如果連續好幾次都犯同樣的錯，而且每次都用同一種「錯誤」方式來唱，或許你的音樂細胞正在給你一些暗示。跟自己的直覺走，說不定「錯誤」的唱法反而比較好。

閱讀樂譜：縱向理解

閱讀樂譜就是研究總譜，視覺的使用多於聽覺。你可以在這個步驟綜觀整份樂譜。請確實檢視一切和弦變化，或各種類型的樂器聲部。和弦看起來完整嗎？有任何錯誤或缺少的聲部嗎？

記譜的其中一個好處就是，它能妥善利用視覺來呈現所有元素的聲音。通常，譜面上怎麼寫就是實際聽到的聲音。你可以透過譜表的疏密分布觀察歌曲的能量與織度的發展，也很容易注意到節奏流動。

» **迪倫說**：不同聲部的旋律對位或互動也很容易查看。我在寫相互扣合或對位的聲部時，經常是一部分用「眼睛」編寫，先找出樂譜上缺乏動態的地方，再填入內容。

有時候，你不必仔細檢查每個音符，只要大略瞄過樂譜，觀察編寫的密度，就可以找出待調整的地方。例如，前奏可能比較鬆散，有很多留白與全音符；副歌的節奏則可能比較緊密……等。針對縱向延展、結構較像聖詠曲的那種樂譜，你可以特別注意聲部的分配是否太密集，或距離是否太寬。

不是每個人光用看就能（在腦袋裡）聽見樂譜。如果你不是這類人，在順過樂譜時也可以試著用鋼琴彈奏，或用電腦播放。

試唱樂譜：橫向理解

把總譜研究到天荒地老都無法取代實際嘗試。在腦袋裡把譜讀過一遍，可以讓你大概熟悉每個聲部聽起來的樣子；但是你得實際唱過一遍，才會抓到它們的**感覺**。這個步

驟可以幫助你換位思考，從歌手的角度試著理解編寫的內容。

天然就是好

我們不會勸阻你大膽嘗試有趣的節奏或音節。這些都可以讓一首編曲更出眾、受到注目。但是，就算把某個聲部編得「很顯眼」，也要做得夠自然——也就是，它要有完整的內在邏輯。

歌手要能夠演唱並「搞懂」它，知道這個聲部在做什麼，又為何這麼做。如果歌手真的理解一個聲部，那麼不管內容有多瘋狂，想必還是可以恰如其分地演繹。因為歌手會吸收並內化它的邏輯，並全心投入。以器樂為主的聲部尤其如此，一段到位的吉他律動和一段笨手笨腳的「joh, jinna-jinna joh joh」，通常差別就在這。

聲部在技術上也應該做到自然。「吃得苦中苦，方為人上人」這句話只適用於健美選手，對歌手可不管用。若歌手唱某個聲部出現疼痛、緊繃或不對勁等狀況時，就不應該要求他唱下去。而且上下跳動、突兀難唱的音符聽起來大概也不好聽。歌手在構思唱法所耗費的精力比你當初寫這段旋律多才是正常現象，可別肖想歌手能比你更快搞定。所以當覺得某個地方有點卡時，往往是真的很卡。

熟稔聲部

把握試唱每個聲部的機會，好好認識它們。一位好的編曲者應該對總譜裡的聲部瞭若指掌，甚至倒背如流。這也能顯示出每個聲部的構想與編寫背後的心思。如果連你對自己寫的聲部都不夠熟悉，就表示：

● 你沒有從歌手的角度編寫。
● 你的思路太「縱向」了，編寫和弦是逐個處理，沒有顧及音樂線的旋律走向。編寫爵士樂譜時特別容易發生這種情況。
● 若是用「電腦寫譜」的話，就可能犯了如下這些電腦編曲的弊病，以下將詳細解說。

電腦編曲的通病：經驗不足的編曲者經常會犯一個錯——剛寫出一些東西就用電腦播放來聽，接著修改，然後再聽……不斷循環這兩個動作。表面上看來這似乎是合理的做法，編寫時可以獲得即時回饋，肯定沒有壞處吧？……那你就錯了。

你在使用這種方法時，並沒有充分利用內在耳朵。電腦播放只有兩個好處：一是可以聽出內在耳朵難以分辨的複雜和聲或旋律互動、二是在大致完成一個段落後，可以「訂正」節奏與音準的錯誤。電腦可能會誤導你，例如：聽起來沒問題的聲部與和弦，改由人聲演唱之所以行不通，是因為電腦不會考慮歌手要怎麼演唱。它才不在乎突兀的跨度或糟糕的聲部進行。另一方面，在人聲樂譜裡放入某些不協和音（dissonance）有時其實行得通。例如：旋律往上竄升的時候，在抵達正確音符之前可能會先經過幾個「錯誤」音。這些內容若用電腦播放，聽起來可能完全行不通，但用人聲演繹反而是極具張力的亮點。

當陷入編寫與重播的循環裡，就會不知不覺從正在編寫的聲部中抽離，導致寫的內

容只是根據自己對每個片段的反應，而沒有顧及整體旋律或和聲的走向。

換句話說，不是你指揮電腦，而是電腦指揮你。但電腦根本不會編曲，所以別指望它了！

針對這種情況，有幾種解決方式：

1. 試著避免用電腦檢查每一個新加入或改變的音符。先在腦中編好幾個小節或整個段落，再使用電腦檢查，看你是否中意。

2. 與其用播的，不如實際唱出你寫的旋律線。相信自己的內在耳朵，就算最後重播一遍還是覺得想修改，要修改應該也不會太難。

雖然這個問題的關聯性並不大，但值得一提的就是「編寫鋼琴的通病」。這是經驗十足、基本上都用手指彈奏來構思音樂的鋼琴手最容易犯的毛病。在各樂手之中，很少能比優秀的鋼琴手更熟習自己的樂器，但鋼琴手很常寫出用鋼琴彈行得通，但唱起來稜角過多、有點機械化的旋律。每段旋律線都用鋼琴彈奏不只無助於解決問題，實際上，反而會幫樂譜粉飾太平，讓編曲者誤以為一切都很好。所以如果你是鋼琴手，在最後定案之前，請確保已將編曲裡的每段旋律都唱一遍。

當你把總譜檢查一遍後，就可以進展到最後一步。錄音／排練你的編曲。

十步驟實戰操演：〈We Three Kings〉

歌曲開頭想和《不可能的任務》主題曲一樣放入點燃火柴的聲音，這可以用突強（sforzando，特別加強音量）的唱法演唱「fffff」來重現（我沒聽過有人模仿火柴聲，所以只能嘗試各種人聲的聲響，直到找出相對精準的寫法為止）。我們不必完全重現拉羅·西夫林（Lalo Schifrin）的錄音室交響樂團版本中歌曲開頭的旋律；事實上，稍微不唱在拍子上，讓觀眾會心一笑的效果，可能比完美復刻原曲好。這個小小片段顯然對於整首歌的體驗沒有太大影響，但對於鍾愛原版電視劇的人來說，這是很妙的巧思。

接下來，我在腦中順過並唱過每一條旋律線（確保沒有太困難或尷尬的內容）、微調幾個和弦的聲位、偶爾加入幾個暫停與呼吸點（就算我不加，他們也會自己加上！）、修改一些音節，確定所有東西基本上都搬得上檯面。

十步驟實戰操演：〈Go Tell It on the Mountain〉

通常我在寫背景和聲時就會一邊回頭檢查，就某種程度上而言，我將編曲過程中的步驟八與九合併。所以當我進行到這一步時，對每個聲部都已相當滿意。

我會再唱一遍，確保用我的聲音掃過的所有內容聽起來都很不錯。還有一個要檢查的點是樂譜的一致性。聲部的契合度如何？我會盡量重複使用節奏型態，讓樂譜裡每一個發展都是往上添加，在已聽過並消化完內容的基礎上堆疊。我應該有調整幾個地方，做法是改寫一個節奏或和聲型態，而不是寫出一個新的。

我也花了一點時間檢查記譜，確保有遵守步驟五（大部分）的「誡律」。我喜歡井然有序、乾淨明瞭的樂譜，所以調整了版面，確保樂譜易讀。接著……把它錄下來。請進展到步驟十。

第十七章 步驟 10：錄音／排練

　　如果有錄音軟體和麥克風的話，精煉編曲最有效的方式就是把它錄下來。用正常音量認真唱出每個聲部（相對於小聲跟著唱）的體驗價值連城，更別說是聽到每個聲部結合的聲音了。

　　若你能演唱男女聲在內的所有聲部的話，就盡量自己嘗試。如果低音唱不下去，也不用擔心會唱不到有些音，偶爾高八度唱幾個音對整體聲音的影響並不大。你還是可以判斷它是否行得通。如果某個部分的編曲真的離你的音域太遠，就找朋友補上那些聲部。況且，邀請其他人加入一起錄音、校對編曲，也有助於揪出總譜裡自己可能察覺不到的小錯誤。

　　分軌錄音時，最好要有可以對照的框架——音準與節奏皆是，而最簡單的做法就是從你的記譜軟體輸出一個MIDI檔案，然後匯入歌曲檔案裡。有必要的話，先調整好重要的元素，例如：速度變化，或MIDI檔案不一定有紀錄到的重複段落（例如：樂譜裡有時會使用反覆記號或連續記號，但沒有設定好重播的選項）。

　　請準備好你的音軌。這裡最簡單的做法就是用我們前面介紹過的總譜風格，讓你的歌曲檔案看起來和樂譜一樣（最高音軌＝獨唱、最低音軌＝低音）。

　　現在，就準備開唱了。

一次錄製兩個聲部

　　如果你的編曲大部分是主音音樂，而且風格類似合唱團的話，試著用「由內而外」的聲部順序來唱，先從男高音與女低音開始（或第一男高音與第二女低音——反正就是在樂譜中間相貼的那兩個聲部），並結束在第一女高音與最低的低音聲部。從內到外的錄音有一個奇特的好處：一開始會覺得非常奇怪。通常不太可能馬上知道怎麼唱這些聲部，所以需要讀譜，看聲部是否符合邏輯。若你能夠不費力地單獨唱完這些聲部，那麼其餘的聲部對歌手來說大概也不會太難唱。

　　若你的編曲更偏向器樂風格，試著先唱出低音聲部，再把相似的聲部放在一起唱。若湊不齊相似的「樂器」聲部（舉例來說，吉他聲部剛好有三個），那就先兩個一起唱，再單獨處理最後一個聲部。同時唱兩個不同的樂器沒什麼意義，因為它們只會互相干擾。

一次錄製一個聲部

　　如果錄音時只有一位歌手（或晚點才會加入另一位歌手），那麼你有幾個選項。對主音織度、聖詠曲風格的音樂來說，從內到外的方式還是行得通。你可以選擇交叉處理的方式（男高音、女低音、男低音、女高音），或分別向下與向上延伸：先唱男高音與男低音，再唱女低音與女高音。若會有其他歌手加入的話，用第二種做法比較好。對器樂風格的樂譜來說，同時錄製兩個聲部的原則依然適用：先唱低音聲部，然後演唱一個接著一個的樂器聲部，最後再錄主唱（若主唱的聲部能幫整首歌定調的話，也可以採先

錄低音聲部再主唱，最後才錄樂器的方式）。沒有一體適用的方法，只要錄幾次之後，就會找到自己偏好的方法。

在你錄音時，請一邊畫圈或註記所有的記譜錯誤，包括寫錯的音符與節奏、距離太擠的歌詞與小節，以及換頁不方便的位置。你可以在樂譜裡寫出來，或是在紙上寫出小節數字。

排練

最後的試金石──請真正的樂團來試唱樂譜。請記住，目前你的心血都僅僅是一張路線圖、一份食譜，現在是時候見真章了，歌手們透過你的指示會創造出什麼東西呢。

若你是受他人委託，或基於興趣編曲，這一步可以協助你辨認可行與不可行的元素。可以的話，請不要引導或教導樂團怎麼唱，因為這樣會立刻代入一些自己的細微樂句劃分想法、以及沒寫在譜上的選擇；仔細觀察其他人如何根據樂譜內容做出自己的選擇，你會從中學到更多。你很快就會知道需要在哪裡加上描述力度、咬字與句法的記號，或是在樂譜空白處額外寫上筆記。當你不在現場教譜時，編曲就必須獨當一面。所以，請好好運用這段時間，找出任何不夠完整、不夠清楚的地方。

當歌手學會演唱所有音符之後，你便可以根據自己的期望、介入並調整這份編曲，查看有哪些部分依舊不管用。而更好的做法是，你可以放寬心來聆聽歌曲，也聽取團員明說或暗示的建議。

是的，這不算作弊。無論如何，這還是你的編曲。

若是編給自己的樂團演唱，那麼應該也要負責教如何讀這份樂譜，這樣很好。不需要和出版性質的樂譜一樣嚴謹，不用把每個細節都寫入譜中，因為你就在現場運籌帷幄。先按照自己的想法來教，接下來敞開心胸聆聽歌手們的想法，善用獨自一人想不出來的方式調整不同聲部的段落，以符合他們獨特的聲音。

是的，這不算作弊。無論如何，這還是你的編曲。

» **迪倫說**：我把排練想成是新電影的焦點團體（focus group，也稱做焦點小組或焦點群眾，是收集使用者對某一產品、概念或設計評價和觀點的方式）試映。當片商把電影展示給一群焦點團體之後，會仔細紀錄下他們的反應。為了符合焦點團體的期望及興趣，通常會重新編排電影預告。這些人對電影可能一竅不通──但到頭來，他們的意見往往很重要。

» **迪克說**：用電影比喻還可以進一步延伸。歌手不只是觀眾，也是演員。就像演員用角色來訴說故事一樣，歌手也得要運用並偕同自己的聲部，才能與觀眾溝通，因此歌手必須與聲部自在相處。而歌手受到聲音的限制，較難像演員一樣，自由切換不同角色。再打個比方，若把自己的編曲想像成一份演講稿，有時就得根據講者的語氣來改寫某些段落。

你從這個步驟可以學到一些不太外顯的知識。舉例來說，留意樂團總共花了多少時間學習音符、以及哪些樂段或段落需要花更長時間掌握。

高水準的樂團幾乎可以完美詮釋任何東西。對你而言，自己的樂譜好聽當然令人開心，但這並不能幫助你成為一名有彈性且具多元性的編曲者。相較之下，若你置身在業餘、大學或社區樂團的話，從第一次排演中反而可能學到更多東西。專業樂團或許能把一首中庸的樂譜唱成好歌，但業餘樂團遇上有問題的段落會碰壁，還可能永遠唱不好。

請記住，這些段落好不好聽是你的責任。

就算是剛成立的業餘樂團，遇到適合的編曲還是可以唱得很好聽，原因非常簡單，因為他們**也想**把歌唱好。如果你的譜讓他們唱不了，那就修改到唱得了為止。詢問他們哪邊唱得很吃力、哪邊可以唱得很盡興（或許不用問也能明顯聽出來）。

業餘團體可能會覺得自己沒有資格批評編曲。如果音樂沒有在演出時「活過來」，他們也會認為是自己的錯。不過，為他們編曲的人是你，編曲如同量身訂製的西裝，無論環肥燕瘦都要能完美貼合歌手的身形。請提醒他們，曲子編得好不好是你的責任，不是他們的問題。所以編曲者應該容許歌手批評有問題的地方，並協助調整直到他們唱得來為止。

學會放手

我們在第一章提過，在精煉過程中，最重要的工具就是謙卑心——能虛心接受批評指教，並隨時準備調整的能力。其中一大要點就是知道放手的時機與方式。

若你在這首編曲上投注了許多心力，那麼肯定會將其視為己出。寫了這麼多筆記、和它培養出深厚情誼，想當然它是屬於你的東西。你也可能特別「珍惜」某一個段落、某個很酷的編曲招數，或是一個取自原曲的聰明想法。還有那些嘔心瀝血擠出來的幾個小節，最終卻只能眼睜睜看著它們被刪掉。

你的編曲得要有人唱。只要是人都會有各種意見、性格、習性、及強項與弱項。無論理想版本在你心裡聽起來多麼美好，但現實中也得找到可以駕馭的歌手。所以，完全不納入這些人的看法，也不讓他們有滿意這份編曲的機會，非常不切實際。或許你會發現不必做任何改動就可以交差，那當然很好；但如果有一段就是搞不定，就算把錯都推給歌手，也不會因此變好聽。

請記住，這不會是你的唯一一首編曲作品（希望如此）。這次你得忍痛割愛的內容或許在另一首編曲會派上用場，而且效果可能更好。創意發想過程中，**任何的努力都不會白費**。有時你得先走上歪路才會找到正途；有時一個被拒絕的點子能昇華成更好的想法。它們就如同煉金過程產生的雜質，被捨棄後才能有更好的成果。

另一個你得放手的是，不要執著於獨自想出每一個點子。你的確可以使編曲的每個想法都出自於你，或者學會放手讓編曲有機會變得更好，並且留給自己一個好名聲。這點可得謹慎選擇。

» 迪倫說：是的，我承認我是控制狂。這些建言我不只是對你們講，也是對我自己講。已經數不清有多少個落選的絕妙點子；又有多少個不是我提出、但的確能讓樂譜更上一層樓的建議與改動。你知道嗎？就算有過這麼多次被要求更改、採納建議，或必須拋下自己想法的經驗，我從未對最後的成果感到後悔。

走到這一步，已經可以準備慶祝了！你手上應該有一首趣味橫生、編寫得當又易於歌手使用的完整編曲。

現在可以挑選另一首歌，從頭再來一遍這個過程。你會發現，編了愈多首歌，過程也會愈輕鬆自然。

十步驟實戰操演：〈We Three Kings〉

你可能已經知道故事的結尾了。唱片公司很喜歡這個想法與編曲，而樂團也喜歡這首編曲。我後來又接到許多案子，最後還擔任那張專輯的製作人。我們錄製了這首編曲，最後的成果非常棒（你可以在《Christmas Cheers》專輯裡聆聽這首歌，或以單曲形式下載）。可惜的是，唱片公司並沒有拍出我一開始想像的音樂錄影帶（CD裡其他幾首歌受到青睞被拍成音樂錄影帶，包含我和一位成員合寫的一首原創歌曲），但這首歌成功進駐樂團現場表演的歌單裡，觀眾聽到的反應也很熱烈。

我回頭讀了前期草稿中的其中一個版本，想找出我繳交的第一份編曲最後被改動的地方。唯一的更動是在歌曲尾段，我把先前出現過的5/4拍《不可能的任務》風格拿回來用，配上「find the man-ger, find the man-ger!」這句歌詞，還從原曲搬來一個龐大的和弦做為結尾。讓這個版本有種龐德電影感，相當可愛，但效果並沒有比我們最終使用的變格終止（plagal cadence）好。

能夠親自教導並製作這首歌，對我來說非常有幫助，因為這讓我可以輕易地做些小改動，也可以清楚呈現我對這首歌（有點曲折）的想像。有好幾個重要的音樂元素——例如力度、句法、相對速度——用樂譜來呈現有其限制。能直接向歌手表達我的想法，並在他們用聲音做出表現後，幫助他們進一步形塑，是很有價值的一件事。

十步驟實戰操演：〈Go Tell It on the Mountain〉

近年來，我會在交出編曲前自己先錄下來。這不只有助於我修改樂譜、找出潛在的記譜錯誤，也讓團員清楚聽到自己會唱些什麼，包括任何難以呈現在樂譜上的句法細節及「感受」。

克里斯對這首編曲愛不釋手。就像在排練會發生的情況，他給了我幾個建議，想讓編曲的幾個地方更上一層樓。其中，許多建議都是針對我直接複製照用的段落——他想要有更多變化。第二段副歌（第二十七小節）、以及第二段主歌前（第三十二至三十三小節）間奏的變化，都是回應他想要「更多酷東西！」的要求。我編寫並錄製這些段落，連同學習用的分軌音檔一起交給每位團員，然後便大功告成。

這首編曲最後有非常棒的表現。他們把這首歌選為CD的開場歌曲，而且它與克里斯親自編寫、使人翩翩起舞的歌曲〈Rockin' on Top of the World〉，是專輯裡唯二被阿卡貝拉錄音作品評論委員會（The Recorded A Cappella Review Board）評為五分滿分的作品。回想這過程，我很樂在其中！

中場休息　深入編曲分析

　　至此，你已經了解十步驟的編曲過程。我們想分享幾首自己的編曲作品，帶你走入幕後。我們將向你展示創作的流程，除了示範技術層面以外，也讓你看到在成品的背後，我們經歷了哪些思考流程與決策。

　　分析歌曲不只能大致了解作品，也能理解各自獨特之處。

1. **四部爵士編寫**：〈Christmastime Is Here〉。迪克從《歡樂耶誕》（A Charlie Brown Christmas）特別節目中，選出這首經典聖誕歌曲。解說這首歌的和聲複雜性、以及他經歷哪些步驟才得以兼顧原曲的韻味、大眾可接受的程度，和歌曲的易唱程度。
2. **器樂改編至人聲**：〈Skating〉。迪倫選了這首器樂鋼琴三重奏，解說如何把鋼琴的八十八個鍵轉譯為四部人聲的樂譜。
3. **從限制激發創意**：〈From Ash You Rise〉。雖然這首歌是迪倫的原創作品，但最主要的挑戰是把作品改編成女子三重唱（SSA）的版本。迪倫將解說他選定的人聲形式如何產生意料之外的創意技巧。

　　這些都是深入分析，我們不會避諱使用技術、理論術語來描述編曲方法與過程。若你是編曲新手，有些內容可能超出你的理解範圍。但請放心，你不必完全理解也能夠閱讀本書。這部分是寫給喜歡仔細分析音樂的人，就算你現在還看不懂，隨著學習時間愈多愈長，也會慢慢看懂。此外，這部分會有一些進階的理論資訊，可對應第二十一章（「特定阿卡貝拉風格」）將提到的爵士和聲。希望各位不管什麼時候閱讀都可以從這本書找到樂趣與新知，所以若現在還沒頭緒的話，就過一陣子再重拾本書吧！

　　那就開始吧！

四部爵士編寫：〈Christmastime Is Here〉
（作曲：文斯・葛拉迪〔Vince Guaraldi〕；編曲、分析：迪克・謝倫）

　　《歡樂耶誕》特別節目從我小時候就一直是佳節期間的一大亮點，大家會熱切期盼一年一度的電視播放。直到今天，裡頭的少年合唱團真摯、些微失準的悅耳音色仍使我心生溫暖。很少有作品能像它一樣直接又強烈的觸動我，使我學起普魯斯特（Marcel Proust）開始追憶往事。

　　我已經忘記當初把它編成TTBB曲式的緣起了（大概是委託案件），但我滿心歡喜的接受委託。我很少有機會編寫一首既引起無數回憶、和聲上又錯綜複雜的作品。不過，這項任務可不簡單，因為這首歌的音域不但廣闊，傳統四部男聲的和聲彈性也有限。

我的第一個任務是決定歌曲調性（key）。傳統男子合唱團裡通常有很多位男中音，其中有一些會被調到其他聲部。「真材實料」的男低音與「天生麗質」的第一男高音很稀有，所以需要注意的是，樂團很可能偏重中聲域，而且只要第一男高音唱高於G4就得倚賴假音。成年男人的假音其實與男童高音歌手輕唱高音的音色相仿，所以我決定點石成金，把它當做一種效果。

我鎖定的調性要讓第一男高音用假音演唱「Christmas time is here／Happiness and cheer」這句歌詞，然後轉用胸聲演唱「Fun for all that children call／Their favorite time of year」。在頭聲與胸聲之間來回切換已是不可避免，因為旋律範圍超過一個八度（若把整段旋律都放在假音，或許可以要求他們唱到E4至E5之間的音域，但這對未經訓練的歌手而言非常困難，還會逼得他們用假音上緣、又尖又細的聲音來唱整首歌最有記憶點的歌詞）。

有幾個調性符合我的音域考量，但考慮到他們是一般合唱團，視譜能力可能參差不齊，所以我決定設定在C調。確實，再升一個半音可能會讓歌曲有更明亮的感覺，而且最高的C仍會落在正常的假音音域；不過我這個人講求務實，我知道對於未經訓練的音樂人來說，在琴鍵上試著敲出一首有七個升記號的歌可能會令人絕望到想放棄。用C調的好處是所有變音記號（accidental）都能統一用黑鍵彈，讓歌手們用最簡單的調性，面對和聲上具有挑戰性的歌曲。

再來是低音域，男低音在這個調性應該會用音域中段（C3）來唱主音，而不是再低一個八度。通常，我選擇的調性會讓男低音大多時候都唱在D2至G2之間的音域，以便在男低音與男中音之間留出足夠空間（最低兩個聲部之間至少保持八度的距離，會比較容易調音，也更符合泛音列的排列）。不過，這首歌我想呈現能讓人想到少年合唱團那種輕盈漂浮的空氣感，因此目前看來調性的選擇並沒有太大問題（而且在歌曲最後放一個低音C2，最低的男低音應該也能駕馭）。

開始編曲時已經知道這首歌是AABA的曲式，也就是說，旋律在同一個調性上會有三種變化（除非在B段之後轉調，不過通常沒必要，而且這裡用這招會讓歌曲變得俗氣）。因此，我想在第一次A段使用通透的織度，愈往後面的段落也愈加複雜。有許多音節既簡單又柔和，但是其中最常見、標準的就是「ooh」，我想要讓背景聲部退居後方，藉此讓第一男高音的旋律抓住聽眾注意力。而且，前奏的招牌「loo」音節已經完成任務，若繼續使用，聽眾也可能覺得很膩、很做作，所以還是用「ooh」吧。

至於節奏的部分，第五小節想讓第二男高音、男中音與貝斯旋律線暫時消失，所以很明顯可選擇附點二分音符。少就是多。至於音高（pitch），這裡需要原位（root-position）大七和弦，低音音符不證自明（上面講的C3），內聲部則理所當然的用到E跟G。為什麼不是G下面放一個低音E呢？因為這樣會導致聲音混濁、難以調音，而且下聲部與上聲部的間隔太大。那為何不讓男中音改唱E4、第二男高音唱G4呢？這麼做聲音的確輕盈明亮，但下一小節的開頭就會出問題。由於第一男高音下移五度後會低於第二男高音，落在男中音唱的音符，如果想維持和弦有四個音，這兩個內聲部的跨度勢必很大。所以，更符合邏輯的選擇是C－G－E－B。

至於第六小節的開頭，低音需要（跟著歌曲的和聲輪廓）下移到B♭，主旋律則是唱

E。這裡便可以利用音樂理論，巧妙地銜接三全音（tritone）。不管和弦五度聽起來再怎麼棒（A♭，會讓和弦的屬七性質更強烈），只要放進來勢必會讓和聲產生不確定感。上面的E為這個和聲造成問題，所以我決定把其他三個聲部往下移，拼出一個B♭的三和弦，再把男中音推到七度。不過，和弦的三度（D）與十一度還是會相互干擾。所以暫時將第二男高音的音符下移到C（和弦的九度）營造解決感，過一會兒再將男中音上移到七度，拼出這個升十一和弦的所有組成音。不過，移動了內聲部之後，會感覺這個小節需要更多動態感。我稍微試了一下，發現聽起來最自然的進行是讓九度持續下移到主和弦，男低音便可以空出來，反向進行到其他聲部（稍微緩解這小節一開始的平行動態）。

為了強調這個動向，我決定讓移動的旋律線唱重複的歌詞，而不是繼續唱「ooh」。這會把注意力轉移到移動的旋律線上，為反向旋律創造亮點，而不僅是默默地移動和弦內音而已。我想把這段主歌前四小節的整體效果營造成「平緩、張力提升、釋放／平緩、張力提升」。若少了以上這些歌詞與移動，效果就會趨於僵硬，停留在「平緩、更平緩、平緩、更平緩」的無聊循環。

這首歌的和弦進行不太尋常，儘管已經很小心地做出每個和聲與旋律決定，但還是不大直觀。所以，在主歌第三句重唱同一段旋律線的地方，我決定直接再重複一次那兩個小節，就像在對首次聆聽的人說：「對，你沒有聽錯。」我很難證明這是最佳的做法，但你可以思考第七至八小節還有哪些其他做法；相對於我有意讓這段呈現出溫暖、和緩氛圍，想想看這些替代方案會如何造成整體音樂的不確定感。

接下來是第九至十二小節，它們的和聲一樣複雜，但變化速度翻倍。

下行和聲線倚賴**三全音代理**（tritone substitution），基本上表示低音必須唱出和弦根音，所以我從善如流。我的確可以拆開三全音代理，改用五度圈的和弦進行，但這樣會拿走歌曲其中一個招牌和聲元素，而且如此一來，聲部進行會變得很像理髮店合唱。

我沒有繼續使用低音D，而是讓聲位保持既密集又高的狀態，所以男低音的 F♯3與第一男高音的E4之間形成一個七度。三度與五度要放在哪裡也呼之欲出，沒有特別的理由要越過聲部或耍花樣。不過，接下來旋律線從和弦的七度快速下移到五度，我不想把和聲簡化為一連串三和弦，所以決定讓第二男高音越到第一男高音上面，負責唱那個七度。

一切都順暢地進行，直到第十小節的開頭，第一男高音短暫唱回和弦七度。這該怎麼處理呢？要讓第二男高音在短短一個八分音符裡跳下再跳上嗎？我嘗試了這個主意，但試唱之後，它造成我不必要的分心。既然是用「oh」這種簡單乾淨的母音，加上打動人心的下行旋律線，最好讓男高音的音符維持原樣，只要讓那半拍少掉五度音就好。

為了進一步讓下面三個聲部與旋律之間有所區隔，我決定讓它們在那小節的第三拍移動，旋律線在最後一個八分音符則往下。這種對立能創造張力，旋律線下行解決到和弦五度的時間比其他三個聲部晚了一個八分音符，唯一貼合的地方只有這一段的最後三個和弦：「ii–V–I」進行，這裡是 Dm7－G9－CM9。我試著讓第二男高音到第十一小節為止都維持唱C，但主旋律整整半個小節都是唱和弦七度（譯注：也就是 C），而不是像前兩個小節一樣，主旋律音符只有短暫停留在和弦七度。所以在嘗試了幾個選項之

後，最後決定讓第一與第二男高音交互替換，唱互補的旋律線。

我知道得在第十二小節解決到主和弦，接著再次快速回到主歌的開頭，有點像雲霄飛車急速滑降前的陡峭攀升。第一男高音在主歌已經負責大部分的旋律，所以第十二小節可以讓他們休息一下，在第二段主歌前先把焦點轉移到其他聲部上。既然另外三個聲部都會在這一小節裡移動，第二男高音（做為其中最高的聲部）自然會吸引最多的注意力，所以我寫的旋律線很圓滿地解決到第二小節開頭的E，再回頭填補其他聲部的上行旋律線。

這裡標準的接法應該是五級和弦，考慮到整首作品的和聲複雜度，可能會快速改用屬七或屬九和弦，但它們用在這裡都很奇怪。在試了幾個不同的和弦之後，最喜歡的是四級的小和弦（iv），它加進了A♭，變得很像降九度的十三和弦，還隱含了一個低音的G。（若這一串樂理讓你一頭霧水，也別擔心。它並不重要，重要的是我覺得這樣做比較好聽。）

在完成第一段主歌之後，便發現還需要一段前奏。我再怎麼喜歡原曲的錄音，都很難複製原曲前奏那段鋼琴型態，而且學得再像也只會淪為膚淺的模仿。我想讓這首編曲有一個特別的開場，或許可以觸動和我一樣都是看那檔特別節目長大的觀眾。然後我突然想起，在電影裡頭《史努比》（Peanuts）裡的角色都在唱〈O Tannenbaum〉。很幸運的，這首歌的著作權已進入公眾領域，所以可以直接使用。

《史努比》的角色在特別節目裡說到某段重要的台詞時，只會單純地唱「loo loo」母音，所以我把這個質地用在前奏上，因為歌詞會太令人分心。我只需要用那首歌的一小部分，大概幾個小節即可。為了不過度干擾第一次演唱旋律，我決定開頭先齊唱〈O Tannenbaum〉的旋律，唱了幾個音符再逐漸伸展開，前往CM7和弦（低音是C，最高音是B）。雖然試了幾個聲位，但是用高音G做為五級和弦的結尾好像不太適合（戲劇性與動態感不足），又不想下移到低音G2——這樣會消滅旋律裡第一個和弦的衝擊感。所以，我決定在主歌之前再用一個三全音代理——D♭7和弦，這樣可以促成一個下降半音到旋律的第一個和弦，稍微調整一下最高的聲部，也可以往上跨到A♭。（要是最高的聲部用B♭，在下一個小節的開頭可以上升到B也很好，但是D♭7和弦本身不夠穩定，需要用到全部四個音符，而且B♭做為和弦六度，也會干擾到三全音代理本身的聲音。）

確實，旋律走到F後會接著下移到B，但那個時機點正好應該脫離旋律輪廓、讓速度逐漸緩下來，以表明這只是歌曲的前奏，並不是整首編曲的重點。

在第四小節的開頭，若可以把二級小七和弦（Dm7）完整拼出來會很好，但是旋律與低音的移動都朝向一個D，所以我一定要把和弦五度拿掉，讓男中音往下唱到F才行。把C留給第二男高音很合理。這裡，我原本可以讓第一男高音脫離主旋律，改唱F－G－A（高八度唱男中音的旋律線）；但在仔細推敲之下，我判斷如果跟著這個做法讓最後一拍從A降到A♭，在主歌的開頭再升回B，效果會比第一男高音與男低音聲部跨小節的平行八度更加令人分心。平行八度的確是問題，尤其在純四部人聲的密集和聲編寫上。但好不好聽終究比符不符合規則更重要。而相較於上面的A－A♭－B的旋律線，我比較不介意平行八度的存在。當然，對此也有其他可行的解法。

前奏部分想再說明一下。在第二、第三小節的結尾地方，我決定讓旋律唱附點四分

音符加八分音符、男低音唱四分音符（內聲部則唱附點二分音符），因為我想把焦點放在逐步拓展的旋律元素。若改用主音音樂（homophony）的方式，整個推展過程就會不夠通透。

最後我很滿意我為這份編曲做的決定。當純飲好歌樂團（Straight No Chaser）在為《Christmas Cheers》專輯收集旋律甜美的歌曲時，我便端出了這首歌，樂團也詮釋得很好。你可以下載錄音檔案，或購買專輯來聽聽。

練習

● 觀察前奏第三、第四小節間的平行八度。想幾個第四小節的其他編法，然後選出自己偏好的版本。

● 為這首歌寫一個不同的四小節前奏。

● 在不能用到假音的前提下，把同樣的樂段改編成全女聲樂團的版本。從調性開始，你會做出哪些不同的選擇？

Christmas Time Is Here

編曲：迪克・謝倫（Deke Sharon）
表演者：Jordan Wong 與
阿囉哈之聲合唱團（the Sounds of Aloha Chorus）

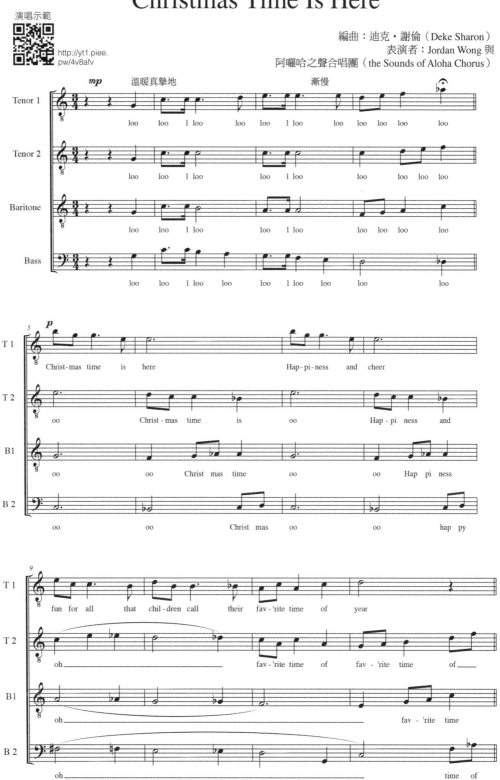

器樂改編至人聲：〈Skating〉
（作曲：文斯・葛拉迪〔Vince Guaraldi〕；編曲、分析：迪倫・貝爾〔Dylan Bell〕）

　　雖然迪克在加州長大，而我則在加拿大，但我們長久以來都同樣熱愛經典的《歡樂耶誕》特別節目及其曲目。對我來說，這是我和爵士的第一次接觸，甚至在我還不知道爵士是什麼東西的時候，就愛上了它的聲音。事實上，包括第一次接觸爵士的契機，我之所以能成為爵士鋼琴手與歌手，都要歸功於文斯・葛拉迪（Vince Guaraldi）的琴技。

　　〈Skating〉是一首優美的器樂作品。《史努比》的所有角色在冰上玩耍時的背景音樂，就是這首寫給鋼琴三重奏的爵士華爾滋歌曲。我清楚記得選擇編寫這首作品的時機與動機。那時我和韻律樂團（Cadence）（爵士／現代阿卡貝拉四重唱組合）在加拿大北安大略省巡迴表演。在那麼遙遠的北方，才十月便下起了初雪，我們一群人站在路上感受初雪。我並沒有抱怨冬天提早到來，反而飽受啟發。我立刻有了編寫這首歌的靈感，於是趕緊拿出筆電，在車子前座開始編寫。

　　編這首作品，我確實具有一些優勢，只不過劣勢也很多。劣勢之一是這首是寫給爵士鋼琴三重奏，所以和聲很細密複雜，音域又廣闊。此外，不僅沒有足以吸引聽眾的歌詞，也沒有用來啟發編曲想法、連結，或技巧的文字，所以我只能自立自強。而且，由於我決定編好之後給韻律樂團使用，所以能夠用的聲部不超過四個，這更是雪上加霜。沒有分奏（divisi），又不能作弊，只用四個聲部就要涵蓋鋼琴的八十八鍵，更別說還有貝斯與鼓的部分。

　　優勢則是使用對象是專業樂團，而且我對他們的聲音瞭若指掌。韻律樂團的團員在理論與直覺層面上都有十足把握可以處理爵士風格，因此我可以拉伸、挑戰這四個聲部的幅度，其幅度遠超我為不認識的樂團所做的制式化編曲。迪克的挑戰是不能超過標準樂團的限制；我的挑戰則是不要辜負原曲，在必要的情況下開發樂團的能力。

　　原曲的調性是C，除非是打算大幅度地重塑這首歌，否則在情況允許之下，我偏好維持原調。我很早便決定好這首基本上是朝著轉譯的方向進行。不是完全照搬，但也不會改動太多。原曲的旋律起頭很高——大概落在B5——遠超過一般男高音的音域，甚至對女高音來說也很高。解法很簡單，把這個音下降一個八度，男高音用假音演唱就很容易。由於這首是輕鬆愉快的爵士華爾滋，所以我想讓旋律更輕盈柔軟，而旋律放在這個音域的效果也很理想。

　　歌曲開頭（第一至四小節）要營造輕盈中帶有節奏、舞動感。鋼琴音色天生就有敲擊感，我的直覺告訴我若用「dat」、「den」或「gong」這些鋼琴式的音節，產生的聲音會趨於激烈，不是我想要的輕巧但溫暖的聲音。若下手夠輕的話，這麼做行得通，但我決定試試看別的做法。不把人聲當做鋼琴，而是視為長號來處理。這樣可以磨掉起音的稜角（用「br」代替「dat」）；而音色上，封閉嘴型的共鳴會帶出必要的溫暖感。在和聲部分，前奏是採用簡單的「I–IV–V–IV」型態，和弦聲位則是四度疊加，帶有六度與九度的風味。

和弦聲位是平行移動，所以編寫起來很簡單，沒有聲部進行的顧慮；而且這個調性很容易唱，一切內容都適得其所，可以輕鬆寫意地歌唱。

在原本的錄音裡，是利用爵士鼓靈巧地鼓刷來推進整體節奏。由於團內沒有鼓手，所以人聲的聲部必須相互配合，才能把持住節奏的進行。這一點在前奏可以輕易辦到，因為原曲鋼琴的右手聲位（上面三個聲部呈現）在左手與低音提琴（男低音演唱）之間的彈跳互動非常出彩。貝斯彈奏的型態相當動感，還在第二拍（爵士華爾滋的強節拍（backbeat）通常還是在第二拍，產生出「一、二、三，一、二、三」這種強調第二拍的節奏型態）輕輕地用一個「ts」來表明強節拍，就像爵士樂裡腳踏鈸（hi-hat）的功能。

當第五小節的旋律開始時，上面三個聲部有很大的變化。在原本的版本裡，鋼琴左手緩緩地彈奏開放聲位和弦、右手則彈奏旋律，貝斯與鼓負責推進節奏。而我的編曲版本則主要由男低音包辦節奏，在這一段都維持一樣的節奏型態。

整首歌的織度在第五至八小節開始發散開來。我們已經讓男低音持續唱相同型態，繼續跳著華爾滋。旋律與原曲一樣疊了平行三度，像雪花打轉般、從B4下旋一個八度。旋律搭配這種和聲很契合，可以拼出大部分的和弦資訊，但這也會出現一個問題，剩下的男中音聲部該如何是好？

選項之一是乾脆把旋律寫成三部和聲。但我基於幾個理由決定不這麼做。第一，這會讓旋律的弧度太過厚重。從輕柔落下的雪花變成大雪崩。第二，旋律弧度的音域很廣，在第八小節「降落」之前，整整跨了一個八度。這個弧度若用三部平行和聲演唱，進行到最下方會變得很混濁。第三，我想要多一點額外的質地。現有的質地包括男低音的單人節奏組、以及天旋地轉的旋律，還想要一個在織度與和聲方面都更靜態、穩定的元素，負責黏合各個聲部。解決方法是讓男中音每小節用附點二分音符唱一次每個和弦的三度。這樣不只解決上述的所有問題，還能對應原曲裡左手鋼琴彈奏的簡單、開放聲位的和弦。但不是模擬鋼琴的聲音，而是轉而使用簡單不搶眼的「doo」音節。它的起音剛好足以刻劃出每個小節，卻不會引人注目。我在編曲時常想像自己編的是交響樂，若用這個比喻的話，男中音應該就是滑順的大提琴組吧。

在沒有歌詞的情況下，要做出那種輕盈如雪花般的聲音，正確選擇音節就顯得很重要。直觀做法是用擬聲風格，例如「doo-ba-doo'dn」那種音節，不過還是有點笨重。史溫格歌手那種「ba-va-da」音節反而輕柔一點，但不知為何，我聽起來它的「人聲爵士」感還是太做作了。我不想要這首編曲聽起來像是寫給舞動合唱團（show-choir）的表演，我想描繪出《史努比》的班底們在冰上自在旋轉、玩耍的樣子。最後，我從史上最傑出的非演唱歌詞的歌手之一鮑比·麥克菲林（Bobby McFerrin）身上找到音節的靈感。

對麥克菲林來說，音節能自成一種語言，人們甚至很常把他的「擬聲唱法（vocalese）」誤認為某種陌生的非洲語言。只要仔細分析麥克菲林的直覺做法，就會發現他講述的「語言」裡，那些音節完美地表達出他邊唱邊感受到的音色與節奏頓挫。

所以我試了好幾次，反覆演唱旋律、尋找有哪些音節既輕柔又正好有旋轉、滾動的性質，可以襯托出旋律。最後我想出來的音節長這樣子：「so-va-doh-dn-deh-d'-lo-va-do-

dn-deh-d'-lo-va-doh-dn-deh-d'-loh」。

　　這樣子再適合不過了。傳授全新的擬聲音節好比教外語一樣，所以若大家只唱兩遍就能學會，就表示我做對了。在那之後我才察覺到，它之所以行得通不只是因為輕柔滑順，還有我所選擇的母音也恰好可以帶動節奏。明亮的「va」與「deh」母音剛好分別落在第一拍與第三拍的「&」**16**，所以就是第一至四小節裡的節奏強弱架構。這是直覺凌駕於訓練的好例子。這種東西沒辦法憑空想像出來，只能土法煉鋼不斷嘗試，並相信自己的直覺。

　　這麼一來就解決旋律的前四小節了。在第九至十二小節時旋律放慢，但和聲變得更加複雜。和弦是以平移小三度——C－E♭－G♭－A——的方式移動，最後又落在C，回到雪花輕飄的那段旋律。這些爵士風味的和弦轉換（changes）相當新潮，用鋼琴彈奏也會很好聽。但是，我們的聽感更熟悉標準的五度圈、正格或變格終止那種和弦進行。就連最複雜的爵士進行實際上也通常在五度圈之上變化。向上平移小三度的和聲聽起來有點違反直覺，因此執行起來也有些困難。我用了幾個解法來改善這個情況。

　　首先，要讓觀眾聽見扎實的低音音符，所以我把原本翩翩起舞的低音拿掉，讓歌手改用更平鋪直敘的方式演唱。只剩下附點四分音符的根音與五度。這樣的話，其他歌手就有了調音的依據，而且因為男低音還是持續移動，所以整體的節奏流動也不會堵塞。

　　如此一來，旋律逐漸放慢到附點二分音符，褪去原有的旋律性，幾乎與和聲合為一體了，所以歌手可以好整以暇地唱好每個音符，調好每個和弦音。男中音照樣唱每個和弦的三度。這代表在那麼多變化之餘，依然有一個元素保持原樣。第二男高音唱和弦的五度（除了第九小節，為了收合旋律弧度所以改唱六度）。這代表男中音與第二男高音之間隔著三度，很好調音；再加上男低音，三者就形成一個三和弦，無論聽起來或實際執行上都很容易。這樣的編排比較好掌握。

　　我大可就此收手，但還剩一個聲部。我覺得這首歌還缺兩個元素：有趣的爵士和聲（目前剩下的歌手是唱簡單的三和弦）和更多的節奏變化（因為拿掉了跳舞的貝斯與旋轉的旋律）。幸好，樂團裡有一位男高音很厲害，他只要完全消化自己演唱的聲部樂譜，就能極為精準地演唱。於是我善用這點，給他非常難唱但與周圍聲部的和聲互動非常合理的旋律。這個聲部唱的音符並非必要，但都是非常多采多姿的五度、七度與九度。這個聲部形成的這串音符非常有趣又符合邏輯。而我也錦上添花，為確保這段旋律的前後銜接順暢，故前一段旋律的最後一個音剛好就是這段第一個音；這段最後一個音則是下一段旋律的第一個音。

　　在節奏與流動感的部分，雖然原曲的鋼琴節奏在這裡比較靜態，但還是想留住鼓手打出來的那種跳動感。我寫了一個四分音符的動機，加上對比的「bohn-doon-bohn-doon-bohn」音節，合在一起指派給第一男高音唱，就能達到我要的跳動感。此外，第一男高音唱的四分音符與男低音唱的附點四分音符，會形成刺激的「三對二」感覺，也延續歌曲的節奏趣味。

　　第十三至十六小節和第五至八小節完全一樣，在這麼短的時間內已經百花齊放，沒有必要多加任何複雜層次。

16 譯注：數四四拍時，若將正拍之間的反拍以「&」來表示，就會數成「1 & 2 & 3 & 4」。

第十七至二十小節和第九至十二小節很像，但帶來一點新的和聲資訊。這裡不再是平移三度的和弦進行，而是C－E♭－A♭－D ，再回到C。和聲上還是很複雜，但聽感上反而更友善。因為它遵守更容易理解的五度圈進行，最後用三全音代理拉回C調。

就功能方面，每個聲部的作用皆和第九至十二小節相似。低音回去唱附點四分音符的根音－五度音型態。第二男高音與男中音唱附點二分音符，型態相似但稍慢。兩個段落最大的差別在於，我考量到新的和弦進行所對應的歌手音域，決定把幾個音符轉位。現在男中音是唱五度、第二男高音則唱三度。所以他們之間的距離不再是三度，而是六度，與低音配合起來形成厚實的開放聲位：根音－五度－三度。這也有助於和弦的穩定，並與第九至十二小節的相似段落做出聽覺上的區隔。

整體來說，我很滿意這首編曲的成果。我一向喜歡挑戰把四個聲部的使用最大化。在已知為專業樂團編曲的前提下，我順利發揮出創意以解決問題，也自認編出的樂譜不只適合演唱，也忠實呈現出原曲的複雜細密。

從編曲者角度來看，這一切當然很棒；但除非觀眾也買帳，否則不能算數。儘管我上一段提的都是自我挑戰的層面，其實我對這首最大的期許並不是讓人覺得它的編曲新潮又複雜，而是要呈現原曲歡樂玩耍的氛圍、原作《歡樂耶誕》特別節目的甜美情懷，還有初冬那天，第一場雪觸發這首編曲的美妙靈感。

我猜最後真的奏效了，因為我錄製這首歌之後，用聲音聖誕卡的形式寄給身邊的朋友之後，大家都愛不釋手，又轉寄給他們的朋友。從此之後，這首編曲像是有了自己的生命般，跟著韻律樂團、史溫格歌手（Swingle-Singers）、漢普頓四人組（The Hampton Four）、以及其他樂團的表演軌跡，到世界各地繞了一圈。一切都回溯到一場初雪、一段童年回憶，還有靈感降臨的瞬間。

練習

● 這是一份「專業級」樂譜。如果要簡化它、讓它更「雅俗共賞」，你會改動哪些部分？

● 假設這份譜是由 SATB 的樂團演唱。要讓女高音和女低音都唱得了，你會需要改變任何部分嗎？有的話，又是哪些地方呢？

● 這首編曲基本上是寫給沒有人聲打擊手的樂團。若你的樂團編制包含人聲打擊手的話，你會請他做些什麼？在人聲打擊可顧及節奏的前提下，你會簡化其他聲部嗎？

● 在第五至八小節的地方，請幫第一與第二男高音想出其他替代音節。

Skating

作曲：文斯・葛拉迪（Vince Guaraldi）
編曲：迪倫・貝爾（Dylan Bell）

玩趣的爵士華爾滋
搖擺的八分音符律動，♩ = 190

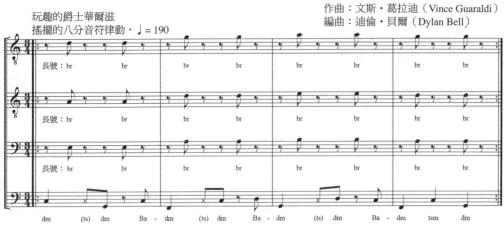

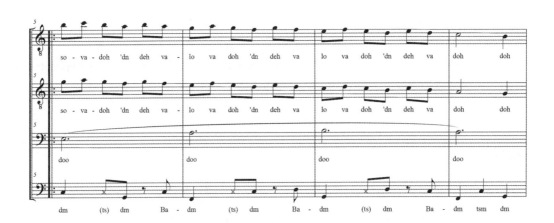

Skating

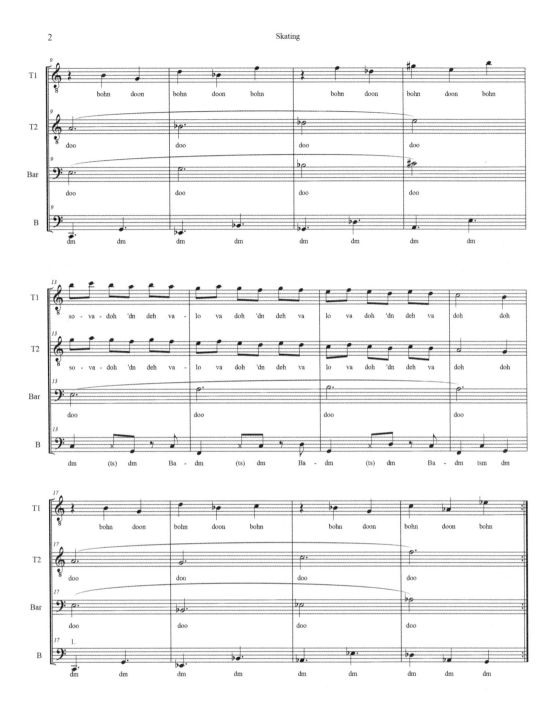

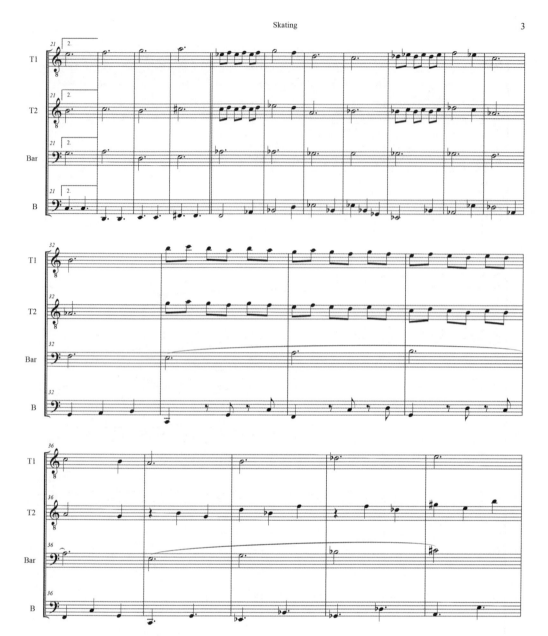

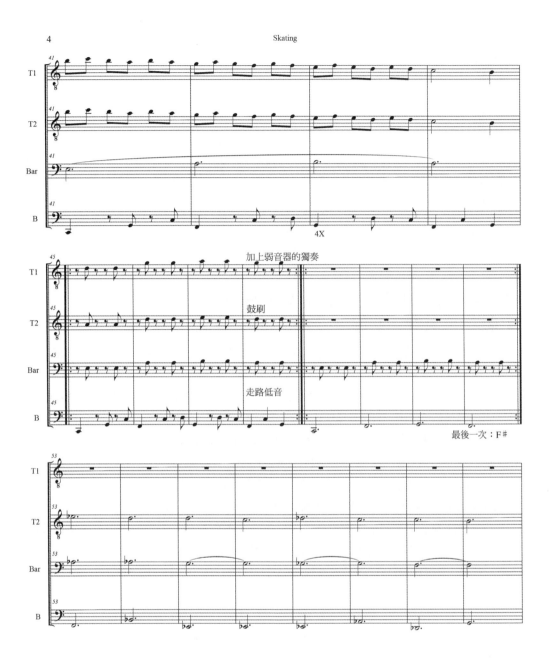

加上弱音器的獨奏

鼓刷

走路低音

4X

最後一次：F#

從限制激發出創意：〈From Ash You Rise〉（迪倫 ‧ 貝爾；迪倫 ‧ 貝爾編曲、分析）

來點不一樣的吧。到目前為止，本書大多著重在至少四部的現代阿卡貝拉風格。這一段分析的走向則截然不同。

〈From Ash You Rise〉是我寫給女聲三重唱（SSA）的原創作品。這個形式比較少見，面對的挑戰也有所不同（其他人聲形式的編寫資訊請見第十九章）。而且，這不是一首當代或爵士作品，而是以新文藝復興（neo-Renaissance）的風格編寫。我的靈感來自於十六世紀的聖歌（motet）與牧歌（madrigal），並結合現代的聲響。我選這首歌是為了討論三個有趣的挑戰：編寫女聲、編寫少於四個聲部的歌曲及幫旋律重配和聲（reharmonize）。雖然這是我的原創作品，但最主要的挑戰都出現在編曲階段。

詩詞的內容是描述神話生物不死鳥。傳說中，不死鳥在天上統治千年，採集枝葉用以引火自焚，舞動雙翅直到死亡。在那之後，不死鳥浴火重生，再度君臨天下。我寫這首詩的時候，腦海裡是想像三位天使圍繞著不死鳥的灰燼歌唱，所以才選擇SSA女聲三重唱。

這首歌的旋律是我坐在威尼斯安康聖母大殿（Basilica Santa Maria della Salute）前的階梯上，突然靈光一閃想到的。我想，那個空間的氛圍確實有感染到我，因為我腦海裡的旋律既悲傷又似讚美詩，讓人聯想到這座教堂建造的時代。這個作品的架構與讚美詩很像——詩節重複，沒有合唱或橋段（最後的尾奏有拉長，稍後會講解）。旋律與基本的「和弦變化」（可以這麼理解）是基於十六世紀的調式和聲（modal harmony）來編寫，可以用下面這種方式拆解（為了方便你進入狀況，可以想像這首歌還加了魯特琴〔lute〕之類的樂器伴奏）。

From Ash You Rise

<div align="right">詞曲：迪倫‧貝爾（Dylan Bell）</div>

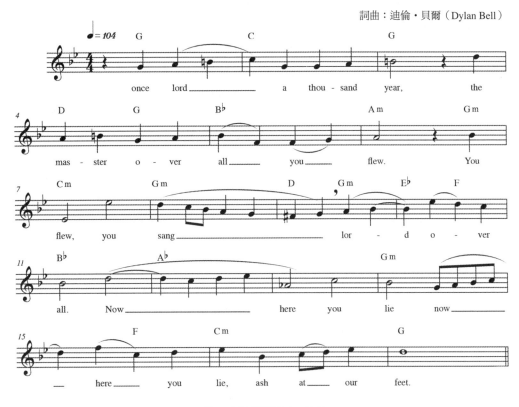

　　雖然上面的樂譜看起來像是旋律與和弦變化的結合，不過，文藝復興時期對音樂的認知其實並不是這樣。調式和聲不遵循簡單的「I–IV–V–I」和聲架構，而是圍繞著旋律建構，更有流動感。變音記號（accidental）、或是不基於音階的聲響，相較之下更為常見，某種程度上也容許更自由的和聲編排。再加上現代音樂對於協和（consonace）、不協和音（dissonance）的接收度較大，就使我們能用的色彩大幅增加。

　　本曲由重複詩節組成，少了常見的合唱或橋段，所以我為了製造變化與推進感，決定重配和聲。而且，我選的風格與人聲形式又帶來有趣的限制。這首作品在只有三個聲部的情況下，不太能輕易地改變織度，而且在這首略帶古典風格的作品裡，我也不可能讓第二女高音與女低音先唱吉他，再切換到鍵盤與小號。因此，以下是我的做法。

　　因為有整整四個詩節，所以我決定把推展速度放慢。第一句旋律（第一至三小節）是獨唱，接下來兩句（第四至十一小節）則包含兩部的對位旋律。從第十一小節的「Now」這個字起，和聲思路開始變複雜，跳脫大小和弦的概念。我在上面的簡化版樂譜把它稱為 A♭ 和弦，但因為旋律是唱一個很長的掛留音（suspension），所以其實更像是 A♭#11 和弦。你可能會在爵士或**印象樂派**（impressionist music）裡看到它。這無法單用兩個聲部呈現，所以是時候加入女低音了。

只用三個聲部要呈現出複雜的和聲絕非易事，因為複雜的和弦通常都會用到超過四個音符。若是設定給女聲唱的話，不一定有負責鞏固和弦的低音聲部。因此，這首作品在聲位方面採取許多常見的做法——暗示出和聲，而不是完整拼出和弦的縱向架構。同一個聲位可以有很多種主觀解讀方式，通常有前後脈絡才會確定和聲性質。例如第十一小節「now」這個字，和聲是由 E♭－B♭－D 組成。它本身拼不出特定的和弦。所以讓我們連著第十二至十三小節的和弦一起看，第一女高音先解決到C（三度），第十三小節又落在 A♭（根音），第二女高音則解決到A♭，這兩個小節都隱含了A♭的味道。整體來看就形成悠長的掛留進展到A♭的聲響。這是SSA編寫的一大強項。在沒有低音墊底的情況下，和弦與聲響很容易恣意漂浮，三個聲部的聲位可以巧妙地暗示出和聲，並依情況活用。

　　第二個詩節放了一些重配和聲，但因目前為止只聽過一次詩節，所以並沒有太驚天動地的更動。在第十九小節，女低音唱的E♮（構成C和弦）被快速代換成第二女高音唱的E♭，使得整體氛圍更陰沉。這首詩的意象強烈，照理說任何編曲技巧都可以套用。「你的咽喉，現已窒塞，不再歌唱」（your throat, now stopped, no longer sings）這句歌詞充滿哀悼感，剛好可以對應大和弦移轉成小和弦的快速動態。第二個詩節運用掛留音與聲部進行來產生更多移動。在第二十二小節，女低音在「beat」這個字是唱掛留音；在第三十一小節，第二女高音也在「lie」這個字唱掛留音，為這段額外的動態作結。整體來說，這個詩節有更多移動，像是第二十四至二十六小節的平行聲部移動、以及第三十一至三十三小節的複音移動。

　　第三個詩節描繪了不死鳥的逝去，迎來目前止最劇烈的和聲移動與發展。在第三十四至三十八小節，女低音負責的是持續音，讓上頭的和聲飄移。旋律短暫轉由第二女高音唱，產生了一點織度變化。基本的「和弦架構」在調整之後變得陰沉許多。原本是G－C－G、D－G－B♭－Am，現在被改成G／D－Dsus－Em、Em－E♭－D（沒有三度）。最後營造出掛留、浮動，蠢蠢欲動的聲響，隨後便迎來陰沉的下行和弦。

　　下一句歌詞「但火焰侵蝕萬物；一切曲調必當結束」（But fire consumes; all songs must end）（第四十一至四十五小節）捕捉了死亡的瞬間，我也試著透過編曲的決策來呼應這一點。這句的開頭先是強勁的三部齊唱與八度；到了「consumes」這個字，原本的齊唱分岔成稜角分明、五度相疊的聲位（大概從 D♭9 接到C9，沒有三度），戲劇感相當強烈。「一切曲調必當結束」這句的開頭也採用相似的做法。隨著火苗漸消，詩節收尾也趨於柔和，旋律交給女低音，聲位隨之建構。詩節最後唱了幾個密集和弦及一小段卡農式（coanonic）編寫，便以祥和、哀悼的開放四度作結。

　　我必須大方承認，這個詩節從巴赫大師那裡偷學了一招。巴赫寫的某首受難曲用了一首家喻戶曉的讚美詩，而每次重新引入讚美詩時，使用的調性都更加陰暗，對應到故事裡不同層次的絕望感。

　　我在第三個詩節用了這個想法，讓聲響漸漸陰沉，開頭是 G／E，但是下行到E♭，D♭，C，最後收尾不用G和弦，而是接到 A♭，用和聲外音的開放四度作結。

　　下一個詩節代表的是希望：「但靈魂無法侵蝕殆盡／愛雖脆弱，卻無法碾碎」（But spirit cannot be consumed / And love, though frail, cannot be crushed）。所以我使

用最顯而易見的元素：大和弦與明亮的聲響。我們先回到乾淨的G和弦；接著，在「consumed」這個字上面（第五十四小節），和弦的移動軌跡遵照傳統的終止型態，B7－Em－D－G，明確表達出G大調的調性，也帶來興奮感與希望。這個詩節與第三個詩節運用持續音的掛留開頭相反，所有聲部一開始便動作頻頻，尤其是女低音，先以下行音階把三音符聲位的範圍拓寬（第五十二至五十三小節），再與第二女高音一起唱上行的平行動態（第五十四小節），製造出明顯的攀升感。

此外，「crushed」這個字也用了更明亮的新和聲（第五十四小節）。這是使用旋律線，而不是標準和弦進行來編寫和聲的好例子。在第一、第二個詩節唱這個字的時候，和聲暗示出的和弦是Am。而在第三個詩節，由於它前面接了下行的陰暗和聲，所以聲位形成一個開放D和弦（根音與五度，沒有三度）。這次暗示的和弦則是A7sus接到A7。如果要用一般和聲慣例來重配這個和弦，那我們會採取不同的選項。例如關係大調和弦（C）或F；若要再爵士一點，甚至可以配個Dm或B♭第二女高音簡單的轉換色彩，讓和弦變成了A。新出現的C♯，在G小調的調性中心之下非常明亮顯眼，這個效果讓我們擺脫當前的調性，增添一絲輕盈與希望。

下一句（第五十八至六十一小節）與第二個詩節的相應段落（第二十四至二十七小節）的整體和聲並沒有太大差異。主要差別在於兩者的織度。第二個詩節裡，聲部是以主音的方式移動。在第四個詩節，為了保持希望感與能量攀升的感覺，聲部之間的對位更明顯。第二女高音幾乎迫不及待地唱起對位旋律，加進幾個有趣的掛留音，包括在「your song」（第五十八小節）那句，A♭性質的和弦九度音、以及第五十九小節，Gm和聲上的相似掛留音。

我覺得這個詩節已經有足夠的變化，而且結尾的整體和聲與人聲旋律線都與第二個詩節相同。

下一個段落算是一個延長的尾奏，脫離目前為止詩節相連的架構。第六十九至八十小節可說是純粹的繪詞（word painting）——也就是用音樂來描述歌詞的意義。這首作品大量透過和弦聲響對應文字的情感，來呼應歌詞的內容，不過這個做法受到既有旋律的限制。相較起來，在這一個詩節裡，**全部的內容**都是純粹根據歌詞來編寫。

第六十九至七十四小節的歌詞是「在灰燼裡你攪動」（from ash you stir）。這句的呈現方式是密集和聲與三個聲部的相互呼應，產生一種柔和、沙沙作響的攪動聲響。下一句是「你從灰燼裡升起」（from ash you rise），女低音先演唱這句宣示，而後面接了什麼你應該猜得到了。旋律竄升、飛騰，搭配主要是平行三度的聲位。做為歌詞的高點（也是歌名），這一句象徵了整首作品的高潮，所以它的移動最迅速、動態也最廣，而且放了目前為止音域最高的音。

下一句「佇立在我等面前，壯麗的天空之橋」（before us all, the glorious arc-en-ciel）（第七十六至七十七小節），旋律回到女低音身上，這帶來一系列有趣的色彩轉換。在「天空之橋」（意思是彩虹）那裡，我們用了一個亮晶晶、難以預料的和弦：F♯m。我常把音符與和聲對應到不同的色彩，而這一個特定聲音（在 Gm的框架下，使用F♯與C♯）我聽起來是明亮的原色——是最適合代表彩虹的顏色。在第七十八小節的「reaching, yearning」這兩個字，我們還是停在這個新的調性，直到第七十九小節的

「hungry for the sky」才回到熟悉的和聲領域，重新回到熟悉的 F♯ 與 B♭。

在第八十一小節回到原本的旋律。由於這首歌即將結束，所以我決定用八度來唱，把它化為強而有力的宣告。這個做法還有額外的和聲洗滌效果。由於不久前還在新的調性領域，我不想有種急忙跑回原本調性的感覺。而齊唱／八度的旋律線既把我們帶回原本調性，也能維持住穩健腳步。

第八十六至九十小節幾乎像是一段疊句（refrain），把我們拉回熟悉的地方（這裡我多加了一小段繪詞：第二女高音的上行導音在「rise」這個字解決到主音）。為了幫歌曲作結（第九十一至九十二小節），旋律與和弦走向緊跟著「你攀升翱翔」（You rise and fly）這句歌詞，用溫和的三和弦上行，結束在皮卡第三度（Picardy third）的高音G和弦。

我從來沒想過，一首簡單的讚美詩（還是我自己寫的！）竟然可以搞得如此複雜。就某方面來說，我選的形式（SSA、三部、非現代）都限縮了創意範圍。但這首作品反而彰顯出我們如何在限制之下，挖掘出無限的創意資源。在概念發想的階段我便已經知道，使用 SSA 形式的重要性，遠勝於我通常使用的哪些編曲技巧。形式造成的限制，逼迫我更仔細地審視手上剩的哪些招數——織度變化、和聲重配及繪詞。我從這首作品的創作與編寫過程中學到許多，在我為數眾多的編曲過程中所學到的寶貴經驗都沒有比這次多。SSA的編曲並不容易，但只要編得好，就會有無比的成就感。

From Ash You Rise

迪倫・貝爾（Dylan Bell）

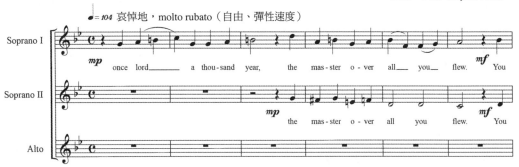

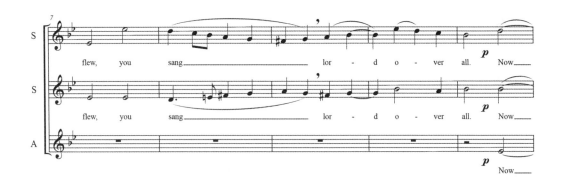

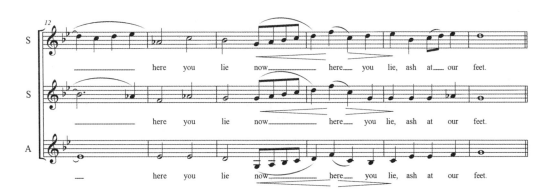

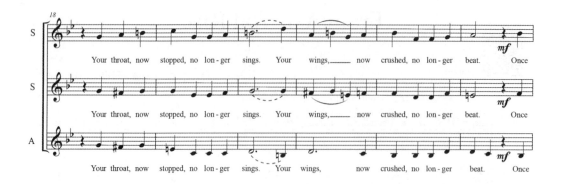

Your throat, now stopped, no lon-ger sings. Your wings,____ now crushed, no lon-ger beat. Once

Your throat, now stopped, no lon-ger sings. Your wings,____ now crushed, no lon-ger beat. Once

Your throat, now stopped, no lon-ger sings. Your wings, now crushed, no lon-ger beat. Once

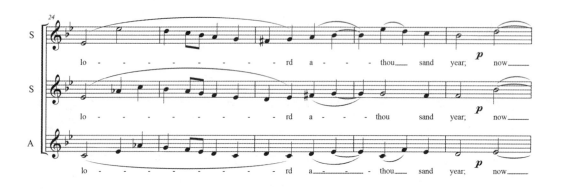

lo - - - - - - - - rd a - - - thou___ sand year; now____

lo - - - - - - - - rd a - - thou sand year; now____

lo - - - - - - - - rd a - - - thou___ sand year; now____

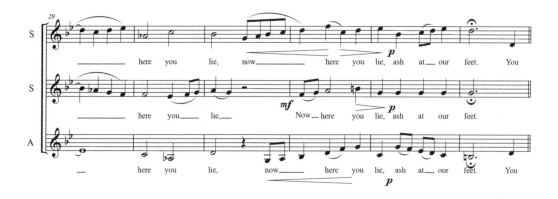

_____ here you lie, now____ here you lie, ash at our feet. You

_____ here you___ lie,____ Now__ here you lie, ash at our feet.

___ here you lie, now____ here you lie, ash at___ our feet. You

170

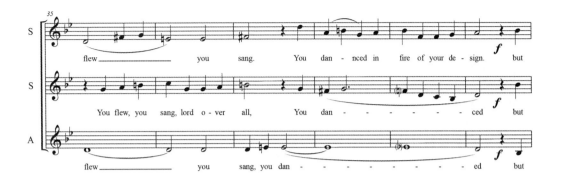

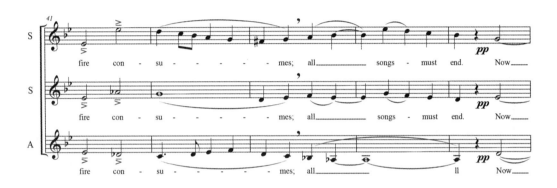

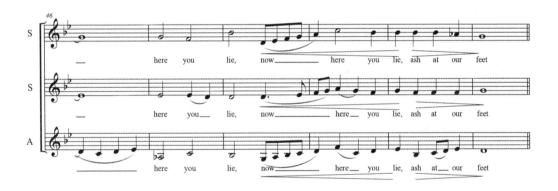

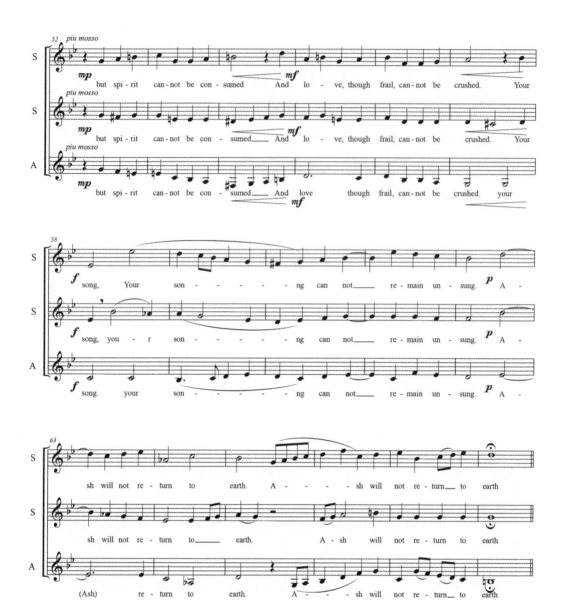

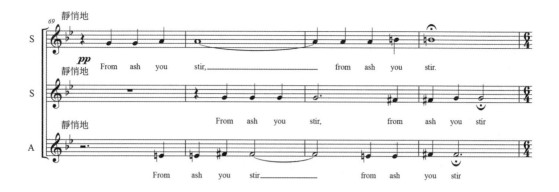

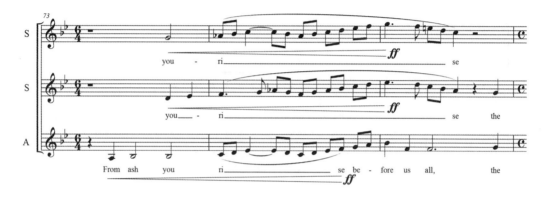

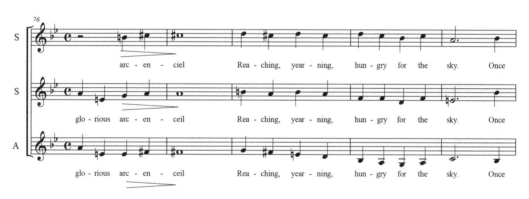

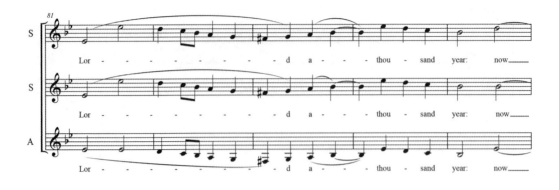

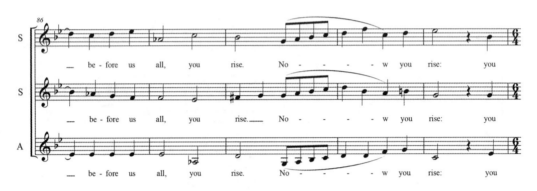

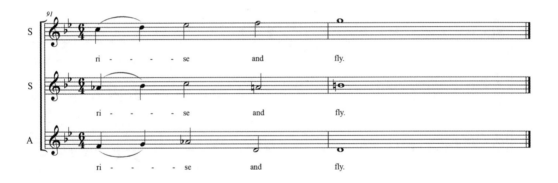

第4部分
進階編曲主題

前面我們說明了概論，並逐一介紹有效的「十步驟」方法，用較為概括、通用的方式大致描繪出整個過程，帶你從概念發想到完成編曲。這個部分，我們將介紹一系列更細膩的編輯方式。

下面幾個章節會提供特別的工具，用來進一步完善你的編曲，或應對可能出現的特定編曲或挑戰。若你一直把本書當做「參考工具書」，揀選相關章節閱讀的話，這個部分應該可以解答你的許多特定疑惑。

我們選的這些主題是集結這些年來、能力各異的編曲者向我們徵求建議時，針對特定編曲面向所提出的問題。我們邀請你參與這些討論，若這個部分（或整本書）沒有提到你想問的問題，請造訪我們的網站 http://www. acappellaarranging.com，我們會持續為你解答。

第十八章 加入變化與背景金句：為你的編曲加點香料

　　基本元素已就定位，每個聲部也都排列整齊，聲部進行得當、優美又穩健。但當你開始讀譜……慢慢會感到無聊。

　　若連掏心掏肺編這首歌曲的**你**都覺得無聊，團員就更難提起幹勁了。你的觀眾會有什麼感受呢？

　　該怎麼辦呢？你或許雙手抱著頭，認定這個樂譜已經沒救了。

　　別害怕……樂譜可以是一頓營養均衡（但是淡而無味）的餐點，只要加一點香料進去，便能起死回生。下面幾個技巧將給你一些幫助，但是它們和任何香料一樣，要節制且有品味地使用。

由淺入深

　　或許你的樂譜不需要整鍋重做，只需要加一搓鹽巴即可。所以，在把它大卸八塊之前，我們先介紹一些簡單的做法。

變化

　　沒有什麼比一組又一組的反覆記號更令人乏味了，所以與其直接重複一個段落，不如試著加入一點小變化。這招最適合用在副歌這種會重複、但又需要一點不同東西的段落，也就是不完全只是照抄。變化可以很簡單，例如：

- **改變力度與句法**：試試看將兩個段落分別用大小音量演唱，或一段副歌用連貫滑順的句法；另一段副歌則用緊湊、貼合節奏的句法。這種切換方式不只影響編曲，也會影響表演的形式。所以你可以寫進自己的樂譜，或用在其他人的樂譜上。
- **改變母音聲音，以挪動音色或力度**：例如在譜上寫「第一次用『oo』唱；第二次用『ah』唱」。
- **改變節奏重複的聲部**：通常每段用一個簡單的變化，其效果會最好。

　　你甚至不需要多寫任何內容，就可以做出入門等級的變化。在樂譜寫上「第一次：Oo；第二次：Oh；第三次：Ah」，便能立刻產生簡單的變化！

　　你也可以用比較複雜的切換方式，進一步提升作品質感。下面這個範例取自迪倫的原創作品〈Don't Fix What's Broken〉。這首歌有三段主歌。由於每段歌詞都不同，所以其他內容可以保持原樣。不過，單就一段主歌來看這首歌的背景和聲（這裡唱得像吉他），已經相當簡單且具重複性。因此，第二、三段主歌加入了幾個小小切換，為整首歌添增恰到好處的變化，讓它變得更有趣。

這是第一段主歌：

Don't Fix What's Broken

http://yt1.piee.
pw/4uj9xr

詞曲：迪倫・貝爾（Dylan Bell）

這裡是第二段主歌：

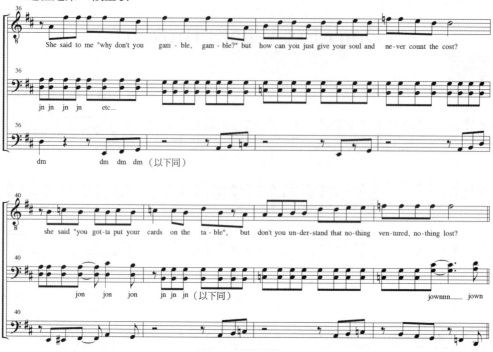

這一段其實有兩個小變化。第一個是在第四十小節，低音與較低的背景和聲多唱了一個小小的節奏動機（motif）。第二個則很簡單，第四十三小節的節奏短奏原本是C至G的聲位（五度音程），向上轉位變成G至C。基本上，兩個版本用意相同，只是後者更激烈一點。

這裡是第三段主歌：

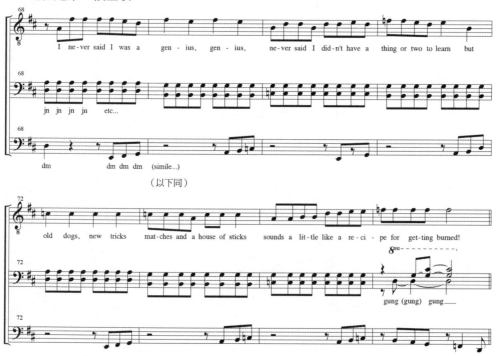

這一次只在第七十五小節放了一個變化。在這個型態裡，聲位在第一段主歌比較低；在第二段主歌稍微高一點。第三段主歌持續這個走向，帶動節奏性短奏，把它拉得更高，變得更像吉他的音色。這種變化方式可以讓一個簡單的聲部隨著歌曲逐漸推展，提供更多動能與能量。

切換時機很重要：

● 它們要幫既有的內容增色，讓段落產生更多動態感，不只是為改而改。「添加」不一定是代表「加上更多東西」，也可以是加上新的元素、新的織度，或抽換新的層次。
● 它們要好記又能清楚地解釋唱法。歌手要能簡單說明變化的內容，例如「這次我改唱詞，然後多加一個音符讓它聽起來更豐富」。

若切換毫無根據，不僅會把歌手搞瘋也沒有其他用處。舉亂改節奏的例子，「這次我唱『Jown-jigga-jigga-jown-jown』，第十一小節改唱『Jown-jigga-jigga-JIGGA-jown』。等一下……或是唱『Jown-JOWN-jigga-jigga-jown』？」你應該言簡意賅地說明一個變化的用途。

重配和聲：增添新的色彩

重配和聲在爵士編寫裡很常見，但在整首歌只用三種三和弦的流行音樂裡則經常被忽略。大部分的編曲都包括和弦的主和弦、三度與五度。那七度呢？九度呢？十一與十三度呢？或是一個掛留四度？降五度或降九度等變化音（altered notes）也常是選項之一。若想要更深入認識爵士和聲，可以參考第二十一章。或者實際彈奏看看，用琴鍵彈奏每個和弦，系統性地加入額外的音符。大部分都很難聽，某些音聽起來很酷但不適合，只有少數幾個和弦行得通。如果這樣太費工，就只彈自然音階裡的音高（C大調的話，就是所有白鍵）。試試看在切換到下一個和弦時，保留前一個和弦的一兩個音符，再進行解決。或讓其中一個聲部的音符晚一點唱。若想自我挑戰，請試試看重配幾個樂段的和聲，只要留意旋律有維持原本的音高，便可以盡情嘗試。

你也可以透過替換不同的和弦，或只抽換掉低音音符來重配和聲。以簡單的C和弦為例，換了不同的低音音符的話……

在琴鍵上彈奏聽聽看。它與和弦增色音一樣，不一定每次都奏效，但你可以藉此開發自己的和聲直覺，會知道哪些東西能用在你的樂譜上。請記住，不管加入什麼樣的新和弦，前提是必須與獨唱旋律線配合得當。一切元素都能改，就只有獨唱不能更動，不過特殊情況例外。

接下來是基本的重配和聲範例，取自迪倫〈True Colors〉的編曲。第一段副歌配上基本的和弦改變。

True Colors

編曲：迪倫・貝爾（Dylan Bell）

詞曲：比利・史坦柏（Billy Steinberg）、
湯姆・凱利（Tom Kelly）

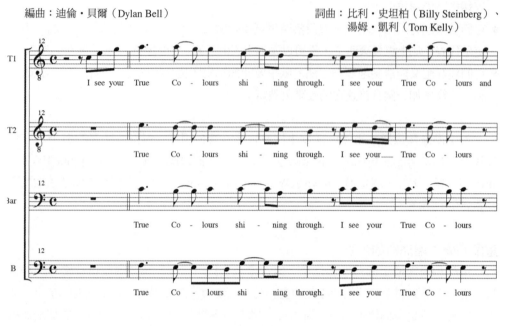

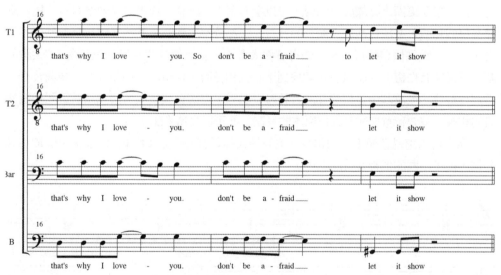

第一段副歌中，第十六小節「that's why I love you」這段的和聲是簡單的Dm－G7sus－G。第十八小節的「Let it show」則是用上E7／G♭－Am7──三級大和弦到六級小和弦，關係小調類型的終止。

第二段副歌加入幾個新的和聲風味：

True Colors

編曲：迪倫・貝爾（Dylan Bell）

詞曲：比利・史坦柏（Billy Steinberg）、
湯姆・凱利（Tom Kelly）

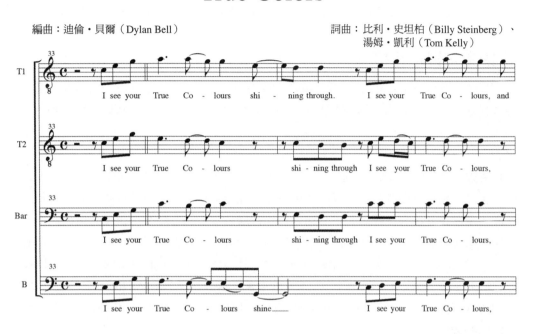

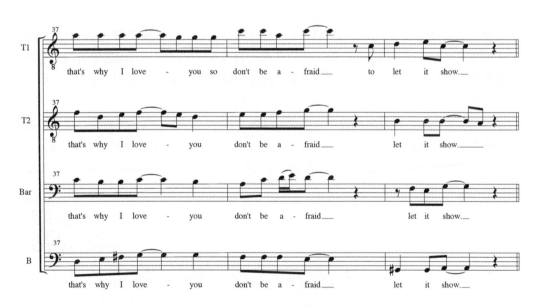

第三十七小節的「that's why I love you」那段，是每個字都換了一個和弦。原本簡單的Dm－G7sus－G7終止現在變成更複雜的上行序列：Dm－Cadd9／E－D6add9／F♯－G7sus－G。第三十九小節的「let it show」仍然用一樣的基本和弦，但加了幾個經過音（passing tone）來添加色彩，所以E7／G♯－Am7 現在變成了E7♭9／G♯－Am7add9。

背景金句與移花接木

基本上，背景金句就是加進段落的耳朵糖果（ear candy），目的是添加變化、趣味或幽默感。背景金句常是延伸主要的歌詞，並交給背景和聲演唱，藉此回應主唱的內容。

» 迪克說：我在編排節慶經典歌曲〈Holly Jolly Christmas〉時，想在歌曲中盡可能塞進很多其他聖誕歌曲的片段，以營造更濃厚的聖誕氣息。這些段落散布在各個聲部之間，每段長度足夠使聽眾產生「剛剛那是什麼？！」的好奇心，再接著進展到下一段。總共四十三小節長的樂譜裡，塞進的歌曲包含〈Jingle Bell Rock〉、〈It's The Most Wonderful Time of the Year〉、〈It's Beginning to Look a Lot Like Christmas〉、〈Let It Snow〉、〈Frosty the Snowman〉〈Deck the Halls〉、〈All I Want for Christmas Is My Two Front Teeth〉及〈We Wish You a Merry Christmas〉。

加入背景金句有很多好處。它可以中斷歌曲裡數不盡的無意義音節，提高歌手的興致。簡單就能配合視覺與戲劇互動，所以也很適合現場表演使用。在編曲錄音裡，它可以提高歌曲重複聆聽的價值。通常聽眾必須聽好多遍才可能察覺，就像某種音樂彩蛋。

» 迪倫說：有次某人打電話給我，提高分貝興奮地說：「哈！我抓到你偷偷藏進那首歌的東西了！我整整找了半年！」這首歌就是〈The Dry Cleaner from Des Moines〉，我拿了主角走入拉斯維加斯馬戲團賭場（Vegas casino Circus Circus）那段歌詞的旋律線。放在和聲裡面長這樣：

演唱示範

http://yt1.piee.
pw/4smqm3

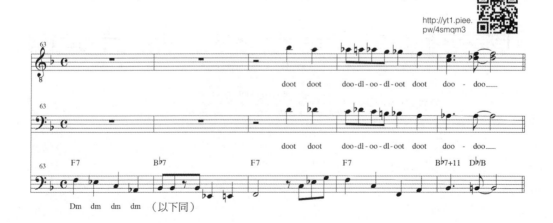

背景金句就像是用音樂講笑話，所以和好笑的笑話一樣，隱晦一點比較有效果。或許你也有過「某人講完笑話，還不停地強調笑點，最後就搞砸這個笑話」的經驗？就算不是每個人都抓得到你的笑點，也別在意。它還是達成了主要任務，也就是為歌曲添加變化。有時編曲者會自得其樂地塞進一些小東西，也不管其他人能否理解。許多音樂名家也會這麼做，像是巴赫（Bach）經常在他的賦格曲（fugue）裡放入B－A－C－H（德文音高命名方法裡的 B♭－A－C－B♮）的旋律動機。很聰明吧？

» 迪克說：我最喜歡的電子郵件之一，就是看到又有某位歌手發現我的編曲巧思。我的〈河馬聖誕〉（Hippopotamus for Christmas）編曲裡，其中一個背景音節可不只是一個優美、共鳴的聲音。究竟哪個音節呢？「dung」（大便）[17]。

　　無論是變化、背景金句，或添增其他變化到編曲上都沒有任何限制。不管是對位旋律（countermelody）、新的和聲、玩歌詞、使用不同音節、變換節奏、不同力度的轉音、背景墊入其他歌曲，或加入笑點，這些都是我們在思考如何變化編曲，讓歌曲更有趣時，會使用到的眾多選項裡的幾個方法。你可以列一個清單，記錄下在其他人的編曲裡所發現或欣賞的東西，藉以激發右腦思考。若那樣行不通，試試坐車或洗澡時哼自己的編曲，或許會產生新的想法。

　　請記住，背景金句與變化的用途是服務編曲，不可本末倒置。過度使用可能會讓聽眾（與歌手）大翻白眼，自言自語道：「這傢伙又來了」。但是用得好，就可以讓還不錯的編曲聽起來好聽、唱起來又有趣。

─────
[17] 譯注：應為作者編曲時放入的彩蛋，因為河馬的排便量非常大，排便時還會做出「甩便」的動

第十九章 編排其他人聲形式

截至目前為止，我們大半是討論SATB的編寫，偶爾才會加進額外的聲部與打擊。雖然所有原則都適用於各種聲部組合，不過還是值得花點時間探討其他聲部的編寫細節。每種都有獨特的表現手法。

男聲編制：TTBB 與更多形式

TTBB 樂團的編排通常相對簡單直接，原因如下：

- 上面三個聲部（第一男高音、第二男高音與男中音）各自在G3至G4之間有一個甜蜜點。流行音樂裡，絕大多數的人聲和聲都位於中央C附近——無論男女都可以自在演唱的音域，而且與男低音相距一至兩個八度，因此很容易調音。
- TTBB 編寫的根基深厚。從理髮店合唱團（barbershop）到大學阿卡貝拉團、從嘟哇調到人聲搖滾樂團，在二十世紀的阿卡貝拉傳統中，有一大部分是由男聲樂團奠定。你和你的歌手都熟悉TTBB編制的聲音，而且經過百年來的反覆實驗嘗試，很多常見做法都很容易調音，唱起來也好聽。
- 現代許多使用樂器的音樂，都還是一位男歌手加上吉他聲音的組合，剛好貼近TTBB的音域。所以想要的話，可以保持原曲的調性（key）、織度（texture）及整體氛圍。

TTBB的編制裡，男歌手的可用音域已經往上下拓展，看起來像這樣：

第一男高音
全音域：G2－F5；常用音域：G3－C5。
第二男高音
全音域：G2－C5；常用音域：C3－A4。
男中音
全音域：E2－G4；常用音域：G2－E4。
男低音
全音域：D2－D4；常用音域：D－A3。

TTBB與SATB最大的不同應該是上聲部的處理方式。可以看到TTBB 的平均高音音域大概比SATB低一個五度。此外，TTBB的上聲部更加受到第一與第二男高音的音色、以及轉換點的位置所宰制。與女高音或女低音聲部不同的是，男高音彼此的音色及各自的轉換點差異很大。所以很難寫出一個標準的第一男高音聲部，然後期待聲音符合你的特定想像。

不過，不一定要是第一男高音（first tenor）負責唱第一男高音聲部（tenor 1）。基

於假音音色與人聲轉換的自然特性，男中音的聲帶較厚，或許可以唱出比男高音高的假音。因此，若編排的是「通用」樂譜（也就是說，不是寫給特定樂團的樂譜），最佳做法就是單純從低到高寫出全部的聲部，讓樂團自己釐清每首歌最適合的聲部分配。

轉換點附近的編寫策略

編寫TTBB樂譜時要注意轉換點附近的旋律線。通常，男高音的轉換點會在D4至G4之間。大部分的男高音都可以稍微延伸唱到轉換點的附近音域，也就是說，假設轉換點在E4附近，應該可以用胸聲往上唱到F4或 G4，假音則通常可以低到C4。第一男高音的旋律線最好寫得相對靜態，讓他們在其中一種唱法維持久一點，而不是像攝取過多咖啡因的體操選手那樣上竄下跳。

若想深入了解以主音、人聲為主（而不是以模仿器樂風格為主）的基本 TTBB編寫的話，可以研究理髮店音樂。這種音樂傳統源遠流長，而且是編給能力普通、未經訓練的歌手演唱。就某種程度上，它就是TTBB版的十八世紀聖詠曲。它與聖詠曲一樣，隱含著許多你大概不需要遵守的規則，但非常適合做為學習的起點。

旋律與背景和聲

在編寫TTBB，尤其是主音織度或聖詠曲的編曲時，常把旋律放在最高聲部以外的聲部。為什麼呢？若男主唱的聲音較貼近中音域，也就意味著另外三人會擠在他下面的聲部。就音樂上，聽起來想必很擁擠。此外，也會錯失在更高的音域，寫下有趣的旋律與和聲內容的機會。這就像鋼琴只彈左手的音符——聲音很可能過於厚重、混濁。如果男主唱的聲音真是如此，就試著把旋律放在第二高，背景和聲一上一下包夾，最後加上男低音。現在大家都處於自己的甜蜜點。這是理髮店編寫的標準公式，其實第二男高音的聲部通常稱為「主唱」。以下是主音織度的TTBB，主唱旋律在第二男高音位置的例子。

Sweet Adeline

編曲：迪倫‧貝爾（Dylan Bell）

詞曲：亨利‧阿姆斯壯與理查‧傑拉德
（Henry Armstrong and Richard Gerard）

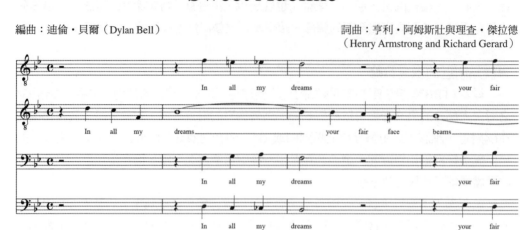

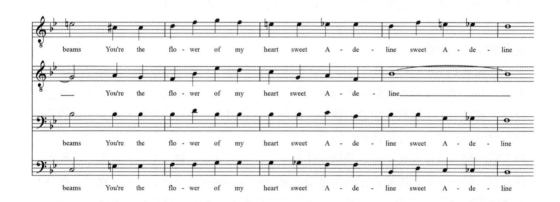

　　若主唱更傾向搖滾男高音那種類型，就儘管把他放在最高的聲部，讓下面的聲部堆疊出背景和聲。總之，這種編寫方式也是偏向器樂風格，只要把背景和聲放在樂器的聲部，便可以讓主唱的質地脫穎而出。

Don't Fix What's Broken

詞曲：迪倫・貝爾（Dylan Bell）

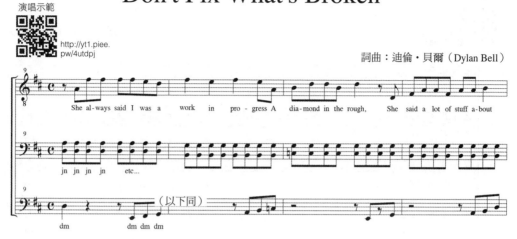

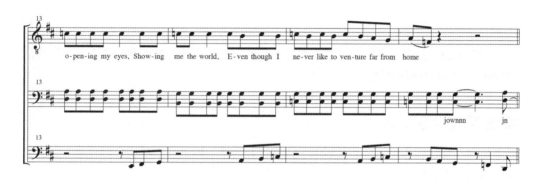

Copyedited by Dylan Bell
Used With Permission

　　就算是編寫主音（homophonic）織度，只要第一男高音化身男性女高音或女低音，以假音演唱大部分內容，或團內有一名音域特高的第一男高音，那麼他們也可以負責主唱旋律線。

Dona Nobis Pacem

演唱示範
https://pse.
is/4sarzw

詞曲：迪倫・貝爾（Dylan Bell）

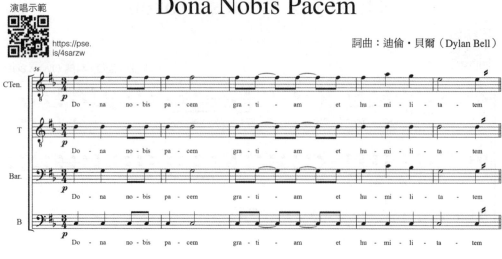

簡單來說，只要深入了解男歌手假音的特性，並且不讓背景和聲唱得太低，就可以解鎖編寫TTBB的無限潛力。

女聲編寫：SSAA

編寫女聲比較棘手，很容易編壞，但做得好的話，成品將很精緻且有質感。為女聲樂團編曲的部分挑戰如下：

● 整體音域較窄，所以和弦聲位通常要更緊密。
● 低音（或最低聲部）的音域較高，可能導致和聲的定位模糊，調音困難。
● 流行音樂裡很少用到女聲的頭聲，所以編曲者有時會面臨兩難，究竟要把全部的內容都限制在胸聲、但音域只有兩個八度左右，還是要運用頭聲、但有可能讓流行音樂聽起來像合唱曲。
● SSAA聲部的甜蜜點大概落在D4至D5。還是可以傳達和聲訊息，但聲音相對沒有那麼厚實。
● 過往的曲目較少使用這個編制，因此它的整體聲音較不為人所知，你的內在耳朵可能也不太熟悉。

儘管如此，上述這些劣勢只在你用標準SATB形式的心態編曲時才會發生。所有藝術創作都有其框架，而SSAA形式本身就具有深厚的美學內涵：

● 這個音域的聲音可以唱出天使般優美、閃爍的音色。
● 男聲音域適合傳達和聲資訊，而女聲音域適合傳達旋律資訊。人的聲音在這個音域能確實捉住聽者的心神。

- 事實上它是一種較少見的聲響，因此使它既有趣而值得一提。
- 有些歌詞主題與聲響由全女生樂團詮釋最為合適。
- 女聲阿卡貝拉是阿卡貝拉編寫裡最少被開發的一塊淨土，也代表這部分有更多聲音與織度的創造空間。

　　與編寫TTBB一樣必須稍微延展女聲的音域——大多往下延展，讓女低音聲部可以下探到相對較「厚」、更能清楚表達和聲資訊的音域。女高音的極端音域不變，但正常音域大約提高三度，以容納下面的聲部。

第一女高音

全音域：A3－A5。常用音域：C4－G5。

第二女高音

全音域：A3－F5。常用音域：A3－E5。

第一女低音

全音域：D3－D5。常用音域：F3－C5。

第二女低音

全音域：D3－D5。常用音域：F3－A4。

　　你會發現音域被壓縮了。也就是說，聲部之間有更多重疊，整個編制的全音域比SATB樂團窄不少。在這個情況下，可能得使用更靠近、更密集的聲位。由於聲位的位置愈高，其聲音也會愈清亮。這個音域的人聲之間可能會為了抓住你的聆聽注意力而彼此競爭。這麼一來，雖然更難把女低音主唱放到高昂的女高音之下，卻很適合用來執行與織度、對位等面向有關的音樂想法，因為它們的聽覺分量感差異不大。只要謹記這些特性，基本上任何樂譜都可以順利調整成符合SSAA編制的獨特聲音。

When I'm 64

編曲：迪克・謝倫（Deke Sharon）

詞曲：約翰・藍儂（John Lennon）、
保羅・麥卡尼（Paul McCartney）

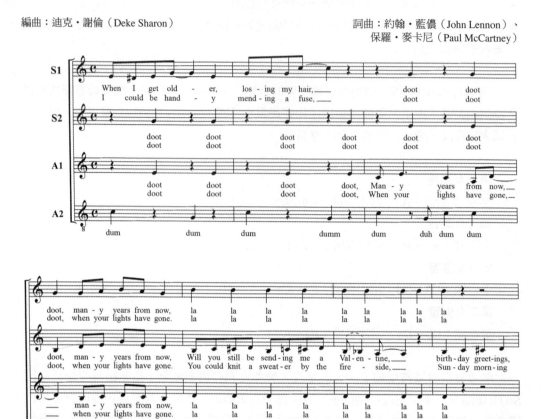

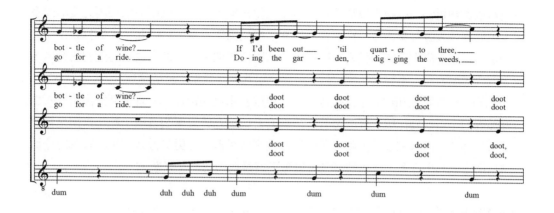

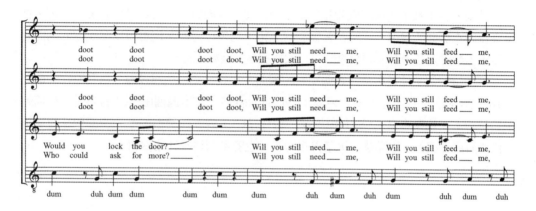

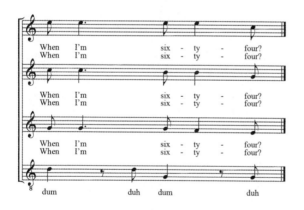

第二女低音及「低音問題」

到目前為止，我們的公式一向都是旋律＋低音＋背景和聲。這公式很容易套用在 SATB 和 TTBB 上，畢竟它們都有低音歌手。就算你的期望再高，第二女低音與低音歌手之間，就像是中提琴與低音大提琴一樣天生就存在絕對的差異。這個問題有幾種解決辦法。有些很直觀，其他則需要跳出框架來思考。

首先，不管是人聲或樂器，低音的工作是什麼呢？簡單來說，低音提供和聲基礎及基本的節奏推力。貝斯旋律線的型態通常簡單、重複。若忽略音域的差別，第二女低

音也可以做到這點。這種人聲類型只要搭配人聲打擊手，就可以創造出相同力度的節奏組。由於許多人聲打擊的技巧都與音高無關（請見第二十章），因此，人聲打擊手不分性別都可以用轟隆作響的大鼓來支撐低頻。若堅持要把第二女低音放在男低音的音域，或想做成搖滾歌曲、不要太抒情的話，只要使用八度音效果器就能達成。

我們的聽覺與感知功能相當複雜，但你可以善用這點特性。若耳朵判斷出第二女低音聲部唱的是貝斯旋律線，那麼儘管旋律線的音域遠高於貝斯的音域，聽起來還是像負責貝斯的部分。而且別忘了，就算不使用八度音效果器，（男）低音歌手的音域還是比正常貝斯吉他高出許多，但我們還是可以毫不遲疑地指認他為貝斯。

同一首歌同個編曲但不同編制：〈True Colors〉（迪倫・貝爾編曲）

若有一首走紅了，或許就會想推出不同人聲編制的版本。這會是很有趣的練習。你得維持原本編曲的靈魂，同時在新編制的脈絡下也要行得通。這也可以測試你的編曲耐久度，若禁得起各種必要的小修改，它大概就是一首好編曲！

下面這個例子就是寫給好幾個編制的編曲。比利・史坦柏與湯姆・凱利原作的歌曲〈True Colors〉，原唱是辛蒂・羅波（Cyndi Lauper），這個編曲是以主音為主的抒情阿卡貝拉版本。我原本寫的是TTBB編制，調性是C♭。副歌採用很標準的四部聖詠曲風格（但帶有爵士感），這點讓它更禁得起考驗，也容易調整成其他編制。

True Colors

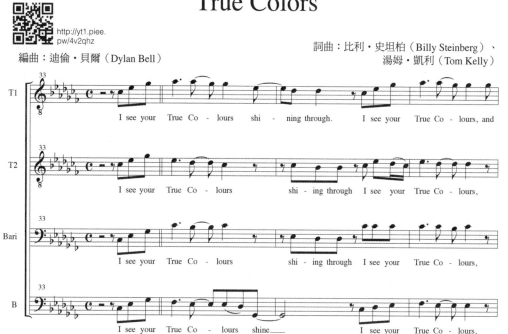

http://yt1.piee.pw/4v2qhz

編曲：迪倫・貝爾（Dylan Bell）

詞曲：比利・史坦柏（Billy Steinberg）、
湯姆・凱利（Tom Kelly）

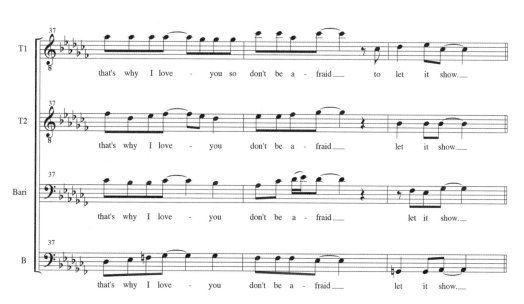

　　下面是SATB的版本。有賴於四部聖詠曲的風格設定，我不需要做太多聲位的重寫或調整。第一步是找到適合的調性，高到能讓女高音聲部唱出優美的共鳴，但又不至於讓男高音唱到中風。最好的選擇就是上移大三度到E♭。這樣旋律就可以放在女高音主要音域的中段（E♭4至E♭5）。他們的最高音是F。男高音在這段的主要音域偏高（幸好其他段落可以平衡回來），最高音是G4。

True Colors

編曲：迪倫・貝爾（Dylan Bell）

詞曲：比利・史坦柏（Billy Steinberg）、
湯姆・凱利（Tom Kelly）

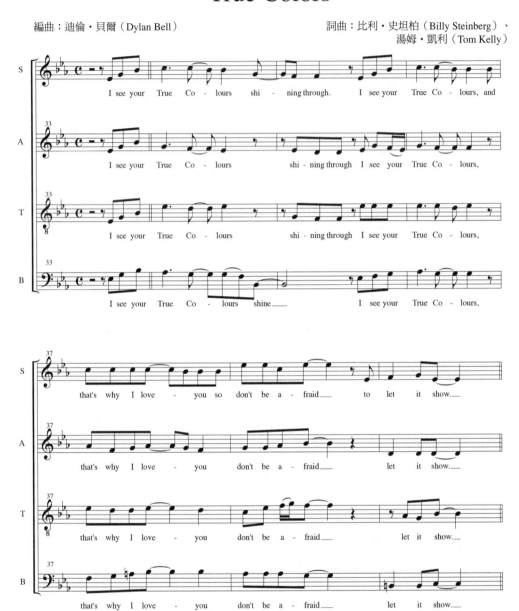

 重編成SSAA比較有挑戰性。若往上移太多，女高音的聲音會過於尖銳，但貝斯旋律線又落在女低音的音域之外。雖然有點麻煩，但唯一的解決方法就是重新編排聲位。

 這麼一來，樂譜的走向也會完全不同，這種做法常有改變走向的效果。我的目標是讓它聽起來就像貨真價實的SSAA樂譜，而不是拿一份很適合SATB或TTBB的編曲，不經思考的壓縮音域範圍就交差了事（可惜市面上大多是這種類型的樂譜）。

我們需要先找到一個適合旋律的調性。E調是最理想的選擇，這有幾個原因。首先，它很實際。它和第一女高音的旋律很契合，也能讓第二女低音唱出堅實、低沉的主音。再來，對這種風格及這些聲部來說，E調有種明亮、晶瑩，卻也溫潤的性質，足以忠實呈現歌詞。

決定調性之後，下一步就是調整既有的樂譜，檢查有哪些部分跑出音域之外。請注意，譜號已更改成SSAA的正確用法。

True Colors

演唱示範

https://pse.
is/4uv88v

詞曲：比利・史坦柏（Billy Steinberg）、
湯姆・凱利（Tom Kelly）

編曲：迪倫・貝爾（Dylan Bell）

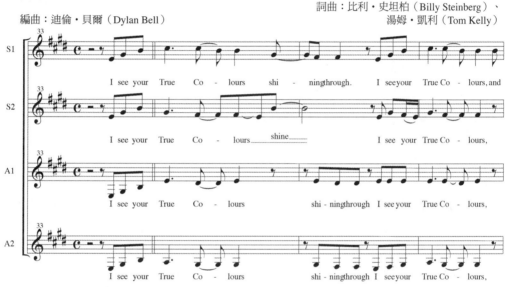

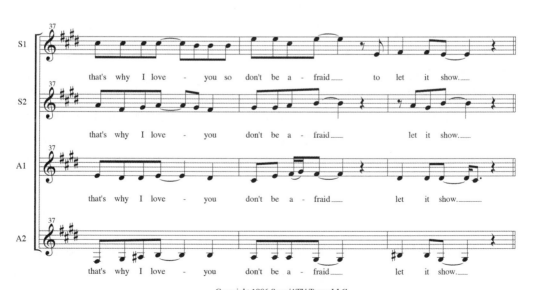

例如第三十四至三十五小節，第二女低音旋律線中的低音B得換掉。第三十九小節「let it show」的聲位也一樣。儘管技術上做得到，如果太多聲部都唱在她們的音域最下方，聽起來會太單薄，達不到明亮閃爍的效果。因此，與其讓低音在「shine」這個字唱B的持續音，並以此為基準往上建構聲位，不如改成由上往下處理。現在改讓第二女高音唱，「shine」的B持續音就變成像是高懸在上，其他聲部則垂掛在下的感覺。和TTBB版本裡鞏固和弦的作用不同，它在此轉而讓和弦飄在空中。作用不同，但效果也很好。

接著是「let it show」的和弦。原本第二男高音唱了一個很漂亮的移動小片段，但第二女低音拉到C3至C♯3就太低了，會把它蓋住。因此，我把原本的男中音旋律線拉到第二女高音，第二女低音不唱和弦根音，改唱五度。這麼一來，那個片段就有了被聽見的空間。

編寫更多聲部

若平時是習慣四部人聲或聲部的編曲，那麼為更多聲部編寫可能會讓你感到很奢侈。更多聲部也代表更多自由、更豐富的和聲，及更多背景金句和耳朵糖果（ear candy）。以下提供一些大原則。

五至六個聲部

運用額外的聲部做出三部、四部背景和聲：這幾乎是編寫爵士樂譜時必備的技能，因為它們通常需要更豐富的聲位與進階的和聲。若是編排流行音樂，或處理和聲的主要三和弦，那麼也會額外多出一個聲部，可以用來高八度或同度疊加。

多加一個男低音或男中音聲部：貝斯旋律線是歌曲的「第二主旋律」，所以可以加入第二個具有貝斯功能的聲部，讓旋律更豐富。這個聲部可以在同度或高八度疊加男低音唱的音；在某些地方加入五度，使貝斯旋律線更厚實；或將兩種做法組合使用（請見第十四章）。若這段貝斯旋律線的稜角特別多或很難唱，就可以拆開來分給男低音與男中音聲部。這很適合用在迪斯可風格的貝斯旋律線，因為這種風格常用快速的八度跳動，全部由一位低音歌手演唱會搞得他上下為難，也很可能走音。

「遊走」聲部。你可以單純寫一份標準SATB樂譜，再放入一兩個「遊走」聲部，根據需求扮演各種功能。這些「遊走」聲部可以跟在背景和聲旁邊，在適當的地方額外唱幾個分奏類型的音符、負責吉他旋律線、重疊主唱、和聲，或者以上全包。最適合用在為自己樂團編曲時，你可以為你選擇的歌手量身訂製一個聲部，用瘋狂的編排讓他挑戰自己的能耐。

六個聲部以上

更多背景和聲！尤其，當你編寫爵士樂譜時可以加入更多背景和聲。已逝的大師基恩·普爾林（Gene Puerling）就經常編排多達八個聲部的爵士樂譜。其中一種可能的編制是用兩組背景和聲，一組用三和弦唱一種質地；另一組則唱另一種質地。例如，在三

和弦、全音符的「ooh」襯底長音上頭另外加一個琶音的三重唱。

按照「樂器」編排：這個技巧就是把不同的聲部指派為「吉他」、「鍵盤」或「管樂組」裡的各個樂器。這種情況下，不是用縱向思考方式，依照最高到最低的聲部編寫SATB；而是從織度的角度，讓數個不同的聲部（常處在不同音域）處理不同的元素。若想要的話，還可以將這種思考方式結合音域考量，這樣可以進一步區分出不同質地。

Here We Come a-Caroling haron

傳統歌曲
編曲：迪克・謝倫（Deke Sharon）

在這個特定範例裡，女高音旋律線唱的是管樂，而女低音、男高音與男中音聲部則負責電鋼琴。

你也可以分配幾個人偶爾跳脫原本的聲部，演唱特定的耳朵糖果、「甜心女伶」風格的背景聲部等。

即便你沒有聲部數量的限制，也要謹記音樂品味的黃金原則：

» 就因為你可以，並不代表你應該。

根據研究顯示，大多數人聽音樂時，只能同時專注在兩到三個元素上。所以若堅持要讓十二個聲部同時做不同的事情，他們不只不被注意或欣賞，還可能帶給聽眾嘈雜、擁擠的印象。

這點對人聲編寫的影響最大。真實的吉他與小號聲音聽起來是截然不同的樂器，人聲對這些樂器的模仿則很難做出區別，畢竟這些樂器模仿本質上還是由同個樂器（人的聲帶）所發出，所以在聲音變混濁之前，你能使用的不同音色數量更少。

還有一個實際考量是「人多勢眾」的效果。寫的聲部愈多，整體編制也會愈被稀釋，單一人聲的習性與弱勢可能變得更明顯。

編寫更少聲部

四個聲部是標準的編制，因為它可以容納一個主旋律與三個負責三和弦和聲的其他聲部。拿掉一個（或更多）聲部，你會剩下什麼呢？

首先，編寫更少聲部時，選曲就變得格外重要。

» **迪倫說**：我常常覺得，一首好歌就算只用吉他與人聲表演，聽起來也足夠完整。需要華麗的編制、豐富的織度或製作才會好聽的歌曲，本身不一定很強。但無論如何，需要豐富的織度來襯托的歌曲就不適合用來編給聲部較少的樂團。請著重在主旋律及／或貝斯旋律線寫得好，而且和聲相對直接的歌曲。

三個聲部

這不簡單，但是做得到。處理三部和聲編曲的其中一種方式，就是考慮聲部的不同組合選項。

3＋0：三個聲部演唱主音、三和弦的和聲。例如：克羅斯比、史提爾斯與納許（Crosby, Stills,and Nash），或迪克西女子合唱團（the Dixie Chicks）的編制。一個旋律加上兩部平行和聲。這種三部人聲的編寫很動聽，但無法支撐整首歌。因為旋律只要稍有停歇，音樂也會隨之停止。此外，用了平行人聲和聲就得犧牲明確的和聲基礎——貝斯旋律線——或其他鞏固整首歌的節奏元素。

2＋1：兩個聲部唱主旋律／和聲，再加上低音。這種織度包含獨唱旋律線與獨立的貝斯旋律線，第三個人聲負責幫獨唱旋律線合音。二重唱的編寫可以有很好的效果（例如賽門與葛芬柯〔Simon and Garfunkel〕），而貝斯旋律線可以唱出和弦根音，並提供節奏元素。重點是要挪動貝斯旋律線的呼吸點，不要與其他兩個聲部重疊。用這種方法編寫會經常有主音重疊的狀況——當每次主旋律或和聲旋律線停在和弦根音時便會發生。寫貝斯旋律線時，注意不要讓整個小節都在和弦主音上，有時要移到五度及／或三度，唱出其他和弦組成音，可能中間再加入增色音。這麼一來，就可以改善主音經常重疊的情況。

1＋2：一個主唱、兩個和聲。這種織度很棒，有種半對位旋律的性質。它結合了第一個選項的自由流動感，但是把主旋律與和聲聲部分開，可以再添一層質地；它也可以解決旋律樂句停歇，音樂也會隨之停止的問題，保持整首作品的流動感。

1＋1＋1：一個主唱、一個和聲、一個低音。編寫兩段與你的主旋律交織的獨立旋律線，說起來容易，做起來可不簡單。這個情況下背景和聲需要更加機敏，因為他可能得要連唱兩個音符才能拼出和弦（例如：低音唱根音；背景和聲唱三度與五度）。這決定了背景和聲大概的形狀，還會留下各種沒用到的音高及節奏空隙。你可以把剩下的聲部想成其中一組背景和聲，因為他得補齊重要的和弦組成音，同時旋律性也必須合乎常理。

1＋1＋1：三個旋律聲部唱對位。這種編制大概會為你的編曲增添一種「古典」味，讓人聯想到文藝復興時期的牧歌。它的織度優美，但如果用在著重律動的普遍流行

歌上，歌曲的感覺可能會有大幅改變。

　　你大概不會讓整首歌只用其中一種編制，而是在編曲裡將所有選項組合使用。請把它想成一個調色盤，你可以從上頭選擇不同的顏色。

　　三部編寫的其中一個優勢就是，由於人耳同時只能專注在三件事情上，所以人聲不需要專注扮演一個角色。每個聲部更有流動性，就能容許歌手或聲部在不同功能之間游移，而聽眾仍然跟得上你們唱的內容。

Hey Jude

演唱示範

http://yt1.piee.pw/4uwhup

編曲：迪克・謝倫（Deke Sharon）

詞曲：約翰・藍儂（John Lennon）、
保羅・麥卡尼（Paul McCartney）

兩個聲部

你不會經常編寫兩個聲部。雙人阿卡貝拉組合很少見（雖然肯定存在），若你是合唱團的團員，也會有足夠的歌手讓你可以編寫更多聲部。但若你是雙人組合，或想要在表演裡加入新氣象，放一兩首二重唱的作品，那麼具備一些二重唱編曲技能就很不錯。你的調色盤大概會長這樣：

- 主唱與搭配的聲部
- 兩個聲部合音
- 兩個聲部對位（這種可能最有趣）

Here We Come a-Caroling

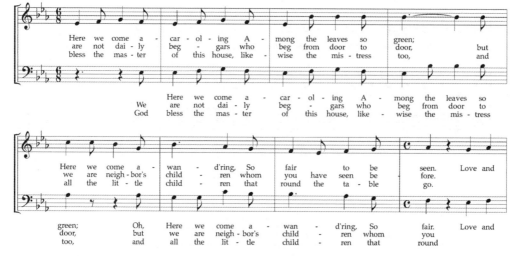

與三部編寫一樣，你可以在每首歌裡混搭不同的色彩。

在本書的前段中，我們提到編曲方式時，已逐一說明「用聽唱編曲、透過錄音、以及透過記譜」等方式。在兩部編寫裡，若是為特定的雙人組合編寫，你應該會在腦中想像他們的聲音來編曲，並仔細活用他們的長處（並避開短處）。這樣的話，用聽唱編曲應該是最好的方式。你可以一邊把歌曲拆解成旋律、歌詞與和聲等基本元素，一邊逐段、甚至逐句選擇要在哪裡使用什麼色彩。兩部編寫乍看之下限制重重，但它也優美而貼近人心，寫得好的話對聽眾來說將很有吸引力。

一個聲部

單人阿卡貝拉是很地道的藝術形式。它完全取決於單一歌手及其能力，單人阿卡貝拉的聲部編寫也沒有標準做法。通常他們會自己編曲，用自己的聲音來編寫，並選擇適合的元素。

單人阿卡貝拉編曲的最佳參考無庸置疑是鮑比‧麥克菲林（Bobby McFerrin）的專輯《The Voice》。他在裡面用自己的聲音串接數個旋律線，在主唱、低音與背景和聲之間自由跳動，有如巴赫的無伴奏大提琴組曲裡獨奏的移動軌跡。但是，只有極少歌手的功力足以臨摹這種人聲美技。請確保你的編曲符合歌手的能力範圍。

第二十章 人聲打擊

　　人聲打擊是一門豐富多樣的主題與音樂型態，單獨出版一本書也不為過。市面上有許多以各種形式記錄下來的人聲打擊學習資源，其中大多都是影音教材；相對的，很少教材提及人聲打擊的記譜方式、以及如何把它融入阿卡貝拉編曲中。因此，我們將盡力補足這塊缺口。

» **迪克說：** 在我過去二十年寫過的編曲裡，包含人聲打擊譜的歌曲頂多只有幾十首（就算有，通常也只寫了幾個小節）。人聲打擊如同節奏口技（beat boxing）一樣，是一項聽覺的音樂傳統，最適合用聆聽的方式來學習並練習。若覺得人聲打擊記譜很麻煩，或光是編排用唱的音符已無暇顧及，那麼其實不記打擊譜也行，等到排練時再處理就好。

» **迪倫說：** 我本身是人聲打擊手也會打鼓。有時我喜歡發揮創意運用人聲打擊，就像處理其他人聲聲部一樣。我的編曲若是取自一首知名的錄音作品，而且只想讓人聲鼓手重現原曲時，我通常不會記下鼓的聲部；但是如果我在編寫時，心裡想著一個特定的鼓聲部或型態，就會寫下其中一部分。

　　我們將著重於如何在編曲中編寫並呈現人聲打擊聲部。不過，大部分的人聲打擊手都不太需要樂譜，而是用聆聽的方式創造聲部的內容。他們通常先從模仿原曲錄音的打擊元素開始，再根據特定需求或想法做出調整。

　　許多人會把人聲打擊、人聲鼓奏（vocal drumming）、節奏口技等各種風格區分開來。這裡我們使用比較概括性的用語，「人聲打擊」與「人聲打擊手」，縮寫是VP（若你正是副總統／總經理〔vice president〕或副校長〔vice principal〕的話，在此致上歉意，除非你剛好也是人聲鼓手）。

　　人聲打擊是阿卡貝拉裡最晚發展的音樂型態。自公元一千年左右首度出現記譜音樂以來，合唱編寫已經發展了一千年，阿卡貝拉隨著每個時期的流行慣例，從牧歌、民謠、黑人靈歌、理髮店、嘟哇調，演進成為至今的現代阿卡貝拉。

　　隨著節奏元素占據流行音樂要角，只使用缺乏節奏的人聲愈來愈難呈現這些音樂。人聲打擊便是在這樣的需求之下誕生。它是一種新的音樂型態，同時也是高度獨立的藝術形式，而且每位人聲打擊高手都有各自獨門技巧。因此，目前並沒有一套公認的學術詞彙可以用來解釋人聲打擊技巧。我們無意試圖達成這項壯舉，但我們會簡介這種藝術形式，讓你在使用人聲打擊時更有頭緒。

　　以編曲角度來看，人聲打擊的用法大概分為以下幾種。

單人鼓手

許多當代樂團，特別是以流行音樂為主、以及／或是形式屬於人聲樂隊的樂團，都會有一位專門的人聲打擊手。他通常對應樂隊裡的鼓手角色，把大鼓、小鼓、腳踏鈸、不同種類的鈸、以及其他打擊聲音（外加幾個小花樣）交織成複雜節奏型態，巧妙創造出一整套爵士鼓組的聲響。節奏口技這門傳統與人聲打擊同中有異。尤其節奏口技手（beatboxer）在目前流行的競技比賽裡，通常都是主角，獨自表演或搭配饒舌歌手一同表演；而人聲打擊手通常隸屬於樂團編制，將自己的聲音融入許多聲部所交疊而成的聲響中。節奏口技手的音色主要模仿電子鼓與唱盤的音效，音樂風格以嘻哈為主；人聲打擊手則是臨摹現場鼓組，更貼近搖滾音樂所使用的音色。

» **迪克說**：一九九一年組成家用千斤頂樂團時，遇到一位即將從布朗大學傑伯沃基人聲樂團（The Brown Jabberwocks）畢業的小子，他不止唱功了得，模仿搖滾鼓組更是唯妙唯肖。這些技巧完全是由他本人，也就是現已是傳奇人物的安德魯・柴金（Andrew Chaikin，暱稱是超群小子〔Kid Beyond〕）所獨創。他加入樂團後，我們便循著他的絕佳才華，開發出獨特的「無樂器搖滾樂」聲響與風格。

鼓奏組

人聲鼓奏可以分給不同的獨立打擊組或歌手。這個做法可以用在流行音樂上，但最適合演繹非洲或拉丁等風格的音樂，交織的打擊聲部組成：一人唱康加鼓（conga），另一人唱沙鈴，還有一人唱牛鈴或阿哥哥鈴（agogo bell），以此類推。它也很適合用在多層次的鼓樂循環、用節奏機建構的聲響，或是後製疊入各種聲部的錄音室版本編曲。

請記住，人聲打擊不一定只能用嘴巴發聲。基斯・泰瑞（Keith Terry）就是憑他在人「身」打擊（body percussion）領域的創舉而聞名；而古巴的人聲取樣樂團（Vocal Sampling）表演時，不只要將嘴上聲響擴音，也要同時顧及手上功夫——把一隻手彎成管狀，用另一隻手敲擊來模仿響棒（clave）聲。

» **迪克說**：早在八〇年代晚期，我在別西卜樂團（Tufts Beelzebubs)擔任音樂總監時，並沒有自覺正在形塑新一代的阿卡貝拉歌手。老實說，我只是想辦法唱出那時最酷的校園搖滾（college rock）歌曲；為此，我們得棄用嘟哇調的傳統，把聲音改用模仿鼓組等各種樂器的方式呈現。我的第一首加進人聲打擊的編曲是彼得・蓋布瑞爾（Peter Gabriel）的〈In Your Eyes〉，裡頭有整整四位人聲打擊手：大鼓與小鼓、腳踏鈸、手搖鈴（hand bells）以及說話鼓（talking drums）。

嚴格來說許多標準的人聲打擊聲響並不屬於人聲。舉例來說，有一個很常用的大鼓聲音，發聲方式並不是唱出一個很低的音高，而是對著麥克風噴出短促的氣流（「puh」），藉此發出低於人類聲帶發聲範圍的敲擊鼓皮聲。

交織的打擊元素

你的編曲可能不需要或不適合獨立的鼓組聲響，而且若合作的樂團編制較小，或許也沒有一個專門的鼓聲部。這時，你可以依不同時機把人聲打擊元素分配給不同聲部。例如，若你願意暫時犧牲一個有音高的聲部，那麼可以讓女低音整段主歌都唱沙鈴聲。或者，人聲打擊可以像這樣安插在人聲的聲部裡：

jown-ga ch-k-ch-k jown-ga ch-k-ch-k jown-ga ch-k-ch-k jown-ga ch-k-ch-k

低音聲部也很常用這個方式來暗示二、四拍：

dm (dzh) dm dm (dzh) dm (dzh) dm dm dzhm 以下同，加上二、四拍

注意，在這個例子裡，若低音得在二、四拍唱音符的話，還是可以透過變換音節的方式來象徵打擊元素，「dm」變成「chm」、「tm」或「dzhm」。瑞典的真實之聲樂團（The Real Group）的一群阿卡貝拉大師特諳此道。當有五個聲部演唱隱藏人聲打擊的複雜爵士和弦，再加上低音演唱二、四拍時，鼓手就變得可有可無。此外，你會發現鼓在前幾小節之後就從譜上消失了。實際上，甚至可以只寫「低音在二、四拍唱小鼓」，就完全不用記譜了。

自己樂團的人聲打擊

若你是為自己的樂團編寫，而且團內有專門的人聲打擊手，就可以不用把人聲打擊譜與指示寫得太明確，甚至不寫也可以。你應該已經知道鼓手有何能耐，而且大多情況下，應該比較適合讓他跟著感覺走，揣摩與原曲錄音類似的打法。若你想提供人聲打擊手一些大略的建議，可以參考下面的步驟。

其他樂團的人聲打擊

每位人聲打擊手的聲音不盡相同。就一般聲部而言，雖然每個人的音色都不一樣，但你會知道女高音或女低音大概能夠做到哪些事，並根據能力範圍來編寫。你可以寫出特定的音符、字詞和節奏，歌手就能按照你的要求照著唱出來。人聲打擊的語彙則較為混雜，很難判斷你究竟可以要求他們做些什麼。你甚至連有哪些可能的選項都不一定掌握得了。所以，我們得設定一套常見、理應可用的「最低限度」聲音。

基礎人聲打擊語彙

以下是可寫入人聲打擊聲部的基礎材料。

● 大鼓：「dm」或「bm」。
● 小鼓：「pf」。
● 鼓棒相敲（「咔嗒聲」聲，而不是打到鼓上的聲音）：「kh」。
● 筒鼓（toms）：「dng」。
● 腳踏鈸：「t」、「tss」。
● 鈸聲（碎音鈸、疊音鈸〔ride cymbal〕以及連續擊鈸聲〔cymbal roll〕）：「kssssh」、「pshhhh」。
● 沙鈴：「shk」。
● 康加鼓／邦哥鼓：「bng」。
● 說話鼓：「doong」。

不管人聲打擊手怎麼處理它們，在這些範圍以內應該都可以得到你想要的聲音。

人聲打擊記譜

若你是為一個打擊組編寫的話，做法很直接，用打擊譜的╳符頭來標記一個音符（或是兩三個音符，取決於該打擊樂器所需的層次或「音符」數量）。

基本律動

鼓手在樂隊裡的基本功能就是保持節拍的穩定，人聲打擊也是如此。在多數流行音樂裡，通常使用結合大鼓、小鼓的「四四拍，小鼓強調第二、四拍」打法，就可以維持住節拍。

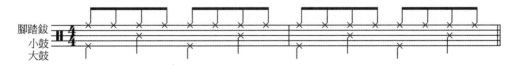

有些歌曲的鼓律動較獨特。在這種情況下，若想要你的人聲鼓手照著原曲律動來演繹，記得要明確記在譜上。

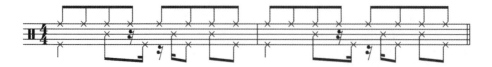

» **迪倫說**：一個譜表放兩個聲部？這是發生什麼事情？雖然是用嘴巴發出聲響（而不是用四肢演奏），我還是喜歡用演奏真鼓的思路來記人聲打擊譜，所以有時會在譜上寫出一個層次以上的鼓奏。在這兩個範例裡，我加入的層次包括放在五線譜下段的大鼓與小鼓，以及放在上段的腳踏鈸。

或許人聲打擊手無法打出全部八下的腳踏鈸，不過八下都打也不一定比較好聽。人聲打擊譜是意圖把一般鼓手可能採取的打法呈現出來，不是要人聲打擊手一板一眼地照著譜。人聲打擊手得自己想出處理方法。重點是讓人聲打擊手了解這個聲部的不同層次，不用清楚標示發出音節的順序。

音節

» **迪倫說**：我很少會在鼓聲部寫出音節。為使鼓譜能被自由解讀，我寧願讓人聲打擊手自己揣摩要用哪些音節。替代做法是用口頭說明我想要的鼓聲。

即便你不想這麼做，記下音節或許可以引導較沒經驗的人聲打擊手。這點在小鼓上最明顯，不管是用真實鼓演奏或用人聲打擊來呈現，你會發現小鼓的聲音多樣性最高。若想要一個特定聲音但缺少確切參考，便難以靠想像呈現出來，請使用下列的文字與音節組合……

- 八〇年代的電子小鼓「dzh」。
- 緊實、聲音很乾的七〇年代小鼓「bf」。
- 聲音飽滿有力的搖滾小鼓。
- 寬鬆的搖滾腳踏鈸。

……接著就靠人聲打擊手運用想像力演繹。

變化的記法

鼓的聲部所演唱的內容通常在小節之間不會變動太多。它們進入一個律動之後就會維持住。它們有可能會在新的段落改變律動感，但是通常從頭到尾都會維持在同一個基本律動上。與其把整個部分都寫出來，你可以試著這麼做：

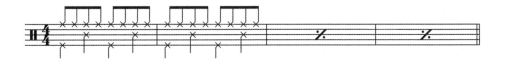

這樣寫起來比較簡單，人聲打擊手也比較好理解。

針對特定的鼓過門，試著這麼做：

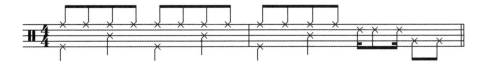

（不需要寫出下一小節的碎音鈸；通常都預設會打）

若沒有特定型態的鼓過門，這麼寫就夠了：

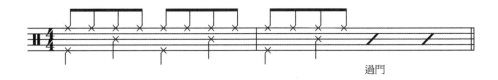

過門

任何想要人聲打擊手在原本的律動上打特定的短奏（常見於爵士與放克樂譜），可以這麼標示：

我要保留原曲裡的什麼元素？

上面介紹了記譜方法。但如果我們要呈現一首特定的錄音，那麼要選擇寫出哪些元素呢？

在錄音作品中，往往不是由一人負責所有的打擊元素，還會有其他人負責鈴鼓、沙鈴等各種打擊樂器。你需要把它們都寫進去嗎？

這項考量與處理樂器聲部時做過的選擇並沒有太大差別。原曲錄音可能疊了七軌吉他，但每軌彈的音符有九成相同。你大概會拿掉其中幾個聲部，把它們合併到一個聲部上，或先釐清那個聲部的作用再移至別處。簡單來說，你處理了樂器聲部裡比較重要的質地與音樂功能。因此可以用同樣的手法處理鼓和打擊樂器。

大部分流行音樂的鼓和打擊樂器可拆解成三種主要功能。

● **基本節奏**：大鼓小鼓、正拍反拍。這就是歌曲的脈搏，只要有打算放入任何的人聲打擊，就得呈現基本節奏。

- **表面節奏**：較輕盈、快速的那些東西，像是腳踏鈸、沙鈴及鈴鼓。這些放進歌裡都很好，但在不同歌曲裡的重要性不一。有時，這種節奏推進是由鼓手主導；但節奏吉他／鍵盤聲部等其他部分通常也會顧到表面節奏。若後者屬實，除了腳踏鈸以外，你可能不需要任何其他層次——若有必要使用腳踏鈸的話。
- **裝飾性節奏**：康加鼓、牛鈴，還有其他打擊樂器。這些樂器通常有很有趣的重複型態，並能幫整首歌提味。這類節奏的好處是，它們不一定得由人聲打擊來處理。

　　以上應該足以幫你建立基礎，將人聲打擊實際使用到編曲裡。若想要深入了解人聲打擊，請參考附件章節所列的延伸資源。

第二十一章 特定阿卡貝拉風格：阿卡貝拉歷史與「編寫指南」

本書大多是根據現代音樂的脈絡來提供建議與技巧，但也能套用到各式各樣的阿卡貝拉編曲風格。想像一下此刻有人向你下戰帖，劈頭就說：「你可以把這首重金屬歌曲編成理髮店風格嗎？」本章不是要訓練你成為十項全能大師，但我們會說明幾種阿卡貝拉音樂中常見的風格，定義這些風格的獨特性質，並提點你呈現該種音樂風格的表現方法。

為了明顯呈現出風格差異，我們都會用〈奇異恩典〉（Amazing Grace）這首知名的讚美詩來示範每種編曲風格。

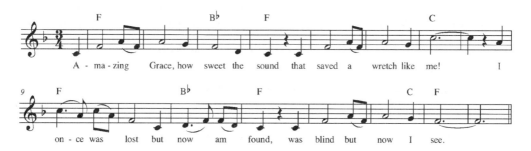

致所有音樂學院派的讀者：這裡介紹的每種音樂風格必然經過大幅簡化。請把它們想成「……概論」，而不是仔細精確的風格分析。不過，如此一來也大致爬梳了西方阿卡貝拉音樂的歷史。

請記住，最適合用來了解一種音樂風格的方式，毋庸置疑一定是重複且多元的聆聽。若**真的**想要了解理髮店音樂（barbershop music），就閱讀關於理髮店音樂的段落，然後聆聽一百首理髮店音樂的錄音，再唱幾首理髮店樂譜。這樣做就會有頭緒了。

首先要介紹……

古典音樂

「古典」音樂（更準確的說法是西歐藝術音樂）是整體西方音樂的根基。若上過音樂理論、和聲學或基礎編曲課程的話，以下的許多術語及慣例大概都很熟悉，畢竟它們都源自於此。

起初，音樂只有旋律，並以素歌（plainchant）的形式存在。素歌的歷史與人類聲音一樣悠久，但在音樂研究裡，它通常與羅馬天主教會的教堂音樂相關。第一份素歌手稿出現於九世紀左右，所以素歌本身應該更久以前便存在了。素歌的節奏簡單隨興，這是因為教會高層對節奏、舞蹈及其他鼓動人心的音樂表達形式心存質疑。這時的音樂不使用有聲音節，不會唱什麼「doo-wop」、「hey-nonny-nonny-no」。最接近有聲音節的元素就是花唱技巧（melismas），連續好幾個音符都演唱一個字裡的單一音節。由於開元

音較適合這種延展單一字的唱法，所以這大概是繪詞法（word painting）使用「ah」、
「oh」，還有「oo」的起源。我們的示範歌曲若用素歌演繹的話，大概會長這樣子：

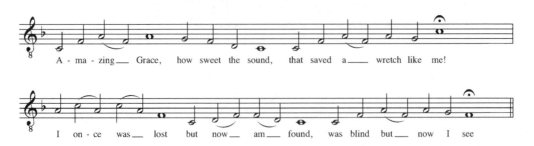

（啊，不過這裡應該是使用拉丁記譜，而不是傳統西方記譜法！）

　　首先你會注意到樂譜裡沒有拍號，而且節奏被大幅簡化了。素歌的唱法圓滑，基本
上沒有特定節奏，原曲的跳動（pulse）與「搖擺」感不復存在。節奏反而是來自說話
自帶的韻律、以及暫停或換氣的自然時機。想初步感受這種節奏，可以單純跟著旋律樂
句，把旋律裡的歌詞唸出來，但不要包含任何跳動。只需要自然地唸唱、停頓，基本上
就能形成旋律的全貌。

　　稍後才添入的第二個聲部通常位於旋律線之下的平行五度、四度或八度。有些音樂
理論認為這只是音域上的考量——修道院的低音域歌手若唱不到那些音符的話，就乾脆
用較低的音來唱整段旋律。於是奧甘農歌曲（organum）便在這些因素下誕生了，看起
來像是這樣：

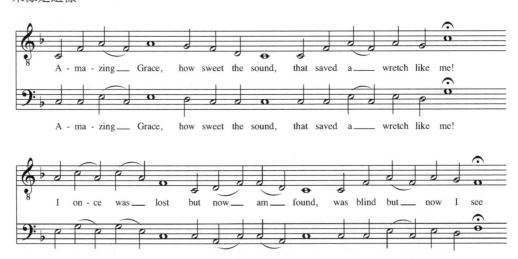

　　在許多人的印象裡，中世紀宗教歌曲的聲音就是奧甘農歌曲。你聽過《聖杯傳奇》
（Monty Python and the Holy Grail）裡的僧人唱歌嗎？他們唱的就是奧甘農歌曲。

　　你會發現第二個聲部通常唱在平行四度，而且開頭與結尾都是齊唱。你不會在奧
甘農歌曲裡看到太多三度。因為當時三度被視為較偏離常規、「不完美」的聲音，不如
「完美」的四度、五度與八度。

　　這段時期的音樂與下列術語有所連結：

- 素歌。
- 奧甘農歌曲。
- 葛雷果聖歌。
- 中世紀音樂（更精確的說法是中世紀早期音樂）。

口語說法會用「教會調式」（church-mode）音樂或是「僧侶風格」（monk-style）音樂等稱呼。若有人說：「幫我寫一首聽起來像一群僧侶演唱的曲子」，他想要的聲音應該就是這種風格。

緊接著是複音音樂

自從有了音樂以來，人們在即興中不斷產出各種樂句與風格，也不難想像這些訓練會被納入教會音樂的範疇。**複音音樂（polyphony）**的緣起可能來自先有一位歌手緩慢且簡單地演唱旋律，另一位歌手則在其上、下、周圍即興演唱。最後在十二世紀左右，這種風格有系統地被收編成文。緩慢、穩健的旋律演變成固定旋律（cantus firmus，直譯為「固定的歌曲」）。這種形式自奧干農歌曲演變而成，最終成為對位法的基礎。

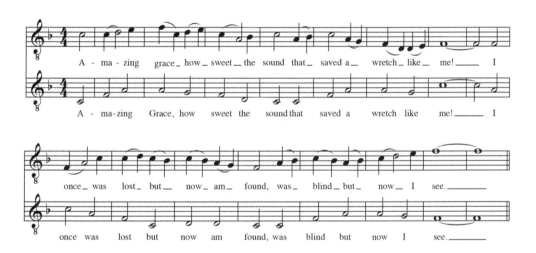

你會發現雖然套用風格的旋律線上竄下跳，但最後永遠停在旋律的重要終止點。例如在一句歌詞的結尾或呼吸點。在和聲概念尚未發展健全的情況下，對位旋律會停在「協和」音程，例如同度、八度或五度（三度仍被視為不協和）。再者，用四四拍的節拍及簡單節奏「對齊」的旋律，也保留了固定旋律的凝滯特質。

來到通常被稱為音樂文藝復興時期的十六世紀，聲部數量雖增加，但固定旋律消失了。現在，音樂不再只有單一旋律配上一個或以上的裝飾性聲部，也可以是數條分別流淌、同樣重要的旋律聲部，旋律想法可以由不同聲部互相接手，像在編織一幅掛毯，賦予每個聲部片刻關注。

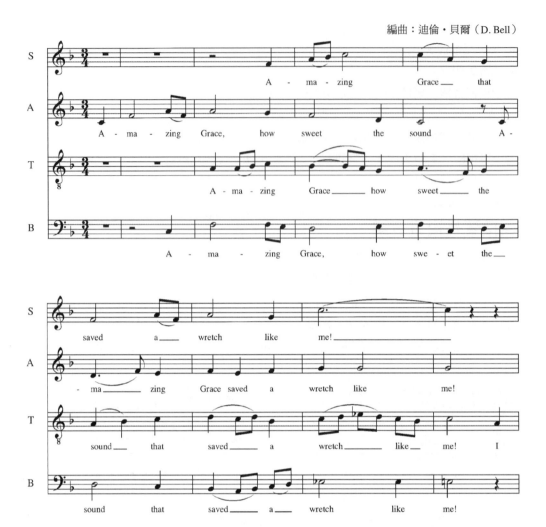

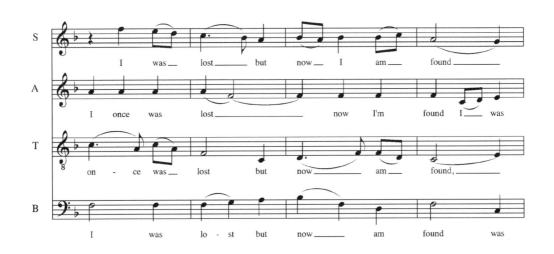

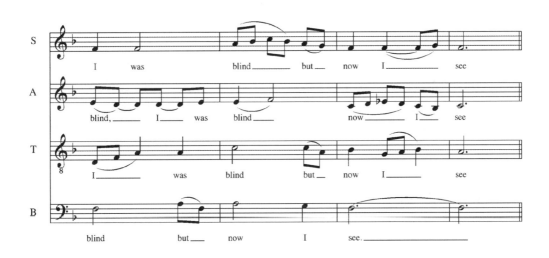

　　在這個特定範例裡，旋律被分配給四個人聲聲部：女低音、女高音、男高音及男低音。這樣的形式不一定會在**複音音樂**裡出現，不過，由於沒有任何一個聲部被指定為旋律聲部並凌駕在其他聲部之上（從十八世紀讚美詩到今日的流行樂獨唱，這種階層關係反而成為日後常態），所以這種情況很容易發生。你會注意到某些和聲發展出乎意料很有深度，像是在某些小節使用有點「調式風味」的 E 臨時記號（雖然當時基本上仍不存在和聲與和弦變換的概念）、以及聲部之間的幾個切分音與旋律推拉。你也可以看到聲部之間有許多互動，例如它們「共享」八分音符推進的旋律線，創造持續的流動。

　　複音音樂是一種作曲風格，而不是音樂類型，所以它會以各種形式出現。在器樂音樂裡誕生賦格曲（fugue）；在聲樂的範疇裡，複音音樂的性質則體現在經文歌（motet）及牧歌。儘管經文歌及牧歌被視為兩種不同類型的音樂，以音樂性的層面來說基本上沒有差異。

　　這兩者唯一的區別就是語言選擇。經文歌與其他聖歌一樣是用拉丁文演唱，通常具有宗教性；牧歌則是用「鄉土語言（當地的方言）」演唱，常是非宗教性、屬於世俗音樂。世俗的牧歌等同於十六世紀的人聲流行音樂。而且意外的是，兩者的歌詞主題有許

多雷同之處，都會提到跳舞、享樂及墜入情網（或情慾）等主題。

這種編寫類型與下列術語有關：

- 經文歌
- 牧歌
- 早期音樂
- 文藝復興時期音樂
- 中世紀音樂（中世紀晚期音樂）
- 複音音樂
- 賦格形式的作曲（賦格曲通常是器樂作品，但它有時會用來概括指涉複音音樂的作曲）

所以，如果有人請你用某種風格編曲，並提到以上這幾個關鍵字，那麼他想要的東西大概就是複音音樂的風格。

此時已經出現三個以上的聲部同時演唱的作品；因此，三個以上的音符合在一起所形成的聲音也開始獲得關注。不過，雖然人們已經開始討論協和與不協和音程，這時的複音音樂仍屬於調式編寫（modal writing，旋律性、基於特定音階，屬於「橫向」），而不是和聲編寫（harmonic writing，基於大／小／屬和弦，屬於「縱向」）。後者的出現得等到接下來的……

聖詠曲風格的編寫

簡單來說，聖詠曲類型的編寫就是和聲的精華所在。在所謂「和聲學」的課程中，學生們學習的內容通常就是十八世紀教會聖詠曲。它不只形塑了接下來兩世紀的古典音樂和聲基礎，今日可見的各種和聲也都受其薰陶。

人們普遍視約翰·塞巴斯蒂安·巴赫（Johann Sebastian Bach）為聖詠曲之父。儘管聖詠曲的編寫並不是由他發明，但在他逝世後出版了他創作的許多聖詠曲，這些歌曲都完美體現出這種編寫風格的精華，也因此成為一種和聲教學的工具。

這裡主要的變動是，複音音樂或對位法編寫被主音音樂所取代。也就是說，不再出現好幾個重要性相等的人聲聲部，而是變成只有一個主旋律（聖詠曲編寫裡通常是女高音），其他聲部通常也會齊聲唱同樣的詞，做為輔助性質的伴唱。偶爾會出現對位進行的小片段，以維持良好的聲部進行，並創造整體流動。

聖詠曲通常都是四部編寫，做為一種區分人聲音域的簡易方法（女高、女低、男高及男低），同時也可以巧妙呈現出三個音的和聲，隨時可以依據情況重疊或強調特定的和弦組成音。以聖詠曲的風格來改編我們的範例，看起來像這樣子：

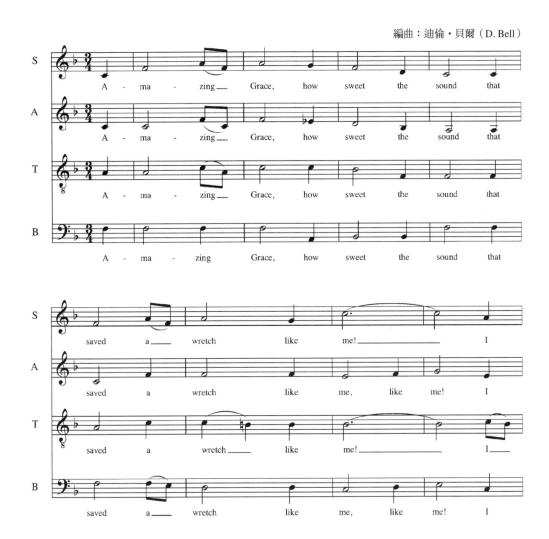

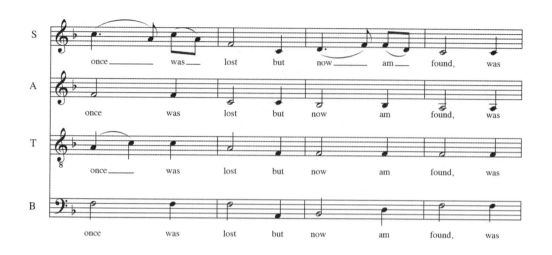

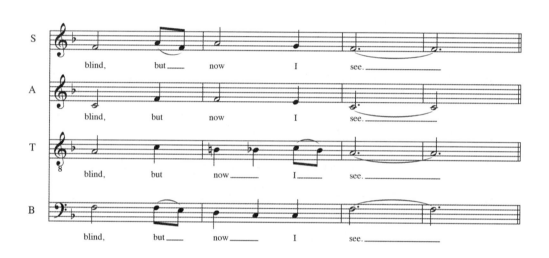

　　首先你會發現，聲部相較前面的範例更為簡單、穩定。由於聲部分為主旋律（女高音）與伴唱（其他人），所以伴唱聲部的功能轉為支撐而不掩蓋旋律。你還會發現聲部之間的互動大幅變少。它們大致跟著主旋律的節奏與歌詞演唱，聲部只在幾個地方以穩定的旋律線移動，或是為了聲部進行而脫離主旋律。

　　這個創作模型被沿用至十九世紀，基本上也是整體古典音樂預設的聲音。大部分的現代合唱音樂都是以這種風格為基礎，加上更進階的和聲語彙演變而成。

理髮店風格

　　理髮店風格的編寫可說是與標準聖詠曲編寫一脈相傳。它起源於十九世紀晚期的美國，在一九四〇年代開始被文字記錄，也藉機開啟了「第二春」。某種程度上，它在非正式表演場合裡，合併了傳統聖詠曲和聲與現代流行文化。這種音樂風格的原始設計，就是要讓所有人都能演唱。

我們先來看理髮店編寫與聖詠曲編寫的相似處：

● 四部編寫做為標準手法
● 具有主音音樂的性質
● 簡單易唱的旋律（在聖詠曲音樂裡，這是為了讓信徒唱得出讚美詩；理髮店的旋律則源自於那個時代朗朗上口的曲子）
● 使用典型的西方和聲發展方式（大、小以及屬和弦，和弦進行則基於五度圈，最後回到主和弦的「家」）

它也有與聖詠曲編寫不同的性質：

● 歌曲與歌詞來自流行的世俗歌曲
● 起初只有全男聲樂團，直到一九四〇年代才迎來全女聲樂團（混聲樂團很稀少）
● 編寫風格是基於四重唱的編制（雖然大型的合唱編制也很常見）
● 旋律或「主唱」放在次高，而不是最高的聲部（部分原因是其性別相同、和聲密集的特性）

　　由於理髮店編寫主要是由一個特定組織（美國理髮店四重唱保育促進協會〔Society for the Preservation and Encouragement of Barbershop Quartet Singing in America〕，簡稱 SPEBQSA，還好現在的別稱縮短了，稱為理髮店和聲協會〔Barbershop Harmony Society〕）記錄、保存並推展，所以它是少數刻意且自發性規訓藝術形式的音樂風格。如此一來，這種音樂的創作與表演方法都有了明確指示，甚至連未經訓練的歌手，只要遵循指示都可以唱出「到味」的聲音。
　　要編一首理髮店風格的曲子，請參考幾個簡單明瞭的規則。

● 選曲很重要。選一首旋律簡單、和弦結構單純的歌曲。除了標準的理髮店曲目之外，只有三個和弦的流行・搖滾歌曲，還有錫盤巷（Tin Pan Alley）[18] 歌曲與爵士標準曲都很適合。至於具有平行和聲架構、不尋常的和聲發展（或是很迷幻、無和聲發展）等性質的歌曲，要做成理髮店風格就困難許多。理髮店風格需要有一個像「家」的主要調性，和聲發展才能夠有先離家再回家的感覺。如果你的選曲本身並沒有這種效果，那得自己想辦法做出來！
● 理髮店和聲的骨架是屬七和弦（例如C7和弦，也就是任一種轉位的C－E－G－B♭）。這種和弦非常重要，將一首歌歸類為「理髮店」歌曲（像是符合理髮店歌曲比賽的選曲標準）的先決條件是，歌曲中至少百分之三十的和弦必須是屬七和弦。此外，屬七和弦也是唱出理髮店「和弦鳴響」（chord-ringing）美學的關鍵要素。當特

─────

[18] 譯注：錫盤巷（Tin Pan Alley）：十九世紀末至二十世紀初，聚集在美國紐約第 28 街的音樂工作者發揚的流行音樂風格。

定的和弦以正確的聲部混合、平衡與共鳴演唱時，人們甚至可以聽見和弦泛音與頻率結合而成的「第五個聲部」。屬七和弦不只在和聲上重要，它也是最容易產生鳴響的和弦之一。

● 聲部的性質以主音音樂為主。理髮店這種風格不同於人聲樂隊注重聲部質地的區別，它著重於集結所有聲部的聲音讓效果加乘。

● 理髮店和聲使用特定的和聲語彙。除了屬七和弦以外，也可以用大和弦（情況允許就改為屬七和弦）、小和弦、以及增六度的大小和弦。其他和弦（小七、增與減和弦）只能在旋律有需要的情況下使用。避免使用缺少根音、三度或七度的和弦（它們聽起來模稜兩可）、大七和弦（還有小大七和弦）、以及增和弦等和聲較為複雜的和弦（除非旋律需要用它們搭配而成）

● 雖然理髮店歌曲可以有一個固定的脈動，但它並不是以律動為主的音樂。請避免使用人聲打擊、太多切分音的聲部，或任何需要非常緊湊的節拍對應才能奏效的內容。理髮店和聲最適合用彈性速度（rubato）來唱，讓和聲得以延展，和弦在樂句的結尾也有充足時間可以鳴響。

另一個關鍵元素就是尾奏（tag）。

尾奏類似於古典音樂裡的尾聲（coda），是歌曲的大結局，通常也是和聲趣味性與複雜度最高的段落。它常包含一個「懸掛音」（hanger），讓一位歌手持續唱一個單音，而其他和聲交織並圍繞著它。尾奏的聲音通常寬大宏亮，使用撼動心弦的鳴響和弦為歌曲收尾。理髮店合唱的尾奏風格極為強烈，以至於人們常把它們抽離原本的歌曲，將其當做獨立作品來教學，或使用在非正式的表演。（根據理髮店和聲協會）所有理髮店歌曲都必須用尾奏結束，也有無數的資源專門介紹理髮店尾奏。若參加任何一個專為理髮店合唱團舉辦的派對，各個參加樂團都必然會在某個環節分別集結，高唱某個四小節的尾奏。

整體看來，有好多規則要考量呢（還記得我們前面提到對規則的看法嗎？），但定義明確的規範可以讓理髮店風格的樂譜編起來充滿趣味。另一個好處是，只要遵守規則基本上可以寫出一首保證能唱的理髮店作品。用理髮店的風格來編我們的示範樂譜會長這樣：

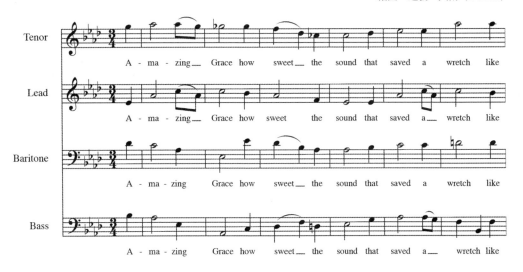

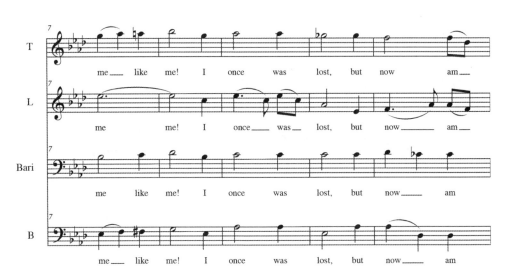

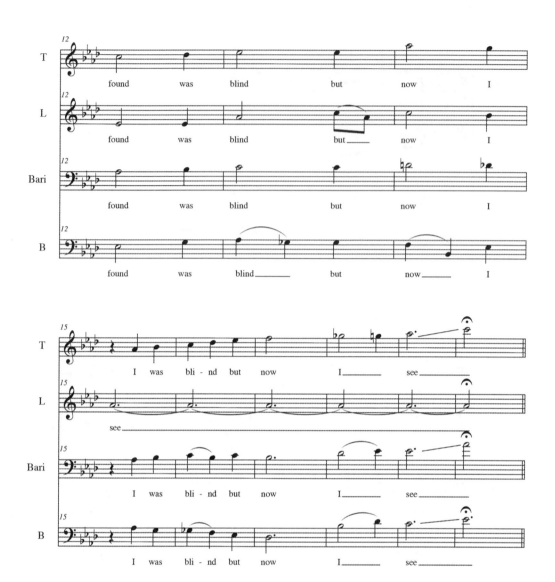

　　首先你會發現調性從F移到降A。這是在全男聲編制、旋律由第二高的聲部演唱的前提下，所做的簡單務實考量。這裡的聲部內容與聖詠曲的範例很相似——以主音音樂為主，沒有什麼聲部進行與額外節奏。和聲部分則有差異之處，包含數量足夠的屬七和弦、幾個減和弦，當然還有第十五小節開始的尾奏。由於旋律的音高相對較低而且位在主音，所以其他的移動聲部更傾向移到更高的音——你會看到男低音收在高音E♭。雖然能夠營造出張力與戲劇性，卻也同時顯現出音域的極限。如果這對男低音來說太高，最簡單的解法是讓男低音唱懸掛音，主唱則接手男低音的聲部。在理髮店四重唱裡，很常為了符合特定樂團的聲響，做出這種簡單的聲部替換。

嘟哇調

　　嘟哇調用來指稱以人聲為主（不一定是阿卡貝拉）的節奏藍調音樂。它起源於一九四〇年代，位處市中心的非裔美國人樂團，嘟哇調的巔峰時期從一九四〇年代晚期延續到一九六〇年代早期，而「嘟哇」（doo-wop）這個名字（雖然這個名稱直到這種音樂的晚期才被人廣為使用）也被用來指涉背景人聲為了模仿器樂而使用，且不對應特定字詞的有聲音節。雖然嘟哇調與重獲流行前的理髮店合唱傳統有所連結，但它不管在運用擬聲音節、模仿樂器，或是把人聲聲部分為不同織度（主唱、和聲與低音歌手）等面向都已脫離理髮店風格。

　　嘟哇調和理髮店音樂一樣，都與當時流傳的音樂有關——這裡是指後爵士大樂隊時代、前迷幻節奏藍調（psychedelic R&B）時代與早期的搖滾樂。它與器樂音樂平行發展，並與音樂潮流協伴同行。

　　當人們提到「街角阿卡貝拉」（street-corner a cappella）時，指的通常是阿卡貝拉嘟哇調。以下是精準地描述了一九五〇年代晚期與一九六〇年代的情境：樂團在夜晚出動，佇立在街角或路燈桿下演唱。他們除了唱原創歌曲以外，也會把電台金曲改成阿卡貝拉版本。由於嘟哇調（以及這個年代的音樂）的聲響已深植北美的文化記憶，所以要重現並不難。以下有幾個考量因素。

　　嘟哇調通常是寫給四至五位歌手的樂團。一位主唱、一位低音、以及兩位或更多背景歌手。嘟哇調樂團和理髮店合唱一樣，通常都是全男聲樂團。不過也有女聲的樂團，五〇、六〇年代「女子樂團」（girl groups）的聲響就帶有嘟哇調風格，但通常並不是阿卡貝拉樂團。

　　一般嘟哇調的歌曲符合「Ｉ－ｖｉ－ＩＶ－Ｖ」的和聲架構，後來又被稱為「五〇年代和聲變換」（50s changes）或「冰淇淋和聲變換」（ice-cream changes）。背景人聲通常負責簡單的大／小三和弦和聲，跟著和弦變化演唱重複的有聲音節動機。背景聲部在不同段落的節奏通常相互對比。例如，副歌或橋段可能會唱較長而開放的「ah」音節，主歌則用「shoo-wop, shoo-wadda-wadda」這類音節當做動機。

　　嘟哇調與理髮店風格截然相反的地方在於，這種音樂主要是奠基在律動上。許多嘟哇調歌曲的節奏都有搖擺，或使用六八拍、十二八拍等三拍或複合拍子。背景聲部的作用是支撐歌曲的節奏，與穩固簡單的貝斯旋律線、與滑順低吟的主唱做出對比。

　　嘟哇調大概是現代阿卡拉編曲血統最純正的直系祖先。它效法器樂樂團的聲響，雖然有聲音節不一定會直接模仿樂器的聲音，卻往往會模仿樂器的功能，唱著「shoo-wop, shoo-wadda-wadda」的人聲聲部可能是模仿管樂組；「da-doo ron, ron, ron」可能是鋼琴或吉他的聲音；而「dip-dip-dip-dip bohm」就成了貝斯。當你用嘟哇調風格編曲時，請用較為簡單、更具「人聲」性質的語彙，不太使用「zhing-joh-joh」這種很直接的模仿手法。

　　以下是用嘟哇調來編我們的範例作品。

彈跳、搖擺節奏的八分音符，♩ = 160

編曲：迪倫・貝爾（D. Bell）

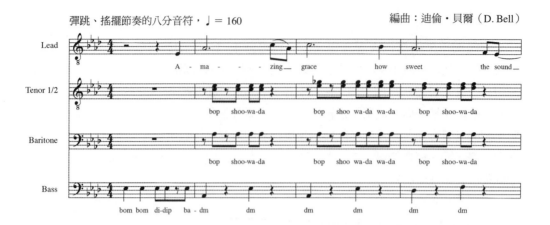

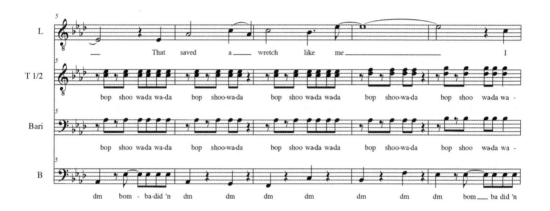

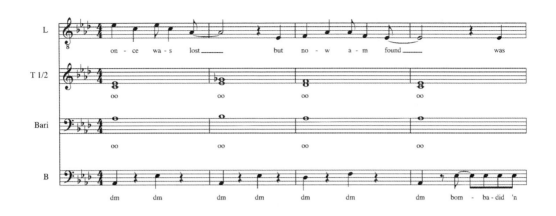

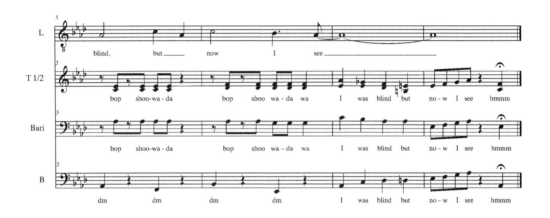

　　在這個例子裡，我們維持了適合男聲的A♭調性，並把節拍改成4/4拍，為音樂帶來一種彈跳搖擺的一九五〇年代晚期的風味。主唱的節奏部分做了修改，加了一點搖擺與切分音。貝斯旋律線相對比較直接，先從招牌的「bom bom di-dip, ba-dm」開始，除此之外就和預想中一樣，跟著和弦的變化演唱。接近尾聲處，貝斯加入一個嘟哇調與爵士歌曲中具代表性的「I–vi–ii–V」轉換。背景和聲用重複的節奏型態來演唱基本三和弦和聲的和弦變換，在途中改唱穩固的塊狀和弦。整體來說，若給帶有五〇年代風格的搖滾樂團演奏，聽起來也會與人聲版本非常相像。

人聲爵士

　　人聲爵士編寫基本上分為兩種類型。聖詠曲風格和爵士大樂隊風格（也稱做密集和聲）。

　　先簡單介紹一下爵士和聲。爵士和聲是從三百年前巴赫的創作方式演化而來。可以用四個字形容兩者的差異：**更多音符**。基本的爵士和聲並不是對和聲的一種全新的認知方式，它只是古典和聲的延伸而已。古典和聲主要的性質是三度疊置（tertian），也就是將和弦想像成三度音程的疊加。通常這麼做會形成三和弦，由根音、三度與五度組成

的大、小和弦。為了增加和聲的移動，將一個和弦解決到下一個和弦，所以會加入屬七和弦。偶爾出現大七度或九度等其他音符，或是減和弦、增和弦等其他和弦，但通常只是為了增加色彩或營造和聲張力，最後都會解決到更穩定的大或小和弦。

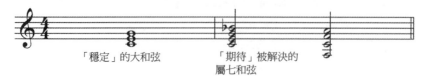

「穩定」的大和弦　　　　　「期待」被解決的
　　　　　　　　　　　　　屬七和弦

　　爵士和聲僅是單純地延伸一個「正常」的和弦可能的樣貌，加進七度、九度，甚至十一度與十三度（也稱做四度與六度）。這樣差不多涵蓋音階裡的每個音符了。我們只要在原本的大和弦上再加入一個音符，就可以把「標準」的大和弦變成大七和弦。現在似乎音階裡的每個音符都可以拿來打造一個穩定、不急著要解決到其他地方的和弦。

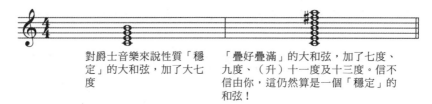

對爵士音樂來說性質「穩　　　　「疊好疊滿」的大和弦，加了七度、
定」的大和弦，加了大七　　　　九度、（升）十一度及十三度。信不
度　　　　　　　　　　　　　　信由你，這仍然算是一個「穩定」的
　　　　　　　　　　　　　　　　和弦！

　　至於屬七和弦的變化就更多了。在古典和聲裡，屬七和弦通常是「變動」和弦，用來創造張力，並解決到「穩定」的大和弦；也就是從五級接到一級（V–I）的經典終止式。為了符合爵士和聲使用更多色彩的特性，變動的屬七和弦上面的延伸音（九度、十一度、十三度）基本上都可以任意升降，也因此能創造出數種變化或色彩供你選擇。

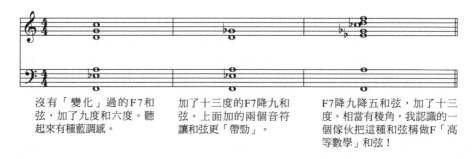

沒有「變化」過的F7和　　　加了十三度的F7降九和　　　F7降九降五和弦，加了十三
弦，加了九度和六度。聽　　　弦。上面加的兩個音符　　　度。相當有稜角，我認識的一
起來有種藍調感。　　　　　讓和弦更「帶勁」。　　　　個傢伙把這種和弦稱做F「高
　　　　　　　　　　　　　　　　　　　　　　　　　　等數學」和弦！

　　爵士和聲不只提供更多色彩，也更加細膩。爵士和聲和古典和聲一樣，是從五度圈的角度來思考和聲的動態，只不過繞了更多圈。一般的古典音樂終止式會回到主和弦，也就是一級（I）。最常見的途徑是從五級接到一級（V–I）的正格終止，或是四級接到一級（IV–I）的變格（「阿門」）終止；標準的爵士終止式則多退了一點，形成「ii–V–I」。

D-7　　　　　G7　　　　　　　　　C（加上大七度）

或者，再往後退更多「iii–VI–ii–V–I」

E（加上九度） A7（加上十三度） D（加上九度） G7（加上九度、 C6/9
增五度）

「iii–VI–ii–V–I」的爵士和弦進行。請注意，十三度、降九度等額外的延伸音很常見

甚至還有繞了更多圈的「#iv–VII–iii–VI–ii–V–I」進行。

爵士和聲也會使用重配和聲的手法——替代和弦，經常是用往下小三度的和弦。 若和弦會移動到四級（IV），可以嘗試改用與它「相對應」的二級（ii）。五級（V）可以替換成三級（iii），主和弦則用六級（vi）替代。若這些聽起來有點耳熟的話，那你應該不是第一次聽到。這與你過去在音樂理論或鋼琴課所學的關係小調是同一套原則。

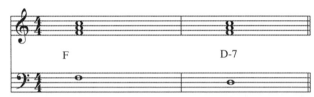

F D-7

和弦經常可以用關係調裡的對應和弦來替換。只要換掉F和弦的根音就會變成D♭7和弦，兩者在和弦進行裡的功用相似

別忘了爵士編寫裡獨有的和弦替換：三全音代理。簡單來說是這麼運作：屬七和弦裡主要的音符是三度與（降）七度。G7和弦裡有G（根音）、B（三度）以及F（七度）。現在，試試看把低音音符移動一個三全音（也就是增四度或減五度）形成D♭。這樣就有D♭（新的根音）、B（七度——若要雞蛋裡挑骨頭的話，嚴格來說是C♭）、以及F（三度）。單純把低音音符換掉，現在就變成一個D♭7和弦。

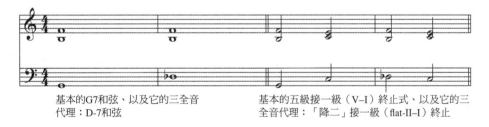

基本的G7和弦、以及它的三全音 基本的五級接一級（V–I）終止式、以及它的三代理：D-7和弦 全音代理：「降二」接一級（flat-II–I）終止

雖然已經針對爵士和聲做了很多說明，編寫上爵士風格的聖詠曲，其實和古典或理髮店風格和聲並沒有太大差異。理髮店的獨特風格有部分來自特定的一組和聲語彙。爵士聖詠曲則是透過延伸和聲框架做出區隔。不過，主音音樂的編寫原則及良好的聲部進行仍然適用於上述所有風格。

把這些額外音符都塞進四部和聲的聖詠曲會是挑戰。以下提供幾種解法。

1.編寫更多個聲部：人聲爵士和嘟哇調一樣，並不具備古典或理髮店編寫常用的標準四部合唱形式。為了表現出豐富的和聲，爵士編寫經常會使用五、六、甚至八

個聲部。

2.拿掉根音：通常不會需要這麼做，「基本」的爵士和弦有四個音符，而你剛好有四個聲部可以搞定每一個音。但是，當想要塞進幾個額外的增色音時，便**可以拿掉根音**──這在理髮店或古典編寫裡幾乎聞所未聞。隨著大家對和聲慣例的普遍認知持續發展，我們的耳朵會自動補上和弦所暗示的根音，甚至在缺少根音的情況下，仍能理解和弦的走向。如同現代電影對回憶片段的處理方式，儘管早已捨棄老電影常用來營造懷舊感的視覺效果，觀眾仍然可以判斷出這段影像是回憶片段。不必明講也會知道這是倒敘，而更複雜的爵士和弦與進行也是如此。

所以，若用人聲爵士聖詠曲風格寫一首作品的話，請嘗試以下做法。

- 主要用主音音樂的風格來編寫。
- 讓歌曲的速度慢一點，或許可以多加利用彈性速度，使和聲有足夠時間被觀眾聽見並消化。
- 使用和聲豐富的和弦，像是大七或小七和弦。實驗性地加入九度／二度、十一度／四度、以及十三度／六度等延伸音。甚至可以嘗試變化（升或降）延伸音，尤其是遇到屬七和弦時。
- 標準合唱編寫的許多慣例都可以拿來使用。例如，好的聲部進行、聲部之間短暫的動態等。
- 為了增加更多和聲動態可以把終止式延長，尤其著重使用爵士音樂裡的「標準手法」：「ii–V–I」進行及「iii–vi–ii–V–I」進行。這不只會讓和聲更具趣味性，也可以為內聲部帶來更多互動與聲部進行的機會。
- 若在別的段落用了一樣的和弦變換，可以試著替換和弦。

我們可以利用這些技巧，把〈奇異恩典〉變成這樣：

編曲：迪倫・貝爾（D.Bell）

　　雖然增加到六個聲部，但乍看之下和聖詠曲與理髮店的版本仍有一點相似，該編曲並沒有主要的律動或節奏動態，而是在和聲方面下功夫。我們在樂譜裡放了基本和弦，將有助於你跟上腳步。

　　首先，光是和弦數量就變多了。之前一個小節可能只有一個和弦，但現在出現好幾個和弦轉向。第二小節有一個Cm7－F7－B♭，用一個「ii－V－I」的「迷你終止」移動到B♭和弦。在第五至八小節，可以看到一級和弦（F）被重配成關係小調的四級和弦（Dm），而第八小節有一個看起來像是三全音代理的東西，原本預計出現C和弦，卻換成G♭和弦，並迅速滑到Gm和弦，迎接下一個段落完全重配的和聲。在「I once」這幾個字上，原本是用「V－I」終止，進行到主和弦（F）；而我們改用「III－iv」終止，進行到關係小調。

在第九小節裡，這個段落運用低音聲部的持續音來重配和聲，先產生幾個聽起來很悲傷、「迷失方向」的和弦（對應歌詞），隨後接上聽起來充滿希望、「找到方向」的和弦。在第十三至十五小節，有一個看起來像是「III–iv–II–V」的終止，並暫時落在五級（V）和弦（為了增添趣味，加上幾個變化延伸音）。但是最後並沒有收在主和弦，而是多加了一段從升四（#iv）和弦（Bm7♭5）往下進行的一連串和弦做為尾奏（第十六小節至結尾）。這是一種相當常見的爵士和聲收尾方式。

除了這些額外的和弦動態之外，這個版本也加入更多聲部進行（通常是加上經過音來增加色彩），並明顯脫離古典和聲的規則。這些過渡片段用了很多平行四度，或其他聖詠曲編寫裡禁止使用的聲位。為什麼這裡可以使用呢？我們在第十五章討論和聲時，提到平行編寫的內容會吸引觀眾注意力。雖然這不適合用在滑順柔和的古典聖詠曲聲部，這裡卻是反過來利用這個特性，讓移動的聲部獲得片刻光芒的關注。

爵士和聲（特別是聖詠曲風格）和目前為止大多數的其他範例相比複雜許多，若發現這一串和弦代號與數字長的愈來愈像被當掉的那堂數學課，也不用緊張。先不論背後的理論與數字代號，絕大多數的必備和聲知識大概都深植你的耳朵，所以你應該可以在腦中聽到大七和弦與其他和聲的聲音，只要敲一敲琴鍵就可以推敲出大部分的和聲。許多爵士編曲者也不完全了解他們寫的東西為何沒問題。他們只是寫出自己聽起來好聽的東西。雖然這個範例確實塞了很多爵士風格的招數，但要讓爵士風格的樂譜好聽，其實不用讓每個和弦都改頭換面。事實上，簡單做法通常效果更好，太複雜反而是自己找罪受！

爵士大樂隊風格

我們用這個詞來概括不屬於聖詠曲風格以外的任何人聲爵士編寫。爵士大樂隊風格和嘟哇調與現代阿卡貝拉的編寫一樣有許多不同的形式，也經常用於不同的人聲織度。相較於適合慢歌的聖詠曲，這個風格更常出現在速度中等至快節奏的歌曲裡。

上述所有的爵士和聲概念也都適用於這個風格——再加上一個重點：密集和聲編寫。密集和聲編寫和以主音音樂為主的理髮店風格並沒有太大差異。聲部一同移動，通常方向也相似（全部往上或往下，不像是聖詠曲為了讓聲音根基更穩固，常會使用反向進行）。不過，人聲爵士裡的密集和聲有一點點不同：因為密集和聲的聲位通常包含四個音符，所以內聲部之間常只有一個全音或一個半音的音程，創造出的聲音帶有緊實、震動而近乎嗡嗡作響的性質。爵士大樂隊經常使用這種聲響，尤其是薩克斯風組的編排。以下是以密集和聲編寫〈奇異恩典〉的範例：

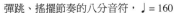

彈跳、搖擺節奏的八分音符，♩ = 160 編曲：迪倫・貝爾（D.Bell）

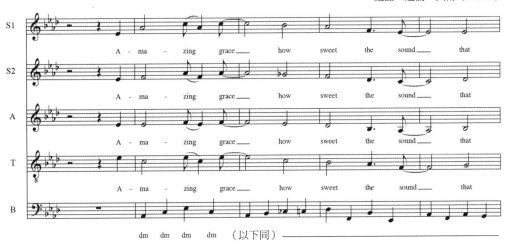

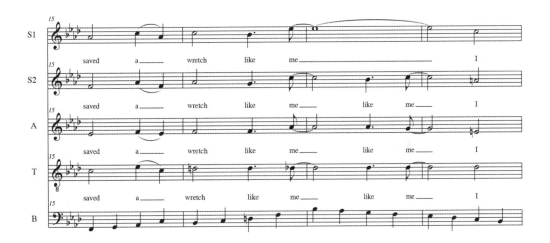

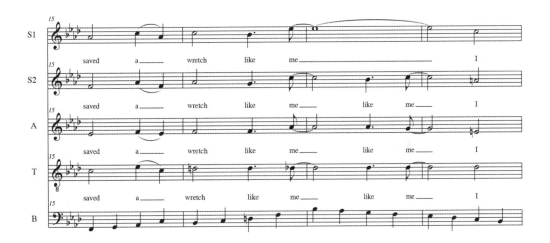

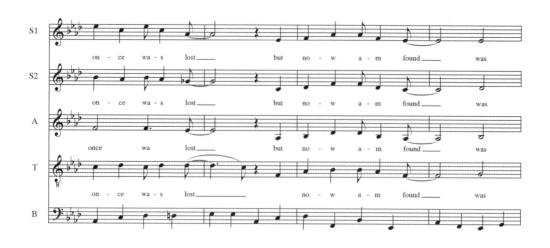

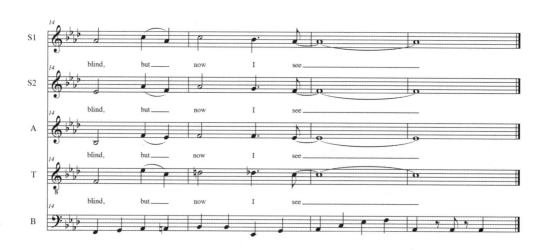

　　這份譜有五個聲部，四個唱密集和聲、一個唱爵士風格的走路低音（walking bass）。我們又回到A♭調，讓和弦與旋律更有穿透力，也回到四四拍，建立起爵士搖擺樂的律動感。幾乎所有段落都是平行和聲，聲位只有在幾個地方（像是第十四小節「blind」這個字唱的和弦）稍微延展，變成四度疊加的聲位。有幾個「ii–V–I」和弦進行（可以輕易從走路低音找出來），還有幾處有趣的爵士色彩（像是第九小節「I」這個字唱的和弦），但整體看來比爵士聖詠詩風格的和聲簡單許多。這有兩個原因。首先，這個版本的速度快多了，所以歌手無暇唱出（聽眾也無暇聽出）聲部裡任何複雜的動態。此外，這種聲音源自於一九四〇年代的搖擺樂及跳舞樂隊的聲響，本來就不如其他形式的爵士和聲複雜。

　　這個編曲的編制包含一個主唱。針對有獨唱者的作品，我們也有提供被我們稱為「強化版嘟哇調」的形式——低音歌手、主唱及四個背景和聲。和上一個範例一樣，低音聲部負責貝斯樂器的作用。主唱保持原樣（這次是男中音或男高音的獨唱）。背景和聲的功能類似於爵士大樂隊裡的銅管組，用「短奏」來呼應主唱的人聲旋律線。

明亮、搖擺節奏的八分音符，♩= 160　　　　　　　　　　編曲：迪倫・貝爾（D.Bell）

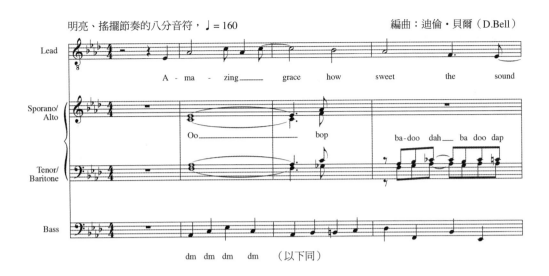

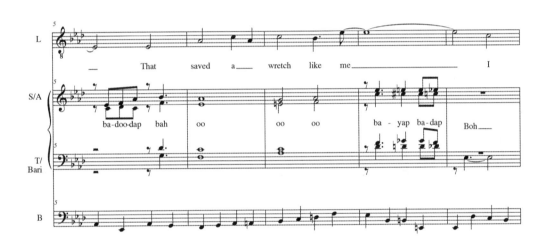

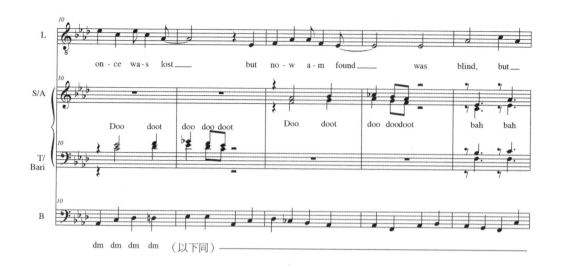

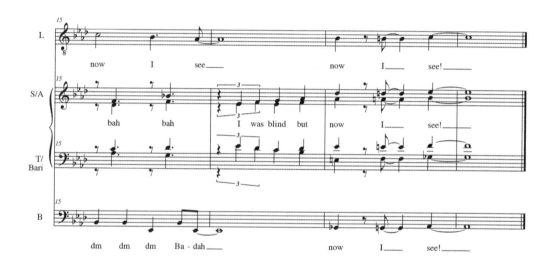

　　爵士大樂隊的背景和聲與嘟哇調不同，並不具有一個固定、重複的動機。聲部的演唱能量高，並與主唱的人聲相互對比。此外，背景和聲也比較不需要一直唱出和弦的改變。和聲資訊主要來自於主唱與低音的旋律線，所以背景和聲可以加入有趣的旋律動機，或與主唱對話。

福音

　　福音也是一種教會音樂的風格，這是沿襲非裔美國人的基督教傳統。傳統的福音合唱團包含了樂器伴奏（通常是一台鋼琴，也經常加入完整的節奏組或樂隊）。有伴奏的福音合唱團通常分為三個聲部——女高音、女低音與男聲聲部——但也可以遵循一般的SATB形式。每個聲部都使用真聲（full voice）的胸聲，因此歌曲的主要音域很高。福音的和聲通常是三和弦、屬於主音音樂，聲部基本上也有相似的動態。聲部全都唱字詞，不常使用有聲音節。而歌詞本質上屬於黑人靈歌。

福音的聲音也是許多其他風格的核心，例如節奏藍調、嘟哇調，還有某些人聲爵士。許多擅長這些音樂類型的歌手都是先受過福音音樂的洗禮，再把這種聲響融入其他風格中。

「分解間奏（breakdown）」是許多福音歌曲的特點。歌曲大部分的段落都齊聲演唱，但是分解間奏反而有點像是複音的頑固音型（ostinato）。每個聲部都有二至四小節長的一小段樂句，用來重複演唱。聲部會逐一疊加，讓歌曲的力度與能量漸漸回升。

阿卡貝拉福音與人聲爵士編寫一樣，並沒有固定的形式，音樂本身也不像理髮店風格那樣被嚴謹定義。以下提供幾個福音風格編寫的方向。

- 福音的基本定義是必須有黑人靈歌的本質。
- 重視律動。
- 三部和聲，但也可以加入其他聲部，模仿樂隊伴奏的角色。
- 大多屬於主音音樂（除了分解間奏及任何以樂器為主的段落）。
- 主要演唱歌詞，較少使用有聲音節。
- 能量強烈。福音音樂的用處是啟發觀眾、振奮人心。
- 力度很廣。經常使用真聲來演唱。
- 即便在有編制的情境下，仍會用單一人聲來唱裝飾音與即興，以提高整體的能量（不會放在譜上，但若是編給對福音較不熟悉的樂團，可以加入建議樂句）。

雖然大多數的福音歌曲都符合以上的特性，這種風格仍舊是由其背後訊息與用意來定義。如果在嘟哇調或節奏藍調等相關風格的歌曲中傳達了福音的訊息，儘管少了教會合唱團的聲音，仍然可以被視為福音歌曲。我們把來個六拍歸為人聲爵士樂團，其實他們也可以說是福音爵士樂團，因為他們的音樂具有黑人靈歌的傳統、在編制的演唱之內仍保有各自的人聲裝飾，而且偶爾也會完全放開來唱，把音域與力道發揮到極致。

以下是我們加上福音風味的範例。

推進的福音搖滾，♩ = 150

編曲：迪倫・貝爾（D.Bell）

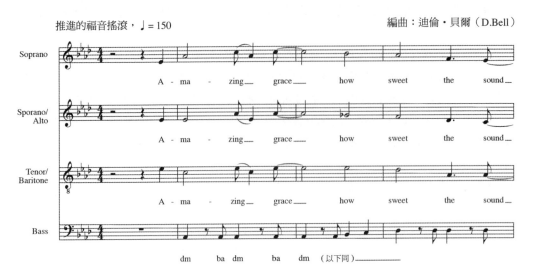

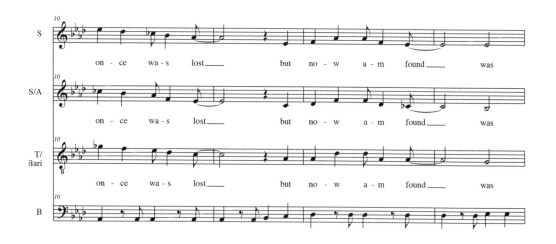

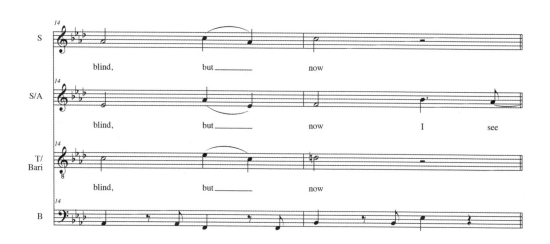

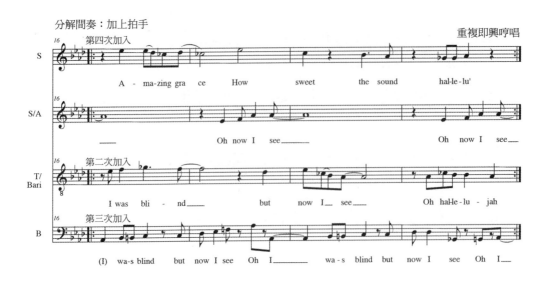

現在我們有一個樂器風格的貝斯旋律線、以及上面的三部和聲。和聲主要使用大／小的三和弦。節奏加了一點切分音，以符合切分八分音符的搖滾律動感。在第十小節，旋律偷偷放了有幾個藍調感的音。這個下行的三和弦型態是福音編寫的常用慣例。相似的藍調音符也出現在第十三小節的女低音聲部中。

再來就是本書中尚未出場過的分解間奏段落。這種編寫風格重視對位，有點像是本章前段出現過的複音音樂手法，但它是透過在一級（I）與四級（IV）上面唱和聲的節奏和弦循環（vamp），以營造出節奏藍調感與強烈的律動感。聲部一個接著一個加入：先是女低音（最簡單的聲部，唱的幾乎是固定旋律）、男高音對位旋律、男低音（唱很有節奏藍調感的貝斯旋律線），最後才是高亢的女高音。

總而言之，阿卡貝拉就是進行「樂器配置」的音樂。在此我們聚焦討論偏重人聲的風格，甚至還沒提到世界各地的原住民阿卡貝拉人聲風格呢。說到底，不管是鄉村、鐵克諾流行（technopop）或京劇，只要花一點點想像力就可以編排成阿卡貝拉的形式。只需要深刻理解這種風格，再發揮創意將歌曲轉譯成全人聲的編制。希望這幾個例子有助於你起步。

第二十二章 為自己的樂團編曲

到目前為止的內容都是適用於所有樂團的通用編曲原則。當中介紹了標準的音域、織度、以及大多歌手可以做到什麼程度。只要遵循一體適用的編曲原則，就能確保這份樂譜拿給合適的聲部組合唱時，大致上都能採用。人人有份。

但是你自己的樂團呢？

除非你是專業接案者，否則大多數的編曲應該都是寫給自己的團員——你可能擔任音樂總監或歌手的角色。若你是和大型社區合唱團或學校社團合作，那麼大致的通用編曲原則仍然很重要。另外，萬一幾個月後出現團員更動的狀況，也可能導致精心設計、為樂團量身打造的編曲無法使用。不過，若樂團編制較小，在做任何決定時，應該把樂團歌手的特性納入考量。

身為阿卡貝拉編曲者及／或音樂總監，你的樂器就是樂團聲部結合而成的聲響，就像是古典音樂作曲者或指揮可以隔空「演奏」交響樂團一樣。人類的聲音比任何管弦樂器更為豐富多樣，而且每位阿卡貝拉歌手的能力與特質上的差異，若和任一組小提琴手或銅管五重奏的樂手相比也是天差地遠。

每位阿卡貝拉音樂家都能瞬間辨認出自己與他人聲音最明顯的特質。儘管如此，有些編曲者即便已經了解歌手的能力，卻只會按照傳統的聲部組合（SATB 或TTBB）、以及傳統的音域；有些編曲者則會打破傳統的合唱編曲原則，以順應自家歌手的強項，但多少會顧及人聲編曲，畢竟它在合唱音樂裡已經存在幾世紀。有時，儘管樂團發現了一個有趣的人聲效果或特別適合模仿樂器的聲音，也只是用很乏味的方式，將其加進他們本就平淡無奇的標準編曲裡。這些做法導致許多阿卡貝拉編曲的聲音聽起來都很相似，而且只運用到人類聲音一小部分的潛力。

在現代阿卡貝拉發展的初期，樂團自身的聲音就是活招牌。那時的編曲都很簡單（至少以現在的標準來看），是經過人聲演繹才使音樂鮮活起來。就算是搖滾貝拉（Rockapella）演唱說服合唱團（The Persuasions）的編曲，聽起來仍然是搖滾貝拉的聲音。而且，那個年代的樂團不多，因此更容易能區別彼此的特性。

如今，在阿卡貝拉領域裡多了上千個專業與業餘樂團。在現代數位錄音（及音準修正）技術的廣泛使用下，許多樂團的聲音變得難以區辨。

那麼該如何脫穎而出，找到屬於自己的獨特聲音呢？樂團使用的編曲就得精心客製，充分利用每位團員的人聲特質與個性。

不論樂團編制規模、團員年齡或能力程度，每個樂團都是獨一無二。做為編曲者，你的工作就是凸顯他們的獨特之處。沒有人能告訴你要怎麼為自己的樂團編曲——這只有你能評斷——但我們可以提供一些想法與技巧，幫助你釋放自己樂團聲音的無窮潛力。

» 迪克說：無償提供原創歌曲的編曲譜，是家用千斤頂樂團多年來的傳統。有些編曲給
　其他樂團唱也很適合，但有些歌曲非常依賴我們樂團的歌唱習慣和特殊人聲技巧，因

此對大多數樂團來說很難演唱。但我們還是很樂意免費贈與，也希望收到的樂團能夠看懂編寫的內容，然後想出自己的版本。

熟悉每位成員的聲音

知道樂團的潛力是理所當然、必經的第一步。如果你只是大略地分類歌手的聲音，就會落入古典合唱傳統對小編制樂團設下的圈套。合唱音樂很重視整個聲部、整個段落、整個樂團，甚至是不同合唱團之間的聲音和諧度與同質性。但你的目標是找出自己的聲音，既要有趣又得原汁原味。因此，只把歌手想成是女高音、主唱或男低音是很危險又狹隘的思路。舉例來說，假音這種唱法在大多數傳統合唱裡都不能使用；但對我們來說，它卻經常是歌曲的關鍵元素。

花一點時間探索樂團每位歌手的聲音。先考慮歌手的音域及在各個音區唱不同母音會有哪種效果。女低音往她的低音域演唱時，聽起來是否更陰沉了？第一男高音在轉換點上下五度之內是否總是飄往「ee」母音？不要急著評判好壞，只需仔細聆聽，用你自己的話做筆記，即便不是正確的音樂術語也沒關係。

我合作過的一位歌手在唱到高音F時，總給人一種「拳拳到肉」的感覺；另一位歌手在唱那個音域則聽起來有點「扯喉嚨」。只要斟酌用字就可以與每位團員順暢地交流，順利傳達出你想要的聲音。（當然，你得先做好心理準備，剛開始大家可能皺眉不解）。

最終，理想狀態是當編曲時可以在腦中聽見每位歌手的聲音。排練時仔細聆聽特定一段旋律的唱法，接著對照編曲，跟著那段旋律，試著在腦中想像歌手演唱的聲音。起初你會感到有難度，但很快便能隨機挑選編曲中的一段旋律，在腦中模擬指定歌手唱出來的聲音。這在許多層面上都有幫助——其中最重要的就是你會開始為樂團裡特定的聲音編曲，不再受教科書的聲部分類侷限。

改變聲位

請將新知應用到編曲裡，重新編排聲部，讓聲部交叉，打破古板的做法。不要隨意套用——先在腦中聽聽看每位歌手唱每段旋律的聲音並想像成果，再選擇你想指派哪位歌手唱哪個音域。切勿不加思索就把聲音最高的歌手放在最上面的聲部。

你或許會想若把男中音放在第一男高音之上唱假音，會產生比較不受控、嘶啞的聲音。但男中音的假音也許比想像中厚實，可以把聲音推得更高（男性的真聲愈低，假音就愈高）。你可以透過這些操作，得出意想不到的音色。

逐一檢視從每位歌手收集到的音符，找出哪些地方是用了相似或相同的字詞來形容不同歌手演唱不同音域。假設你想建立一個高亢、有呼吸感的質地，而每位歌手的音域剛好只有特定音區符合你想像的這個質地，就可以善用這項資訊。例如，針對女聲就要特別注意胸聲變成頭聲的地方。或許你會因此發現，在某份編曲裡因考量到橋段裡的特定音高，會把第一女低音放在第二女高音之上。只要發揮每位歌手的長處，便可以輕易創造出原先難以執行的聲音混合與織度。此外——即便無意達成特定的聲音混合——光

是把聲部移動、交叉，歌手也可以藉此練習做出更多元、全面的聲音。

» **迪克說**：在《The Sing-Off》第三季，我們把拱廊之火（Arcade Fire）的〈Wake Up〉編成開場曲了。由於我想要維持原曲高亢有力的本質，所以常把男高音移到女低音，甚至女高音之上。用第一男高音飆高音（belting，一種收緊聲帶，用真聲唱出高音的唱法）唱到高音A，這種聲音帶有一種明亮緊實、慷慨激昂的特質；用女聲唱同個音高，就無法達到一樣的效果。

在編曲後段的一段對位旋律（countermelody），我也把女高音放到轉換點之上，讓男生跟女生都在胸聲的最高點演唱。若只停留在傳統合唱聲位的話，效果可能很漂亮，但肯定不會這麼有勁。

» **迪倫說**：我原本在韻律樂團（Cadence）裡固定擔任第一男高音；但隨著我們更細心地為樂團編曲，也開始經常調換上面兩個聲部的位置。我的聲音屬於轉換點中間偏高，能在胸聲到假音之間切換自如的類型。而團裡第二男高音的轉換點更低也更有存在感，從胸聲切換到假音時，音色有很明顯的差異。不過，他的假音優美輕盈，而且唱女高音的音域也很迷人明亮。所以，當歌曲適合用厚實的最高聲部演唱，或旋律線常在轉換點附近切換時，我就會唱第一男高音的旋律線；而當歌曲得讓第一男高音「漂浮」在比自己更有力的第二男高音之上，或想要用第一聲部來模仿吵雜的小號旋律線時，我就會唱第二男高音，讓另一位歌手整首都唱比他的轉換點高許多的第一男高音。

以香堤克利爾男子合唱團（Chanticleer）這個有趣的例子為例。雖然香堤克利爾有十二位成員，儼然是室內合唱團的編制，但是他們對自身的定位並不是TTBB合唱團，而是「人聲管弦樂團」。合唱團指揮對這十二位「樂器」瞭若指掌，即使是表演傳統TTBB編曲，他也會將每個聲音與他設想的聲音進行契合度配對，逐首甚至逐段親自挑選負責演奏的「樂器」。

只要執行得當，觀眾一定會起立致敬，嘆服於光靠幾位歌手竟能迸發出如此多種聲音變化。但最好先搞清楚到底可以做出哪些令人為之驚嘆的聲音變化。

聲音素材庫

花時間收集每位歌手的獨特聲音，便能有效應用到編曲裡。請不要在第一次記錄歌手聲音特色時同時做這件事，因為記錄作業需要細心精準，收集過程的種種趣味可能會影響作業進行。不過，在召集大家團練之前，請給予每位歌手至少一個星期時間，做筆記或嘗試不同東西。一開始可以建議他們模仿樂器與音效，再慢慢轉為創作獨特、非模仿性質的聲音。

那些批評阿卡貝拉這種音樂類型的人，最常唸叨這種音樂的聲音相似度與同質性很高。不過，之所以會如此，絕對不是樂器本身受限──而是想像力受限。你應該放手讓想像力帶你探索嘴巴與喉嚨的無窮可能。

舉鮑比・麥克菲林（Bobby McFerrin）的經歷來說，他在完整開發出自己的招牌聲音前，也花了好幾年邊玩邊摸索，在那之後也沒停止開創更寬廣的聲音素材。所以，請盡你所能探索嘗試。謹記腦力激盪的唯一規則：不批評。在開始編曲之後，有很多時間足夠讓你自我批判。

可能有各種你從沒考慮過的人聲音色。若想進一步探索它們，請參考佛瑞德・紐曼（Fred Newman）非比尋常、趣味橫生的作品《Mouth Sounds》。更多資訊詳載在附件C。

融會貫通

收集完這些資訊之後便可以準備開始了。你不再以傳統的眼光看待歌手，所以是時候站在編曲者角度思考傳統限制以外的各種選項。以人聲聲部的間隔為例，請挑戰傳統聲部間隔的既有認知（探索新知時也別忘記這些傳統存在的原因。以人聲間隔來說，小心不要搞到歌手無法調音的地步）。試試看先探索一兩個面向，讓其他東西大致維持原狀。無論是基於歌曲本身的考量，或受編曲概念啟發，所有的改變最好都要有理由。回到我們的例子裡來看，男低音獨唱通常會與傳統人聲的間隔產生衝突，而下一首使用男低音獨唱的編曲，可能是用來探索這些特定問題有何新解方的最佳時機。

樂團的精髓

以上建議皆著重在歌手的聲音性格。還有也得考慮整個樂團的性格。儘管你的樂團會表演各式各樣的音樂風格，但不管表演哪個風格，樂團仍會展露出自己的核心性格或精髓。花點時間思考這件事的意義。我們用比較廣泛的形容詞來比喻，像是：

- 玩心／幽默
- 精確
- 嚴肅
- 創新
- 延續傳統（例如致敬性質的樂團，或專門演唱理髮店等特定風格的樂團）
- 即興

若將樂團看做是人，你會怎麼形容他呢？顯然他不會只有單一面向，而是有多樣的面向。編曲時在心裡默想這些形容詞，這能夠幫你編出既符合樂團特性，也符合歌手聲音特性的樂譜。

謹記，並沒有單一絕對正確的做法──只有適合你和你的樂團與聽眾的做法。

第二十三章 編寫組曲

在最差的情況下，一首組曲（medley）作品可能令人感到尷尬、油膩，唱起來累人，聽起來拖泥帶水。正因為組曲太常被搞砸，以至於討厭組曲幾乎變成大家的心聲。儘管如此，只要執行得當，便可以為人聲樂團的表演製造高潮。

形塑出一首優秀的組曲很困難。首先，要編的歌曲不只一首，至少是兩首或更多首歌。就算只用每首歌的片段，照樣要用同樣的心力聆聽並內化不同版本的歌曲，所以請做好充足的準備再開始編曲。

接著你得把這幾首歌，以觀眾聽起來合理、樂團也可以接受的方式（用樂器彈奏，或在錄音室裡錄製困難且突兀的轉調或改變速度，都比用人聲演唱容易）串聯一起。

你得稍微嘗試才能找到適合的歌曲段落，並將其黏合；這也大大考驗編曲者在創意與實務層面的編曲技能。假設你已經大致熟悉基本編曲、以及本書的十步驟程序，就可以進展到組曲編曲必備的四個額外步驟：概念發想、提煉精華、段落組裝及歌曲銜接。

概念發想

首先，組曲通常也應該要根據某個概念而生。若你有把兩首以上的歌曲組在一起的念頭，背後應該要有充足的理由。或許是想展示某位藝人的作品，或組曲曲目都是來自同一個風格或年代（例如一九七〇年代晚期的迪斯可組曲，或是速度快、聽眾會用腳尖跟著打節拍的散拍〔ragtime〕組曲）。組曲也可能是樂團在選曲過程中，實際能顧全大局的策略。你想不到某位藝人的哪首歌最適合翻唱嗎？若歌曲數量夠多的話，或許每首都露面一下是不錯的做法。

當想要翻唱的名曲，不管力度或趣味程度都不足以支撐三至四分鐘的人聲表演時，把它做成組曲也是明智的選擇。

你可以把組曲的功能想像成是電影蒙太奇手法：用創意、精簡的方式提煉出重要資訊。蒙太奇可展示故事時間的流轉，短短的一分鐘片段，或許橫跨了十年的時間，當我們看完之後就能掌握這十年內發生的重要事件。同樣的，組曲可以在幾分鐘內展示出一位藝人的生涯亮點，或概觀地呈現出某個年代或風格的音樂樣貌。若用這種方式處理組曲的概念，作品就會更連貫，對下一個步驟也有所幫助。

選曲

我們在前面的章節已經仔細說明選曲時要考慮的事情。組曲的選曲訣竅除了選擇合適的歌曲以外，歌曲彼此也要相互契合。

假設我們要把一位藝人的歌曲編成組曲。請回想剛提到的概念發想，盡量找出他有哪些歌曲並抄下來。完成後就可以縮減清單。在聚焦選擇的過程中，請多少將以下這些因素列入考量。

- **精選歌曲**：若從中選出幾首，你會選哪幾首呢？
- **橫切或快照**：是呈現一位藝人完整生涯的橫切面，還是專注在一個特定的時代或時間範圍？
- **辨識度**：組曲基本上就是提煉歌曲精華，所以最適合使用能夠輕易且迅速被認出來的歌曲。若得聽到最後才能聽出是哪首歌，就不是最好的選擇。請鎖定有明確的記憶點、副歌的歌曲。
- **調性、速度與風格**：若歌單裡有兩三首很相似的歌曲，最好只選擇其中一首。或者也可以反其道而行，把它們接在一起，或以混搭（mash-up）手法放在同一個段落裡（稍後會針對混搭進一步說明）。
- **迷你歌單**：好的組曲可以做出迷你演唱會的格局。基於這點，想像你要開一場演唱會，其中每首歌都會完整唱完。在這種情況下，該怎麼組合歌曲才能做出一份兼具音樂性、能量與氛圍的絕佳歌單呢？
- **歌曲數量**：組曲中要放進幾首歌將取決於很多事情。組曲對歌手與聽眾來說可能都是苦差事，所以最好不要讓他們太操勞。從歌曲長度來說，一首好的組曲不應該比兩首完整歌曲長太多，大概四到六分鐘，甚至更短。組曲可以由兩三首歌曲較長的片段，或是五首（以上）的歌曲組成，其中有些只節錄幾個（有記憶點的）小節。

　　處理組曲時，請謹記少即是多的原則。若想讓某人淺嚐一首歌的風味，通常只要主歌副歌各放一段即可。有時甚至只留副歌也行。

» **迪倫說**：規則也會有例外！我參與的華麗樂團（Retrocity）擅長一九八〇年代的音樂風格，我們第一次發想歌單時，就剩下好幾首沒用到的歌，但最後都登上了〈K-Tel二十四首組曲大禮包〉（K-Tel Top 24 Monster Medley）裡頭。你沒有看錯──整整二十四首歌曲組成了八〇年代音樂的橫切面，呈現出每種風格排行前四十名的歌曲風貌。有些作品包含整段主歌或副歌，有些則只有鼓或吉他獨奏。組曲總長十分鐘，非常難駕馭……但也是每場表演的亮點。

» **迪克說**：迪倫編過用許多首組成的長組曲，我就幾乎沒有編寫超過三首歌的組曲。若重點是要搞笑，就很適合用連珠砲似的手法接連歌曲片段；但若是要以一連串故事與情緒來呈現這些歌曲，我覺得三首以上就會令人感到疲倦。《The Sing-Off》每一季都有一週參賽者必須表演同一位藝人的三首歌組曲，最後證明了這個公式的效果很好。

　　即便已經選完歌曲，也請保留經過腦力激盪想出來的歌單。在確保所有元素都到位之前，可以有大的變動。當段落組裝的過程中，發現某首歌怎麼樣都不適合時，或許可以試著用舊歌單裡其他作品代替。

提煉精華

提煉這項過程相對直接。針對每首歌，想像幾種能在一分鐘之內提煉出歌曲精華的方法，例如以下幾種：

● 只取副歌。
● 主歌加副歌。
● 有旋律記憶點的樂器段落。
● 中間某段令人難忘的獨唱、歌詞，或某個瞬間。
● 開頭的樂句。

請記住，最好選擇歌曲中辨識度高的段落。副歌理所當然是最好的選擇。主歌的辨識度可能比較低，但若在後面加上副歌，觀眾就能聽出來。只想呈現歌曲一小段的話，大概八個小節的長度，有旋律記憶點的樂器段落與開頭的樂句也很適合。樂器獨奏則必須非常獨特，才能在單獨拿出來之後還保有明顯辨識度。

每首歌都給自己幾個選項，因為直到段落組裝的階段才會拍板最終方案。

段落組裝

段落組裝可說是整個組曲編寫過程的核心，在真正開始譜曲之前，你大概要先搞定這個階段。若沒辦法在腦中順暢地結合各個部分（就算你不覺得自己擁有很好的內在耳朵），也可能沒辦法順利寫在譜紙上或在台上表演。

若大聲播出這些歌曲對你有幫助，而你手上也有音樂軟體可用的話，可以運用第八至十七章編曲十步驟提到的「電臺剪輯版」。在組曲的框架裡，你不只是重組一首歌，而是把組曲的所有歌曲拆解混搭，看看哪些東西合起來會好聽。這個過程只是讓你大概感受一下它們的契合程度，所以聽起來不夠契合的話也別擔心，在改由同一個樂團演唱之後（加上大師級的編曲家穿針引線，確保銜接流暢），應該會比剪貼錄音組成的版本好聽很多。

組裝歌曲時，請思考幾個面向：

● **調性**：除非你是選古典或爵士歌曲、或是被許多藝人錄製過的歌曲，否則你應該會找到某個廣為人知的特定錄音或版本。你或許想盡量用原本調性，因為對聽眾來說，音調也是熟悉的元素之一。所以，在把不同歌曲接在一起時，請確保它們的調性合得來。若歌曲都在同一個調上，執行起來也簡單許多；若兩首歌之間相隔四度或五度，那麼使用銜接性質的和弦進行會比較簡單，基於五度圈、連接兩個調性中心的終止式類型的和弦進行。當兩首歌的調性不相干時就比較難放在一起。所以要謹慎設計轉換，才能讓它們順暢相連。
● **速度**：與調性適用相同原則。速度相仿的歌曲容易相連；若想要做一首聽起來很連貫

的組曲，那麼甚至可以「作弊」把速度調和。舉例來說，一首歌的速度是每分鐘120拍（beats per minute，縮寫為 bpm）；另一首則是126拍時，通常可以把速度設定在兩者之間，如此一來聽起來完全不會有異。反之，速度相差極大的不同歌曲搭配起來也能有很好的效果，可以在組曲中段帶來很好的變化。速度相近，卻明顯不同的歌曲則可能更難處理，但還是能處理，尤其當歌曲排列順序有明確目的時（像是以年分遠近或其他順序來展示藝人的最佳作品），或歌曲速度逐首提高等情形。

● **風格**：是想讓組曲呈現「金曲連連」的穩健風格，還是想呈現許多反差。同樣的東西重複出現可能會使每首歌的輪廓連在一起、難以辨識，反差太大則可能使歌手難以適應速度、調性或風格轉化，因而打斷組曲的流動性，而且編寫與執行起來都比較難。我們發現通常讓風格相近的幾首歌放在組曲前段會比較好，這可以讓組曲先營造一點動能；接著，在組曲進行到一個階段後再製造反差。

　　請暫時別擔心實際要怎麼把不同歌曲合在一起，稍後再來煩惱這件事。現在只是考量整體的流動，要有大幅移動拼圖碎片的心理準備，萬一歌曲就是不契合的話就儘管抽換掉。請記住，組曲的關鍵就是歌曲的流動性。

　　現在不但選好歌，提煉出其中精華，也排列好歌曲順序了。是時候把整首作品連接起來。這裡不會重複提及已經說明過的通用編曲想法，僅提供一些特定建議與考量點。

● **流動或多樣性**：組曲的每首歌都有獨特感很好。每首都可以立即帶給觀眾清晰的聲音樣貌（常伴隨音樂記憶）。若歌曲一首接一首非常順暢的話，聽起來也會很舒適。對你選的歌來說哪種做法比較適合呢？
● **歌曲本身**：若歌曲之間的對比本身就已經夠大，順序也排得好的話，許多元素都會自然成型，無需進一步調整。
● **更換獨唱者**：若歌曲之間相似度仍然太高，只要更換下一首歌的獨唱者即可。這個做法是在聲音上做出變化，也容易向觀眾示意新的段落即將到來。
● **改變編曲手法**：若歌曲之間的調性、速度或風格相近的話，便可以改變編曲風格，且不至於聽起來突兀。某首歌或許可以做成更穩固、以主音音樂為主的合唱風格，下一首再使用充滿打擊感或樂器感的人聲聲部。

歌曲銜接

　　當一首歌接到下一首歌時，可能會出現無數挑戰，不過我們發現大部分的歌曲銜接都落在幾個主要類別。我們將使用迪倫寫的〈Tin Pan Medley〉（錫盤巷組曲）來示範這些技巧。這首具有綜觀性質的組曲用了四首歌，屬於錫盤巷時代的創作風格，皆寫於二十世紀的前二十年。

不需過門的切換歌曲

　　若你的歌曲速度都相似、調性變換也簡單的話，可以直接從一首歌銜接到下一首歌。以下的範例中，我們將〈The Entertainer〉與〈Sweet Adeline〉這兩首歌連接起來，

兩首的速度與調性都相同，所以歌手與聽眾不需要任何額外元素就可以銜接到下一首歌，這當中只用了一個小變化。〈The Entertainer〉結束在第三拍，而〈Sweet Adeline〉是從第二拍開始接手。若放著不管的話，就會有整整兩拍的「死寂」，所以〈The Entertainer〉的最後一小節變成2/4拍，如此一來，無需外力協助就可以讓歌曲順暢流動。

Tin Pan Medley

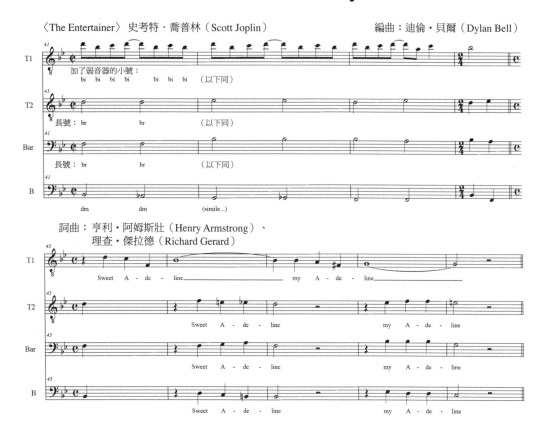

突然改變歌曲速度

在這首組曲裡，從前一首歌（〈Alexander's Ragtime Band〉）接到下一首歌曲（〈The Entertainer〉）時速度改變了。兩首歌的調性仍然有關聯，分別是F與B♭。在組曲裡突然改變歌曲的速度對歌手來說相當棘手。因為歌手用舊的速度演唱的同時，得先聽見新的速度。不是每個人都能做到，而且幾乎不可能所有人都剛好唱到同一個新速度上！

解決方法是指派一個人負責速度改變的段落。這部分可以交給音樂總監處理；若獨唱者要唱下一首歌的弱起（pickup）旋律，也可以交給他。在這個例子裡，是由拿到「小號」弱起旋律的那位歌手負責。

Tin Pan Medley

詞曲：歐文・柏林（Irving Berlin）　　　　　　　　　　　　編曲：迪倫・貝爾（Dylan Bell）

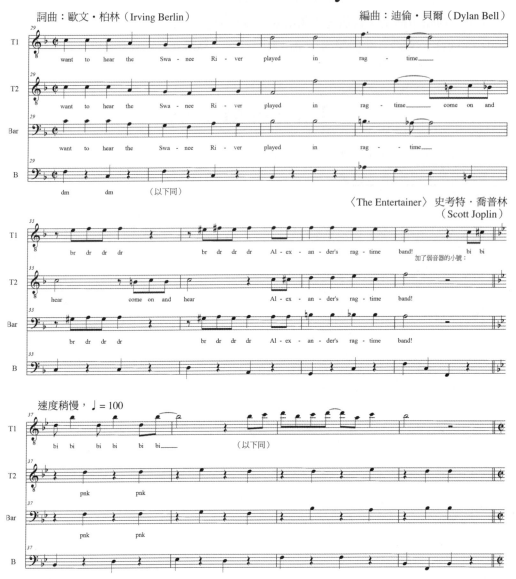

由人聲打擊手建立新的速度是另一種選擇。首先，人聲打擊原本就專注在速度上，若某個歌手在樂團裡就是擔任人聲打擊，那他的速度感應該很強。再者，鼓手最適合以自己的速度來表演；要使鼓手「跟隨」其他人的速度有一定的挑戰性，而且鼓手若抓不到速度的話，觀眾通常也能聽出來。由於這個段落裡沒有人聲打擊手，所以交給弱起旋律建立新的速度就好。

速度與調性轉換

當兩首歌的差異極大，需要改變調性及速度時，最好的做法或許是在轉換到下一首歌時，試著維持前一首歌的風味。這將考驗編曲者的功力，做不好聽起來會很油。（但如果這首組曲的用意就是刻意要寶，那就油到底吧！）

在這個例子裡，我們會從快歌的步調（〈Oh, You Beautiful Doll〉）切換到輕鬆的情歌（〈You Made Me Love You〉），所以會有很大的速度變化。調性從F移到E♭，風味相似但不是直接相連。這裡的解決方法是先進行到第一首歌的最後一個主和弦，再把它當做「II-V-I」進行的第一個和弦，藉此轉移到新的調性。這樣便能顧及和聲層面。速度部分則由男低音用走路貝斯旋律線一路唱到下一首歌，立即又明確地建立起新的速度。最高的三個聲部在上方的音區唱長音，讓那些音符聽起來不像是新速度的開始，而更像幾個長休止。讓低音歌手設定新的速度也有實務上的考量，因為如此一來就只剩一位歌手負責引導歌曲，不必讓大家都得同時適應新的速度。

» **迪倫說**：還記得我們稍早提過，在寫完編曲後要預留一些進化空間嗎？這就是一個例子。當我寫這首組曲時，男低音就和其他人一樣唱長音，創造一種「偽延音（fake fermata）」的效果，聽起來像音符被延長了，但實際上（在我們的腦中）是用新的速度來數拍。唯一的問題是，男低音與主唱必須同時唱新的歌曲，而且他們沒辦法用同樣的方式來感受新的速度。所以我們讓男低音單獨設定好新的速度，也因此，在新的歌曲開始之前，速度早已確立完畢。

Tin Pan Medley

編曲：迪倫・貝爾（Dylan Bell）

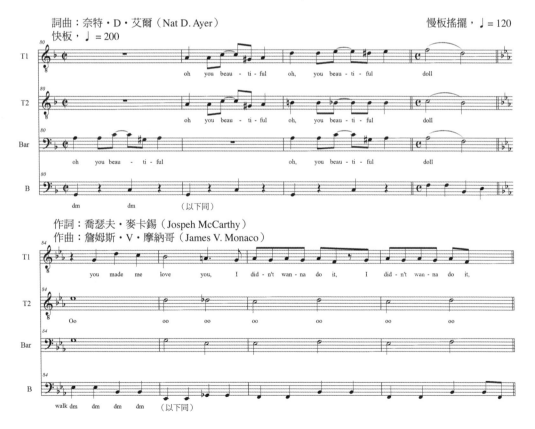

直接暫停

你也可以乾脆先停在某首歌上，暫歇片刻之後再開始進行下一首歌。這招最適合用在以下情況。

- **兩首歌差異極大時**：直接暫停有重設的效果，你不會在兩首截然不同的歌曲之間，陷入尷尬地嘗試「藕斷絲連」的窘境。
- **第二首是情歌**：把前一首歌連到自由節拍的情歌很困難，特別是那首歌有很扎實穩定的律動時。能量改變會顯得突兀、尷尬。所以，先把另一首歌收尾，稍作喘息，然後重啟演唱。請記住，在現場表演時，觀眾可能會把暫停解讀成組曲結束而鼓掌。確保視覺能量活躍是你最安全的選擇。保持專注，不要放鬆或移開視線，讓觀眾知道後面還有其他東西。接著，你可以像剛才提到的，透過指揮的手勢或弱起的旋律來開啟新歌或速度，若成員排演得夠熟稔，也可以透過一個簡單的呼吸示意。

在這個例子裡，兩首歌的性質殊異。第一首〈You Made Me Love You〉是情歌，第二首〈By the Light of the Silvery Moon〉則是快板歌曲。兩首的調性彼此相關，分別是E與B♭，所以轉換很簡單。〈You Made Me Love You〉的最後一個小節包含一個用來切換的和弦，從主和弦E♭移動到下一首歌的屬和弦F7。這個做法效果特別好，因為這裡的旋律音符是E♭，可以在和弦移動時維持不變。我們在F7和弦上唱一個延音、停頓，接著就直接進入新的歌曲與速度。

Tin Pan Medley

作詞：喬瑟夫·麥卡錫（Jospeh McCarthy）
作曲：詹姆斯·V·摩納哥（James V. Monaco）

編曲：迪倫·貝爾（Dylan Bell）

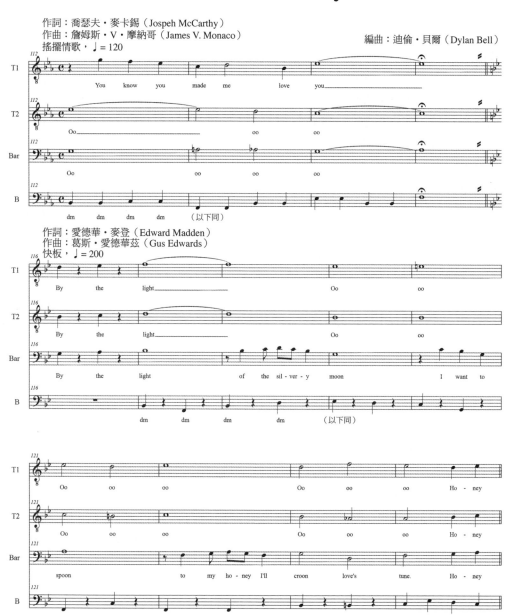

作詞：愛德華·麥登（Edward Madden）
作曲：葛斯·愛德華茲（Gus Edwards）

為組曲收尾

可以用以下幾種方式為組曲收尾。

直接結束

通常，你可以直接讓組曲結束在最後一首歌。這種做法很簡單、不需要任何編曲花招，而且效果很好。在理想的情況下，選曲及排序時就要考量結尾方式。顯然，把披頭四的〈結尾〉（The End）放在披頭四組曲的中間段落是大錯特錯，其實放在最後一首歌，結尾就搞定了，毋需畫蛇添足。

大結局

不過，或許會想在原曲之上，擴展或提升結尾的格局。若把組曲想成是微型演唱會的話，結尾應該是最後的大結局，要朝著這個方向編寫。你可以試試看慷慨壯烈的和弦進行（例如降六級接降七級接一級〔Ⅵ–Ⅶ–Ⅰ〕）、運用山區搖滾（rockabilly）歌曲中的招牌藍調結尾（貝斯旋律線：1–7–6–6–5–6–7–1），或用宏大的福音風格「Ⅳ–Ⅰ」變格終止，加上即興哼唱作結。這些結尾方是常出現在許多歌曲裡，就是因為它們的效果很好，或許可以從中找到比較適合你的組曲風格的結尾。

總結性收尾

你也可以放入組曲裡出現過的歌曲元素，這樣可以確切帶出結尾的感覺。

以下例子結合了大結局與總結性收尾。〈Tin Pan Medley〉的結尾是快歌〈By the Light of the Silvery Moon〉。這首歌支撐了整首組曲的結構，因為它與開頭歌曲〈Alexander's Ragtime Band〉的速度相仿。首先，最後一首歌與很多音樂曲式一樣，是用減半時值（half-time，在不改變歌曲速度的情況下，讓節奏感覺放慢一倍的律動）收尾，把最後幾個小節的長度加倍，凸顯出盛大結局的感覺。除此之外，結尾也摻入開頭歌曲〈Alexander's Ragtime Band〉裡的旋律內容。與其只是把第一首歌再唱一遍，我們傾向用迪西蘭（Dixieland）爵士樂派對的氛圍加以包裝，讓其他樂器圍繞著旋律即興演奏，最後合而為一，俐落收尾。

Tin Pan Medley

作詞：愛德華・麥登（Edward Madden）　　　　　　　　編曲：迪倫・貝爾（Dylan Bell）
作曲：葛斯・愛德華茲（Gus Edwards）

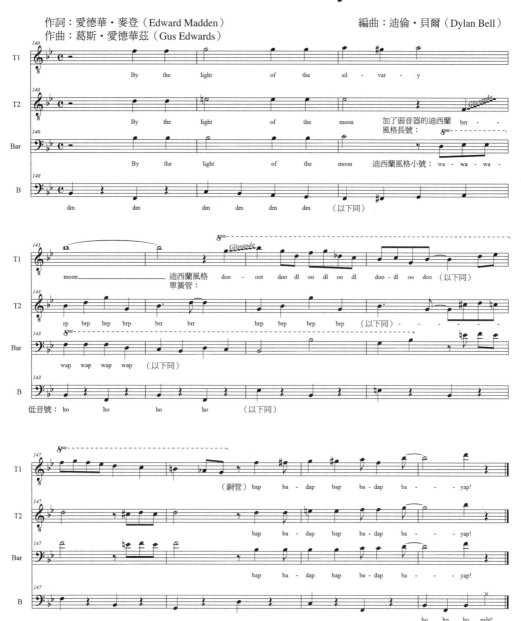

混搭

混搭（mash-ups）這種手法源自於將數首舞曲進行創意交疊，是一種現代的組曲曲式。這種組曲會交疊兩首或更多首歌，讓這些歌曲在整首組曲或某個段落裡同時呈現。它可以說是二十一世紀的對位法，把整首歌的素材交織使用。混搭能否成立必須做到幾件事情。

歌曲片段要簡單，就算脫離原本的脈絡也容易辨識。你可能會從一首歌裡提取一段貝斯旋律線、一個律動，還有單獨一個吉他樂句。若要在混搭裡使用，它們就得獨當一面，辨識度要高，聲音也要有黏著度。舉例來說，皇后樂團（Queen）的〈Another One Bites The Dust〉開頭，音樂上就是很簡單明確的宣示，就算同時演唱另一首歌，還是不會掩蓋皇后樂團本身的韻味。

所有歌曲的調性與速度都應該相仿，否則就得自己調和不同的調性。混搭通常都是透過操縱數位音樂素材創造出來。顯然，在擷取並用數位工具改變一首歌的片段時，我們也能同時對調性與速度稍作改動，但請不要脫離原曲的調性與速度太遠，不然會讓那個片段難以被辨別。在某些情況下，用減半的速度來演唱旋律主題的效果不錯，可以為混搭帶來一種近乎於固定旋律的全新織度；或者也可以改用減半律動，聽起來像是很酷的重混（remix，重新編排成一個新的歌曲版本）。

使用的旋律主題應該簡短一點，而且要能重複演唱。試試看把一至四小節長的旋律記憶點當成開放式的重複段落。重複演唱時，觀眾就有機會聽出不同的聲部。

和聲的動態愈少愈好。有些歌曲具有相同的和弦進行（容易混搭很多首嘟哇調的歌曲），但大多時候，歌曲之間和弦進行的差異會導致聲音相互干擾。最好改用簡單重複的和聲進行，甚至是不斷重複同一個和弦。有些現代嘻哈歌曲沒有什麼和弦進行可言，從和聲角度來看就很適合拿來使用。

考慮層層疊加不同的聲部時，要先從你正在唱的歌曲開始。若重複演唱的話，觀眾就可以捕捉到每個聲部的加入動態。

» 迪倫說：我決定用混搭為〈麥可‧傑克森舞曲串燒〉（Michael Jackson Dance Medley）收尾。早在發想階段就想用混搭當結尾了，選曲時也有考量這個想法，所以最終選的歌曲是〈Don't Stop Till You Get Enough〉、〈Workin' Day and Night〉以及〈P.Y.T .(Pretty Young Thing)〉。因為這些歌曲有相似的調性與速度。另外，我額外加了一個表演元素——把歌曲做成帶動唱形式。在組曲主要部分的最後一首歌曲（〈P.Y.T.〉）唱完後，編曲就進入分解間奏（breakdown），只剩下鼓的聲部。我們把觀眾分成三組：一組唱〈P.Y.T.〉的旋律記憶點，另一組唱〈Workin' Day and Night〉的旋律記憶點，最後一組則是唱〈Don't Stop Till You Get Enough〉的旋律記憶點。我們逐一加入這三組，如此一來觀眾不只可以理解混搭的層次——甚至可以參與其中！

若想找一些好的例子，上網搜尋《Best of the Bootie》（http://bootiemashup.com/

blog/）。這是一個推行已久的夜店活動；DJ會上傳他們的混搭作品，每年的優勝作品則會集結成合輯，免費放在網路上。若你不太確定混搭到底是什麼，或在找靈感的話，上頭有數百首混搭範例供你參考，每首都把不分新舊的歌曲用各種獨具創意的方式交織在一起。

» **迪克說**：電影《歌喉讚》（Pitch Perfect）的其中一個劇情主軸是一組活在過去的女子阿卡貝拉樂團；原本沉寂的她們，直到新加入的團員引入混搭的概念之後，才有愈來愈好的表現。當我在編寫最後演出時，不只需要在音樂層面上把歌曲交織在一起，也得確保他們能產生情感上的共鳴。由於這是一齣喜劇電影，所以我把編曲的感覺從高雅莊嚴一路推往荒謬滑稽，最後大約混搭了八首歌。叔叔可是有練過，請勿輕易嘗試。

編寫組曲可能是苦差事，不過對編曲者來說是一個很好的練習。就某方面來說，它是能同時訓練多種編曲原則的速成班。當你編寫組曲時，請特別留意步驟十，與你的樂團一同推敲出這首作品。歌曲銜接永遠會是最難的部分，而你的樂團會幫你判斷哪些東西可行、哪些不可行。別害怕回到發想階段，甚至是從頭開始。大功告成後，你就能練就一身堪比阿諾·史瓦辛格（Arnold Schwarzenegger）的編曲肌肉、以及一首能夠在演唱會上閃閃發光的作品。

第二十四章 破除心魔：克服創作瓶頸

　　或許有些人會覺得這個主題不太適合放在本書裡，不過，既然編曲時一定會遇到創作瓶頸，那麼手上握有幾個錦囊妙計總能在需要時幫上忙。創作瓶頸通常分為幾大類別，並各有適合的解決方式。

　　本書前面提過夢想家、編輯及樂評這三個角色，本章將再度登場。若你到目前為止都是跳著看這本書，並不是按照章節順序閱讀的話，請先瀏覽一下第四章的內容。

心魔一：白紙一張

　　這是最重要，也是最顯而易見的心魔，除非你是堪比莫扎特的音樂天才，否則這個心魔應該曾發生在你身上。你擁有充足的意志力、時間及熱忱，迫不及待想讓美妙的音樂從腦海裡流淌而出。但你坐了下來，深吸一口氣，接著……

　　腦袋一片空白。

　　這沒什麼大不了。於是站起來動一動，做三明治吃，再回覆幾封電子郵件。回到位子上後，內心仍殘存一點熱情。

　　但腦袋還是一片空白。

　　這太荒謬了。你的眼睛直盯著譜紙，命令它交出編曲祕訣。說了一些不堪入耳的話，隨著熱情逐漸熄滅，最後只能舉白旗投降，把剩下的時間花在看電視上。

　　這情況聽起來是不是似曾相識？

　　每個人都會經歷這個過程。創意得由自身的動能來驅動，通常最難的部分就是克服惰性。要怎麼從無到有呢？這是夢想家的工作——但他還未現身。你得想辦法邀請他加入。

打造適合創作的實體環境

　　若可以的話，工作時間最好自由、彈性一點。夢想家從不準時上下班，太在意時間反而會讓你自找罪受。請把時鐘或手錶藏起來。若接下來還有行程，就把鬧鐘設定在出發前十五分鐘，給自己一點時間沉澱……設定完就把鬧鐘蓋起來，忘了它的存在。

　　隔絕讓人分心的事物。關掉電腦，不要只是闔上或休眠。要把**電腦關機**，拔掉插頭。必要的話甚至可以卸下電池。若不想檢查電子郵件或上網的話，就要提高使用這些東西的麻煩程度，才不會受誘惑。應該都有語音信箱吧？要把手機關機，是什麼樣如此重要的事情無法等一兩個小時之後再處理？若你的工作空間有各種東西會不斷提醒你有哪些待辦事項，就把它們放到一旁、藏起來，或是到另一間房間工作。

　　現在，處理完會讓你分心的事物之後，接著要將這個房間打造成更適宜創作的空間。若房間有窗戶可以讓陽光照進來，就移到這裡工作；晚上的話就把光線調整到溫暖

宜人的狀態。若喜歡蠟燭、線香那類的東西，也請自便。任何使你感覺良好的東西，也能激發你的創意。準備空間的同時，也在準備自己的心靈空間——把蠟燭拿出來、把計時裝置藏起來，等同於去除內心的干擾。你甚至會不自覺地開始創作了呢。

有時候更適合轉換一下環境。出門散步，走路是發想點子的好時機。你的身體雖處於運作狀態，但不太需要使用大腦，所以思緒得以任意發散。而且，比起對著白紙乾瞪眼，等待靈感降臨，讓筋骨活動一下也比較舒服。別忘了帶上筆記本或攜帶式錄音機！

打造適合創作的心理環境

這個建議來自茉莉亞·卡麥隆（Julia Cameron）關於創作的絕佳作品《The Artist's Way》（中譯《創作，是心靈療癒的旅程》）。卡麥隆把它稱做「晨間隨筆」（Morning Pages），以下是她的建議。起床的第一件事，就是寫下三頁內容，不要被腦袋裡的各種思緒干擾。別想太多，可以是純粹的意識流隨筆、與你手中咖啡有關的想法等。寫什麼不重要。不要回頭讀它，也不要一邊寫一邊修改。一口氣寫完三頁。這麼做的目的是清除腦袋裡的任何分析行為，轉而讓創意開始流動。換句話說，就是邀請夢想家共襄盛舉。

» 迪倫說：我沒有固定寫晨間隨筆的習慣、它不一定是我早上起來的第一件事，而且每次也不一定寫滿三頁。不過，當我啟動創意發想後，發覺自己沒有什麼想法時，就會開始寫我獨創的「起步隨筆」。在某個時間點，創意會開始流動、夢想家終究會現身，而我也會發現自己終於重返創意境界。

你可能也會有類似的準備過程，例如冥想、呼吸、運動等。不管採用哪種方法，目的都是專注在一件事情上，清理心中的雜念，並在心裡打造一條暢通的道路，讓創意通行無阻。創意永遠在你身上，要讓它不費力地浮現在你的意識層面，如此一來才能將其抓住。

創意就像是心靈版的肌肉，必須持續鍛鍊才能增強。請嘗試確實實行我們提到的幾個建議（就算沒有特定目標或要編的歌曲），你會發現自己愈來愈容易進入創意湧出的狀態。隨著持續鍛鍊，還可能接近最高境界：創意隨傳隨到。

先苦後甘

有些情況下，你可能會先取得基本資訊，是做哪些歌、有幾個聲部、以及整體曲式。唯一要做的只是把音符填到譜紙上。這樣的話，請先從已經確定的部分著手。準備總譜，分好小節線、調號與拍號，甚至是更細部的元素，例如反覆記號、排練記號（rehearsal marks）、連續記號及尾奏記號等。別擔心之後可能需要修改，因為這個步驟有幾個好處。第一，它本來就是待辦事項，所以在等待夢想家現身時，你至少可以先處理這部分。第二，先寫出樂譜的架構，當靈感泉湧時，也就不必先停下來做這些瑣碎的事情。第三，這些整理過程會在潛意識裡帶領你進入創作心境，提供你起初必備的動能。這在音樂上的意義就等同於整理房間的奇效。

» 迪克說：一年裡最忙的時候，最高紀錄是一天要編五首歌。有時，我會覺得根本不可能找到靈感。這時，我會下載MIDI檔案，聆聽原曲，打開Finale檔案，然後輸入歌詞——進行一些我知道得完成又不需要創意，但仍然耗時的工作。直到需要創意的工作階段還是沒有靈感時，我就會先處理下一首歌。打個比方，搬到新家後把打包好的紙箱打開來整理，但還不到開始裝飾家裡的階段。

不要強加期望

夢想家不一定會在你想要他工作時就乖乖開工，他有自己的步調。由心魔一所創造的惡性循環中，有一部分是因沒有具體的產出，在時間壓力逐漸加重之下而產生的挫折感。最差的狀態是你可能連瞄一眼時鐘都會搞得自己不開心。在這種情況下，請務必記住：

創意是在背景運作：舉例來說，開機狀態的電腦乍看之下沒有任何動靜，但背景處理程序正忙著執行維護、檔案搜尋，還有各種你不知道的電腦程序。創意的運作機制也是，你的潛意識正忙著搞清楚各種東西。這就是為什麼有時一首歌或編曲似乎不消幾分鐘就能完成，順利到難以置信。事實上，大部分的內容大概在幾小時、幾天，甚至好幾週前就已經想出來了，只是你沒有察覺而已。

創意是過程，不是結果：若你是結果或目標導向的人，可能難以嚥下這帖良藥，甚至需要花上好幾年才能完全理解這一點。當然，我們**確實**對成品——最後完成的編曲——抱有期待，不過少了過程一切免談。請相信過程所具備的魔力。即使你現在還沒有寫出任何內容，但可能已經有東西正在默默醞釀，只是你尚未察覺而已。

你甚至可能耗上所有工作時間，還毫無實際產出。但你必須相信自己，至少有默默完成一點進度，下次坐下來工作時（甚至在你料想不到的情況下），它就突然冒出來了。

» 迪克說：以下這套公式，我是屢試不爽。先想想你需要做的每件事，把所有內容整理好，然後睡覺，醒來之後洗個澡。隔天早上你會發現自己多了許多新知，因為大腦整個晚上都在趕工。在你進入夢鄉時，它正忙著解決問題、產生新想法，並建立新的連結。

心魔二：看什麼都不順眼！

這個心魔在任何階段都可能發生。或許是在發想階段，覺得每個點子都糟糕透頂，沒有一個想法值得發展。或者已經開始編曲，卻突然發現自己根本不喜歡眼前這份內容。更可怕的狀況是，完成一個樂譜後，仔細打量卻產生放把火燒掉的念頭。

背後原因通常是你的樂評太賣力工作，完全否定你努力產出的所有成果。想必很令人沮喪。針對這種情況有幾種回應方法，使用時機取決於你所處的編曲階段。

編曲前期

若發想階段就被心魔找上，起因通常是你在不應該評斷創作的階段卻已經開始品頭論足。請記住，在夢想家完成工作以前，不要讓樂評進到房間裡頭。

不要評斷你的想法，它們天生自由飄渺，直到有人找到它們的用處。有些想法甚至飄著飄著就不見了，這也沒關係。盡量把樂評看成編曲拼圖裡有用、卻獨立的一塊，並禮貌地跟他說，你並不是排擠他。會有屬於他的時刻——稍後會說明。

若發現自己不自覺進入修補模式，急著發展與調整尚未成形的想法，就代表你的編輯想要介入了。若這個想法太粗略的話，交給編輯處理只會讓你的作品出糗。所以，請把你對樂評的那套說詞照用到編輯身上。

» **迪倫說**：我有編輯強迫症。不管是多麼粗略的想法，只要想出一點內容，我就會一頭栽進去。這會產生幾個問題。第一，這個想法被剝奪了成熟的機會。第二，只專注在某一個點子，並迫不及待動工的同時，也會阻擋其他創意發想的流動。或許現在發展中的點子還算堪用，但說不定有一個絕佳的主意正接在後頭，你卻讓它胎死腹中。有一條通則可以給受編輯強迫症所苦的人參考。當你發覺一個很誘人的想法時，請先等待五到十分鐘。若這個想法確實值得你花費心血，就應該會停留在你的記憶裡；相反的，若已經忘得一乾二淨，就代表它還沒準備好進入編輯階段。

編曲後期

若已經編了一大半，才發現所有東西都不盡理想，這也可能是因為你的感知已經失真。你花在一件事情的時間愈長，每個細節（不分好壞）也會被放得愈大，直到你進入「見十六分音符不見林」的境界。這種情況的解決方法很簡單，只要休息一下。

或許你根本就是工作過度，以至於無法清晰思考。就算不是，也可能是你的大腦卡在某個樂句或小節的迴圈，不停地思考或聯想，那景象好比滾輪裡不斷奔跑的倉鼠。若是這樣，就從滾輪上跳下來吧，至少讓自己挪出一個小時做點毫無相干的事情，例如吃東西、散步、看電視……最好是與音樂無關且不用動腦，也與你手頭上的工作無關的事情。

» **迪倫說**：猜猜看，當我需要休息的時候，最喜歡從事什麼活動？答案是打掃家裡，不騙你。我平常很痛恨打掃，但當我需要暫離創意工作時，它就是非常棒的無腦分心活動，可以讓我的思緒沉澱、梳理，還可以順便把房間打掃乾淨，根本是雙贏局面！

當你回到創意的狀態時，請用不同角度來看這份樂譜。假設你原本糾結的是中段，就改處理尾段，之後再回頭思考。希望現在你已經脫離當初掉進去的思緒循環。

假設樂譜裡原本共有十個你討厭的部分，現在可能剩下兩到三個是確定要改掉的部分，而且你現在已經找回狀態，也有能力進行修改。若還是什麼東西都看不慣，或許需要休息更久一點，情況允許的話，就擱置一兩天再處理。

心魔三：掉進自己的陷阱

　　一切都完美地進行。靈感流瀉而出，你所到之處都留下一串美妙的音符與樂句。但隨著新點子的加入，你赫然發現沒辦法把女低音往上移，或男高音唱的東西根本不適合這個情境。

　　於是，你被困住了，更慘的是你無法逃脫。

　　這是邏輯面與創意面的問題。想幫助自己爬出陷阱，主要得運用創意來解決問題。一般有幾種管用的解決方法。

解開死結

　　你現在已經明白編曲的內涵就是針對各個小節與聲部做出上百個決策。這些決策通常直接且非黑即白。例如「我應該把男高音往上，還是往下解決？」。難就難在每個決策都會影響後面的所有決策，而且通常一個決策就足以造成往後的問題。它不算是「錯誤」，所以你當初才沒有發現，只是它與幾個小節後的你所做的決策搭不起來。這就像是編織，當針目好像算錯時，得要找到它的位置才能補救。

　　若情況確實如此，就先從最讓你頭痛的旋律線開始。往回退四個小節左右，看看稍微調整旋律線會發生什麼事？（這通常也代表要更動周圍的其他旋律線，就儘管改吧）還是卡住嗎？試試看再往回退四個小節。希望這樣做可以幫助你找到那個可愛的死結，然後想辦法解開它。若沒有用的話，就試試看下一招。

由後往前編寫

　　有時，改從歌曲後半開始編寫會有幫助。假設是卡在一段副歌，就先從接續的橋段開始，往回進行到讓你感到棘手的那段。這麼一來，或許會找到更好的處理方式。你甚至可以根據橋段的編寫內容，再發想出新的副歌點子。

» **迪倫說**：我很少是從開頭編到結尾。我和詞曲創作者一樣，常常會被一個旋律的記憶點或副歌所啟發。所以，我會先從那裡下手，再「沿著」寫出來的段落創作新內容。

試試其他想法

　　有時，兩個點子分開來看都很棒，但不論你再怎麼努力都沒辦法把它們搭在一起。若你已經試遍任何方式都不管用的話，那麼就該放手了。在你刪除有問題的想法或段落之前，請先自問它對你的重要性。如果很重要的話，或許你可以把它保留起來，並改為調整它前後的想法或段落。往後退一步，俯瞰整份樂譜，然後開始為每個想法排序。這個階段的重點是，別太執著於任何一個想法。如同作家威廉・福克納（William Faulkner）的警告：「在寫作時，你得殺死你的寶貝（You should "kill your darlings"）」。

　　通常到了這個階段，編輯已經主導了好一陣子，發揮所長，愉快地整合所有內容。若你在此時突然卡住的話，請召喚夢想家出來幫忙。有時，他能夠幫你擺脫既有元素的

限制；有時，這些陷阱反而會成為你的創意泉源，促使你找出從A點到B點之間的嶄新路徑。

» **迪倫說：**有次我正在寫由四首歌組成的組曲，但無論怎麼嘗試，都無法讓四首歌彼此契合。什麼都試過了，調動歌序、改變其中一首歌的調性、使用不同的段落、用不同的連接方式等。最後我發現，其實是因為第四首歌無論怎麼改都行不通。於是我屏氣凝神，果斷地刪掉它。刪掉之後，組曲的流動一瞬間變得暢通無阻。到了表演這首組曲的時候，我對這第四首歌毫無留念，甚至幾乎忘記曾考慮過它。

　　可能會有其他的心魔或問題拖累你的創作過程，但請記住，它們幾乎都能被解決。確實有幾個音樂「問題」乍看之下沒有對應的解決辦法，但在遇到幾次阻礙、最終成功克服困難之後，當它們再度發生時，你會愈來愈得心應手。

第二十五章 結語

我們會撰寫這本書完全是出於對阿卡貝拉的熱愛。透過前面的二十四個章節與無數個範例，我們試著描繪出一種全面性的現代阿卡貝拉編曲法。但這不代表能講的東西都講完了。阿卡貝拉編曲法——無論指的是藝術形式，還是這本書——都仍在持續發展。我們有意在網路上持續分享我們的想法，也希望能夠邀請讀者共襄盛舉。請前往http://www.acappellaarranging.com與我們交流。

若有所疏漏之處，懇請賜教。如果你有一些故事、想法與技巧也歡迎和我們分享。阿卡貝拉編曲這門技藝若想繼續茁壯，就必須讓各種想法開放交流，我們鼓勵你參與其中。希望本書未來改版時，可以添入新的想法與技巧，而我們也冀望這本書能在未來的年月裡幫助你成長。

臨別之際，我們想要用幾個想法為本書做總結。

允許自己有糟糕的表現

畏懼失敗的心態是人類社會的一大問題。我們常常太害怕搞砸，以至於連最細微的失誤都不敢犯，這會使我們躊躇不前，更會剝奪進步的力量。並不是每件作品都非是曠世巨作不可，若你是不願意自己搞砸或出糗，也就不可能冒險一試。但不冒險一試就永遠無法從中學習。所以，大膽做吧！當一個表現平庸、水平低，有時甚至糟透的傢伙。反正，大多時候人們根本不會注意到你犯的錯；就算真的被看穿了，只要用謙卑的態度面對，你也會得到誠實與謙遜的好名聲。

別把自己看得太重要

不管是創作遇到瓶頸或是表演時怯場，我們最大的敵人通常就是自己。為什麼出於好玩的心態便很容易嘗試摸索你不會彈的「真實」樂器？或是參與觸式橄欖球這種專業橄欖球員嗤之以鼻的運動呢？

答案很簡單，**因為你根本不在乎**。這可是一件好事，就是因為你沒有讓自尊心、自我認同及自我形象阻礙你做事，所以才能夠不帶包袱盡情去做。若你對某件事情充滿熱忱，讓自己完全投入也是理所當然。我們並不是要你丟掉熱忱，而是要你把自我價值附加到熱忱上產生的包袱丟掉。讓音樂先行，把自尊放在一旁，如此一來才可以做好眼前的工作：為音樂服務。

有時候得先想出十個爛點子，才能造就一個好點子

你該不會以為好編曲會自己蹦出來吧？每當你幻想著莫札特如何把心裡聽到的音樂，絲毫不差地謄寫出來時，也要想想另一個（更真實的）情境。貝多芬急躁地塗塗寫寫、反覆修改樂譜。請記住，任何你看到的成品，都是從創作者的想法提煉濃縮，最終

得出的精華。若要證據的話，請觀看任何電影或DVD裡被刪減的片段，或聆聽某個重新發行的經典專輯裡，額外收錄的其他錄音版本（alternative take）。雖然能夠一窺他們的創作過程很有趣，但你看了那些片段（或聽了那些版本）之後，通常也會說出：「好，我能夠明白他們為什麼刪掉那個部分，真的不是特別好呢。」

熟能生巧

　　若你想成為頂尖的專業編曲者，我們必須提醒你，任何人偶爾也會有表現優異的時候，但是根據安德斯・艾瑞克森（Anders Ericsson）與麥爾坎・葛拉威爾（Malcolm Gladwell）近年來提出的論據，一個人得花上十年，或一萬小時左右的時間，才能成為某個領域的專家。任何技藝都要花時間練習才能更熟練，讓你的產出持續有品質優良的表現。沒錯，這沒有捷徑。若想要成為頂尖，就得投入夠多時間。對多數人來說，無須在意這個標準。只要在你的樂團需要時認真編曲，並且保持對編曲的熱愛即可。但是對未來想成為大師的讀者們，從現在開始，請想辦法讓阿卡貝拉編曲（以及教學、指揮、演唱、編輯，和／或製作）成為你的生活重心。

只不過是音符

　　有時，你會覺得每件創作都事關重大，但在明知某處會成為全曲高潮、精彩時刻、情緒爆發點的時候，偏偏又得面臨選擇障礙。當你遇上這種進退兩難的情況時，請謹記這些都只不過是音符而已。當然，這個決定對於你的編曲、表演或樂團來說可能非常重要——但從長遠來看根本無關緊要。若需要換個角度思考的話，可以翻開新聞報紙看看真正事關重大的事件。

» 迪克說：「只不過是音符而已」這句標語全要歸功於我的妻子凱蒂・謝倫（Katy Sharon），因為這句話是改寫自她在GAP企業的工作經驗分享。每次她或她的同事被某個問題或衝突搞得很沮喪時，他們就會提醒彼此自己的工作不比腦部手術或反恐任務重要，「只不過是褲子而已」。

簡單就是美

　　雖然阿卡貝拉（或任何藝術）並不攸關生死，它仍然可以賦予你無比的成就感。好幾個人聲合在一起演唱，就能帶有一種簡單、美麗的特質，而且是你讓這一切成真。有時，你可能會把自己或自己的創作看得太重；但若你反而會因此喪失信心，覺得自己的創作沒有意義的話，請記住，你的音樂能帶給人們許多共享的歡樂。

　　用和聲（harmony）來創造和諧（harmony），這就是我們編寫並演唱阿卡貝拉的原因。只要多一點音樂，世界就能更好一點；而當人們聚在一起唱歌時，也能拉近他們之間的距離。這也是我們寫這本書的部分原因。我們需要你們一同協助他人歌唱、散播和聲（諧）——讓它不分實體或線上漫布你的城市、地區或國家。

　　現在你已練就一身好功夫，就盡情地編寫、歌唱吧！

附錄 A：
〈We Three Kings〉與〈Go Tell It on the Mountain〉完整樂譜

We Three Kings

演唱示範

http://yt1.piee.
pw/4v5f7n

傳統歌曲
編曲：迪克・謝倫
表演者：純飲好歌樂團（Straight No Chaser），收錄於《Christmas Cheers》專輯

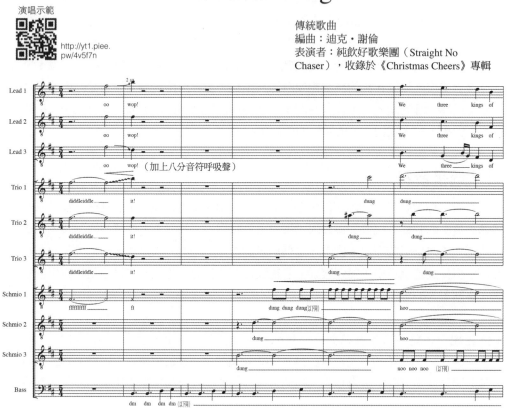

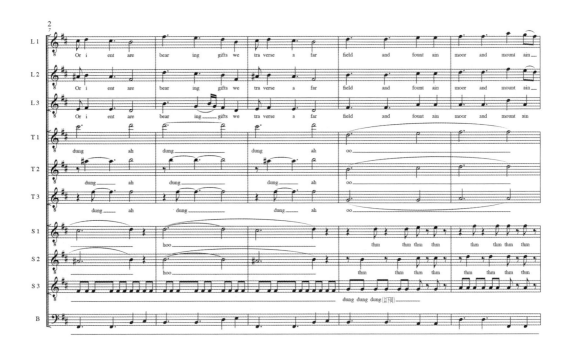

節奏藍調情歌感——搖擺十六分音符

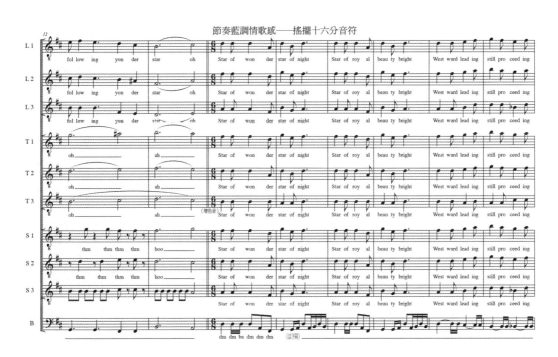

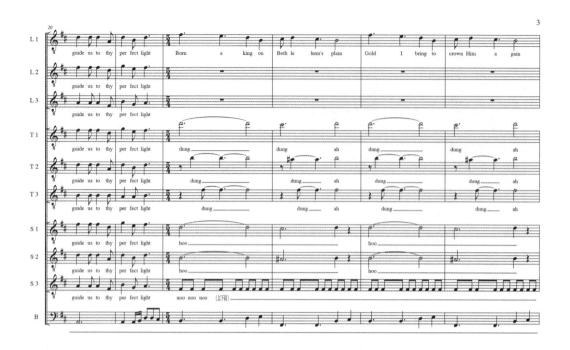

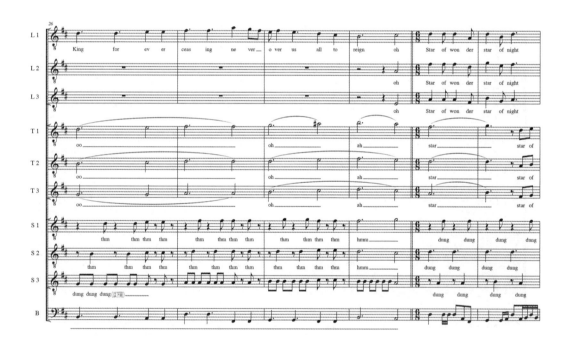

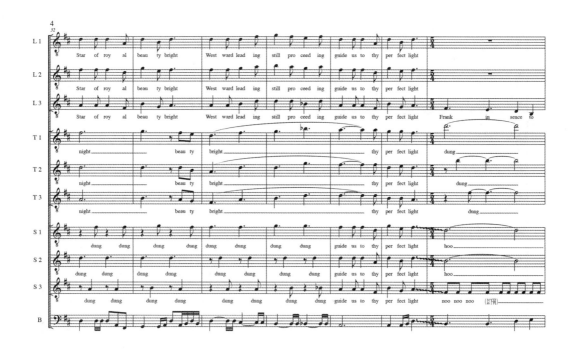

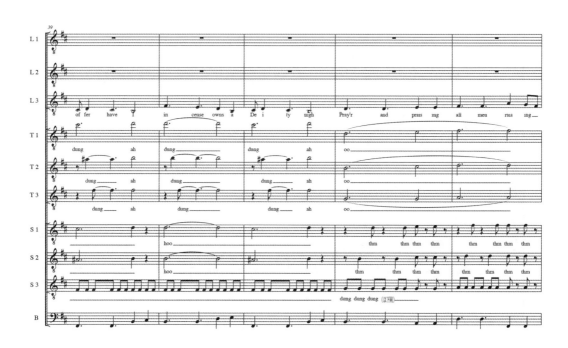

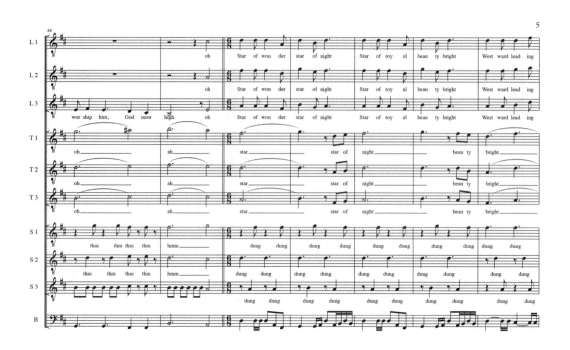

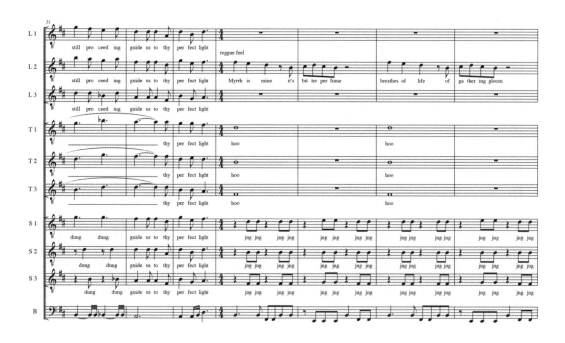

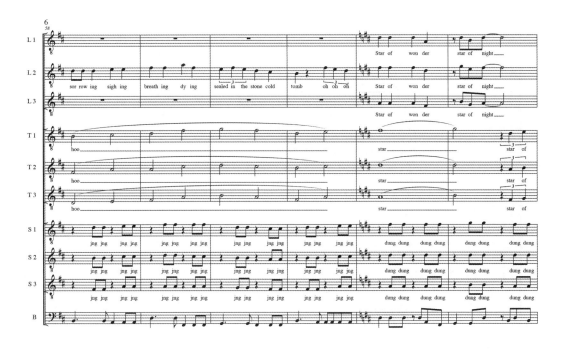

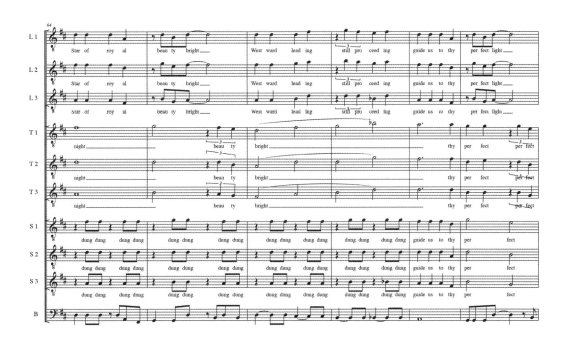

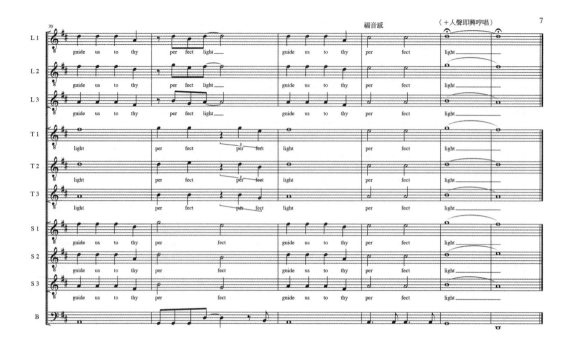

Go Tell It On The Mountain

傳統歌曲
編曲者：迪倫・貝爾（Dylan Bell）
表演者：自由之家（Home Free）

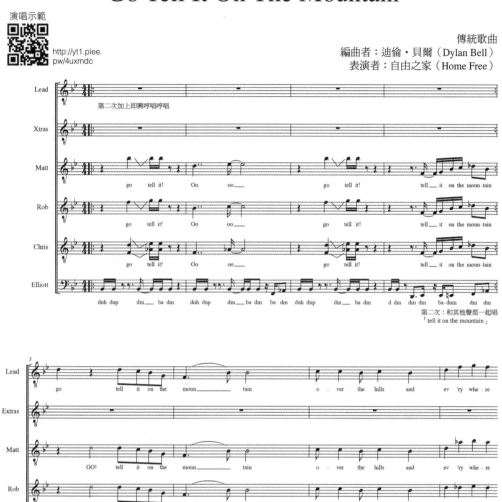

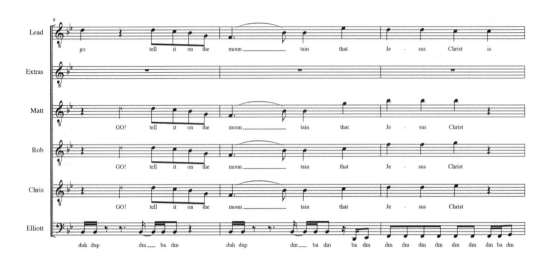

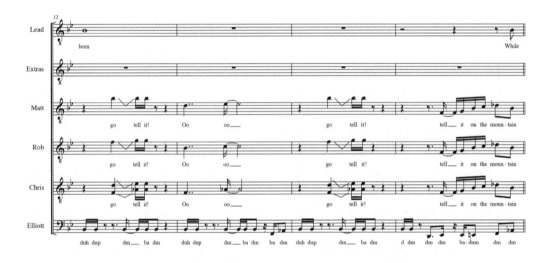

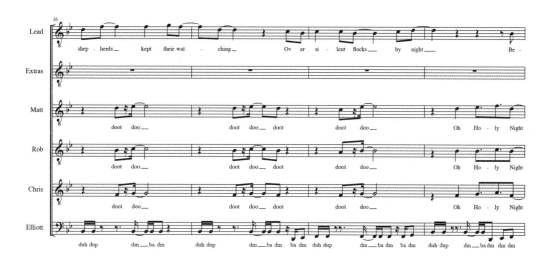

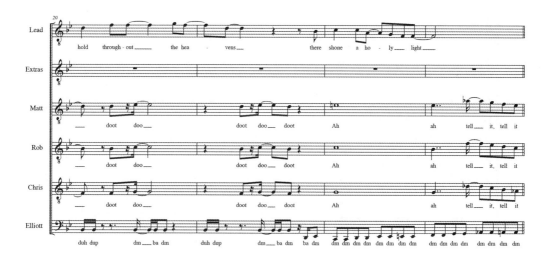

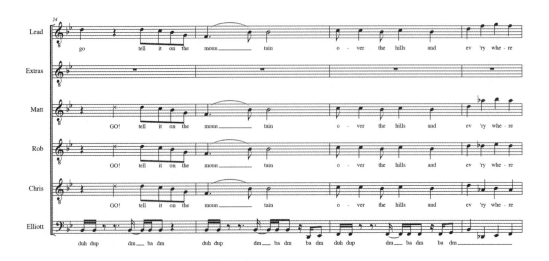

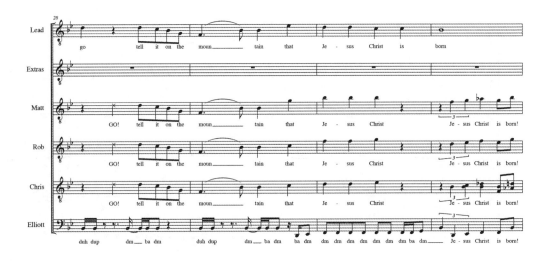

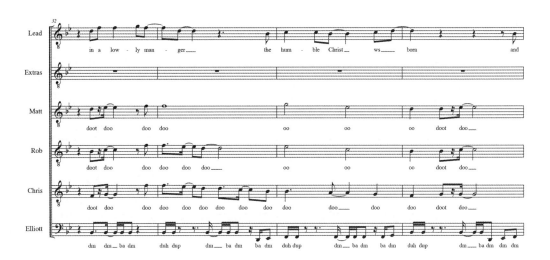

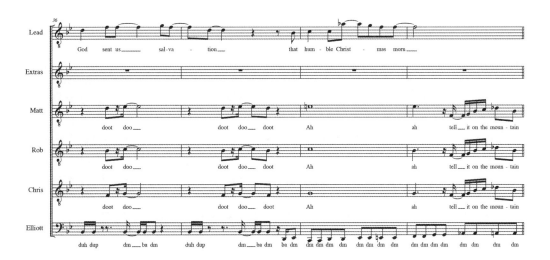

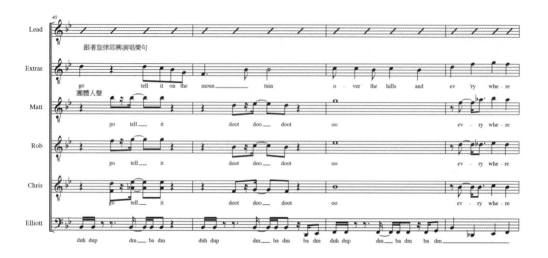

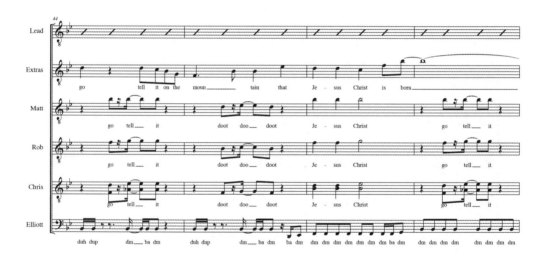

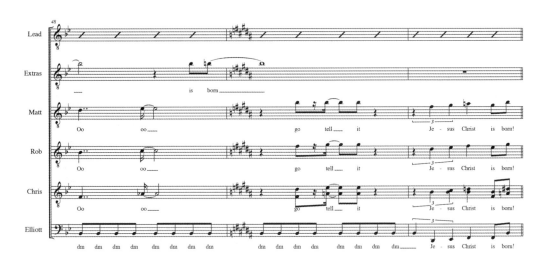

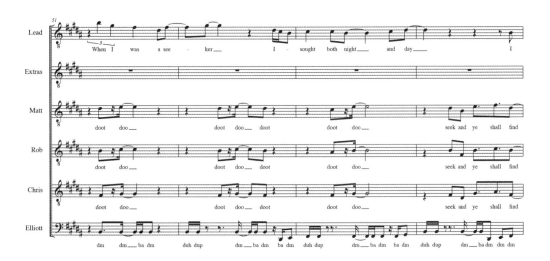

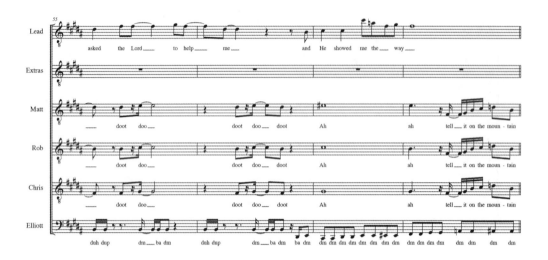

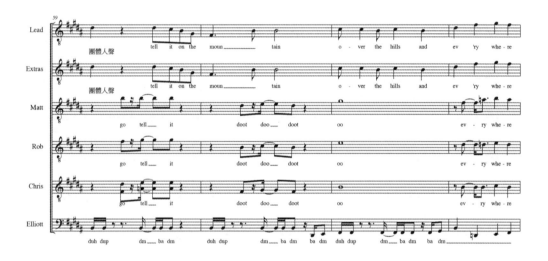

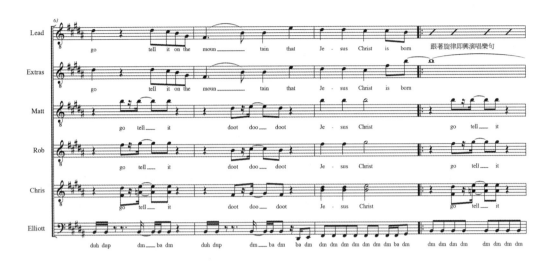

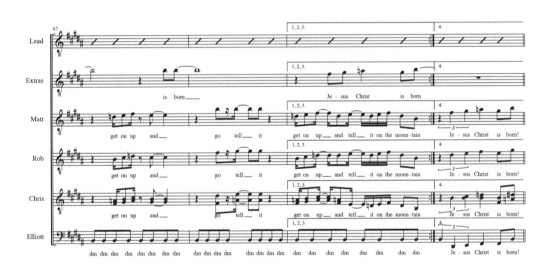

附錄 B 著名編曲家：不完整的列表

　　優秀的編曲家數以百計，難以全部介紹完畢。我們每列出一個名字，就無可避免地會遺漏另外十個；為此，我們甚至討論過是否要提供這個清單，就怕漏掉了某些大師。話雖如此，我們仍覺得寫總比不寫好。所以事不宜遲，以下是我們不完整的著名編曲家列表。

　　過去一個世紀以來，出現了許多優秀的阿卡貝拉與人聲編曲者，並涵蓋各種的風格與技巧。以下的清單將試著概觀羅列，並不是最完整可靠的列表。

　　瑞內・巴紐斯（René Baños）：很少有人能夠隻手開創新的阿卡貝拉流派，但是他在成立人聲取樣樂團（Vocal Sampling）時做到了。只憑六個聲部可以創造如此豐富的聲音、如此深厚的律動，實在令人難以想像。如果不是古巴的禁令，他們在美國肯定會是家喻戶曉的阿卡貝拉樂團。至少他們在世界上其他地方都具有巨星地位。

　　依賽依・巴恩威爾（Ysaye M. Barnwell）：搖滾甜心樂團（Sweet Honey in the Rock）開創出了一種接地、有勁，而且富有靈性的聲音與風格，成為女子阿卡貝拉傳統裡的中流砥柱。如果你誤以為為女性歌手編曲不管在主題或聲音上都很輕盈的話，去從巴恩威爾博士（Dr. Barnwell）身上學點東西再說吧。

　　羅傑・艾默森（Roger Emerson）：若你高中時沒有唱過克爾比・蕭（Kirby Shaw）的編曲，想必是因為你忙著唱羅傑的作品。他的編寫往往乾淨優雅，適合年輕的歌手，也有出版過一些更複雜的編曲。

　　理查・格林（Richard Greene）：曾獲葛萊美提名的編曲家。他在一九八〇年代早期與甘奈爾・麥德森（Gunnar Madsen）一同成立了鮑伯樂團（The Bobs），開創出的嶄新聲響為現代阿卡貝拉接下來的飛速成長鋪路。他的作品充滿幽默感、出人意表，永遠使人耳目一新。

　　傑斯特・海爾斯頓（Jester Hairston）：阿門！他是被世人低估的合唱黑人靈歌大師，開創出一條黑人靈歌的編寫傳統，之後則由摩西・霍根（Moses Hogan）等人接續。我們可以從這種音樂，以及傑斯特輕巧卻有力的編曲手法裡學到許多東西。

　　麥克・赫夫（Mac Huff）：你可以儘管貶低舞動合唱團這種形式——但事實上，這是最能有效吸引學生對唱歌提起興趣的方式之一。其中有些編曲頗有水準，而麥克的作品更是箇中翹楚。《歡樂合唱團》（Glee，美國電視節目）受麥克的影響那麼深，製作人應該要每個月寄錢給他才對。

　　德瑞克・強森（Derric Johnson）：德瑞克為未來世界（Epcot）的自由之聲樂團（Voices of Liberty）所編寫的曲目最為著名。他擅長用主音音樂的風格來編寫民俗與節慶歌曲，營造出一種脫俗特質。如果你熱愛密集堆疊的和弦，就肯定會喜歡他的作品。

　　基斯・蘭卡斯特（Keith Lancaster）：用「多產」二字也不足以形容的編曲家；如果你聽過任何現代基督教阿卡貝拉歌曲，很有機會就是出自基斯之手。基斯的風格明亮宜人，融合了宗教音樂的主題與世俗音樂的風貌。

傑瑞・勞森（Jerry Lawson）：說服力樂團在一九七〇年代基本上隻手傳承火炬，銜接了街角與現代阿卡貝拉兩種聲響。他的作品沒有太多紙本紀錄，但是大多都是透過耳朵來編寫並教授。因此，最容易理解的方式就是透過聆聽。

　　菲爾・麥特森（Phil Mattson）：講到人聲爵士肯定會提到的P.M.人聲樂團（P.M. Singers），是未來的編曲者（例如米雪兒・魏爾〔Michele Weir〕）與教育者的訓練場。沒有人比菲爾更能寫出巧妙動人的人聲爵士了。

　　基恩・普爾林：很多人模仿，無人能複製。從亥洛斯樂團（The Hi-Lo's）到無限歌者合唱團（Singers Unlimited），基恩獨創的密集和弦聲位一聽就知道是出自他之手，他對人聲爵士編寫的影響之深，應該無人能及。

　　約翰・盧特（John Rutter）：盧特的編寫蘊含溫暖的聲響、對流行音樂的高度敏銳，並具備指揮、古典作曲家與編曲家等多重身份。他的作品符合現代人的聽感，堪比十二音音樂對聽覺的挑戰。

　　克爾比・蕭：如果你從小就在合唱團裡唱歌，你幾乎肯定有唱過蕭的編曲。但是請別誤信你的記憶，以為他的作品僅限供初學者參考，他可是人聲爵士與複雜聲部編寫的大師。

　　華德・史溫格（Ward Swingle）：《歡樂合唱團》首集出現的「da va da va da」就是經典的華德風格[19]。他用人聲爵士來演繹古典旋律的招牌手法在一九六〇年代開始廣為人知，這個人聲傳統也延續到今天。

　　默文・華倫（Mervyn Warren）：華倫創立了來個六拍，並隨後由馬克・基布爾（Mark Kibble）與賽卓克・丹特（Cedric Dent）所傳承。這三位在他們的招牌「福音旋律、爵士和聲、節奏藍調風味」聲響裡，都是大師級人物。

　　還有太多有才華人物可以提了，包括馬克・布萊梅爾（Mark Brymer）、葛萊格・傑斯伯斯（Greg Jasperse）、艾德・羅傑斯基（Ed Lojeski）、菲利普・勞森（Philip Lawson）、松崗由美子（Yumiko Matsuoka）、達蒙・米得（Darmon Meader）、柏尼斯・強森・瑞根（Bernice Johnson Reagan）、巴里斯・盧瑟福（Paris Rutherford）、羅傑・崔斯（Roger Treece）、米雪兒・魏爾（Michelle Weir）等等……族繁不及備載。

　　除了這些知名的出版編曲人以外，現代阿卡貝拉社群裡還有幾位優秀的年輕編曲人，他們雖然（還）沒有聞名世界，卻已經編寫出一些絕佳的樂譜。請去聽聽湯姆・安德森（Tom Anderson）、艾德・波伊爾（Ed Boyer）、班・布拉姆（Ben Bram）、克里士多福・迪亞茲、羅伯特・迪耶茲（Robert Dietz）、安德瑞亞・費加洛（Andrea Figallo）、奧立佛・吉耶斯（Oliver Gies）、尼克・吉拉德（Nick Girard）、凱蒂・馬許（Kerry Marsh）、安・瑞奧（Anne Raugh）、蓋比・洛特曼（Gabe Rutman）、喬恩・萊恩（Jon Ryan）、庫爾特・施耐特（Kurt Schneider）等人的作品。

19 譯注：作者可能是指《歡樂合唱團》第一季第一集演唱〈Don't stop believing〉的開頭片段。

附錄 C：推薦書籍

這個時代有數不盡的資源可以幫助你學習並瞭解音樂理論。我們並沒有全部讀過，所以只能推薦其中我們熟悉的書籍。我們從這些書中學到許多知識，相信你也會從中受益。

- Callahan, Anna. *Anna's Amazing A Cappella Arranging Advice: The Collegiate A Cappella Arranging Manual.* Southwest Harbor, ME: Hal Leonard, 1995.
 在現代阿卡貝拉發展初期，用大學阿卡貝拉的角度所寫的書籍，裡頭有許多很棒的資訊。

- Cameron, Julia. *The Artist's Way: A Spiritual Path to Higher Creativity.* New York: Penguin Group, 1992.
 繁體中文書名譯為《創作，是心靈療癒的旅程》。
 針對創作過程、開發內在創意所寫的一本傑作。這本書某些部分偏重靈性修養，或許不是所有人都喜歡的類型，但是書中的「十二週計畫」類似於一般心靈勵志書裡的自助計畫，不只務實更能啟發人心。

- Fux, Johann Joseph. *The Study of Counterpoint.* Translated and edited by Alfred Mann. New York: Norton, 1971.
 這本書翻譯自曾獲巴赫與莫札特使用的文藝復興時期人聲編寫寶典《Gradus ad Parnassum》（意為「向帕爾納索斯山邁進」）。本書的寫作語調格外平易近人，但是若想學習現今稱做對位法的創作手法，這可是必讀的經典作品。

- Levine, Mark. *The Jazz Piano Book.* Petaluma, CA: Sher Music, 1989.
 除了採譜來個六拍（Take 6）的歌曲以外，這本書也是學習爵士和聲與聲位的極佳資源。你不一定要會彈鋼琴，這本書也夠你研讀好幾年了，因為它是著重在理論與和聲，而不是把鋼琴彈得跟奧斯卡‧彼得森（Oscar Peterson）一樣好。

- Newman, Fred. *Mouth Sounds.* N.p.: Workman, 1980.

- Russo, William, with Jeffrey Ainis, and David Stevenson. Composing Music: A

- New Approach. Chicago: University of Chicago Press, 1988.
 編曲者也得具備作曲能力，因為你創作的內容很多都不存在於原曲裡面。這本書的取徑高超，從基本原則循序漸進，但毫不枯燥，也不帶有說教意味。

- Schoenberg, Arnold. *Theory of Harmony.* Berkeley and Los Angeles: University of California Press, 1983.
 這本書或許不是針對十八至十九世紀四部和聲編寫最簡單的入門書籍（請不要從這裡開始！），但是它涵蓋的智慧與新知無人能敵。雖然阿諾‧荀白克（Arnold Schoenberg）最著名的創舉是開發十二音理論，但他也是音調大師，在加州大學洛杉磯分校執教多年。只要讀了這本書，你就能掌握他的智慧精華。

附錄 D：線上資源

網路上的資源日新月異、持續增長。我們會盡力在我們自己的網站 www.acappellaarranging.com 更新下面列出的網站清單。

- www.casa.org：美國現代阿卡貝拉協會（the Contemporary A Cappella Society of America）是阿卡貝拉社群的大家長。不要讓「美國」這個字限縮你的想像：雖然協會主要在美國運作，但現在也成長為一個全球性的資源，在數十個國家裡都設有協會「大使」，傳播阿卡貝拉音樂的美好。

- www.a-cappella.com：收錄了CD、歌譜，以及更多資源。（已停用）

- www.singers.com：同樣收錄CD與歌譜的資源。

- www.barbershop.org：收錄關於男子理髮店和聲的資訊。

- www.sweetadelineintl.org：收錄關於女子理髮店和聲的資訊。

- www.chorusamerica.org：專業與業餘合唱團的組織。

- launch.groups.yahoo.com/group/ba-acappella: 舊金山灣區的阿卡貝拉電子郵件訂閱服務。美國其他的區域也有類似的群體。（已停用）

- www.dylanbell.ca：迪倫的個人網站。

- www.totalvocal.com：迪克的個人網站。

- www.capublishing.com：收錄了迪克部分的出版編曲。

- http://www.mouthdrumming.com:：家用千斤頂樂團前人聲打擊手、人聲鼓奏開創者，魏斯・卡羅（Wes Carroll）的網站。（已停用）

- www.mouthoffshow.com：戴夫・布朗與克里士多福・狄亞茲主持的podcast節目，每週介紹阿卡貝拉社群的新知。（已停用）

- www.vocal-blog.net：這個阿卡貝拉網站呈現了歐洲視角，由佛羅瑞恩・史戴勒（Florian Stadler）與史溫格歌手的成員克萊兒・魏勒（Clare Wheeler）所撰寫。（已停用）

- www.vocalasia.com：全亞洲區域的阿卡貝拉組織官方網站。

- www.inside-acappella.com：現代阿卡貝拉的YouTube頻道。（已停用）

術語解釋表

- **背景和聲（BGs）**：背景和聲聲部（background parts）的簡稱。本書是指主唱、低音及打擊聲部以外的任何聲部。

- **轉換點（break）**：人聲從胸聲（chest voice）轉換到假音（falsetto）的音高位置。一般而言，在男歌手及未經訓練的歌手身上更加明顯。換句話說，轉換點就是人聲從一個強而有力的嗓音，「切換」到更高、通常也更輕柔的嗓音時，所處的音高位置。訓練有素的歌手投注多年時間磨練這個聲區的音色，讓歌聲在「經過轉換點」時聽不出一絲聲音的斷點。

- **變化（changes）**：「和弦變化」（chord changes）的簡稱，也就是歌曲的和聲架構。

- **樂譜（chart）**：音樂作品、總譜或編曲的通俗術語。這個術語似乎在北美洲，特別是當代音樂類型裡較為常見。若問英國人或古典音樂家能不能查看他們的「chart」（譯注：亦可指病歷），他們會誤以為你是詢問他們的醫學病史。

- **胸聲（chest voice）**：簡單來說，胸聲就是最貼近說話聲音的音色。有些人進一步將其定義為「強而有力」的歌唱音色。

- **自然音階的（diatonic）**：通常指一段音階、或旋律是根據特定的全音與半音排列間距所組成，例如自然大調音階及自然小調音階。一段「自然音階旋律」（diatonic melody）就是根據這類音階所組成；相對的，一段「半音階旋律」（chromatic melody）則是根據半音，或是音階以外的變化音（accidentals）所組成。

- **[20]假音（falsetto）**：義大利文的意思是「小錯誤」；意指使用聲帶的邊緣振動發出的高音人聲區域。在男性聲音裡非常明顯（回想法蘭基‧維里〔Frankie Valli〕的聲音，或是《蒙提‧派森》〔Monty Python〕系列電影裡，男演員模仿女性說話的片段），但在女性聲音裡則很難辨識。請注意，通常男性的真聲愈低，經訓練後用假音能夠唱到的音高就愈高。

- ***頭聲（head voice）**：位於胸聲的音域以上、音色更加輕柔的音域。請注意，流行音樂中很少使用女性的頭聲；因此，若一首阿卡貝拉編曲裡使用太多女性頭聲，會導致這首歌曲聽起來帶有合唱風格，而不是流行或搖滾風格。

- **主音音樂／主音的（homophony/ homophonic）**：源自希臘文裡的「同個聲音」；是指統一移動，並通常演唱相同的歌詞與節奏的人聲聲部。主音音樂的例子包括絕大多數的聖詠曲、讚美詩、理髮店編寫、以及塊狀聲部（block-voice）的人聲爵士編寫。

- **橫向（horizontal）**：「旋律性」的另一種更廣泛的說法。橫向讀譜意指只關注譜上的一條線。例如一連串的音符或一段旋律。

- **印象樂派（impressionist music）**：十九世紀晚期興起的一種古典音樂風格，代表人物包含克勞德‧德布西（Claude Debussy）與莫里斯‧拉威爾（Maurice Ravel）。

[20] 原注：「假音」與「頭聲」這兩個術語的定義非常模糊，歌手們也針對兩者區別爭執不休。為求簡單易懂，本書以「假音」表示男性聲音高於轉換點的聲音，「頭聲」則表示女性聲音高於相應位置的聲音。

- **導引譜（lead sheet）**：只包含旋律、歌詞與和弦變化的紙本樂譜；導引譜就是歌曲的基本架構。
- **抓歌（lifting）**：採譜（transcription）的口語說法。
- **八度音效果器（octaver）**：又稱八度踏板（octave pedal），是一種將人聲加上低八度（或低兩個八度）的電子效果。可用於讓男低音歌手的音域更接近貝斯的音域，或是讓女低音歌手的聲音聽起來像男低音歌手。
- **複音音樂／複音的（polyphony/ polyphonic）**：源自希臘文的「多個聲音」；是指獨立移動的數個人聲聲部。複音音樂的例子包括賦格曲（fugue）與經文歌（motet）；某種程度上，在不同的音樂段落裡交織不同歌曲旋律線的「混搭」（mash-ups）歌曲也算是複音音樂。
- **皮卡第三度（Picardy third）**：法文稱為「tierce de Picardie」；是指以小調為主的樂曲中，在終止式（cadence）或某個段落的結尾使用大三和弦的做法。這個做法可以在一首以小調為主、聲響（sonority）通常較為「悲傷」的樂曲中，創造「開心」的效果。皮卡第三度最早出現在中世紀與文藝復興時期的音樂中，也經常使用於理髮店音樂。「皮卡第」這個名稱的由來並無定論……但是可以確定它的淵源早於《星際爭霸戰》（Star Trek）的尚－路克・畢凱（Jean-Luc Picard）。
- **主要音域（tessitura）**：源自義大利文的「音質」；指一首作品或一個人聲聲部的平均音域。比方說，假設一個人聲聲部橫跨了兩個八度的音域，若這個聲部大多唱在較高的那個八度，它就具有較高的主要音域。若聲部的演唱範圍上下移動，它就具有較寬的主要音域。
- **三全音代理（tritone substitution）**：將屬七和弦換成另一個相距三全音的屬七和弦的一種爵士和聲進行。也就是說，Dm7－G7－C♭的和弦進行經過三全音代理會變成Dm7－D♭7－C。這個做法行得通的原因是，G7 和弦的三度與七度（B♭與 F）剛好是D♭7 和弦的七度與三度；而這兩個音在代理過後，依然可以向內解決到 C 與 E（只要有好的聲部進行）。
- **縱向（vertical）**：「和聲」的另一種更廣泛的說法。用縱向方式讀譜時，是觀察同一個時間點出現的音符。這些音符創造出和弦——同時發出的一列聲音，也就是和聲。
- **聲位（voicing）**：縱向排列音高，以形成和弦或聲響。密集聲位（closed voicing）代表音高的排列方式較為緊密，像是一組音高一樣；開放聲位（open voicng）則代表音高的排列方式較為分散。聲位也可以用來指涉數個縱向排列、但不具有明確和弦性質的音高。
- **走路低音（walking bass）**：一種用音階及／或半音階的移動方式銜接不同和弦的貝斯旋律線，經常用於爵士音樂。

▌後記

　　第一次聽到頂尖的爵士合唱團「無限歌者合唱團」（The Singers Unlimited）的阿卡貝拉演唱的唱片時，我只是青少年。那次經驗顛覆了我對音樂的想法。沒有伴奏的人聲居然能持續穩定地演唱六部爵士和弦，令我耳眼大開，也發覺了阿卡貝拉演唱的無限可能。它破除我對無伴奏人聲虛設的和聲限制。

　　當我聽說馬克・基布爾（Mark Kibble）在一九八〇年代早期進一步拓展了這種和聲語言時，又再度深受啟發。他當時開發的方法最終形成了人聲團體「來個六拍」（Take 6）的招牌聲響。他的編曲風格最與眾不同之處是把低音歌手當做樂手。這意謂著低音歌手可能被賦予要做出爵士貝斯手會彈奏的「走路」節奏型態，也可能會為了捕捉電貝斯手的擊弦手法，在節奏藍調風格的編曲裡演唱擬聲音節。

　　現代阿卡貝拉樂團最令人感到興奮的創新，大概就是加入了專屬人聲打擊手或節奏口技手。迪克・謝倫（Deke Sharon）對這項發展的普及貢獻良多。人聲打擊元素已成為美國大學阿卡貝拉社團的必備配置，甚至拓展到全世界的阿卡貝拉社群。

　　若人類是按照上帝的形象所打造，那麼人的聲音就是上帝的樂器。這是阿卡貝拉的渲染力與能量所在。不管是群唱或獨唱、合唱團或嘟哇調、爵士或流行、藍調或理髮店合唱，人的聲音本有樂器難以比擬的能力，可以恣意混合、繪詞、和音、嘶吼、含糊、跌宕、收束、飄移、滑落，甚至扭曲一個音符。迪克・謝倫與迪倫・貝爾（Dylan Bell）深刻地理解這項能力的力量，並將他們豐富的專業經驗投注於這本阿卡貝拉編曲指南。希望各位都能受到啟發，與某個阿卡貝拉社群建立連結、並將其深化，然後歌唱、歌唱，再歌唱！

　　賽卓克・丹特博士（Cedric Dent,PhD）
　　田納西州立大學音樂教授
　　來個六拍榮譽成員

中英詞彙表

中文	英文
2畫	
二重唱	duet
二重唱	duet
人聲打擊	vocal percussion
人聲慣例	vocal convention
力度	dynamic
3畫	
三全音	tritone
三全音代理	tritone substitution
三和弦	triad
三重唱	trio
三重唱	trio
4畫	
不協和音	dissonance
五重唱	quintet
分奏	divisi
分解間奏	breakdown
反向進行	contray motion
5畫	
主和弦	tonic
主要音域	tessitura
主音音樂	homophony
四重唱	quartet
平行動態	parallel motion
正格終止	perfect cadence
6畫	
曲式	form
次諧波	subharmonic
自然音階	diatonic scale
7畫	
即興哼唱	ad lib
尾奏	tag
8畫	
取樣	sampling
和弦進行	chord progression
和聲	background
拍號	time signature
泛音	overtone
泛音列	harmonic series
牧歌	madrigal

花唱	melisma
9畫	
持續音	pedal tone
重配和聲	reharmonize
重編	adaption
音色	timbre
音高	pitch
音程	interval
10畫	
弱拍斷音	skank
素歌	plainchant
記憶點	hook
記憶點	hook
11畫	
偽延音	fake fermata
動機	motif
密集和聲	close harmony
強力和弦	power chord
強拍	downbeat
掛留音	suspension
採譜	transcription
混搭	mash -up
理髮店合唱	barbershop
移調	transpose
符槓	beam
組曲	medley
12畫	
殘響	reverb
琶音	arpeggiation
視唱	sight-read
黑人靈歌	spiritual
塊狀和弦	block chord
13畫	
滑音	sliding
節奏口技	beatboxing
節奏和弦循環	vamp
經過音	passing tone
腳踏鈸	hi-hat
過門	transition
過渡樂段	transitional passage
頑固音型	ostinato
嘟哇調	doo-wop

14畫	
對位旋律	countermelody
福音	gospel
15畫	
樂句劃分	phrasing
樂器配置	instrumentation
複音音樂	polyphonic
複節奏	polyrhythmic
調式和聲	modal harmony
調性	key
調性中心	key center/ tonal center
調變	modulation
16畫	
導引譜	lead sheet
橋段	bridge
17畫	
壓縮	compression
擬聲	scat
聲位	voicing
聲部效率	vocal effieciency
聲部進行	voice leading
聲碼器	vocoder
聲碼器	vocoder
聲響	sonically
18畫	
斷奏	staccato
織度	texture
轉化	tramsformation
轉譯	translation
雙母音	diphthong
19畫	
繪詞	word-painting
22畫	
疊句	refrain
襯底長音	pad
顫音	vibrato
23畫	
變化音	altered note
變音記號	accidental
變格中止	plagal cadence
25畫	
鑲邊	flanger

國家圖書館出版品預行編目資料

阿卡貝拉編曲法 / 迪克.謝倫(Deke Sharon), 迪倫.貝爾(Dylan Bell)著 ; 顏偉光譯. -- 初版. --
臺北市 : 易博士文化, 城邦文化事業股份有限公司出版 : 英屬蓋曼群島商家庭傳媒股份有限
公司城邦分公司發行, 2023.03
 面 ; 公分
譯自 : A cappella arranging.
ISBN 978-986-480-274-6(平裝)

1.CST: 編曲 2.CST: 聲樂 3.CST: 無伴奏合唱

911.76 112000731

阿卡貝拉編曲法
現代阿卡貝拉之父的編曲實務聖經

原 著 書 名／A Cappella Arranging
原 出 版 社／Rowman & Littlefield
作　　　者／迪克・謝倫（Deke Sharon）、迪倫・貝爾（Dylan Bell）
譯　　　者／顏偉光
編　　　輯／謝沂宸

業 務 經 理／羅越華
總 　編 　輯／蕭麗媛
視 覺 總 監／陳栩椿
發 　行 　人／何飛鵬
出　　　版／易博士文化
　　　　　　城邦文化事業股份有限公司
　　　　　　台北市中山區民生東路二段141號8樓
　　　　　　電話：(02) 2500-7008 傳真：(02) 2502-7676
　　　　　　E-mail：ct_easybooks@hmg.com.tw
發　　　行／英屬蓋曼群島商家庭傳媒股份有限公司城邦分公司
　　　　　　台北市中山區民生東路二段141 號11樓
　　　　　　書虫客服服務專線：(02) 2500-7718 、2500-7719
　　　　　　服務時間：週一至週五上午09:30-12:00 ；下午13:30-17:00
　　　　　　24小時傳真服務：(02) 2500-1990 、2500-1991
　　　　　　讀者服務信箱：service@readingclub.com.tw
　　　　　　劃撥帳號：19863813
　　　　　　戶名：書虫股份有限公司
香 港 發 行 所／城邦（香港）出版集團有限公司
　　　　　　香港灣仔駱克道193號東超商業中心1樓
　　　　　　電話：(852) 2508-6231 傳真：(852) 2578-9337
　　　　　　E-mail：hkcite@biznetvigator.com
馬 新 發 行 所／城邦（馬新）出版集團Cite(M) Sdn. Bhd.
　　　　　　41, Jalan Radin Anum, Bandar Baru Sri Petaling,
　　　　　　57000 Kuala Lumpur, Malaysia.
　　　　　　Tel：（603）90563833 Fax：（603）90576622
　　　　　　E-mail：services@cite.my
美 術 ・ 封 面／陳姿秀
製 版 印 刷／卡樂彩色製版印刷有限公司

Published by agreement with the Rowman & Littlefield Publishing Group Inc., through the Chinese Connection Agency,
a division of Beijing XinGuangCanLan ShuKan Distribution Company Ltd., a.k.a Sino-Star.

2023年04月09日 初版
定價1200元　　HK$400

城邦讀書花園
www.cite.com.tw